世界的聲音

陳黎愛樂錄

現在，你聽到的是
世界的聲音
你自己的和所有死者、生者的
心跳。如果你用心呼叫
所有的死者和生者將清楚地
和你說話

——陳黎〈島嶼邊緣〉

目 錄

延長音

淚水中迸出許多美麗的花朵

——舒曼聯篇歌曲集《詩人之戀》

　　一八四〇年是眾所週知舒曼（Robert Schumann, 1810-1856）的「歌曲之年」。這一年，三十一歲的舒曼與二十六歲的克拉拉在經過漫長、辛苦的戀愛旅程之後終於得締成連理。一八四〇年九月十二日，克拉拉生日前兩天，在法庭的承認之下不管克拉拉父親的反對，這兩位戀人終於在萊比錫近郊的舒內佛德教堂結婚了。這幸福的婚姻之年引發了舒曼無窮的創作靈泉，使他的藝術生涯進入了一個新的發展期。在此之前，舒曼的創作大都只限於鋼琴曲而已，但在艱苦的愛情獲得勝利之後，他無法克制自己不把內心澎湃的熱情、狂喜都表現出來。「藝術歌曲」遂突然成為他表白自己的新媒介。在歌聲的旋律裡，他找到了一種比鋼琴更能表達他內心喜悅的訴說方式。在寫給克拉拉（當時還是他的未婚妻）的信中，他說：「哦克拉拉，寫歌是多麼幸福啊，我居然一直斷絕自己這種幸福！」狂熱的愛情之火使舒曼在一年之內接連創作了將近一百四十首歌曲，這不但是舒曼個人內心世界的鑑照，也是浪漫主義最珍貴的音樂果實。在這些歌裡，舒曼藉同時代浪漫詩人的詩作呈現、探索了人類內心最深邃的祕密，並驚人地展示了一個熱情天才汩汩不斷的創作才能。

　　對當時的作曲家而言，海涅（Heinrich Heine, 1797-1856）無疑是最令人嘆服心動的詩人了。他的詩生動地刻畫了諸般微妙的情感面貌：熱情與憂鬱，喜悅與沮喪，幻想與諷刺；他能喚起樸實無華的民歌以及古代敘事詩的興味，他也能寫作哀婉動人，深入人心的情歌；他能表達柔美、靜安的幸福感，他也能寫出痛苦的呼喊、真美的感召，或者諷刺、誇張的喜劇效果。而對於舒曼，海涅詩歌最吸引他的地方自然是那與他自身氣質相像的憂鬱、善感的一面：深沉的感情，浪漫、憂鬱的激情。

然而，舒曼卻同樣能領會海涅尖刻的反諷，他詩中慣有的嘲戲與嚴肅並配。論者多謂舒曼是華格納之外最具文學修養的音樂家，我們只需檢視舒曼所譜的海涅詩歌——從抒情、聯篇的歌曲集作品 24，作品 48，直到那些傳奇詩與敘事詩，譬如作品 45 之 3〈海濱黃昏〉，作品 49 之 1〈兩個榴彈兵〉，作品 49 之 2〈戰鬥的兄弟〉，作品 53 之 3〈可憐的彼得〉，作品 64 之 3〈悲劇〉以及作品57的《巴比倫王貝爾撒澤》——即可發現舒曼對多樣詩情體會之深。

作品 48《詩人之戀》（Dichterliebe）譜自海涅詩集《歌之卷》（Buch der Lieder），這是海涅十八、九歲到三十歲的作品集，內容主要以他和兩位表妹的戀愛經緯為題材，描述青春的愛與苦惱。舒曼從其中的「抒情插曲」一輯中選出了十六首詩，譜成彷彿有情節可循的聯篇歌曲集，並且冠以標題「詩人之戀」。「詩人之戀」四字暗示我們：愛情主要是想像的遊戲，只是輕柔的夢的材料；但全篇中卻也包含了一些認命順從、孤寂悲傷的曲子，呈示了詩人命運黑暗的一面。在這一長串詩情與音樂緊密契合，完好如系列畫的歌曲集中，只有幾首因為它們的悲愴性或敘事詩的性格顯得有些與眾不同——這些譬如第十五首、第十六首——它們的題材負荷較龐大，因之表現的幅度也較其它首要大些。

第一首歌〈在可愛明麗的五月〉（Im wunderschönen Monat Mai）確定了全篇歌集浪漫、柔美的氣氛。純真、民謠風的旋律被織進一張纖巧、閃爍的柔美和聲的網裡；鋼琴部分奔馳的十六分音符音型刻繪出春日和風的細語；大調與小調交織如夏日翁綠樹蔭下的光與影；曲子以未經解決的屬七和弦終結，予人以一種在永恆中消失的感覺。

一連串跟花有關的曲子維持著同樣的情調：第二首〈從我的淚水迸出許多美麗的花朵〉（Aus meinen Tränen spriessen viel blühende Blumen hervor）中熱情的訴說；第三首〈玫瑰，百合，鴿，太陽〉（Die Rose, die Lilie, die Taube, die Sonne）中愉悅的自語；第五首〈我要把靈魂浸入百合的花杯〉（Ich will meine Seele tauchen in den Kelch der Lilie hinein）中對於愛的曲調幸福的回憶——伴之以鋼琴最弱的琶音；第八首〈如果小花們知道我的心受了多大的創傷〉（Und wüssten's die Blumen, die Kleinen, wie

tief verwundet mien Herz）中閃耀、顫動的音樂效果，以及哀歌般在飄逝的鋼琴聲中溶失的第十二首〈明亮的夏天早晨我漫步於花園中〉（Am leuchtenden Sommermorgen Geh ich im Garten Herum）。

與這些歌曲形成對比的是一些簡單而未經修飾的曲子，在這些曲子中感情未經詩的比喻，直接地被傾瀉出。第四首〈當我凝視你的眼睛〉（Wenn ich in deine Augen seh）是內心寧謐的愛的宣告；第十首〈當我聽到那首我愛人唱過的歌〉則是以小調寫成的自抑的悲嘆；第十三首〈我在夢中哭泣了〉（Ich hab im Traum geweinet）是陰森森的幻象，流動的旋律在此被分解成僅如誇張的言語，在幾個零星陰暗的和弦伴奏下空無地流逝，而第十四首〈每夜我在夢中見到你〉（Allnächtlich im Traume she ich dich）則是一首淡淡的、憂鬱的牧歌。

第六首〈在聖河萊茵瀲瀲的波光中〉（Im Rhein, im heiligen Strome）與第七首〈我毫無怨恨〉（Ich grolle nicht）是非常強有力的對照：一個是和祥的聖母般的光輝，一個卻是「沒有光能穿透」的毒蛇般的黑夜。

在第九首〈笛聲，琴聲多悠揚〉（Das ist ein Flöten und Geigen）中，舒曼用尖銳的不協和音描繪歌中人的內心衝突：被拒絕的失戀者在他愛人的婚宴上聽著樂師彈奏舞蹈的音樂，鋼琴部分以華爾滋節拍不斷循環的十二分音符音形表現婚禮中團團轉的喜氣，這音樂最後卻化作一陣絕望的波浪湧上失戀者的心頭，逐漸地逸入死寂。這是用鋼琴與人聲表現戲劇性張力的一個成功的例子。

另一首尖誚、幽默的曲子是第十一首〈一個男孩愛上了一個女孩〉（Ein Jüngling liebt ein Mädchen），這首曲子裡低音旋律小丑般滑稽的跳動造成了一種怪誕的效果。

在倒數第二首（第十五首）〈自古老的童話故事裡一隻白色的手伸出來招喊〉（Aus alten Märchen winkt es hervor mit weisser Hand）中，我們看到一切浪漫的玄思、狂想終究得在現實的朝陽中化掉，因此詩人在最後一首（第十六首）歌〈那些古老邪惡的歌謠〉（Die alten, bösen Lieder）中說出了他最後的話語：他希望找到一隻大棺材，把所有的他的愛與痛苦葬進大海裡！舒曼在此藉鋼琴奏出一段長而動人，充滿感情的

收場白以結束全闋作品：愛情的甜蜜與痛苦縱然逝去，一股詩般沉靜、冥想的滿足感卻仍然存在。

　　在德國藝術歌曲史上，舒曼無疑是繼舒伯特後另一個偉大的高峯。但舒曼不只是在舒伯特豐富歌曲作品之後再添加幾曲的數量而已，他還為藝術歌曲的寫作開闢了一個新的局面。舒伯特以前的歐洲的歌曲對於伴奏都非常輕視，舒伯特注意到這一點，特別留心於人聲與鋼琴伴奏的平衡，因此使他的作品具有新的效果；而鋼琴家的舒曼比舒伯特更注重鋼琴伴奏，在他所寫的歌曲中鋼琴伴奏的部分往往比聲樂部分更加重要，強烈地暗示著歌曲的氣氛：他用切分法（syncopation），繫留法（suspension）及複音音樂的手法，使歌曲的伴奏能充分輔助歌詞的表現不足，又能獨立而自成一富於詩趣的鋼琴小品，舒曼最雄辯動人的旋律有許多就是在這些歌曲的前奏與尾奏中！此種對鋼琴伴奏的強調直接啟發了後來的沃爾夫（Hugo Wolf, 1860-1903），就此一意義而言，舒曼實在可以稱得上是一位承先啟後的歌曲大師。

附：舒曼《詩人之戀》十六首詩譯

第一首

Im wunderschönen Monat Mai,
als alle Knospen sprangen,
da ist in meinem Herzen
die Liebe aufgegangen.

在可愛明麗的五月
當所有的花蕾綻放，
愛情，那時
也在我心裡滋長。

Im wunderschönen Monat Mai,
als alle Vögel sangen,
da hab' ich ihr gestanden
mein Sehnen und Verlangen.

在可愛明麗的五月
當所有的鳥兒歌唱，
我向她透露了
內心的思念，渴望。

第二首

Aus meinen Tränen sprießen
viel blühende Blumen hervor,
und meine Seufzer werden
ein Nachtigallenchor,

從我的淚水迸出
許多美麗的花朵；
我的嘆息逐漸變成
夜鶯的合唱。

und wenn du mich lieb hast, Kindchen,
schenk' ich dir die Blumen all',
und vor deinem Fenster soll klingen
das Lied der Nachtigall.

而如果你愛我，親愛的，
我將送給你全部的花朵，
在你的窗前將聽到
夜鶯甜美的歌唱。

第三首

Die Rose, die Lilie, die Taube, die Sonne,
die liebt' ich einst alle in Liebeswonne.
Ich lieb' sie nicht mehr, ich liebe alleine
die Kleine, die Feine, die Reine, die Eine;
sie selber, aller Liebe Bronne,
ist Rose und Lilie und Taube und Sonne.

玫瑰，百合，鴿，太陽──
我曾多麼熱愛它們啊。
但我不再愛了；我只愛
優雅，甜美，純潔的她一人；
眾愛之所在，她自己就是
玫瑰，百合，鴿，太陽！

第四首

Wenn ich in deine Augen seh',
so schwindet all' mein Leid und Weh!
Doch wenn ich küsse deinen Mund,
so werd' ich ganz und gar gesund.

當我凝視你的眼睛
我的憂愁與痛苦都融解了；
而一旦吻著你玫瑰般的紅唇，
我便通體康復健壯。

Wenn ich mich lehn' an deine Brust,
Kommt's über mich wie Himmelslust,
doch wenn du sprichst: Ich liebe dich!
so muß ich weinen bitterlich.

當我靠在你的胸前，
我感覺自己被絕妙的幸福所攫，
但當你輕聲低語「我愛你」，
我卻禁不住要悲痛地哭了。

第五首

Ich will meine Seele tauchen
in den Kelch der Lilie hinein;
die Lilie soll klingend hauchen
ein Lied von der Liebsten mein.

我要把我的靈魂
浸入百合的花杯，
讓百合輕柔地吐出
一首關於我愛人的歌。

Das Lied soll schauern und beben,
wie der Kuß von ihrem Mund',
den sie mir einst gegeben
in wunderbar süßer Stund'!

這歌將震顫、悸動，
好像來自唇間的吻，
啊那在一個美妙、甜蜜的
時刻，她一度給我的吻。

淚水中迸出許多美麗的花朵

第六首

Im Rhein, im heiligen Strome,
da spiegelt sich in den Well'n
mit seinem großen Dome
das große, heilige Köln.

Im Dom da steht ein Bildniß
auf goldenem Leder gemalt.
In meines Lebens Wildniß
hat's freundlich hineingestrahlt.

Es schweben Blumen und Eng'lein
um unsre liebe Frau;
die Augen, die Lippen, die Wänglein,
die gleichen der Liebsten genau.

在聖河萊茵潾潾的
波光中，倒映著
大教堂高聳的
聖城科隆。

教堂中有一幅畫像，
畫在金色的皮上，
在我生命的沙漠中
它時時和祥地發出光芒。

花與天使繞著
聖母飛翔；
她的眼睛，嘴唇，臉頰，
和我的愛人一模一樣。

第七首

Ich grolle nicht,
und wenn das Herz auch bricht,
ewig verlor'nes Lieb!
Ich grolle nicht.
Wie du auch strahlst
in Diamantenpracht,
es fällt kein Strahl
in deines Herzens Nacht,
das weiß ich längst.

Ich grolle nicht,
und wenn das Herz auch bricht.
Ich sah dich ja im Traume,

我毫無怨恨，
即使我的心要碎了，
永遠失落的愛！
我毫無怨恨。
雖然閃耀的珠寶
帶給你輝煌，
卻沒有光能穿透
你心中的黑夜。
我非常了解。

我毫無怨恨，
即使我的心要碎了，
在夢中我見到你，

und sah die Nacht in
deines Herzens Raume,
und sah die Schlang, die dir am
Herzen frißt,
ich sah, mein Lieb,
wie sehr du elend bist.
Ich grolle nicht.

見到黑夜盤據在
你的心室，
見到毒蛇啃噬著
你的心，
愛人啊，我見到
你那般地悲慘。
我毫無怨恨。

第八首

Und wüßten's die Blumen, die kleinen,
wie tief verwundet mein Herz,
sie würden mit mir weinen
zu heilen meinen Schmerz.

如果小花們知道
我的心受了多大的創傷，
它們將跟著我哭泣，
安慰我內心的苦痛。

Und wüßten's die Nachtigallen,
wie ich so traurig und krank,
sie ließen fröhlich erschallen
erquickenden Gesang.

如果夜鶯們知道
我病痛得有多厲害，
它們將輕快地為我詠唱
純美、提神的曲調。

Und wüßten sie mein Wehe,
die goldenen Sternelein,
sie kämen aus ihrer Höhe,
und sprächen Trost mir ein.

啊如果它們知道我的悲傷——
那些金色的小星星，
它們將從天上下來
對我訴說甜美的話語。

Die alle können's nicht wissen,
nur Eine kennt meinen Schmerz;
sie hat ja selbst zerrissen,
zerrissen mir das Herz.

但它們，它們都不能了解。
只有一個人她知道我的痛苦，
而就是她
弄碎了我的心。

淚水中迸出許多美麗的花朵

第九首

Das ist ein Flöten und Geigen,
Trompeten schmettern darein.
Da tanzt wohl den Hochzeitreigen
die Herzallerliebste mein.

笛聲，琴聲多悠揚，
喇叭多響亮；
結婚的喜悅正熱鬧，
我的愛人在舞躍。

Das ist ein Klingen und Dröhnen,
ein Pauken und ein Schalmei'n;
dazwischen schluchzen und stöhnen
die lieblichen Engelein.

鼓聲、角聲啊
多喧囂！
在那裡面，
善良的天使啜泣了。

第十首

Hör' ich das Liedchen klingen,
das einst die Liebste sang,
so will mir die Brust zerspringen
von wildem Schmerzendrang.

當我聽到那首
我愛人唱過的歌，
我的心禁不住憂傷的壓迫
狂狂然遂欲迸裂了。

Es treibt mich ein dunkles Sehnen
hinauf zur Waldeshöh',
dort lös't sich auf in Tränen
mein übergroßes Weh'.

一股莫名的渴望引我
走向森林高處，
在那兒我讓憂傷
傾瀉在無盡的淚水當中。

第十一首

Ein Jüngling liebt ein Mädchen,
die hat einen Andern erwählt;
der Andre liebt eine Andre,
und hat sich mit dieser vermählt.

一個男孩愛上了一個女孩，
而她卻看上了另一位。
這一位又愛上了另一位
並且跟她結婚了。

Das Mädchen nimmt aus Ärger
den ersten besten Mann
der ihr in den Weg gelaufen;
der Jüngling ist übel dran.

Es ist eine alte Geschichte
doch bleibt sie immer neu;
und wem sie just passieret,
dem bricht das Herz entzwei.

一氣之下，這女孩
嫁給了路上第一個
碰到的男人；
而男孩還是孤單一個。

這是很老、很老的故事了，
但是卻歷久而彌新。
而他，故事中的主角，
他的心碎成了兩半。

第十二首

Am leuchtenden Sommermorgen
geh' ich im Garten herum.
Es flüstern und sprechen die Blumen,
ich aber wandle stumm.

Es flüstern und sprechen die Blumen,
und schau'n mitleidig mich an:
Sei uns'rer Schwester nicht böse,
du trauriger, blasser Mann.

明亮的夏天早晨
我漫步於花園當中。
花兒們輕聲低語，
而我徘徊默默。

花兒們輕聲低語，
她們愛憐地注視著我：
「請不要怨恨我們的姊妹，
悲傷而蒼白的人啊。」

第十三首

Ich hab' im Traum geweinet,
mir träumte du lägest im Grab.
Ich wachte auf, und die Träne
floß noch von der Wange herab.

我在夢中哭泣了，
我夢見你在你的墓裡；
我醒來，淚水仍
掛在我的臉上。

淚水中迸出許多美麗的花朵

Ich hab' im Traum geweinet,　　　　　我在夢中哭泣了，
mir träumt' du verließest mich.　　　　我夢見你正離我而去；
Ich wachte auf, und ich weinte　　　　我醒來，繼續哭泣，
noch lange bitterlich.　　　　　　　　久久悲傷不已。

Ich hab' im Traum geweinet,　　　　　我在夢中哭泣了，
mir träumte du wär'st mir noch gut.　　我夢見你仍愛著我。
Ich wachte auf, und noch immer　　　　我醒來，讓苦澀的淚洪
strömt meine Tränenflut.　　　　　　　繼續奔瀉。

第十四首

Allnächtlich im Traume seh' ich dich,　每夜我在夢中見到你；
und sehe dich freundlich grüßen,　　　見到你友善地對我問好；
und lautaufweinend stürz' ich mich　　我大聲哭著，俯身於你
zu deinen süßen Füßen.　　　　　　　親愛的腳下。

Du siehest mich an wehmütiglich,　　　你悲哀地看著我，搖搖你
und schüttelst das blonde Köpfchen;　美麗的頭兒。
aus deinen Augen schleichen sich　　　自你的眼中流下
die Perlentränentröpfchen.　　　　　　許多珍珠的眼淚。

Du sagst mir heimlich ein leises Wort,　你低聲對我說句祕密話
und gibst mir den Strauß von Zypressen.　並且遞給我一束絲柏枝。
Ich wache auf, und der Strauß ist fort,　當我醒來，絲柏枝已然無蹤，
und's Wort hab' ich vergessen.　　　　而我也忘了你告訴我的話語。

第十五首

Aus alten Märchen winkt es
hervor mit weißer Hand,
da singt es und da klingt es
von einem Zauberland';

wo bunte Blumen blühen
im gold'nen Abendlicht,
und lieblich duftend glühen
mit bräutlichem Gesicht;

Und grüne Bäume singen
uralte Melodei'n,
die Lüfte heimlich klingen,
und Vögel schmettern drein;

Und Nebelbilder steigen
wohl aus der Erd' hervor,
und tanzen luft' gen Reigen
im wunderlichen Chor;

Und blaue Funken brennen
an jedem Blatt und Reis,
und rote Lichter rennen
im irren, wirren Kreis;

Und laute Quellen brechen
aus wildem Marmorstein,
und seltsam in den Bächen
strahlt fort der Widerschein.

自古老的童話故事裡
一隻白色的手伸出來招喊：
歌聲與樂聲描述著
一個魔術的國度。

在那兒羣花燦開於
金色的夕陽裡，
並且，帶著怡人的芳香
輝耀如新娘的顏面。

在那兒綠樹們歌唱著
古老的曲子，
微風低語，
小鳥輕巧地鳴囀。

朦朧的物像自地上
神祕地升起，
舞踊入雲霄
縱放於神祕的和諧裡。

藍色的火花燃燒在
每一片葉子和樹枝上，
紅色的光繞著圈子
狂亂地奔跑。

喧囂的泉水自粗暴的
大理石塊中奔瀉而出，
倒影光怪陸離地
反映在溪流裡。

涙水中迸出許多美麗的花朵

Ach! könnt' ich dorthin kommen,
und dort mein Herz erfreu'n,
und aller Qual entnommen,
und frei und selig sein!

啊多希望能夠到你那兒去，
到那兒，讓我的心歡喜，
忘掉一切苦惱，
再一次清心自由！

Ach! jenes Land der Wonne,
das seh' ich oft im Traum,
doch kommt die Morgensonne,
zerfließt's wie eitel Schaum.

啊，那幸福的樂土
我時常在夢中見到，
但等朝陽來臨
卻又像泡沫般化掉。

第十六首

Die alten, bösen Lieder,
die Träume bös' und arg,
die laßt uns jetzt begraben,
holt einen großen Sarg.

那些古老、邪惡的歌謠，
那些惡毒、憤怒的夢，
來吧，讓我們埋掉它們，
拿個大棺材埋掉它們吧。

Hinein leg' ich gar manches,
doch sag' ich noch nicht was.
Der Sarg muß sein noch größer
wie's Heidelberger Faß.

但我先不告訴你們
要把什麼東西放進裡面；
這棺材比海德堡的
特大酒桶還大。

Und holt eine Totenbahre,
von Bretter fest und dick;
auch muß sie sein noch länger
als wie zu Mainz die Brück'.

還要一具用又厚又堅固的
木板做成的棺架，
它的長度甚至超過
梅因斯著名的大橋。

Und holt mir auch zwölf Riesen,
die müssen noch stärker sein
als wie der starke Christoph
im Dom zu Köln am Rhein.

另外，替我找十二個巨人，
他們都必須比科隆
大教堂裡強碩的
克里斯朵夫還健壯。

Die sollen den Sarg forttragen,
und senken in's Meer hinab;
denn solchem großen Sarge
gebührt ein großes Grab.

Wißt ihr warum der Sarg wohl
so groß und schwer mag sein?
Ich senkt' auch meine Liebe
Und meinen Schmerz hinein.

他們將負責抬棺，並且
把它沉進大海，
因為這麼龐大的棺材
得要有一個巨大的墳墓。

你可知道為什麼這棺材
要這麼重、這麼大？
因為我把我的愛情和所有的
痛苦，都放在裡頭。

淚水中迸出許多美麗的花朵

慰藉與希望的訊息

——布拉姆斯合唱作品
《德意志安魂曲》、《命運之歌》、《女低音狂想曲》

布拉姆斯（Johannes Brahms, 1833-1897）是典型的「孤寂的藝術家」，他的音樂沉靜、深刻，在嚴密節制的形式中散發無限的深情、溫暖、渴望與苦惱。《德意志安魂曲》（*Ein Deutsches Requiem*，作品45），《命運之歌》（*Schicksalslied*，作品 54），《女低音狂想曲》（*Alt-Rhapsodie*，作品53）是他所寫以管弦樂伴奏的合唱曲中最卓著的幾首。在形式、內容乃至於樂曲規模上它們自有相當的差異，但一種內在的相似使它們在精神上互相通連：這三首作品處理的主題皆是苦難與哀愁，然其所傳遞的訊息卻散發著慰藉與希望。既使在寫作的時間上，這些作品也是關聯的。《德意志安魂曲》全曲於一八六八年完成，就在同年，布拉姆斯因威廉港友人之介紹讀到了德國詩人侯德齡（Friedrich Hölderlin, 1770-1843）的〈命運之歌〉，並且即刻觸發了他譜曲的念頭。而與《命運之歌》作品編號相連的《女低音狂想曲》，是一八六九年譜自哥德（Goethe, 1749-1832）的詩作的；一如〈命運之歌〉，其希臘精神與浪漫主義的作風反映了布拉姆斯對那時代德國文學的關注與共鳴。

1 德意志安魂曲

布拉姆斯是自我批判精神極強的作曲家，他對自己作品的完成有極嚴格之要求，一首曲子往往改之又改，經年累月地再思考、再醞釀，最後方與世人見面。在此種情況下，夭折或被毀棄的樂曲自是多之又多。以弦樂四重奏為例，布拉姆斯一生發表的僅有三首，但在他讓第一首（作品 51 之 1）問世前早試作過二十多首；作品 8 第一號鋼琴三重奏原是早歲（1854）的作品，但布拉姆斯晚年（1890）又對之大事修改，

終成今日之定版。論者或謂這是舒曼在其《新音樂雜誌》（1853）上對二十歲的布拉姆斯做太早、太過重的肯定，乃至於在布拉姆斯心裡形成一股極大的壓力，使他不敢輕易發表自己的作品。但檢視布拉姆斯作品中精心設計的作曲技巧，嚴密、繁複的藝術特質，我們發覺他之所以如此審慎，是有其對作品內在完整要求的必然性的。

在《德意志安魂曲》——布拉姆斯所寫最龐大，同時也可能是最偉大的作品當中，此種苦心修改經營的特性尤其顯著。早在一八五四年，克拉拉‧舒曼（舒曼夫人，布拉姆斯一生的朋友）即在日記裡記說，她曾與布拉姆斯試彈了他雙鋼琴奏鳴曲的第三樂章。這三個樂章中，有兩個樂章後來被用在布拉姆斯 D 小調鋼琴協奏曲裡，而其薩拉邦德舞曲般的葬禮進行曲卻在一八五七～五九年間被轉化成《德意志安魂曲》第二樂章的骨幹。到一八六一年，布拉姆斯已選好了他計畫中此一葬禮清唱劇四個樂章的歌詞。往後的幾年，布拉姆斯的心思被其他工作計畫所佔據，一直要等到一八六五年，當他母親去世之後，始繼續此曲的寫作。在痛苦與憂傷的籠罩下，寫作速度進展得很快，第二年全曲七個樂章中有六個已完成。一八六八年四月十日耶穌受難節那天，在作曲者親自指揮下假德國北部的布萊梅（Bremen）大教堂舉行了六個樂章的演出。此次演出雖然大獲成功，但布拉姆斯自己卻認為此一作品尚未完成。一八六八年五月，他加入了感人至深的第五樂章女高音獨唱，全曲的寫作於此大功告成。

在《德意志安魂曲》中，作曲家的心血並不只限於音樂的創作，在歌詞的挑選上已可發現布拉姆斯的苦心。布拉姆斯安魂曲的歌詞與其他作曲家——如莫札特、白遼士、威爾第所用的天主教傳統拉丁文儀式經文迥然不同。布拉姆斯從馬丁路德翻譯的德語《聖經》裡選用了他的詞句；《聖經》是布拉姆斯從小就極愛讀的一本書，那裡藏著許多他深思、熱愛的字句。布拉姆斯精心地從新、舊約中的詩篇、預言書、福音書、使徒行傳以及啟示錄中挑選珠玉般的片斷組成歌詞，整首曲子因之如「鑲嵌細工」（mosaic）般具有一種深沉的意義和獨特之美。天主教拉丁文的安魂曲原是祈求亡魂安息的祈禱詞，祈禱驚懼於最後審判日恐怖

的死者們內心能夠平安，但布拉姆斯的安魂曲卻是用來撫慰生者的——告訴活著的我們塵世生命的結局並不足為懼，因為它使我們自勞苦與憂慮中獲得平和與幸福的解脫。

布拉姆斯其實並不是第一個想到寫作德國語葬禮音樂的作曲家。早在一六三六年，許慈（Heinrich Schütz, 1585-1672）即寫成一《德意志葬禮彌撒》（*Teutsche Begräbnis-Missa*），後來的作曲家也有同類的作品；並且布拉姆斯所選用的詞，部分也曾被許慈在其《神聖歌曲集》（*Cantiones Sacrae*, 1625），以及《僧侶合唱音樂》（*Geistliche Chormusik*, 1648）中用過。就合唱寫作技巧而言，韓德爾無疑是布拉姆斯師法的對象。然而與布拉姆斯此曲最接近的卻是一齣甚至不曾被標明為「安魂曲」的小規模作品：巴哈第 106 號清唱劇。極度崇拜聖湯瑪斯教堂樂長巴哈的布拉姆斯一定知道這齣作品。在此一葬禮清唱劇中，巴哈同樣地自新、舊約《聖經》擷取詩句當作歌詞；這些歌詞充滿著幸福與救贖的允諾。巴哈此一作品的結構看來正好是布拉姆斯安魂曲的縮影。布拉姆斯安魂曲第一樂章奇特的管弦樂法，有可能是因巴哈作品中對樂器選配的一項重要細節激發而成的。然而，自一更高意義層次觀之，巴哈與布拉姆斯此二作品卻是互異的。巴哈訴求的是救贖者的慈悲，求其將死者的靈魂帶往天國，相對地，布拉姆斯卻避免直接提到耶穌。他的安魂曲具有深沉的宗教感，但這種宗教感是帶著普遍的人性意義的；質言之，它是為人，而不是為任何教派而寫的音樂！

《德意志安魂曲》七個樂章的演唱需要一個女高音，一個男中音，混聲合唱以及管弦樂。第一、二、四、七樂章純是合唱與管弦樂，第三、六樂章加入了男中音獨唱，第五樂章加入了女高音獨唱。每一樂章的性格各自不同，又因布拉姆斯微妙的樂器法顯得更突出。舉例言之，第一樂章沒有用到小提琴，因之呈現一種陰暗沉重的氣氛；相對地，有男中音獨唱的兩個樂章都以賦格做結，其莊嚴、強力因此更加可感。

底下是全部歌詞的翻譯，以及各樂章的解說：

一 · 合唱

Selig sind, die da Leid tragen,
denn sie sollen getröstet werden.
Die mit Tränen säen,
werden mit Freuden ernten.
Sie gehen hin und weinen
und tragen edlen Samen,
und kommen mit Freuden
nd bringen ihre Garben.

哀慟的人有福了，
因為他們必得安慰。
流淚撒種的
必歡呼收割。
那帶種流淚
出去的，
必要歡歡喜喜地
帶禾捆回來。

二 · 合唱

Denn alles Fleisch ist wie Gras
und alle Herrlichkeit des Menschen
wie des Grases Blumen.
Das Gras ist verdorret
und die Blume abgefallen.

凡有血肉的都似草，
而人類所有的榮光
都好像草上的花。
草必枯乾，
花必凋謝。

So seid nun geduldig, lieben Brüder,
bis auf die Zukunft des Herrn.
Siehe, ein Ackermann wartet
auf die köstliche Frucht der Erde
und ist geduldig darüber, bis er empfahe
den Morgenregen und Abendregen.

兄弟啊，你們因此要忍耐，
直到主來臨。
看哪，農夫等待
地裡寶貴的生產，
耐心等待，直到得了
晨雨夜雨。

Aber des Herrn Wort bleibet in Ewigkeit.

但上主的話永不落空。

Die Erlöseten des Herrn werden wieder kommen,

並且上主救贖的民必歸回，

慰藉與希望的訊息

und gen Zion kommen mit Jauchzen; 歌唱來到錫安。

ewige Freude wird über ihrem Haupte sein; 永樂必歸到他們頭上，

Freude und Wonne werden sie ergreifen 他們必得著歡喜快樂。

und Schmerz und Seufzen wird weg müssen. 憂愁歎息盡都逃避。

三 · 男中音與合唱

Herr, lehre doch mich, 主啊，求你叫我曉得

daß ein Ende mit mir haben muß, 我身之終，我的壽數幾何，

und mein Leben ein Ziel hat, 叫我知道我的

und ich davon muß. 生命不長。

Siehe, meine Tage sind 你使我的年日

einer Hand breit vor dir, 在你面前窄如手掌，

und mein Leben ist wie nichts vor dir. 我一生年數在你面前如同無有。

Ach wie gar nichts sind alle Menschen, 各人最穩妥的時候

die doch so sicher leben. 真是全然虛幻。

Sie gehen daher wie ein Schemen, 世人行動實係幻影，

und machen ihnen viel vergebliche Unruhe; 他們忙亂真是枉然；

sie sammeln und wissen nicht 積蓄財寶，不知

wer es kriegen wird. 將來有誰收取。

Nun Herr, wess soll ich mich trösten? 主啊，如今我等什麼呢？

Ich hoffe auf dich. 我的指望在乎你。

Der Gerechten Seelen sind in Gottes Hand 但正義的人受上主照顧，

und keine Qual rühret sie an. 苦痛將不會侵犯他們。

四 · 合唱

Wie lieblich sind deine Wohnungen,
Herr Zebaoth!
Meine Seele verlanget und sehnet sich
nach den Vorhöfen des Herrn;
mein Leib und Seele freuen sich
in dem lebendigen Gott.

Wohl denen, die in deinem Hause wohnen,
die loben dich immerdar.

你的居所何等可愛，
萬軍之主！
我的靈魂羨慕、渴望
主的院宇；
我的心腸，我的肉體向
永生的神歡呼。

住在你的殿中真是幸福，
他們將永遠讚美你。

五 · 女高音與合唱

Ihr habt nun Traurigkeit;
aber ich will euch wieder sehen
und euer Herz soll sich freuen
und eure Freude soll niemand von euch nehmen.

Ich will euch trösten,
wie Einen seine Mutter tröstet.

Sehet mich an:
Ich habe eine kleine Zeit Mühe und Arbeit gehabt
und habe großen Trost funden.

而你們如今要憂傷；
但我將重見你們，
你們心將歡欣，
並且無人可以將你們的喜悅奪走。

母親怎樣安慰兒子，
我就照樣安慰你們。

你們看：
我只一點時間勞動、工作，
而仍然我尋到巨大慰安。

六 · 合唱與男中音

Denn wir haben hie keine bleibende Statt,	我們在這裡本沒有常存的城，
sondern die zukünftige suchen wir.	乃是尋求那將來的城。
Siehe, ich sage euch ein Geheimnis:	啊，我告訴你們一個奧祕：
Wir werden nicht alle entschlafen,	我們不是都要睡覺，
wir werden aber alle verwandelt werden;	乃是都要改變；
und dasselbige plötzlich,	就在一霎時，
in einem Augenblick,	眨眼之間，
zu der Zeit der letzten Posaune.	號筒末次吹響的時候。
Denn es wird die Posaune schallen,	因號筒要響，
und die Toten werden	死人要復活
auferstehen unverweslich,	成為不朽壞的，
und wir werden verwandelt werden.	而我們也要改變。
Dann wird erfüllet werden	那時經上所記的話
das Wort, das geschrieben steht:	將應驗，
Der Tod ist verschlungen in den Sieg.	死亡將被勝利吞滅。
Tod, wo ist dein Stachel?	死亡啊！你的毒鉤何在？
Hölle, wo ist dein Sieg?	地獄啊！你的勝利何在？
Herr, du bist würdig zu nehmen	主啊，你是配得
Preis und Ehre und Kraft,	榮耀、尊貴、權柄的，
denn du hast alle Dinge geschaffen,	因為你創造了萬物，
und durch deinen Willen haben sie	並且萬物是因你的旨意
das Wesen und sind geschaffen.	被創造而有的。

七 · 合唱

Selig sind die Toten,	從今以後，
die in dem Herrn sterben,	在主裡面而死亡的人
von nun an.	有福了。
Ja der Geist spricht,	聖靈說，是的，
daß sie ruhen von ihrer Arbeit;	他們息了自己的勞苦，
denn ihre Werke folgen ihnen nach.	作工的果效也隨著他們。

解說

第一樂章：稍慢的行板。歌詞出自馬太福音 5 章 4 節；詩篇 126 篇 5-6 節。在十八小節的管弦樂前奏後，合唱「哀慟的人有福了」即刻創造出一種布拉姆斯企圖在整個作品中傳遞的「自淚中微笑」的情境。管弦樂顯得相當低沉，因為小提琴以及其他明亮的樂器，如豎笛、小喇叭、短笛都沒有被使用。在此一陰暗的背景上，合唱的人聲聽來具有一種特別輕盈、飄浮、甚至幾乎是脫離了肉體的質地。小提琴在此樂章中避而不用，正好也是巴哈第 106 號清唱劇的特點。整個來說，這個樂章對全曲的情緒發展做了相當大的定位工作，全曲所具有的抒情之美與深摯的感情，在此已瞭然可見。文字與音樂的配合尤其天衣無縫：「流淚撒種的必歡呼收割」；「那帶種流淚出去的必要歡歡喜喜地帶禾捆回來」。音樂並不是衝突的，因為對於布拉姆斯，淚與笑，悲傷與喜悅並非是相反、相衝突之事物，而是可以調和、互補的。整個樂章就以這兩組旋律交互陳述此一破涕為笑，化悲為喜的意念。

第二樂章：進行曲式的中庸速度。歌詞出自彼得前書 1 章 25-24 節；雅各書 5 章 7 節；以賽亞書 35 章 10 節。此樂章無疑包含了布拉姆斯最早完成的一些譜。在管弦樂法上它與前面樂章適成尖銳對比。豎笛、小喇叭、短笛明亮的聲音在此恢復了，而小提琴——分成三組——使用的是高音域部分。然而弦樂器得加上弱音器，並且在長的樂段中最

弱奏，因之奪去了它們本應有的一切光輝。此種安排產生一種怪誕的效果；「凡有血肉的都似草……，草必枯乾，花必凋謝」，此段歌詞前後出現兩次，在管弦樂哀淒的背景上，定音鼓頑固、陰冷的節奏無法不給人「送葬進行曲」的感覺，我們彷彿見到一幕緩慢、無情的死亡之舞逐漸地鋪展開來。但這種陰森的氣氛並沒有完全獲勝。很快地我們聽到救贖者快樂地詠唱喜悅的讚歌：「永樂必歸到他們頭上，他們必得著歡喜快樂……」

　　第三樂章：中庸的行板。歌詞出自詩篇 39 篇 4-7 節；所羅門智慧篇 3 章 1 節。此一樂章一開頭即引進了有力的男中音獨唱：「主啊，求你叫我曉得我身之終」，進而展開了一段男中音與合唱間動人的對話，生動地把人生的虛幻、脆弱、侷限表現出來。至 134 小節處，男中音與合唱以新的旋律唱出「主啊，如今我等什麼呢？」的問句，合唱隨即轉調（第 146 小節）答以「我的指望在乎你」，就在整章樂曲馬上就要進入結尾的時候，布拉姆斯安排了一個高潮，他引進了一個以持續音為基礎，四二拍子，強有力的聖詠賦格（「但正義的人受上主照顧，苦痛將不會侵犯他們」），壯盛地結束這一樂章。一八六七年十二月此樂章在維也納頭次演出時，作曲家的意思卻不幸遭誤解。原來布拉姆斯在賦格裡標明「Sempre con tutta la forza」（「始終以全部的強力」），而定音鼓手——他必須沒有間斷地重複同樣一個音符——竟把這段話一板一眼地按字面解釋，非常大聲地敲擊，以至於音樂的其他部分都幾乎聽不到。觀眾大惑不解之餘，對音樂起了反感，令作曲家大為傷心。但布拉姆斯還是讓樂譜保持原貌，因為他相信以後的演奏者會有更好的鑑賞能力。

　　第四樂章：速度加快的中庸速度。歌詞出自詩篇 84 篇 1、2、4 節。這是全曲的中央樂章，氣氛回復平靜，描繪天國的祥和美好。即有可能是一八六五年初母親（克麗絲汀·布拉姆斯女士）死去的感念下寫成的。曲中的溫柔，慈悲似乎反映了布拉姆斯心中懷念的慈母影像：「我的靈魂羨慕、渴望主的院宇……」對於布拉姆斯，遠去的母親的溫柔或

許是他最想回到的永恆的院宇。

第五樂章：行板。歌詞出自約翰福音 16 章 22 節；以賽亞書 66 章 13 節；偽書 51 章 35 節。平靜的氣氛繼續維持著。女高音獨唱自第 4 小節起唱出：「而你們如今要憂傷；但我將重見你們……」這是布拉姆斯所寫最美麗、動人的女高音音樂之一：「母親怎樣安慰兒子，我就照樣安慰你們。」此種甜美不正是布拉姆斯《女低音狂想曲》裡那荒野中痛苦徘徊的流浪者渴求而不得的心靈的雨露嗎？

第六樂章：行板。歌詞出自希伯來書 13 章 14 節；哥林多前書 15章 51-55 節；啟示錄 4 章 11 節。男中音在此樂章中再度登場，自第 28 小節起唱出「末世」的真意、「永生」的許諾（「啊，我告訴你們一個奧祕……」），第 40 小節起合唱以一類似聖詠的形式伴唱（「我們不是都要睡覺，乃是都要改變……」）至第 82 節變成甚快的三四拍子——最後的號角響起了！但布拉姆斯筆下的「最後審判日」卻一點也不令人害怕，相反地，卻透露著勝利的訊息：「死亡將被勝利吞滅。死亡啊！你的毒鉤何在？」與第三樂章一樣，此一樂章（自 208 小節）以一強大有力，充滿著韓德爾式力度與光輝的雙賦格終結。

第七樂章：莊嚴肅穆的。歌詞出自啟示錄 14 章 13 節。這最後的樂章承接了全曲開首樂章「自悲傷中昇起喜悅」的情境。兩個樂章不僅在選用的詞句上顯出類似點（譬如「在主裡面而死亡的人有福了」一句與第一樂章「哀慟的人有福了」在語法上、情緒上都極相似。）並且音樂上，布拉姆斯以審慎的技巧在最後樂章進入結尾時將第一樂章的尾聲部分融進。整個圓環於焉完全，更加增強了《德意志安魂曲》全曲的高度統一以及紀念碑般的性格。

*

布拉姆斯的音樂是真摯且誠實的。《德意志安魂曲》一出，馬上被許多人許為「愛國主義」的傑作。但《德意志安魂曲》不只是「愛國的」、宗教的，它同時也是人性的、哲學的。在這首自白性濃厚的音樂

中我們隱約可以察見布拉姆斯個人的人生觀與宗教觀。說他是虔誠的基督徒，不如說他是悲天憫人的人道主義者；在此首安魂曲裡，他有意忽略基督教教義中對末世、來世的強調，而把關注投向眼前的這個世界。「生命從我們身上偷走的比死亡還多」，他曾經如此表示過。當指揮家萊恩塔勒（Karl Martin Rheintaler）勸他另加上一個樂章好使此首安魂曲的氣氛與耶穌受難節更接近些時，布拉姆斯客氣但堅決地拒絕了。在聽完整首曲子後，我們感覺到的並不是無情死亡的恐怖，而是留給所有哀慟者，所有生存者深遠的慰藉。

② 命運之歌

　　德國詩歌裡古代希臘精神的復活給了布拉姆斯很大的啟發。他先後使用了歌德的〈命運女神之歌〉（Gesang der Parzen），歌德〈哈爾茨山冬日之旅〉（Harzreise im Winter）中的詩句，席勒的〈輓歌〉（Nänie），以及侯德齡的〈命運之歌〉（Schicksalslied）譜成以管弦樂伴奏的合唱作品。這些作品中最早，也可能是最偉大的，是 1868-1871 年間寫成的《命運之歌》，這首曲子的歌詞取自侯德齡書信體浪漫小說《希伯利昂》（*Hyperions*）中一首無韻的詩歌。侯德齡是斯華比亞（Swabia：昔時德境西南部一公國，現為巴伐利亞之一區）的詩人，他的一生幾可說是浪漫主義悲劇性藝術家的典型，與黑格爾、貝多芬、華茨華斯同年生，侯德齡在換了幾種咸不如意的工作後，終於二十五歲那年在法蘭克福銀行家孔達特（Gontard）家覓得了合意的家庭教師之職，但三年後他卻被迫放棄這職位，因為他與女主人史賽苔（Suzette）發生了戀情——這位史賽苔即是侯德齡小說《希伯利昂》與多首抒情詩中不斷出現的狄歐提瑪（Diotima）。他搬到杭堡（Homburg），且在瑞士與法國住了一小段時間。三十二歲那年，他出乎意料地回到他母親那兒——此時他已精神失常了。一八〇四年，病情似有起色，他找到了圖書館管理員的工作。但到一八〇六年，他的瘋狂（可能係精神分裂症）終逼使他退離人世，孤獨地度過他剩餘的三十七年歲月。

　　這首〈命運之歌〉是由書中憂鬱的男主角希伯利昂所唱出的。希伯

利昂是希臘青年，與美麗的狄歐提瑪相愛，一次偶然機會使希伯利昂投身於與自己本性相違反的激烈戰爭中。一七七〇年俄土開戰，希伯利昂在友朋鼓勵下加入了義勇軍，以爭取祖國希臘脫離土耳其的暴政。狄歐提瑪欲勸阻他，但已無可挽回，只好含悲忍淚送其遠行。投入戰場後，希伯利昂初為勝利而歡欣鼓舞，但不久他所率領的軍隊卻到處搶劫，騷擾自己的同胞，這些行為完全違背了希伯利昂的理想，令其痛苦萬分。後希伯利昂在戰場上受傷，由友人照料搭俄艦返鄉，就在這時傳來狄歐提瑪的死訊。她自與希伯利昂別後，即因內心的傷悲而日益消瘦，最後她覺得他們可以超越別離之苦，在自然之母的懷中互相擁抱，乃在最後一封給希伯利昂的信中細述此種想法。退出戰爭，又失去愛人，希伯利昂此時完全孤獨了，他回到祖國希臘，過去的榮光已逝，他面對的只有不變的河山。投向大自然，擁抱大自然，希伯利昂最終治癒了自己的創傷，在天與地之間的孤獨中安頓自己的內在世界。

如同希伯利昂一樣，侯德齡渴望將古希臘精神注入現代德國，在這本小說中有許多段落表現了立於廢墟之前的悲情與對往昔希臘文化之讚美，這首〈命運之歌〉本身即是希臘精神的體現。這首短詩反映了希臘史詩與悲劇中習見的對立性：一邊是澄靜、美麗、快樂、永生的神祇，一邊是苦惱、絕望、不幸的人類；人類渴望一個能辨是非的宇宙，而諸神卻以反諷的回應，冷眼漠視人類的哀求。這種人神間可怕的對立是侯德齡原詩主題所在，但布拉姆斯並沒有照單收納侯德齡此種無望的悲觀主義，在樂曲最後，布拉姆斯為此一恐怖的衝突提供了一條出路。

以一種藝術類型做素材，將之轉化為另一種藝術類型並且賦予新的詮釋，這是藝術上常見之事。小說改編成電影如此，以詩入畫、入樂亦屢見不鮮。底下試將《命運之歌》原詩與樂曲作一分析，以見作曲家布拉姆斯如何詮釋侯德齡之詩作：

Ihr wandelt droben im Licht
 Auf weichem Boden, selige Genien!
 Glänzende Götterlüfte
 Rühren Euch leicht,
 Wie die Finger der Künstlerin
 Heilige Saiten.

Schicksallos, wie der schlafende
 Säugling, atmen die Himmlischen;
 Keusch bewahrt
 in bescheidener Knospe,
 Blühet ewig
 Ihnen der Geist,
 Und die seligen Augen
 Blicken in stiller
 Ewiger Klarheit.

Doch uns ist gegeben,
 Auf keiner Stätte zu ruhn;
 Es schwinden, es fallen
 Die leidenden Menschen
 Blindlings von einer
 Stunde zur andern,
 Wie Wasser von Klippe
 Zu Klippe geworfen,
 Jahrlang ins Ungewisse hinab.

你們移步於天上的光中
　　在柔軟的土上，幸福的神靈們！
　　　閃耀的天風
　　　　輕觸你們，
　　　　　猶如女豎琴家的纖指
　　　　　　撥弄神聖的琴弦。

沒有命運的羈絆，睡嬰一般
　　天上的神靈們呼吸著；
　　　貞潔地藏在
　　　　含蓄的花蕾裡，
　　　　祂們的靈魂開花
　　　　　永不凋謝，
　　　　　而祂們幸福的眼睛
　　　　　　凝視著，以寧靜
　　　　　　永恆的清澄。

但我們注定
　　得不到任何地方歇息，
　　　苦惱的人類
　　　　萎縮，仆跌，
　　　　盲目地從一個時辰
　　　　　到另一個時辰，
　　　　　彷彿在崖壁與
　　　　　　崖壁間捲盪的水，
　　　　　　年復一年沉入未知的深淵。

此首詩前二節是對諸神直接的呼喊，它的音型相當微妙。送氣的「ch」音在前四行裡出現了四次，但一直到第十六行才再度出現。同樣地，前面十七行「sch」音（相當於英文中 wash 的 sh 音）五次出現都是集中於七到十行間。此類音型加強了侯德齡這首自由詩的內在結構，並且暗示著詩中所描述的天上的光輝和平。

第三節將我們赤裸裸地推向人類的苦難不幸。如果輕柔屬於諸神所有，那麼人類有的就是重擔了。石頭般的粗糙殘酷，永無止息的苦水濁流——這即是被命運所羈制的我們人類世界。相對地，神靈們卻幸福地移步於籠罩著天國光輝的柔軟的土上。祂們高居於「上」（droben），而人類在這首詩裡所根植的卻是「下」（hinab）這個字。侯德齡以梯形斜排其詩正暗示著人類從神靈的樂園世界一步步墮落到塵世，墮落到暗不可知的深淵。

侯德齡的自由詩一部分可說是他研究希臘古典詩的成果。大聲朗讀德語原詩，我們即可體會到每一行詩中韻律之豐富。作曲家把它譜成音樂時若能把握內中的奧妙，那靈巧當如御風而行，反之則不免有畫虎類犬之虞。

布拉姆斯以一段清澄高遠的降 E 大調管弦樂序奏開始他的《命運之歌》，並標以「緩慢而充滿渴望」（Langsam und sehnsuchtsvoll）的表情記號，這自然是對於永恆幸福的天上樂園的憧憬。慢慢地人聲出現了，先是女低音繼而整個合唱，歌唱諸神所住地方之明亮清澄，至高潮「猶如女豎琴家的纖指撥弄神聖的琴弦」處，弦樂器以撥弦奏（pizzicato）輕觸著，象徵天上豎琴的伴奏。前面兩節詩所表現的此種平和的快樂氣氛不久即被陰鬱、熱烈的 C 小調快板所取代。合唱部分充滿威脅的齊唱以及狂暴的叫喊——伴以狂烈、急逐的管弦樂——創造出一幅充滿悲苦、不安、絕望的人間慘象。令人印象特別深刻的是對人類不安定命運的描繪：在唱到「彷彿在崖壁與崖壁間捲盪的水」這一句時，布拉姆斯猛烈引進了一個粗暴的新節奏，接著他在極強奏的片段間安插了管弦樂與合唱的全體休止，此後樂曲突然轉變成無精打采的弱奏。音樂至此似乎已衰竭殆盡，但馬上我們又面對第二波甚至更加猛烈的絕望的狂濤。聲樂

部分以一哀愁、認命的音符終結，而就在這個地方，作曲家與詩人分道揚鑣了。布拉姆斯以一與開頭澄靜的管弦樂序奏密切關聯的 C 大調慢板結束了他的樂曲；布拉姆斯此舉似乎告訴我們：受壓制的人類有可能升到更高的領域，而神與人的命運也將被一和好互諒的約束所連結。

就整個樂曲弧形推展的結構（高潮在中央上方，頭尾音樂相呼應），以至於此種悲中求喜、絕望中求希望的精神信念而論，此曲實在是《德意志安魂曲》的攣生兄弟。

③ 女低音狂想曲

Aber abseits wer ist's?	但在遠處的那人是誰啊？
Im Gebüsch verliert sich der Pfad.	叢林中小徑湮沒，
Hinter ihm schlagen	在他背後，
Die Sträuche zusammen,	羣樹團聚，
Das Gras steht wieder auf,	芥草再次直立，
Die Öde verschlingt ihn.	荒蕪將他整個吞沒。
Ach, wer heilet die Schmerzen	啊，誰能紓緩他的痛苦？
Des, dem Balsam zu Gift ward?	香油於他直如毒藥，
Der sich Menschenhaß	他啜飲厭世的汁液
Aus der Fülle der Liebe trank!	自完滿的愛裡！
Erst verachtet, nun ein Verächter,	先是被愛鄙視，如今他鄙視愛，
Zehrt er heimlich auf	在徒然的自負中
Seinen eigenen Wert	暗暗荒廢
In ungenugender Selbstsucht.	自己的生命價值。
Ist auf deinem Psalter,	在你的琴弦上，
Vater der Liebe, ein Ton	慈愛的父啊，倘使有音符
Seinem Ohre vernehmlich,	能傳進他的耳朵，
So erquicke sein Herz!	就請讓他的心復甦吧！

Öffne den umwölkten Blick 讓烏雲迸裂為雨，

Über die tausend Quellen 灑在苦苦渴望於

Neben dem Durstenden 荒野裡的他

In der Wüste. 身旁的千泉之上。

 C小調《女低音狂想曲》是布拉姆斯最令人心碎且最個人的作品之一，它也是幫助我們了解布拉姆斯這個人的關鍵作。原來的標題是「為女低音，男聲合唱與管弦樂的狂想曲——歌詞選自歌德〈哈爾茨山之旅〉」，這是布拉姆斯一八六九年的作品，但其精神根源可遠溯到往昔。一八五四年，精神異常的舒曼投萊茵河自殺未遂，被送入精神病院，年輕的布拉姆斯聞訊立即趕到杜塞道夫（Düsseldorf），看是否能給舒曼家什麼幫忙。在與克拉拉・舒曼——當世最具魅力的女子之一——日日接觸的過程中，布拉姆斯急切幫助她的心很快地變成了深注而熱烈的愛。然而兩年後舒曼悲劇性的死卻迫使他離開這「我唯一真愛過的女人」（布拉姆斯死前不久的自白）。這項痛苦的決定對二十三歲的布拉姆斯有著極大的影響，因之從那以後他總是鎖斷自己與女人的交往，一旦他發覺自己在感情上被其吸引。

 然而有一度，他相信他無法實現的愛要復活了，這次的對象不是別人，正是舒曼與克拉拉的次女——茱麗（Julie）。在一封雜七雜八談了許多事情的信上，布拉姆斯以他自己的方式提出了婚姻之請，但克拉拉卻裝做不知道，在這封信——因其他全然不同的原因——使他們彼此失和之後。布拉姆斯日後再不曾提到這事，但茱麗訂婚的消息卻給了他痛苦的一擊。

 布拉姆斯很難過自己從無機會去深愛另一個人（「如今我只是一個不具人格的好人」）。在這種心境下他讀到了歌德的〈哈爾茨山冬日之旅〉，這首詩寫一個年輕人在讀過《少年維特的煩惱》一書後背離了世界。布拉姆斯認為自己即是這名「自完滿的愛裡啜飲厭世的汁液」的流浪者。他將其中一部分詩句譜成曲，好幾個禮拜將它藏著不讓克拉拉看到，以便在茱麗的婚禮上嚇她一跳：「這是我的結婚頌歌。」如今，

克拉拉已約略察覺到布、舒兩家的悲劇，她在日記裡寫著：「我為歌詞與音樂中深深蘊藏的痛苦心碎。我確信這曲子是他心靈苦痛的表白。」她無可奈何地續寫上：「他以前要是肯說出這內心的話就好了，只一次便罷！」這首曲子與布拉姆斯個人關聯如此之深，以至於起初他並不想讓這首相當私人的樂曲印出或演奏出，而有好多年他一直避開此曲之演奏。（這首曲子於 1870 年 3 月 3 日在德國東部的耶拿 [Jena] 首演。）直到晚年，認為「生命從我們身上偷走的比死亡還多」的布拉姆斯總習慣稱自己為「在遠處的」人（《女低音狂想曲》歌詞首句），而此曲終段的禱詞實可說是為他自己譜寫的：「在你的琴弦上，慈愛的父啊，倘使有音符能傳進他的耳朵，就請讓他的心復甦吧！」

　　一如歌詞有三節，整首樂曲可分成三部分：慢板——稍快板——慢板。開頭的管弦樂序奏，其和聲是如此不尋常，以至於在聽過幾小節後耳朵變得有點分不清方向：所有的動機都往下沉，而切分音音型顯然試圖阻止此一情況發生，但卻無能為力；在這裡，布拉姆斯借種種生動的音樂表情暗示「在遠處的」流浪者的孤寂。女低音獨唱在第一節詩中以幾乎如宣敘調一般的樂句描繪此種內在與外在世界的荒蕪。樂曲第二部分——小詠嘆調——速度變得稍微快一些（但不易察覺出來），在這裡我們第一次聽到成形的旋律。布拉姆斯清楚地強調出兩個意念：一方面，以不安定的減音程及突強奏表現「厭世」（Menschenhass）感；另一方面，在到此為止都是一字一音的歌調中首次使用花腔，以表現「完滿的愛」（Fülle der Liebe）。整首作品很明顯地以如此方式鋪陳以導向尾部的高潮。如同第一號交響曲的最後樂章，它的性格與主題被從陰沉的 C 小調變到 C 大調的轉調所支配著。布拉姆斯以不斷變化的形式重複「讓他的心復甦吧」這項祈求——這祈求無疑是曲中最重要的意念。他對歌詞意思的詮釋支配了音樂的結構；管弦樂——沒有歌詞地——重複著「讓烏雲迸裂為雨」一句，而布拉姆斯讓合唱同時唱出另一句祈求：「讓他的心復甦吧」。對聽者而言，音樂比平直地誦讀原詩多了一層豐富的意義。

　　撇開布拉姆斯個人的故事不談，此首樂曲所表達的主題——絕望、孤寂，在苦痛中期待慰藉——與《德意志安魂曲》、《命運之歌》一

樣，是具有普遍性的意義的；而末段禱詞：「讓烏雲迸裂為雨」，其化苦為甘的念頭與《德意志安魂曲》、《命運之歌》兩曲所透露的訊息是一致的。藝術是要給人力量的。宇宙之大，慘莫慘於墮落於「未知的深淵」，懼怕世界末日，不知來世為何的人類；愁莫愁過離愛背世，浪跡荒野，「香油直如毒藥」的絕望者；然則，即使在如此一種愁苦、悲慘的境況中，作曲家仍要我們聽到那天上音樂之喜悅、美好，要我們等待、想像、期盼溫柔與慰藉之到來。希臘神話裡的神祇可能是殘酷的，舊約《聖經》裡的上帝可能是嚴厲、報復的，但對於出身平凡的布拉姆斯，最大最強力的神也許是來自人類自身的堅毅，忍耐與期待。

多年之後，布拉姆斯以《女低音狂想曲》結尾禱詞的旋律為材料寫作了一首帕薩卡利亞舞曲（passacaglia），並且附上幾句歌德的詩——給世人，也給他自己：

夠了吧，你們這些繆斯！你們徒然費力描述
如何悲哀與喜悅在可愛的胸腔裡變換位置。
你們不能治癒愛神留下的傷痛：
但只有你們能給人慰藉，好心的你們啊！

繆斯睡在古代的神話裡掌管文學、藝術。諸神已死，藝術仍在。在人類苦難有增無減的今日，我們不正是從布拉姆斯這些人間繆斯他們的詩歌、戲劇、音樂中覓求力量與慰藉嗎？

生命與愛情的讚頌

——卡爾・奧爾夫「勝利三部曲」：
《布蘭詩歌》、《卡圖盧斯之歌》、《愛神的勝利》

　　卡爾・奧爾夫（Carl Orff, 1895-1982），生於慕尼黑，是德國作曲家，也是音樂教育家。除了作曲之外，他在慕尼黑音樂學校任教職，對兒童音樂教育頗有心得（他首創以敲擊樂器訓練兒童），以他名字為名的「奧福音樂教室」，招牌如今到處可見。他同時還致力於古音樂的編輯工作，這對他的創作影響甚鉅——他不但自古文學作品汲取靈感，並企圖將現代音樂的型態復古。他主張將樂曲建立在簡單、有效的旋律和節奏上，以重複出現的手法使效果層層累積逐步導向高潮。他避免使用繁複的對位技巧，他以為節奏的推動力才是決定樂曲風格的重要因素。在他的著名代表作——清唱劇「勝利三部曲」（Trionfi: Trittico Teatrale）裡，我們可清楚看到這些理論的實踐。

　　顧名思義，「勝利三部曲」包括了三部分，每一部分是各自獨立且自足的，然而在主題上，這三部分的發展卻又密切相連：第一部《布蘭詩歌》（Carmina Burana, 1937）表達出在「命運女神」的操控下，人們尋歡作樂的心境；第二部《卡圖盧斯之歌》（Catulli Carmina, 1943）企圖詮釋令人暈眩、迷亂卻又無法逃脫的愛神厄洛斯（Eros，象徵肉體之愛的男神，相當於羅馬神話的邱比特 [Cupid]）的魔力；第三部《愛神的勝利》（Trionfo di Afrodite, 1950-51）藉著古希臘之婚慶儀式來讚頌愛神阿芙羅黛蒂（Aphrodite，厄洛斯之母，相當於羅馬神話的維納斯 [Venus]）的勝利。愛神阿芙羅黛蒂的出現可說是全曲的高潮，奧爾夫以「勝利」（Trionfi）替三部曲命名是有其深意的。Trionfi 的原始意義是指古代帝王的凱旋遊行（文藝復興及巴洛克時代之繪畫常取材於此），或指十五、六世紀奢華的化妝遊行（在這類遊行中，他們用人去扮演各種抽象的美

德，以歌頌這些能夠與衝突和困境抗衡的高貴人格）。久而久之，人們就用這個字來象徵克服黑暗面的最後勝利，力量與高貴的光輝，權力之自足的威儀。「勝利」這個觀念和文藝復興時期對生命高度的認知是相互呼應的。整體觀之，這些對「勝利」的歌頌可說是異教徒對基督教教義中根深蒂固之馴服、屈服、無私等觀念的反動。在奧爾夫的「勝利三部曲」中，「勝利」一詞取其原始含義，象徵某種自我肯定、自我讚揚的力量。奧爾夫並無意將古老的歷史事件和新鮮的現代生活融成一體，他只是想藉「凱旋大遊行」這類歷史現象背面隱含的根本動機，來探討人性的內在層面，以喚醒潛藏於我們內心的愛的因子，以及生命的榮耀與再生。生命力與愛情是他的主題，而音樂是他表達的途徑。

1 布蘭詩歌

像許多近代作曲家一樣，奧爾夫曾經在浪漫主義、象徵主義，甚至蒙特威維第（Claudio Monteverdi, 1567-1643）早期的巴洛克歌劇中模仿摸索，而《布蘭詩歌》這部作品可說是他建立自己獨特風格的開端。

標題 Carmina Burana 意指「班奈狄克伯恩之歌」（Songs from Benediktbeuern），這說明了此部作品歌詞之出處。一八○三年在巴伐利亞山區的班奈狄克伯恩古老寺院發現了一份手卷，上抄有二百首左右的中古詩歌。這些詩歌中，有些是僧人及流浪的學者以中古拉丁語寫成的詩作，有些是用德國方言寫成的歌曲，有些則是用零星的法蘭克語拼湊而成的韻文。一八四七年，巴伐利亞方言學家史梅勒（Johann Andreas Schmeller）將之編纂成冊，定名為 Carmina Burana。奧爾夫出身慕尼黑學者世家，因此很早即接觸到這些中世紀的古抄本，他選取了其中許多詩作，將它們整理組合成一有某種戲劇性發展的「事件」，並創作了一連串以樂器伴奏，輔以神奇布景的獨唱曲及合唱曲。

奧爾夫一向認為音樂劇場應該是一個奇幻之所，它代表著某種象徵和儀式的探求。《布蘭詩歌》的場景安排頗能符合奧爾夫對劇場的觀點。整個布景由古老的象徵——命運之巨輪——搭構而成。「命運女神」則成為全劇最重要的意象。全劇以詠歎命運女神的合唱「命運女

神──世界之女王」（Fortuna Imperatrix Mundi）揭開序幕，包括做為全劇開頭也以之結尾（第 25 首）的第一首〈啊！命運女神〉，以及第二首〈我痛悼命運之傷〉；二〇〇九年英國廣播公司（BBC）和其他機構調查發現，《布蘭詩歌》中〈啊！命運女神〉一曲是英國近七十五年來最為人知的古典樂曲：

命運女神──世界之女王（Fortuna Imperatrix Mundi）

第 1 首：合唱

O Fortuna,	啊！命運女神，
velut luna	你像月亮
statu variabilis,	變化無常，
semper crescis	時而盈增，
aut decrescis;	時而虧縮；
vita detestabilis	可惱的人生
nunc obdurat	忽而挫敗人心，
et tunc curat	忽而諷刺地
ludo mentis aciem;	讓人如願以償；
egestatem,	貧苦或
potestatem	權勢
dissolvit ut glaciem.	俱如冰塊溶去。
Sors immanis	空虛
et inanis,	不仁的命運，
rota tu volubilis,	你輪轉不停，
status malus,	不懷好意，
vana salus	福祉純虛，
semper dissolubilis,	總是化為烏有。
obumbrata	蒙面，
et velata	藏身，
mihi quoque niteris;	你也向我攻擊，

nunc per ludum	玩弄花招
dorsum nudum	如今我袒露背脊
fero tui sceleris.	任你荼毒。
Sors salutis	好運
et virtutis	和氣力，
mihi nunc contraria;	都跟我作對；
est affectus	傷感
et defectus	和挫敗，
semper in angaria.	從不告退。
Hac in hora	啊，就在眼前，
sine mora	不要遲疑，
cordae pulsum tangite;	快撥響琴弦！
quod per sortem	因為命運已將
sternit fortem,	強者擊倒，
mecum omnes plangite!	請眾與我同哭！

第 2 首：合唱

Fortunae plango vulnera	我痛悼命運之傷，
stillantibus ocellis,	淚流滿眶，
quod sua mihi munera	因為她背叛地
subtrahit rebellis.	取回她送我之禮。
Verum est, quod legitur	此話果然不虛：
fronte capillata,	前額髮茂密，
sed plerumque sequitur	一轉頭，
occasio calvata.	光禿禿。
In Fortune solio	我一度高居
sederam elatus,	命運女神寶座上位，
prosperitatis vario	成功的花環

flore coronatus;	在我頭頂環繞；
quicquid tamen florui	我的確處在
felix et beatus,	幸福快樂的佳境。
nunc a summo corrui	但現在已自高處跌落，
gloria privatus.	榮耀不再。
Fortune rota volvitur:	命運之輪旋轉：
descendo minoratus;	我黯然下台，
alter in altum tollitur;	而另一人獲得提拔；
nimis exaltatus	居處高峰的帝王
rex sedet in vertice—	多麼逍遙——
caveat ruinam!	但請他當心毀滅！
Nam sub axe legimus:	因為輪軸下方我們看到
Hecubam reginam.	赫苦巴皇后的名字。

　　在中世紀，「命運女神」是一個重要的文學意象。當時的人認為命運女神主宰著整個宇宙，是上帝的代言人。在人們的想像中，命運女神一刻不停地轉動著一個垂直豎起的輪子，而在輪子的四周則繫綁了許許多多的椅子，人類自出生即是椅子上的座客。隨著輪子的旋轉，有時候他逐步高昇，甚至到達輪軸的頂點，但是最後他終必驟然摔落至最低點，悲苦地終其一生。這種悲觀的論調導源於中世紀生活之變化無常——瘟疫、戰爭、乾旱、饑荒侵襲著他們，死亡隨時可能到來。在與這些巨變抗爭的過程中，人們深感自己力量之微弱及生命之短暫，因此自然而然地產生了某種逃避的心態：生命既無規律可循，人們既無法依據自然之秩序來安排自己的生活，無所慰藉，無所憑依，何不把握眼前，趁我們還年輕貌美，盡情地吃喝玩樂，因為明天我們可能死去。這種「及時行樂」的心態在中古文學中一再地披露出來，《布蘭詩歌》即是在命運女神的陰影下此種心態的表達。事實上，這個主題一再為詩人們所觸及。十六、七世紀的英國詩人喜歡以生命之短暫及時間之壓迫為由來說服其愛人敞開胸懷接納愛情，大有「有花堪折直須折，莫待無花

空折枝」之意，荷立克（Robert Herrick, 1591-1674）的短詩〈採彼薔薇花蕾趁汝能〉（Gather ye Rosebuds While ye May）是著名的例子；而早在十一、二世紀，波斯詩人奧瑪・開儼的《魯拜集》（一譯《狂酒歌》）更為此一主題做了最佳的詮釋。

　　《布蘭詩歌》的中心部共分三個部分。第一部分是「春天」（Primo Vere），描寫大自然甜美迷人的復甦景象，以及「草地上」（Uf Dem Anger）洋溢著的春意，而愛的主題貫串其間；除第六首是管弦樂演奏的舞曲外，從第三到第十首共有七首歌：

I. 春天（Primo Vere）

第 3 首：小合唱

Veris leta facies	春天微笑的臉龐
mundo propinatur,	向世界招展，
hiemalis acies	冷峻的冬季已被
victa iam fugatur,	擊敗驅走。
in vestitu vario	彩衣飄飄，
Flora principatur,	花神君臨大地，
nemorum dulcisonoque	樹林以美妙的
cantu celebratur.	聲音歡欣歌讚。
Flore fusus gremio	躺臥在花神懷抱，
Phebus novo more	日神再度
risum dat, hoc vario	展露微笑，
iam stipatur flore.	百花環繞鬥艷。
Zephyrus nectareo	和風之神四處
spirans in odore;	吹出香氣；
certatim pro bravio	讓我們爭逐獎賞，
curramus in amore.	為愛競跑吧。
Cytharizat cantico	甜美的夜鶯

dulcis Philomena,
flore rident vario
prata iam serena,
salit cetus avium
silve per amena,
chorus promit virginum
iam gaudia millena.

以豎琴般聲音鳴唱，
安謐的草原
隨繁花一起燦笑。
成群的鳥兒飛躍於
賞心悅目的林間。
少女的合唱，
帶來萬千喜悅。

第 4 首：男中音獨唱

Omnia Sol temperat
purus et subtilis;
novo mundo reserat
facies Aprilis,
ad amorem properat
animus herilis,
et iocundis imperat
deus puerilis.

日暖大地，
純淨而又纖細；
四月的容顏
向新世界展現，
男子的心思
疾疾投向愛，
年輕的神
統領乾坤之歡。

Rerum tanta novitas
in solemni vere
et veris auctoritas
iubet nos gaudere;
vias prebet solitas,
et in tuo vere
fides est et probitas
tuum retinere.

大地春日復甦的
偉大活力，
以及春的威權，
命令我們行樂；
它領我們重溫熟門熟路，
在你的春天
緊擁你的愛人，
是忠誠的表現。

Ama me fideliter,
fidem meam noto:

請真誠地愛我，
了解我何等忠貞：

de corde totaliter	全心全意，
et ex mente tota	魂牽夢繫，
sum presentialiter	常在你旁
absens in remota,	即使相隔千里。
quisquis amat taliter,	如此愛法
volvitur in rota.	簡直貼著刑輪轉。

第 5 首：合唱

Ecce gratum	看啊，可喜
et optatum	可盼的春日
Ver reducit gaudia,	帶回來歡樂，
purpuratum	原野開滿
floret pratum.	紫色的花朵。
Sol serenat omnia.	陽光照亮萬物。
Iamiam cedant tristia!	哀愁一掃而盡！
Aestas redit,	夏日既回，
nunc recedit	冬的嚴酷
Hiemis saevitia.	告退。

Iam liquescit	全都溶化
et decrescit	消退，
grando, nix et cetera.	冰雪之屬。
Bruma fugit,	冬已逃亡，
et iam sugit	春天正吸吮著
Ver Aestatis ubera.	夏的乳房。
Illi mens est misera,	悲哉，那些
qui nec vivit,	不知趁盛夏之治，
nec lascivit	樂活或
sub Aestatis dextera.	冶遊者！

Gloriantur	他們
et laetantur	樂享
in melle dulcedinis	甜蜜的喜悅,
qui conantur,	那些奮力
ut utantur	爭取
praemio Cupidinis;	邱比特獎賞者;
simus iussu Cypridis	讓我們服膺愛神
gloriantes et	維納斯,樂享
laetantes	與帕里斯
pares esse Paridis.	同等的喜悅。

草地上（Uf Dem Anger）
第 6 首：舞曲

第 7 首：合唱

Floret silva nobilis	高貴的森林,
floribus et foliis.	花葉盛開。
Ubi est antiquus	我的老相好
meus amicus?	人在何方？
Hinc equitavit,	他已騎馬遠去,
eia, quis me amabit?	唉,誰來愛我？
Floret silva undique,	森林裡花開處處,
nach mime gesellen ist mir we.	我渴望我的相好。
Gruonet der walt allenthalben,	森林裡一片鮮綠,
wa ist min geselle alse lange?	我的相好為何遲遲不來？
Der ist geriten hinnen.	他已騎著馬遠去。
Owi, wer sol mich minnen?	噢,誰來愛我？

第 8 首：女高音小合唱與合唱

Chramer, gip die varwe mir	店老闆，給我脂粉
diu min wengel roete,	染紅我的雙頰，
da mit ich die jungen man	好使年輕男子愛我，
an ir dank der minnenliebe noete.	不管他們願不願意。
Seht mich an, jungen man!	看著我，小伙子們！
Lat mich iu gevallen!	讓我滿足你！

Minnet, tugentliche man,	好述的君子們，去愛
minnecliche frouwen!	宜人的伊人吧！
minne tuot iu hoch gemuot	愛使你精飽氣足，
unde lat iuch in hohlen eren schouwen.	增添你的榮光。
Seht mich an, jungen man!	看著我，小伙子們！
Lat mich iu gevallen!	讓我滿足你！

Wol dir, Werlt, das du bist	讚啊，世界，充滿
also freudenriche!	如此多奇喜妙悦！
Ich wil dir sin undertan	我願永遠向你輸誠，
durch din liebe immer sicherliche.	享受你賜予的歡愉。
Seht mich an, jungen man!	看著我，小伙子們！
Lat mich iu gevallen!	讓我滿足你！

第 9 首：圓舞與合唱

Swaz hie gat umbe,	那些在此跳圓舞的
daz sint allez megede,	少女們，
die wellent an man	一整個夏天
alle disen sumer gan.	都不想要有男人。

Chume, chum geselle min,	來吧，來吧，我的愛人，
ih enbite harte din,	我渴望著你，

ih enbite harte din,	我渴望著你，
chume, chum geselle min.	來吧，來吧，我的愛人。
Suzer rosenvarwer munt,	甜美紅潤的唇，
chum un mache mich gesunt,	來，使我完滿，
chum un mache mich gesunt,	來，使我完滿，
suzer rosenvarwer munt.	甜美紅潤的唇。
Swaz hie gat umbe,	那些在此跳圓舞的
daz sint allez megede,	少女們，
die wellent an man	一整個夏天
alle disen sumer gan.	都不想要有男人。

第 10 首：合唱

Were diu werlt alle min	即便全世界都屬於我
von deme mere unze an den Rin,	從大海直到萊茵河，
des wolt ih mih darben,	我也心甘情願放棄，
daz diu chünegin von Engellant	只要英國女王
lege an minen armen.	倒在我懷裡。

　　第二部分是「在酒店」（In Taberna），生命之悲苦無常和飲酒的樂
趣在此形成明顯的對比。人是「被風隨意舞弄」的一片落葉，是「無法
定下來」的河流，「無舵手的船隻」，「隨風盤旋徘徊」的小鳥，一度
天鵝，而今「成盤中物」，命運女神奪走了生命的快樂，因此，酒店中
的酒成為快樂的唯一泉源：

II. 在酒店（In Taberna）

第 11 首：男中音獨唱

Estuans interius	我的體內沸騰，
ira vehementi	怒氣填滿胸際，

in amaritudine	我悲痛不爽地
loquor mee menti:	對著內心自語：
factus de materia,	我本生自物質,
cinis elementi,	灰土水火做成,
similis sum folio,	好像一片落葉,
de quo ludunt venti.	被風隨意舞弄。
Cum sit enim proprium	如果聰明人
viro sapienti	一貫的方法
supra petram ponere	是將基礎
sedem fundamenti,	建立於磐石之上,
stultus ego comparor	我就是阿呆,
fluvio labenti,	好像流動的河水,
sub eodem tramite	沿著流道,
nunquam permanenti.	永遠無法定下來。
Feror ego veluti	我四處漂泊遊蕩,
sine nauta navis,	好像無舵手的船隻,
ut per vias aeris	又像一隻小鳥,
vaga fertur avis;	隨風盤旋徘徊。
non me tenent vincula,	鎖鏈束縛不住我,
non me tenet clavis,	門鑰無法囚禁我,
quero mihi similes	我尋找我的同夥,
et adiungor pravis.	和敗類物以類聚。
Mihi cordis gravitas	教我故作嚴肅,
res videtur gravis;	簡直千鈞壓頂;
iocus est amabilis	玩笑才真有趣,
dulciorque favis;	甜美勝過蜂蜜。
quicquid Venus imperat,	凡是愛神所命

labor est suavis,　　　　　　　　　都是甜蜜的勞役，

que nunquam in cordibus　　　　　　她從來不曾棲身

habitat ignavis.　　　　　　　　　　一顆慢吞吞的心。

Via lata gradior　　　　　　　　　　我選擇寬闊之路，

more iuventutis,　　　　　　　　　　這是青春的正道，

inplicor et vitiis　　　　　　　　　　全身沾滿惡習，

immemor virtutis,　　　　　　　　　品德全不在意。

voluptatis avidus　　　　　　　　　　渴求肉體的歡娛

magis quam salutis,　　　　　　　　多過獲得救贖，

mortuus in anima　　　　　　　　　靈魂既已死去，

curam gero cutis.　　　　　　　　　只好關照肉體。

第 12 首：男高音獨唱與男聲合唱

Olim lacus colueram,　　　　　　　我曾經以湖為家，

olim pulcher extiteram　　　　　　我曾經以美自居，

dum cignus ego fueram.　　　　　　我一度是天鵝。

Miser, miser!　　　　　　　　　　悲哉，悲哉！

modo niger　　　　　　　　　　　如今被烤得

et ustus fortiter!　　　　　　　　　漆黑一團！

Girat, regirat garcifer;　　　　　　廚師把我翻來翻去，

me rogus urit fortiter:　　　　　　我在柴堆上被火猛燒；

propinat me nunc dapifer,　　　　侍者端我上桌。

Miser, miser!　　　　　　　　　　悲哉，悲哉！

modo niger　　　　　　　　　　　如今被烤得

et ustus fortiter!　　　　　　　　　漆黑一團！

Nunc in scutella iaceo,　　　　　　現在我，

et volitare nequeo,　　　　　　　　欲飛無翅，

dentes frendentes video: 　　　　　　　　舉目盡尖牙銳齒。

Miser, miser! 　　　　　　　　　　　　　悲哉，悲哉！

modo niger 　　　　　　　　　　　　　　如今被烤得

et ustus fortiter! 　　　　　　　　　　　漆黑一團！

第 13 首：男中音獨唱與男聲合唱

Ego sum abbas Cucaniensis 　　　　　　我是「安樂鄉」修道院長，

et consilium meum est cum bibulis, 　　我的同道都是酒徒，

et in secta Decii voluntas mea est, 　　我信奉骰子的守護神。

et qui mane me quesierit in taberna, 　誰若早晨到酒店找我，

post vesperam nudus egredietur, 　　　保證他晚上輸光光出來，

et sic denudatus veste clamabit: 　　　一絲不掛地叫著：

Wafna, wafna! 　　　　　　　　　　　悲哉，悲哉，

quid fecisti sors turpissima? 　　　　什麼背運氣，把我搞慘？

nostre vite gaudia 　　　　　　　　　我此生的歡樂

abstulisti omnia! 　　　　　　　　　全被你剝奪一空！

第 14 首：男聲合唱

In taberna quando sumus 　　　　　　當我們在酒店時，

non curamus quid sit humus, 　　　　不想此身會化為塵土，

sed ad ludum properamus, 　　　　　只搶著圍桌聚賭，

cui semper insudamus. 　　　　　　　每每汗流如注。

Quid agatur in taberna, 　　　　　　酒店中所做何事？

ubi nummus est pincerna, 　　　　　金錢就是老闆，

hoc est opus ut queratur, 　　　　　你若想知道真相，

si quid loquar, audiatur. 　　　　　聽我細細道來。

Quidam ludunt, quidam bibunt, 　　有些人賭博，有人些飲酒，

quidam indiscrete vivunt,	有些人放縱自己。
sed in ludo qui morantur,	圍聚賭桌的人們，
ex his quidam denudantur,	有些輸到脫光衣褲，
quidam ibi vestiuntur,	有些贏得了衣服，
quidam saccis induuntur,	有些穿起了懺悔服。
ibi nullus timet mortem,	在這裡沒有人怕死：
sed pro Baccho mittunt sortem:	只顧為酒神下賭注。
Primo pro nummata vini;	首先敬收酒錢的老闆，
ex hac bibunt libertini,	放蕩之徒群舉杯；
semel bibunt pro captivis,	再來一杯敬囚犯，
post hec bibunt ter pro vivis,	再為活者喝第三杯。
quater pro Christianis cunctis,	四杯敬所有基督徒，
quinquies pro fidelibus defunctis,	五杯敬虔誠的死者，
sexies pro sororibus vanis,	六杯敬輕浮的姊妹，
septies pro militibus silvanis.	七杯敬攔路的強盜。
Octies pro fratribus perversis,	八杯敬迷途的兄弟，
nonies pro monachis dispersis,	九杯敬四散的僧侶，
decies pro navigantibus,	十杯敬海上的水手，
undecies pro discordantibus,	十一杯敬愛吵架者，
duodecies pro penitentibus,	十二杯敬悔罪者，
tredecies pro iter agentibus.	十三杯敬路上的旅者。
Tam pro papa quam pro rege	接著敬教宗，也敬國王，
bibunt omnes sine lege.	他們都嘩啦啦痛飲若狂。
Bibit hera, bibit herus,	太太一杯，先生一杯，
bibit miles, bibit clerus,	士兵一杯，牧師一杯，
bibit ille, bibit illa,	男人一杯，女人一杯，
bibit servus cum ancilla,	男傭女傭一起來一杯，

bibit velox, bibit piger,	快手一杯，懶鬼一杯，
bibit albus, bibit niger,	白人一杯，黑人一杯，
bibit constans, bibit vagus,	安定者一杯，流浪者一杯，
bibit rudis, bibit magus.	愚者一杯，賢者一杯。
Bibit pauper et egrotus,	窮人一杯，病人一杯，
bibit exul et ignotus,	流亡者一杯，異鄉客一杯，
bibit puer, bibit canus,	孩童一杯，老人一杯，
bibit presul et decanus,	主教一杯，執事一杯，
bibit soror, bibit frater,	修女一杯，修士一杯，
bibit anus, bibit mater,	老婦一杯，母親一杯，
bibit ista, bibit ille,	這人一杯，那人一杯，
bibunt centum, bibunt mille.	百人一杯，千人一杯。
Parum sexcente nummate	六百硬幣維持不了
durant, cum immoderate	多久，如果人人
bibunt omnes sine meta.	盡情喝酒。
Quamvis bibant mente leta,	不論喝得如何暢快，
sic nos rodunt omnes gentes	世人全斥罵我們，
et sic erimus egentes.	我們因此一文不名。
Qui nos rodunt, confundantur	讓那些輕視我們的人受到詛咒，
et cum iustis non scribantur.	他們的名字不配列於義人之冊。

　　第三部分是「愛之宮」（Cour D'Amours），對男女肉體之愛做極其露骨的讚頌，它是治癒病痛、使人重生的良方，而做愛之「死亡」足以克服現實之悲苦和死亡：

III. 愛之宮（Cour D'Amours）

第 15 首：女高音獨唱與兒童合唱

Amor volat undique;	邱比特四處亂飛：

captus est libidine,	全身被慾望俘虜，
iuvenes, iuvencule	年輕男子和女子
coniuguntur merito.	雙雙對對巧相配。
Siqua sine socio,	女孩如果沒情郎，
caret omni gaudio,	一切快樂都免談，
tenet noctis infima	內心深處
sub intimo	暗暗藏著
cordis in custodia:	漆黑的夜晚：
fit res amarissima.	這命真悲苦難堪。

第 16 首：男中音獨唱

Dies, nox et omnia	日，夜和全世界，
mihi sunt contraria,	都在跟我作對。
virginum colloquia	少女們的交談
me fay planszer,	讓我哭泣，
oy suvenz suspirer,	不時聽到歎息，
plu me fay temer.	更讓我害怕。
O sodales, ludite,	噢朋友們，你們笑我，
vos qui scitis dicite,	知道就告訴我啊，
michi mesto parcite,	可憐我這可憐人，
grand ey dolur,	我懷千歲憂；
attamen consulite	開示我吧，
per voster honur.	善人貴人啊。
Tua pulchra facies,	你那美麗的臉，
me fey planszer milies,	讓我哭千回，
pectus habet glacies,	因為你的心如冰；
a remender	但我馬上

statim vivus fierem

per un baser.

起死回生，

只要你一吻。

第 17 首：女高音獨唱

Stetit puella

rufa tunica;

si quis eam tetigit,

tunica crepuit.

Eia.

Stetit puella,

tamquam rosula;

facie splenduit,

os eius floruit.

Eia.

少女站那裡，

身穿紅衣裳，

伸手將她探，

衣服颯颯響。

欸呀！

少女站那裡，

彷彿小玫瑰，

靚容放光輝，

小嘴似花蕊。

欸呀！

第 18 首：男中音獨唱與合唱

Circa mea pectora

multa sunt, suspiria

de tua pulchritudine,

que me ledunt misere.

Manda liet, manda liet,

min geselle

chumet niet.

我心中

不勝唏噓，

因為你的美貌

傷我若甚！

給我訊息，給我訊息，

我的愛人

仍未來。

Tui lucent oculi

sicut solis radii,

sicut splendor fulguris

lucem donat tenebris.

Manda liet, manda liet,

你的眼睛

輝耀如陽光，

又好像是閃電

將黑暗劃亮。

給我訊息，給我訊息，

min geselle	我的愛人
chumet niet.	仍未來。
Vellet deus, vellent dii,	願神許我，願眾神許我
quod mente proposui,	心想事成：
ut eius virginea	終於解開她
reserassem vincula.	童貞之鏈。
Manda liet, manda liet,	給我訊息，給我訊息，
min geselle	我的愛人
chumet niet.	仍未來。

第 19 首：無伴奏男聲合唱

Si puer cum puellula	如果一男一女
moraretur in cellula,	共處一室，
felix coniunctio.	那是快樂的結合。
Amore succrescente,	愛情噴湧而出，
pariter e medio	一切岸然道貌
propulso procul tedio,	遠去無蹤，
fit ludus ineffabilis	無可言喻的喜悅爬上
membris, lacertis, labiis.	肢體，手臂，嘴唇。

第 20 首：雙合唱

Veni, veni, venias,	來啊，來啊，來吧，
ne me mori facias,	不要讓我急死！
hyrca, hyrca, nazaza,	Hyrca, hyrca, nazaza,
trillirivos.	Trillirivos！
Pulchra tibi facies,	倩兮，你的臉，
oculorum acies,	你的目光，

capillorum series;　　　　　　　你的髮辮：

o quam clara species!　　　　　噢，多美啊，你！

Rosa rubicundior,　　　　　　　紅勝玫瑰，

lilio candidior,　　　　　　　　白過百合，

omnibus formosior;　　　　　　美過一切；

semper in te glorior!　　　　　我永為你自豪。

第 21 首：女高音獨唱

In trutina mentis dubia　　　　在我搖擺的心之天秤

fluctuant contraria　　　　　　兩端，縱慾和節制

lascivus amor et pudicitia.　　互相較量。

Sed eligo quod video,　　　　　但我選擇我所見，

collum iugo prebeo;　　　　　　我引頸受軛：

ad iugum tamen suave transeo.　何等甜蜜之軛！

第 22 首：女高音，男中音，合唱，兒童合唱

Tempus est iocundum,　　　　　歡樂的季節，

o virgines,　　　　　　　　　　噢，少女們，

modo congaudete　　　　　　　同歡吧，

vos iuvenes.　　　　　　　　　噢，少男們！

Oh, oh, totus floreo,　　　　　噢，噢，我心花遍開，

iam amore virginali　　　　　　初戀之火

totus ardeo,　　　　　　　　　焚遍我身；

novus, novus amor est,　　　　新奇，新奇的愛，

quo pereo.　　　　　　　　　　讓我欲仙欲死。

Mea me confortat　　　　　　　我心欣喜

promissio,　　　　　　　　　　當我獲承諾，

mea me deportat
negatio.

我心低迷
一旦我受拒。

Oh, oh, totus floreo,
iam amore virginali
totus ardeo,
novus, novus amor est,
quo pereo.

噢，噢，我心花遍開，
初戀之火
焚遍我身；
新奇，新奇的愛，
讓我欲仙欲死。

Tempore brumali
vir patiens,
animo vernali
lasciviens.

冬天，
男人病懨懨，
春色，讓他
色心大發。

Oh, oh, totus floreo,
iam amore virginali
totus ardeo,
novus, novus amor est,
quo pereo.

噢，噢，我心花遍開，
初戀之火
焚遍我身；
新奇，新奇的愛，
讓我欲仙欲死。

Mea mecum ludit
virginitas,
mea me detrudit
simplicitas.

我的童貞
讓我蠢動，
我的羞怯
把我推回。

Oh, oh, totus floreo,
iam amore virginali
totus ardeo,
novus, novus amor est,
quo pereo.

噢，噢，我心花遍開，
初戀之火
焚遍我身；
新奇，新奇的愛，
來吧，愛人！

Veni, domicella,	讓我欲仙欲死。
cum gaudio,	帶給我歡欣;
veni, veni, pulchra,	來吧,美人,
iam pereo.	我欲仙欲死。

Oh, oh, totus floreo,	噢,噢,我心花遍開,
iam amore virginali	初戀之火
totus ardeo,	焚遍我身;
novus, novus amor est,	新奇,新奇的愛,
quo pereo.	讓我欲仙欲死。

第 23 首:女高音獨唱

| Dulcissime, | 我的上上之人啊, |
| totam tibi subdo me! | 我甘為你的人下人! |

　　表面上看來,以上三個部分的詩歌似乎都是些飲酒作樂、男歡女愛的歌詠,但我們切不可忽視其背後所隱藏的心態。他們並不是天生的享樂主義者,他們曾企圖和命運抗爭,也曾寄望明日的美景,但是在命運女神變化莫測的力量之下,他們都成了失敗者,所以他們開始轉向其他方面尋求解脫和慰藉。抽象的哲學思維和宗教信仰幫不了他們的忙,感官的享樂才是最基本、最有效、最實在的解脫途徑。但醇酒、美人與肉體之愛畢竟只是暫時解憂的麻醉劑,他們表面上的「及時行樂」和內在的「苦中作樂」其實是一體的兩面。有了此點認識,才能體認出《布蘭詩歌》裡尋歡作樂的另一層涵義。

　　在這三個部分之後是做為「尾聲」的兩首曲子:第 24 首〈白花與海倫〉(Blanziflor et Helena),以及第 25 首——如前所述,兼為全劇開頭與結尾的合唱曲〈啊!命運女神〉——週而復始詠嘆「命運女神——世界之女王」。〈白花與海倫〉是一首仿〈聖母頌〉,融神聖與世俗,歌讚世間女子之美的合唱曲;海倫是希臘神話裡「世間第一美女」,白花

（Blanziflor）是中世紀傳奇中屢見的女子名；

白花與海倫（Blanziflor et Helena）

第 24 首：合唱

Ave formosissima,	聖哉，最美麗的女子，
gemma pretiosa,	珍貴的珠玉，
ave decus virginum,	聖哉，最優雅的少女，
virgo gloriosa,	榮光滿溢的少女，
ave mundi luminar,	聖哉，世界之光，
ave mundi rosa,	聖哉，世界的玫瑰，
Blanziflor et Helena,	白花與海倫，
Venus generosa!	尊貴的維納斯！

命運女神──世界之女王（Fortuna Imperatrix Mundi）

第 25 首：合唱

O Fortuna,	啊！命運女神，
velut luna	你像月亮
statu variabilis,	變化無常，
semper crescis	時而盈增，
aut decrescis;	時而虧縮；
vita detestabilis	可惱的人生
nunc obdurat	忽而挫敗人心，
et tunc curat	忽而諷刺地
ludo mentis aciem;	讓人如願以償；
egestatem,	貧苦或
potestatem	權勢
dissolvit ut glaciem.	俱如冰塊溶去。

Sors immanis	空虛
et inanis,	不仁的命運,
rota tu volubilis,	你輪轉不停,
status malus,	不懷好意,
vana salus	福祉純虛,
semper dissolubilis,	總是化為烏有。
obumbrata	蒙面,
et velata	藏身,
mihi quoque niteris;	你也向我攻擊,
nunc per ludum	玩弄花招,
dorsum nudum	如今我袒露背脊
fero tui sceleris.	任你荼毒。
Sors salutis	好運
et virtutis,	和氣力,
mihi nunc contraria;	都跟我作對;
est affectus	傷感
et defectus	和挫敗,
semper in angaria.	從不告退。
Hac in hora	啊,就在眼前,
sine mora	不要遲疑,
cordae pulsum tangite;	快撥響琴弦!
quod per sortem	因為命運已將
sternit fortem,	強者擊倒,
mecum omnes plangite!	請眾與我同哭!

　　經過多年的實驗與刻意的追求,《布蘭詩歌》是奧爾夫音樂風格的第一個有力的證言。節奏無疑在奧爾夫的音樂裡佔著相當重要的地位。奧爾夫以為節奏是平衡理智和情感的首要因素,也是樂曲之秩序的創造者,也因此在他的作品裡,敲擊樂器的使用有著和管弦樂器同樣的比

重。在《布蘭詩歌》這個清唱劇裡，奧爾夫沒有採用對位法的技巧以及浪漫主義晚期盛行的半音階和弦，全曲的曲調十分明澈，和聲的結構絕大部分是直接表露情感的齊唱。奧爾夫更用同一旋律處理不同的歌詞，節奏單純有力，甚至回歸到類似連禱文的中古形式，樂器在起伏不大的音程上反覆地回應著歌詞。此種原始的重複手法使得簡單優美的旋律在心中逐漸加深印象，而將情感推至最高點。奧爾夫對樂器的處理亦值得一提。他不採傳統將音色不同的樂器同時配合演奏的樂器奏法，而企圖讓每一組個別的樂器的獨特音色明朗清澈地表現出來。此種方式頗能托出明確有力的節奏感，把命運女神沉沉的重擊，愛情的渴求，和飲酒解憂這幾種心態鮮活有效地表達出來。

② 卡圖盧斯之歌

　　《卡圖盧斯之歌》是三部曲的中間部分，但本身卻是自足完整的作品，一九四三年於萊比錫歌劇院首演，由塔提娜・格索夫斯基（Tatiana Gsovsky, 1901-1993）編舞，史密茨（Paul Schmitz）指揮。故事取材於羅馬抒情詩人卡圖盧斯（Gaius Valerius Catullus, 85-55 BC）的詩作——描述他與世故女子柯蘿迪雅（Clodia，他稱她為蕾絲比亞 [Lesbia]：此名來自希臘女詩人莎茀 [Sappho，約 610-580 BC] 所住的蕾絲伯斯島 [Lesbos]）的一段悲劇的戀情。這些詩作以近乎日記的手法處理這些題材，以獨白、警句及詩節（strophe）等形式表達。文中流露出透徹的自剖，坦然的率直，以及前人未有的大膽、清純，呈現給我們一則愛情寓言。一九〇二年諾貝爾獎得主、德國歷史學家蒙森（Theodor Mommsen, 1817-1903）稱它們為「最完美的拉丁詩歌」。奧爾夫透過獨唱、合唱及樂器的聲音效果將詩歌中的節奏性和旋律性充分發揮。

　　整個故事以卡圖盧斯對蕾絲比亞的愛為主幹，而以年輕男女及老人們對愛情不同的觀點來為之下注腳。一開始的「序曲」（Praelusio），我們聽到年輕男女的對唱，極其露骨地歡頌肉體之愛，沉醉於「性愛是永恆且勝過一切」的快樂想頭裡，當他們身心盪漾之際，老人們以細碎的唇齒音，不以為然且嘲諷地複述他們的歌詠，並且駁斥他們的天真想法：

〈序曲〉

Juvenes, Juvenculae:　　　　　　　男女孩們：

　　Eis aiona!　　　　　　　　　　　直到永遠！

　　tui sum!　　　　　　　　　　　　我屬於你！

　　Eis aiona!　　　　　　　　　　　直到永遠！

　　tui sum!　　　　　　　　　　　　我屬於你！

　　O mea vita!　　　　　　　　　　　你是我的生命！

　　Eis aiona!　　　　　　　　　　　直到永遠！

　　tui sum!　　　　　　　　　　　　我屬於你！

　　Eis aiona!　　　　　　　　　　　直到永遠！

Juvenes:　　　　　　　　　　　　男孩們：

　　Tu mihi cara,　　　　　　　　　你是我的寶貝，

　　mi cara amicula,　　　　　　　　親愛的寶貝，

　　corculum es!　　　　　　　　　　是我的心肝！

Juvenculae:　　　　　　　　　　女孩們：

　　Corculum es!　　　　　　　　　　是我的心肝！

Juvenes:　　　　　　　　　　　　男孩們：

　　Tu mihi corculum.　　　　　　　你是我的心肝！

Juvenculae:　　　　　　　　　　女孩們：

　　Corcule, corcule.　　　　　　　心肝，心肝！

　　Dic mi, dic mi,　　　　　　　　告訴我，告訴我，

　　te me amare.　　　　　　　　　　你愛我。

Juvenes:　　　　　　　　　　　　男孩們：

　　O tue oculi,　　　　　　　　　　噢，你的眼睛，

　　ocelli lucidi,　　　　　　　　你發光的球體，

　　fulgurant, efferunt　　　　　　它們閃耀，它們映現

　　me velut specula.　　　　　　　我如一面鏡子。

Juvenculae:　　　　　　　　　　女孩們：

　　Specula, specula,　　　　　　　鏡子，鏡子，

　　tu mihi specula?　　　　　　　　你可是我的鏡子？

Juvenes:

　　O tua blandula,

　　blanda, blandicula,

　　tua labella.

Juvenculae:

　　Cave, cave,

　　cave, cavete!

Juvenes:

　　Ad ludum polectant.

Juvenculae:

　　Cave, cave,

　　cave, cavete!

Juvenes:

　　O tua lingula,

　　usque perniciter

　　vibrans ut vipera.

Juvenculae:

　　Cavete, cave meam viperam,

　　nisi te mordet.

Juvenes:

　　Morde me!

Juvenculae:

　　Basia me!

Juvenes, Juvenculae:

　　Ah!

Juvenes:

　　O tuae mammulae!

Juvenculae:

　　Mammulae!

Juvenes:

男孩們：

　　噢，嫵媚，

　　誘人又柔聲細語，

　　你的嘴唇。

女孩們：

　　小心，小心，

　　小心，大家小心！

男孩們：

　　它們引誘我們去玩。

女孩們：

　　小心，小心，

　　小心，大家小心！

男孩們：

　　噢，你的舌頭

　　總是迅速射出

　　如一條蛇。

女孩們：

　　大家小心，小心我的蛇，

　　免得它咬你。

男孩們：

　　咬我！

女孩們：

　　吻我！

男女孩們：

　　啊！

男孩們：

　　噢，你的小乳房！

女孩們：

　　小乳房！

男孩們：

生命與愛情的讚頌

Mammae molliculae,	柔軟的乳房,
Juvenculae:	女孩們:
mammae molliculae,	柔軟的乳房,
Juvenes:	男孩們:
dulciter turgidae, gemina poma!	飽滿可愛的一對蘋果!
Juvenes, Juvenculae:	男女孩們:
Ah!	啊!
Juvenes:	男孩們:
Mea manus est cupida,	我的手渴望
(O vos papillae horridulae!)	（噢，你野蠻突出的乳頭）
illas prensare.	抓住它們。
Juvenculae:	女孩們:
Suave, suave lenire.	舒服，撫慰它們舒服。
Juvenes:	男孩們:
Illas prensare,	抓住它們,
vehementer prensare.	牢牢抓住它們。
Juvenes, Juvenculae:	男女孩們:
Ha!	哈!
Juvenculae:	女孩們:
O tua mentula,	噢，你的陰莖,
Juvenes:	男孩們:
mentula,	陰莖,
Juvenculae:	女孩們:
cupide saliens.	急切地渴望著。
Juvenes:	男孩們:
Penipeniculus.	小陰莖。
Juvenculae:	女孩們:
Velus pisciculus.	像一條小魚。
Juvenes:	男孩們:
Is qui desiderat tuam fonticulam.	它渴望你的小噴泉。

Juvenes, Juvenculae:

Ah!

男女孩們：

啊！

Juvenculae:

Mea manus est cupida.

Coda,

codicula,

avida!

Mea manus est cupida

illam captare.

女孩們：

我的手渴望。

陰莖，

你的小陰莖，

渴望著！

我的手渴望

攫獲它。

Juvenes:

Petulanti manicula!

男孩們：

頑皮的小手！

Juvenculae:

llam captare.

女孩們：

攫獲它。

Juvenes, Juvenculae:

Tu es Venus,

Venus es!

男女孩們：

你是維納斯，

維納斯是你！

Juvenculae:

O me felicem!

女孩們：

我多快樂啊。

Juvenes:

In te habitant omnia gaudia,

omnes dulcedeines,

omnes voluptas.

In te, in tuo ingente amplexu

tota est mihi vita.

男孩們：

一切的喜悅都在你裡面，

一切幸福，

一切熱情。

在你裡面，在你的懷抱，

我全部生命的住所。

Juvenculae:

O me felicem!

女孩們：

我多快樂啊。

Juvenes, Juvenculae:

Eis aiona!

Eis aiona!

男女孩們：

直到永遠！

直到永遠！

Senes:

　Eis aiona!

　O res ridicula!

　Immensa stultitia.

　Nihil durare potest

　tempore perpetuo.

　Cum bene Sol nituit,

　redditur Oceano.

　Decrescit Phoebe,

　quam modo plena fuit,

　Venerum feritas saepe

　fit aura levia.

　Tempus amoris cubiculum

　non est.

　Sublata lucerna

　nulla est fides,

　perfida omnia sunt.

　O vos brutos,

　vos studidos,

　vos stolidos!

Solo:

　Lanternari, tene scalam!

Senes:

　Audite, audite,

　audite ac videte:

　Catulli Carmina.

Juvenes, Juvenculae:

　Audiamus!

老人們：

　直到永遠！

　多麼荒謬！

　這簡直可笑到極點！

　沒有事物能夠

　歷久而彌新。

　太陽一度普照，

　而今沉落海洋。

　月亮虧缺了，

　而片刻之前它還滿盈，

　愛的強風常常變成

　一陣微風。

　愛的時光不存在於

　臥房裡。

　燈盞已經撤去，

　信任不復存在，

　一切都詭譎多詐。

　你們多麼愚昧，

　你們多麼痴傻，

　你們真沒頭腦！

獨唱：

　掌燈者，扶好梯子！

老人們：

　請聽，請聽，

　請聽並且觀賞：

　卡圖盧斯之歌！

男女孩們：

　我們聽吧！

經過老人們一番諷刺，陶醉的年輕男女頓時被拉回現實，他們也渴望知道卡圖盧斯的詩歌對愛情的詮釋。

　　接著是第一幕，由合唱隊及獨唱者唱出故事，而舞台上是「戲中戲」──舞者以芭蕾舞演出卡圖盧斯和蕾絲比亞的愛情故事。整個故事可說是一個愛情寓言，敘述一對價值觀念不同的戀人的悲劇──卡圖盧斯對世界充滿疑慮且深感時間的壓迫，渴望擁有短暫但熱烈的愛情；蕾絲比亞則耽溺於世俗的享樂。這一幕以合唱隊所唱的卡圖盧斯的心境〈我又恨又愛〉開始，繼之以卡圖盧斯對蕾絲比亞的深情訴說：

〈第一幕〉

第 1 首／*Chorus*:

Odi et amo. Quare id faciam,
fortasse requiris?
Nescio, sed fieri sentio
et excrucior. Ah!

合唱：

我又恨又愛。我為什麼這樣，
你也許要問。
我不知道。我就是如此感覺，
而我為此受苦。啊！

第 2 首／*Catullus et chorus*:

Vivamus, mea Lesbia, atque amemus,
rumoresque senum severiorum
omnes unius aestimemus assis!
Soles occidere et redire possunt:
nobis cum semel occidit brevis lux,
nox est perpetua una dormienda.
Da mi basia mille, deinde centum,
dein mille altera, dein secunda centum,
deinde usque altera mille, deinde centum.
Dein, cum milia multa fecerimus,
conturbabimus illa, ne sciamus,

卡圖盧斯與合唱：

讓我們生活，我的蕾絲比亞，讓我們相愛，
那些過分挑剔的老人們的閒話
我們就當它一文不值。
太陽西沉，隨後又升起：
但短暫的光芒一旦消逝，
我們就必須在永恆的夜裡長眠。
給我千吻，再給我百吻，
接著給我另一千，再給我另一百，
不斷地給我千吻，百吻。成千上萬，
直到我們也數不清，這樣，
那些壞人們嫉妒的眼光

aut nequis malus invidere possit,　　就無法加諸我們身上，

cum tantum sciat esse basiorum.　　不知道我們到底吻了多少。

第 3 首／*Catullus, Lesbia et chorus*:　　卡圖盧斯，蕾絲比亞與合唱：

Ille mi par esse deo videtur,　　那個人在我眼中像神，

ille, si fas est,　　那個人，如果可以容我說，

superare divos,　　比神猶勝之，

qui sedens adversus identidem te　　他坐在你對面

spectat et audit　　不停看你，聽你

dulce ridentem, misero quod omnis　　甜美的笑語，令可憐的我失去

eripit sensus mihi: nam simul te,　　所有知覺：因為當我一見到你，

Lesbia, aspexi, nihil est super mi　　蕾絲比亞，我的口再也

vocis in ore,　　無法出聲，

lingua sed torpet, tenuis sub artus　　我的舌麻木，細柔的火

flamma demanat, sonitu suopte　　燒向我四肢，我的耳朵

tintinant aures, gemina teguntur　　嗡嗡作響，眼睛被雙重

lumina nocte.　　黑暗蓋住。

Otium, Catulle, tibi molestum est:　　安逸，卡圖盧斯啊，是你煩惱之源：

otio exsultas nimiumque gestis:　　安逸讓你欣喜，讓你耽溺其中；

otium et reges prius et beatas　　安逸在過去毀了多少國王

perdidit urbes.　　和繁華的城市。

卡圖盧斯快樂沉睡於蕾絲比亞懷裡，但蕾絲比亞卻在他熟睡後離去，在其他戀人們的面前跳舞。卡圖盧斯醒來，見此情形大感失望，對走過來的他的朋友賽樂斯（Caelius）哀歎；卡圖盧斯和賽樂斯離場後，老人們擊掌叫好，結束第一幕：

第 4 首／*Catullus et chorus*:　　卡圖盧斯與合唱：

Caeli! Lesbia nostra, Lesbia illa,　　賽樂斯！我們的蕾絲比亞，那個蕾絲比亞，

illa Lesbia, quam Catullus unam
plus quam se atque suos amavit omnes,
nunc in quadriviis et angipornis
glubit magnanimi Remi nepotes.
O mea Lesbia!

獨有我卡圖盧斯忠誠地愛她
勝過愛自己和家人的那個蕾絲比亞,
現在正在街角巷尾
和顯赫的雷摩斯的後代們一起淫樂。
噢,我的蕾絲比亞!

第 5 首／*Catullus et chorus*:
Nulli se dicit mulier mea nubere malle
quam mihi, non si se Jupiter ipse petat.
Dicit: sed mulier cupido quod dicit
　amanti,
in vento et rapida scribere oportet aqua.

卡圖盧斯與合唱:
我的蕾絲比亞說,除了我之外
她誰也不嫁,即便天神宙斯求她。
她如此說道。但一個女人對她急切
　的戀人說的話
只合寫於風中和急流的水上。

Senes:
Placet, placet, placet,
optime, optime, optime!

老人們:
很好,很好,很好,
棒極了,棒極了,棒極了!

　　第二幕一開始是寧靜的合唱,卡圖盧斯熟睡於蕾絲比亞屋前,夢見愛人蕾絲比亞的聲音,女高音獨唱和合唱交替出現。這溫柔、迷人的夜曲被粗暴地打斷,卡圖盧斯大叫一聲醒來,發覺蕾絲比亞正擁著他的好友賽樂斯尋歡作樂;卡圖盧斯體認出在愛神厄洛斯的魔力下,朋友之間也將變得毫無信實和忠誠可言;合唱隊熱烈地回應這場愛情戲,而老人們再次鼓掌叫好:

〈第二幕〉

第 6 首／*Chorus*:
Iucundum, mea vita,
mihi proponis amorem
hunc nostrum inter nos
perpetuumque fore.

合唱:
你啊,我的生命,
你說我倆的愛情
將是甜美
而永恆的。

Dei magni, facite ut vere
promittere possit,
atque id sincere dicat
et ex animo,
ut liceat nobis tota perducere vita
aeternum hoc sanctae
foedus amicitiae.

赫赫眾神啊，讓她
信守諾言吧，
讓她字字句句
都出自肺腑，
好保佑我們能終生維持
這份神聖
友情的盟約。

Lesbia:
Dormi, dormi,
dormi, ancora.

蕾絲比亞：
睡吧，睡吧
睡吧，安睡吧。

第 7 首／*Catullus et chorus*:
O mea Lesbia!
Desine de quoquam quicquam
bene velle mereri
aut aliquem fieri posse putare pium.
Omnia sunt ingrata.
Nihil fecisse benigne:
immo etiam taedet, taedet
obestque magis,
ut mihi, quem nemo gravius nec
acerbius urget
quam modo qui me unum atque
unicum amicum habuit.

卡圖盧斯與合唱：
噢，我的蕾絲比亞！
別再指望能換來
任何人的任何東西，
或者以為人們會感恩。
到處都是忘恩負義：
對人好不但徒勞無功，
相反地還累人，累人
並且傷身。
看看我吧，片刻前，
我還將他視為
唯一的朋友，而他卻比誰
都更冷酷地壓迫著我。

Senes:
Placet, placet, placet,
optime, optime, optime!

老人們：
很好，很好，很好，
棒極了，棒極了，棒極了！

第三幕伊始，合唱隊象徵性地再現第一幕中的合唱〈我恨，我愛〉，卡圖盧斯幻滅之際，轉向伊蒲希緹拉（Ipsitilla）尋求慰藉，他提筆寫信給她：

〈第三幕〉

第 8 首／*Chorus*:

Odi et amo. Quare id faciam,
fortasse requiris?
Nescio, sed fieri sentio
et excrucior. Ah!

合唱：

我又恨又愛。我為什麼這樣，
你也許要問。
我不知道。我就是如此感覺，
而我為此受苦。啊！

第 9 首／*Catullus*:

Amabo, mea dulcis Ipsitilla,
meae deliciae, mei lepores,
iube ad te veniam meridiatum.
Et si iusseris, illud adiuvato,
ne quis liminis obseret tabellam,
neu tibi libeat foras abire,
Sed domi maneas paresque nobis
novem continuas futationes.
Verum, si quid ages, statim iubeto.
Nam pransus iaceo et satur supinus
pertundo tunicamque palliumque.

卡圖盧斯：

求求你，我可愛的伊蒲希緹拉，
我的親親，我的寵物，
命我在午睡時去找你吧。
如果你答應，就別再改變心意，
不要讓別人先把你的門關了。
你也不要出門去。準備好
在家裡，等我來陪你。
大幹九回無中斷。
如果你同意，即刻下命令。
因為我已用完午餐，飽飽地躺著，
內衣外衣都快要撐破。

但他發覺自己再度受騙，原來她只不過是一名妓女。卡圖盧斯在戀人及妓女的人群中尋找蕾絲比亞。他挖苦一位長相欠佳、索價不菲的妓女阿梅亞娜（Ameana）。他的朋友們勸他將往事淡忘。簡單而極富戲劇性的合唱曲〈可憐的卡圖盧斯〉（第11首）可說是奧爾夫的傑作。最後，卡圖盧斯看到賽樂斯和蕾絲比亞走來，又矛盾地將她趕走。蕾絲比亞失望地跑回家裡，結束了舞台上的演出：

第 10 首／*Catullus et chorus*:

Ameana puella defututa

tota milia me decem poposcit,

ista turpiculo puella naso,

decoctoris amica Formiani.

Propinqui, quibus est puella curae,

amicos medicosque convocate:

non est sana puella, nec rogare

qualis sit solet aes imaginosum.

卡圖盧斯與合唱：

阿梅亞娜，這千人騎的女孩，

竟向我開整整一萬元的價，

這個鼻子很醜的女孩，

破產的佛爾米埃人的女友。

跟這女孩有關的她的親戚們，

趕快把朋友和醫生都叫來：

她腦筋有問題，從不問鏡子

她自己長什麼樣子。

第 11 首／*Chorus*:

Miser Catulle, desinas ineptire,

et quod vides perisse perditum ducas.

Fulsere quondam candidi tibi soles,

cum ventitabas quo puella ducebat

amata nobis quantum amabitur nulla.

Ibi illa multa cum iocosa fiebant,

quae tu volebas nec puella nolebat,

fulsere vere candidi tibi soles.

Nunc iam illa non vult: tu quoque impotens noli,

nec quae fugit sectare, nec miser vive,

sed obstinata mente perfer, obdura.

Vale puella, iam Catullus obdurat,

nec te requiret nec rogabit invitam.

At tu dolebis, cum rogaberis nulla.

合唱：

可憐的卡圖盧斯，別再傻了，

知道往事已逝，就讓它消逝。

太陽曾經明媚地為你照耀，

當你不停隨那女孩四處玩，

我們愛她勝過愛其他所有女孩。

多少歡樂時光你們共享，

你迫切期望，她也沒有勉強。

太陽真的明媚地為你照耀過。

現在她已不想，無能的你也無能要。

她既已走，你不要再追，也別可憐分分，

要堅毅你的心，果敢地挺下去。

別了，姑娘，卡圖盧斯現在很堅強。

不會再找你，不會求你做你不愛。

你將會難過不再有人對你動念。

Scelesta, vae te! Quae tibi manet vita? 　女孩，真可憐！你人生還剩什麼？

Quis nunc te adibit? Cui videberis bella? 　現在誰會來看你？誰會覺得你美麗？

Quem nunc amabis? Cuius esse diceris? 　誰會做你的愛人？誰會跟你牽拖？

Quem basiabis? Cui labella mordebis? 　你還能吻誰？還能咬誰的唇？

At tu, Catulle, destinatus obdura. 　而你，卡圖盧斯，你要果敢堅強！

第 12 首／*Catullus et chorus*: 　卡圖盧斯與合唱：

Nulla potest mulier tantum se dicere amatam 　沒有女人能說她獲得的愛

vere, quantum a me Lesbia amata mea est: 　當真勝過吾愛蕾絲比亞的愛。

Nulla fides ullo fuit umquam in foedere tanta 　我對你的愛的忠貞，多過

quanta in amore tuo ex parte reperta mea est. 　古今任何盟約所能。

Huc est mens deducta tua, mea Lesbia, culpa 　我心沉淪，因為你的錯，蕾絲比亞。

atque ita se officio perdidit ipsa suo, 　它深情對你，卻毀了它自己。

ut iam nec bene velle queat tibi, si optima fias, 　無法對你有敬意，即使你形象大好；

nec desistere amare, omnia si facias. 　無法對你沒有愛意，即使你壞事做盡。

奧爾夫以極強音的七或八聲部的合唱呈現上面卡圖盧斯最後的告白，即便飽受折磨，卡圖盧斯依舊頌讚青春與愛。在看完這齣愛情悲劇之後，年輕男女非但未得教訓，反而大受感動，對彼此的慾望再度燃起，在此部《卡圖盧斯之歌》的「終曲」（Exordium）再度唱起序曲裡的狂喜之歌「直到永遠」：

〈終曲〉

Juvenes, Juvenculae: 　男女孩們：

　Eis aiona! 　　直到永遠！

　tui sum! 　　我屬於你！

Senes:	老人們：
Oimè!	唉！
Juvenes, Juvenculae:	男女孩們：
Eis aiona!	直到永遠！
Acecndite faces!	點燃火炬！
Jo!	喲！

老人們終於了解：一旦陷入愛神厄洛斯的掌握，再駭人的警惕也無法將年輕男女從愛的愚行喚醒。他們愛莫能助，只能搖頭嘆息。

　　《卡圖盧斯之歌》以寓言的形式處理古老的主題——人類是厄洛斯的奴隸，無人能自厄洛斯的魔力中抽身，任何強悍的警告也無法使年輕人自愛的狂熱中恢復理智；儘管有前車之鑑，人類並未能自其中汲取教訓，激情、幻滅和背棄的古老遊戲，仍像潮水般週而復始推湧。這是人性不變的真理。《卡圖盧斯之歌》以老人企圖向年輕人說明激情之悲慘結局為骨架，因此這部清唱劇的音樂具有雙重的特性：豐沛的情感宣洩，搭配著冷漠的嘲諷勸誡。這兩種特性表現得十分明晰——當歌詠激情、性愛時，合唱隊快速且有力的重複著歌詞，甚至穿插縱情的呼喊來表達狂喜的情緒；當處理老人的觀點時，除了用較緩慢的低沉的歌聲暗示其身分，更用細碎的齒音和針對愛情悲劇所發出的幸災樂禍的掌聲、叫好聲來襯托老人們嘲諷的心態。奧爾夫同時也使用敲擊樂器（包括：四部鋼琴、四個定音鼓、低音鼓、響板、多種木琴、鐘琴、金屬片琴、兩種嘎嘎器 [rattle]、鈴鼓、三角鐵、多種鐵鈸、銅鑼，以及中國鑼）來強化音樂之旋律性和節奏感。總之，奧爾夫用樂器伴奏及富節奏感之旋律來配合歌詞的涵義並詮釋故事的情節，使得原本極具戲劇性的內容更富戲劇的張力。

愛神的勝利

　　奧爾夫曾將《愛神的勝利》這部作品冠以 Concerto scenico 的副題。在此，Concerto 一字似乎該取其原始的意義：一種競賽，不同力量的對立與結合，變化及波動。大體言之，這部清唱劇並沒有什麼情節，呈現給我們的只是生命飽實的景象。在古老婚姻儀式的烘托之下，舞台上的演出象徵著一個永恆不滅的過程——兩性的結合。這種生命中最根本的現象（一如生與死）最後因為象徵愛情及宇宙秩序之女神阿芙羅黛蒂的到來而變得神聖。

　　《愛神的勝利》這齣清唱劇包括了十首合唱曲和獨唱曲，共分成七個部分，逐漸向最後的高潮推進。除了取材自羅馬詩人卡圖盧斯的拉丁詩歌（第 1、4、5 部分）外，奧爾夫還選用了古希臘詩歌：希臘女詩人莎荑的抒情詩（第 2、3、6 部分），以及西元前五世紀希臘劇作家尤里披蒂（Euripides）的作品片斷（第 7 部分）。

　　底下是全曲的解說以及歌詞詩作完整中譯。

　　第一部分——「等待新娘新郎到來年輕男女對金星的交互輪唱」（Canto amebeo di vergini e giovani a Vespero in attesa della sposa e dello sposo）。此處歌詞取自卡圖盧斯《歌集》（*Carmina*）第 62 首的祝婚歌。金星是太陽西沉後出現於西方天空的星星，俗名晚星、黃昏星（黎明時出現東方，稱為晨星、啟明星），其天文學名為 Venus（維納斯，愛神阿芙羅黛蒂的羅馬名），是愛情的象徵，常見於古代到浪漫時代詩人的愛情詩裡，往往讓人與戀人們發生聯想。這顆夜之使者的出現引發了少男少女們向婚姻之神許門（Hymen）祈禱，這整個古代婚姻儀式劇即以向神祇之祈禱拉開序幕。奧爾夫以交互輪唱的方式表現卡圖盧斯的祝婚歌。祝禱的人群劃分為二：女子合唱隊及男子合唱隊，而以一男高音，一男低音與一女高音為領唱者。歌頌男女結合此一主題時，女聲部流露出嬌羞，而男聲部則越歌越激動。宏亮的合唱是此曲的首要部分，管弦樂只是扮演輔佐的角色。以豎琴的滑奏啟幕之後，接著開始富旋律性的、令人歡欣鼓舞的合唱歌詠（小二度音程在此被反覆運用），花腔

女高音的獨唱更使樂曲增添幾分活力，最後在狂喜的叫喊高潮（「許門啊，快來吧，許門！」）中結束：

Corifeo:	領唱者：
Vesper adest, iuvenes, consurgite:	黃昏星已升起，少年們，起身吧：
Vesper Olympo	奧林匹斯山上黃昏星
expectata diu vix tandem	終於帶給天空
lumina tollit.	期待已久的亮光。
Surgere iam tempus,	時候到了，該起身，
iam pinguis linquere mensas,	該離開豐富的筵席。
iam veniet virgo,	有位少女就要來到，
iam dicetur Hymenaeus.	婚禮的歌聲就要響起。
Hymen o Hymenaee,	許門啊，許門，
Hymen ades o Himenaee!	許門啊，快來吧，許門！
Vergini:	新娘：
Cernitis, innuptae, iuvenes?	少女們，看見少年們了嗎？
consurgite contra:	起身向他們：
nimirum Oetaeos ostendit	黃昏星已向我們顯現
noctifer ignes.	來自厄塔山的火焰。
Sic certest; viden ut	不要懷疑：你看他們
perniciter exsiluere!	多敏捷地跳起！
Non temere exsiluere, canent quod	他們跳起是要唱歌，和我們用
vincere par est.	歌聲一決／一結雌雄。
Hymen o Hymenaee,	許門啊，許門，
Hymen ades o Hymenaee!	許門啊，快來吧，許門！
Giovani:	新郎：
Non facilis nobis, aequales,	我們要取得勝利的棕櫚
palma parata est,	並不容易，朋友們，注意：
aspicite, innuptae secum ut	少女們正在記憶裡搜尋

meditata requirunt.

Non frustra meditantur: habent m

emorabile quod sit;

nec mirum, penitus quae

tota mente laborant.

Nos alio mentes, alio

divisimus aures;

iure igitur vincemur:

amat victoria curam.

Quare nunc animos saltem

convertite vestros;

dicere iam incipient,

iam respondere decebit.

Hymen o Hymenaee,

Hymen ades o Hymenaee!

Corifea:

Hespere, quis caelo fertur

crudelior ignis?

Vergini:

Qui natam possis complexu

avellere matris,

complexu matris retinentem

avellere natam,

et iuueni ardenti castam

donare puellam.

Quid faciunt hostes capta

crudelius urbe?

Hymen o Hymenaee,

Hymen ades o Hymenaee!

演練過的東西。

她們不會白練，她們充分掌握

值得一記的表演，

這不足為怪，因為她們

全心全意貫注其中。

但我們分心做一事，耳朵

又分出去做另一事；

會輸也是理所當然：

勝利青睞專注者。

所以，至少現在趕快

把心思收回來；

她們就要開口了，

我們得接嘴應答。

許門啊，許門，

許門啊，快來吧，許門！

女領唱者：

黃昏星啊，天空裡運行的火光

有誰比你更殘酷？

新娘：

你把女兒從母親懷裡

強拉走，從她

緊握不放的懷裡

你強拉走女兒，

且把這純潔的少女送給

火熱的少年。

還有什麼更殘酷的事

攻陷城市的敵人會做？

許門啊，許門，

許門啊，快來吧，許門！

生命與愛情的讚頌

Corifeo:

Hespere, quis caelo lucet

iucundior ignis?

Giovani:

Qui desponsa tua firmes

conubia flamma,

quae pepigere uiri, pepigerunt

ante parentes,

nec iunxere prius quam se tuus

extulit ardor.

Quid datur a diuis felici

optatius hora?

Hymen o Hymenaee,

Hymen ades o Hymenaee!

Corifea:

Hesperus

Vergini:

e nobis, aequales, abstulit unam...

Giovani:

Namque tuo adventu vigilat

custodia semper,

nocte latent fures, quos idem

saepe revertens,

Hespere, mutato comprendis

nomine Eous

at lubet innuptis ficto

te carpere questu.

Quid tum, si carpunt, tacita quem

mente requirunt?

領唱者：

黃昏星啊，天空裡閃耀的火光

有誰比你更令人歡愉？

新郎：

你的火焰讓婚約更加

穩固，雖然兩人

早向雙方父母承諾，

但你的亮光

沒有升起，他們就無法

成親，敦倫。

還有什麼更讓人心喜的

天賜良辰？

許門啊，許門，

許門啊，快來吧，許門！

女領唱者：

黃昏星，

新娘：

朋友們，已帶走我們當中的一位……

新郎：

你到臨的時候，守衛

總已在值班，

夜裡盜賊銷聲匿跡，跟你一樣，

常常會再出來，

黃昏星啊你易名為晨星，

抓住他們。

少女們總喜歡口是心非地

說你壞話，

幹嘛說你壞話，如果心裡

默默盼著你？

Hymen o Hymenaee,	許門啊，許門，
Hymen ades o Hymenaee!	許門啊，快來吧，許門！
Vergini:	新娘：
Ut flos in saeptis secretus	就像一朵花，祕密生長於
nascitur hortis,	籬笆圍住的花園，
ignotus pecori, nullo convolsus aratro,	不為牲畜所知，不曾被犁耕過，
quem mulcent aurae, firmat sol,	一朵被微風愛撫，陽光培植，
educat imber;	雨水滋養的花，
multi illum pueri, multae	許多男孩，許多女孩，
optavere puellae:	都愛慕它；
idem cum tenui carptus	但如果同一朵花，被
defloruit ungui,	尖利的指甲掐落，
nulli illum pueri, nullae	就沒有男孩，沒有女孩，
optavere puellae:	會再喜歡它：
sic virgo, dum intacta manet,	少女也一樣，完璧之身，
dum cara suis est;	眾人珍愛；
cum castum amisit polluto	一旦身體受玷，
corpore florem,	貞潔之花既失，
nec pueris iucunda manet,	就不再有男孩喜歡，
nec cara puellis.	女孩眷戀。
Hymen o Hymenaee,	許門啊，許門，
Hymen ades o Hymenaee!	許門啊，快來吧，許門！
Giovani:	新郎：
Ut vidua in nudo vitis quae	就像無支撐的葡萄藤，生長於
nascitur aruo,	光禿禿的田地，
numquam se extollit, numquam	永遠無法攀高，無法
mitem educat vuam,	結出纍纍果實，
sed tenerum prono deflectens	只能讓脆弱的身體因重量
pondere corpus	往下彎，

iam iam contingit summum	所以，即便它最高的幼枝
radice flagellum;	碰到它地上的根，
hanc nulli agricolae, nulli	不會有農夫，不會有牛，
coluere iuvenci:	來照料它；
at si forte eadem est ulmo	但如果有幸拴緊一棵榆樹
coniuncta marito,	結為連理，
multi illam agricolae,	許多農夫，許多牛，
dum inculta senescit;	都會照料它：
multi coluere iuvenci:	少女也一樣，完璧之身，
sic virgo dum intacta manet,	將一逕荒蕪老去；
cum par conubium maturo	如果時機成熟，和
tempore adepta est,	匹配者締姻緣，
cara viro magis et minus est	就會讓男人更珍愛，
invisa parenti.	父母少厭煩。
Hymen o Hymenaee,	許門啊，許門，許門啊，
Hymen ades o Hymenaee!	快來吧，許門。

Vergini, Giovani: 　　　　　　新娘，新郎：

Et tu ne pugna cum tali coniuge virgo.	而你啊，不要抗拒這樣的丈夫！
Non aequom est pugnare, pater cui	抗拒他，不恰當，汝父
tradidit ipse,	親自為你擇之，
ipse pater cum matre, quibus	汝父與汝母——你
parere necesse est.	必須從之。
Virginitas non tota tua est,	你的童貞不全屬於你，
ex parte parentum est,	也屬於你父母：
tertia pars patrest, pars est data tertia matri,	三分其珍，父，母，你，各有
tertia sola tua est: noli pugnare duobus,	其一。別與他們兩人作對，
qui genero suo iura simul cum	他們已把其權利與嫁妝
dote dederunt.	一起交給女婿。
Hymen o Hymenaee,	許門啊，許門，
Hymen ades o Hymenaee!	許門啊，快來吧，許門！

世界的聲音

第二部分——「婚慶隊伍及新人的到來」（Corteo nuziale ed arrivo della sposa e dello sposo）。歌詞取自莎茀的祝婚詩歌。新娘和新郎依古禮被帶引到對方的面前；新郎的裝扮如戰神阿瑞斯（Ares），逐漸向新娘靠近，合唱隊唱出讚美新娘的歌：「你的眼睛甜如蜜，你美麗的臉龐洋溢著愛」，而後依次向新人祝賀。這一景完全以希臘語唱出，並運用逐漸縮短、富節奏感的音符表達令人窒息的急切之情，最後在極強的叫喊中結束：

Coro:	合唱：
Hymenaon	把屋樑升高，
Ipsoi de to melathron	唱婚禮之歌！
aerrate, tektones andres,	把它們升高，工匠們，
Hymenaon	唱婚禮之歌！
gambros erchetai isos Areooi,	新郎來了，戰神阿瑞斯般
aneros megalo poly mesdon	比其他人都強壯。
Hymenaon.	唱婚禮之歌！
Tio s'o phile gambre,	該把你比做什麼，親愛的新郎？
kalos eikasdo?	把你比做柔嫩的小樹好嗎？
Ipsoi de to...	把屋樑升高……
Olbie gambre, soi men de gamos,	幸福的新郎，婚禮
os arao, ektetelest'	如你所願實現，
echeis de parthenon, an arao.	你獲得你夢寐以求的少女。
Soi charien men eidos,	新娘啊，你的身材優雅，
oppata d'esti nympha,	你的眼睛甜如蜜，
mellich' eros d'ep' imerto	你美麗的臉龐洋溢著
kechytai prosopo,	愛，愛神阿芙羅黛蒂
tetimak' exorcha s'Aphrodita.	給了你最大的榮光。
Chaire de, nympha, chaire,	歡喜啊新娘，歡喜啊
timie gambre, polla.	尊貴的新郎。

第三部分——「新娘和新郎」（Sposa e sposo）。此部分為一段女高音和男高音的二重唱（此時新娘和新郎已被牽引在一塊），而以合唱隊聖詩般的讚誦聲為背景音樂。莎弗祝婚詩歌中的一些片斷以某種持續的狂喜的情緒朗誦出，其力度幾乎達到「極強」。在表現上，聲樂部分仍居首要，樂器（鋼琴、豎琴、敲擊樂器）的作用僅止於輔助旋律。花腔的音型，半音階的音調變化，音程的大幅度跳動使得旋律更為戲劇化。全曲表達出莎弗詩歌中的雙重情感：新娘的渴望與羞怯，以及新郎的興奮雀躍，而在向愛神阿芙羅黛蒂的祈禱聲中和輕吟「永遠」的低訴聲中結束：

Sposa:

Za t'elexaman onar Kyprogenea.

Kai potheo kai maomai.

Sposo:

Asteres men amphi kalan selannan

aps apucruptoisi phaennon eidos,

oppota plenthoisa malista lampei

gan epi paisan arguria.

Sposa:

Stathi kanta, philos, kai tan ep'ossois'

ompetason charin.

Sposo:

Eros angelos imerophonos aedon.

Sposa:

Os de pais peda matera pepterygomai.

Sposo:

Etinaxen emais phrenas Eros

os anemos kat'oros drysin empeton.

新娘：

我曾在夢中和愛神阿芙羅黛蒂
說話。我求我所望。

新郎：

群星四面八方皆在，美麗的
月亮遮掩了它們明媚的容貌
當燦爛的滿月將銀光
灑遍陰暗的地上。

新娘：

轉向我，愛人，把臉轉向我，
讓我看見你眼裡閃爍的魅力。

新郎：

愛之使者，夜鶯甜美的聲音！

新娘：

像小孩追隨母親，我已飛經向你。

新郎：

如今愛神厄洛斯激盪我的靈魂
如同山風吹覆過橡樹。

Coro

Agi de, chely dia,

moi phonaessa genoyo.

Espere, panta phereis,

osa phainolis eskedas' Auos,

phereis oin, phereis aiga,

phereis apy materi paida.

Sposa:

Parthenia, Parthenia,

poi me lipois' apoichae?

Coro:

Uketi ixo pros se, uketi, ixo.

Sposa:

Katthanaen d'imeros tis echei me kai

lotinois drosoentas ochthois idaen

anthemodaess.

Sposo:

A d'eersa kala kechytai tethalai

si de broda k'apal' anthryska

kai melilotos anthemodaes.

Sposa:

Aeithes, eu d'epoaesas, ego de

s'emaoman.

Coro:

Deute nyn abrai Charites

kallikomoi te Moisai.

Brodapachees agnai Charites,

deute Dios chorai.

合唱：

來吧，神聖之笛，

與我共鳴吧。

黃昏星啊，你把朝陽

驅離的一切帶回，

把小羊，山羊

和小孩帶回母親身邊。

新娘：

我的處女時代啊，你離我

到什麼地方去了？

合唱：

我永遠，永遠無法回到你身邊！

新娘：

我忽然閃現死亡之願，

希望一睹蓮花與露珠滿佈的

冥河之岸。

新郎：

露水滴落，

玫瑰重現，溢滿蜜的

花兒與它們一同到來。

新娘：

你來了，親愛的。真好，

因為你充滿渴望。

合唱：

來吧，優美三女神，

還有秀髮捲曲的眾繆斯，

來吧，薔薇之臂的優美三女神，

天神宙斯的眾閨女。

Sposo:	新郎：
Poikilletai men gaia polystephanos.	大地這麼多花冠！
Coro:	合唱：
Deute nyn abrai Charites	來吧，優美三女神，
kallikomoi te Moisai.	還有秀髮捲曲的眾繆斯，
Elthe de sy potni' eoisa Kypri,	你也來吧，愛神阿芙羅黛蒂，
chrysiaisin en kylikessin, abros	把攪著幸福和喜悅的
symmemeichmenon	甜美花蜜
thaliaisi nectar oinochoeisa.	倒入金色之杯。
Sposo:	新郎：
Eis aei.	永遠。
Sposa:	新娘：
Eis aei.	永遠。
Coro:	合唱：
Eis aei.	永遠。
Coro:	合唱：
Aith' ego, chrysostephan' Aphrodita,	金色冠冕的阿芙羅黛蒂，
tonde ton palon lachoaen.	讓我贏得獎賞吧。
Eis aei, Ah!	永遠。啊！

　　第四部分——「向婚姻之神祈禱」（Invocazione dell' Imeneo）。這是一個頗具震撼的場景，歌詞摘自卡圖盧斯《歌集》第 61 首祝婚歌——「天文女神烏拉妮亞之子引導溫柔少女到新郎懷裡」——由管弦樂唸咒語般地引出：

Coro:	合唱：
Collis o Heliconii	赫利孔山的居住者，
cultor, Vraniae genus,	天文女神烏拉妮亞之子，

qui rapis teneram ad virum
virginem, o Hymenaee Hymen,
o Hymen Hymenaee;
cinge tempora floribus
suave olentis amaraci,
flammeum cape laetus, huc
huc veni, niveo gerens
luteum pede soccum;
excitusque hilari die,
nuptialia concinens
voce carmina tinnula,
pelle humum pedibus, manu
pineam quate taedam.
Quiare age, huc aditum ferens
perge linquere Thespiae
rupis Aonios specus,
Nympha quos super irrigat
frigerans Aganippe.

Ac domum dominam uoca
coniugis cupidam novi,
mentem amore revinciens,
ut tenax hedera huc et huc
arborem implicat errans.
Vosque item simul, integrae
virgines, quibus advenit
par dies, agite in modum
dicite, o Hymenaee Hymen,
o Hymen Hymenaee.

你引導一位溫柔少女到
新郎懷裡，噢許門，許門，
許門啊，許門！
在你的兩鬢纏上
芬芳的墨角蘭，戴上
燄紅的面紗，歡喜地
來這兒，雪白之足
穿著橘紅的鞋：
起身迎接歡愉的一天，
引吭高歌祝婚
之曲，用你的腳
踏響節拍，舞動你
手中松木的火炬。
啊，快過來吧，
離開泰斯比埃石山
奧尼亞的洞穴，
離開女神阿伽尼珀
以及她清涼的泉水。

喚那渴盼夫婿的新嫁娘
入新家，用愛將
他們的心纏在一起，
一如常春藤四處蔓延
緊緊纏繞著樹。
純潔的少女們，你們也一樣，
你們自己的日子也將來臨，
和諧悅耳地唱著婚歌，
高喊「噢許門，許門，
許門啊，許門！」

Ut libentius, audiens	如此，聽到我們呼喚他
se citarier ad suum	執行任務的聲音，
munus, huc aditum ferat	他當更加欣然前來，
dux bonae Veneris, boni	良善維納斯的引路者，
coniugator amoris.	美好姻緣的牽合者。

　　除了深受奧爾夫喜愛的 D、C 音的交互運用之外，此曲更插入了狂喜的合唱歌聲——以穩定的節奏為推動力，輔以八度音程的弦樂合奏，而由十六度音程的鋼琴及木管樂器的吹奏將情緒帶到極點。最後的部分——依卡圖盧斯同一詩作而譜的「婚姻之神的讚美歌」（Inno all' Imeneo）——在主題上是前面向婚神祈禱的延續，但是因為音樂素材的簡化而更具張力；這首讚美歌（「沒有你，維納斯無法導演良俗所許的任何床戲」）在一小節頑固低音（「誰膽敢將自己與此神相比」）的重複運用下顯得更有力：

Inno all' Imeneo（婚姻之神的讚美歌）

Coro:	合唱：
Quis deus magis est ama-	焦急的戀人們最常求援的
tis petendus amantibus?	神，除了你還有誰？
Quem colent homines magis	天上最受世人膜拜的，除了
caelitum, o Hymenaee Hymen,	你還有誰？噢許門，許門，
o Hymen Hymenaee?	許門啊，許門！
Te suis tremulus parens	顫抖的父親為了女兒
inuocat, tibi uirgines	向你祈求，處女們
zonula solvunt sinus,	為了你解開胸帶，
te timens cupida novos	忐忑的新郎豎耳
captat aure maritus.	渴切地等待你。
Tu fero iuveni in manus	是你，把花樣的少女
floridam ipse puellulam	從母親懷裡，交到

dedis a gremio suae	生猛的年輕人
matris, o Hymenaee Hymen,	手中。噢許門，許門，
o Hymen Hymenaee.	許門啊，許門！
Nil potest sine te Venus,	沒有你，維納斯無法導演
fama quod bona comprobet,	良俗所許的任何
commodi capere, at potest	床戲：但如果你願意，
te volente. Quis huic deo	她就能。誰膽敢將
compararier ausit?	自己與此神相比？
Nulla quit sine te domus	沒有你，家族無法
liberos dare, nec parens	繁衍，父母也無法享
stirpe nitier; ac potest	子女之娛：但如果你願意，
te volente. Quis huic deo	他們就能。誰膽敢將
compararier ausit?	自己與此神相比？
Quae tuis careat sacris,	少了敬拜你的儀典，任何
non queat dare praesides	土地無法生養保疆守界的
terra finibus: at queat	衛士：但如果你願意，
te volente. Quis huic deo	它們就能。誰膽敢將
compararier ausit?	自己與此神相比？

　　第五部分——「洞房前的戲鬧及歌唱」（Ludi e canti nuziali davanti al talamo）。歌詞接續引用卡圖盧斯《歌集》第 61 首祝婚歌。在這一幕裡眾人呼喚新娘快出來，合唱隊善意地、慈惠地調侃她。這是一種古代婚禮的習俗，和現代新婚之夜喜宴後的鬧洞房相仿：

La sposa viene accolta（迎新娘）

Coro:	合唱：
Claustra pandite ianuae.	移開門閂，讓門開著，
Virgo adest. Vide ut faces	新娘來了。你看到紅燭
splendidas quatiunt comas?	甩動它們閃耀的火髮嗎？

Tardet ingenuus pudor: 天生的羞澀讓她遲疑：
fiet quod ire necesse est. 她哭泣，因為勢在必行。

Soli e piccolo coro: 獨唱與小合唱：

Flere desine, non tibi, 別哭泣，奧倫庫萊婭，
Aurunculeia, periculum est, 不用害怕，不會有
ne qua femina pulchrior 比你更漂亮的女子
clarum ab Oceano diem 看過晴朗的白日
viderit venientem. 從大海升起。
Talis in vario solet 你就像風信子，
divitis domini hortulo 孤高地聳立於富豪
stare flos hyacinthinus. 萬紫千紅的小花園。
Sed moraris, abit dies: 但你徘徊不前，時光飛逝：
prodeas, nova nupta. 出來吧，新娘。
Prodeas, nova nupta, si 出來吧，新娘。如果
iam videtur, et audias 可行，聽我們的
nostra verba, vid'ut faces 話吧。你看到紅燭
aureas quatiunt comas: 甩動它們金黃的火髮嗎？
prodeas nova nupta. 出來吧，新娘。
Non tuus levis in mala 你的丈夫非輕浮之徒，
deditus vir adultera 不會與蕩婦胡搞，
probra turpia persequens 與醜聞糾纏不清，
a tuis teneris volet 怎忍放捨你絕世
secubare papillis, 雙嬌的嫩乳；
lenta quin velut adsitas 相反地，就像柔順的
vitis implicat arbores, 葡萄藤纏住身邊的樹，
implicabitur in tuum 他將被你的擁抱緊緊
complexum. Sed abit dies: 纏繞。但時光飛逝：
prodeas, nova nupta. 出來吧，新娘。
O cubile...! 噢，床……！

Quae tuo veniunt ero,	怎樣的快樂等著你的
quanta gaudia, quae vaga	丈夫,在不停動的
nocte, quae medio die	夜裡,在正午,讓他
gaudeat! Sed abit dies:	享受吧!但時光飛逝:
prodeas, nova nupta.	出來吧,新娘。

合唱隊之領唱者以宣敘調下達命令(伴以「噢,許門!」)的呼喚,新娘被帶至洞房,接著領唱者開始戲弄新郎倌。依據奧爾夫的指示,他以誇大而且戲劇化的手勢和動作首先嘲笑新郎的孌童,而後模仿《卡圖盧斯之歌》裡老人的語調,帶著嘲笑和蔑視,給予新郎有關婚姻幸福及長壽的忠告(其間合唱隊不斷的發出狂喜的叫喊,打斷他的歌唱)。奧爾夫在此處採用和《安蒂崗妮》(*Antigonae*,他的一齣改編自希臘悲劇的歌劇,1949 年首演)相似的朗誦方式,由領唱者自由地吟誦出:

La sposa viene condotta alla camera nuziale(新娘被引至洞房)

Corifeo:	領唱者:
Tollite o pueri, faces:	噢男孩們,舉起火把:
flammeum video venire.	我看見閃爍的面紗走來了。
Ite concinite in modum.	來吧,同聲齊唱吧。
Coro:	合唱:
O Hymen Hymenaee io.	噢,許門!啊,許門!
O Hymen Hymenaee.	噢,許門!許門!
Corifeo:	領唱者:
Ne diu taceat procax	別讓有色笑話
fescennina iocatio	消聲太久,也別讓
nec nuces pueris neget	孌童以為自己已失去
desertum domini audiens	主人之寵,不肯把
concubinus amorem.	堅果發給男孩們。
Da nuces pueris, iners	懶散的孌童,把堅果

生命與愛情的讚頌

concubine: satis diu
lusisti nucibus: libet
iam servire Talasio.
Concubine, nuces da.
Sordebant tibi villicae,
concubine, hodie atque heri:
nunc tuum cinerarius
tondet os. Miser ah miser,
concubine, nuces da.
Diceris male te a tuis
unguentate glabris marite
abstinere: sed abstine.

Coro:

O Hymen Hymenaee io.
O Hymen Hymenaee.

Corifeo:

Scimus haec tibi quae licent
sola cognita: sed marito
ista non eadem licent.

Coro:

O Hymen Hymenaee io.
O Hymen Hymenaee.

Corifeo:

Nupta, tu quoque quae tuus
vir petet cave ne neges.
Ne petitum aliunde eat.

Coro:

O Hymen Hymenaee io.
O Hymen Hymenaee.

發給男孩們：你玩
這些堅果夠久了，此刻
樂見你為婚禮效力。
變童，快發堅果。
昨天，就今天前，變童，
你還覺得那些婦人們不值得
一視：現在理髮師卻要剃光
你的鬍子。可憐啊可憐，
快發堅果，變童！
聽說新郎抹了香膏後
很難棄絕很娘的
變童們：但你必須棄絕。

合唱：

噢，許門！啊，許門！
噢，許門！許門！

領唱者：

我們知道你單身時
被許可的這些樂趣，
但婚後，是不可以的。

合唱：

噢，許門！啊，許門！
噢，許門！許門！

領唱者：

還有新娘，注意不要
拒絕你丈夫之求，
免得他別處尋歡。

合唱：

噢，許門！啊，許門！
噢，許門！許門！

Corifeo:

En tibi domus ut potens

et beata ciri tui:

quae tibi sine serviat.

Coro:

O Hymen Hymenaee io.

O Hymen Hymenaee.

Corifeo:

Usque dum tremulum movens

cana tempus anilitas,

omni' omnibus adnuit.

Coro:

O Hymen Hymenaee io.

O Hymen Hymenaee.

Corifeo:

Transfer omine cum bono

limen aureolos pedes,

rasilemque subi forem.

Coro:

O Hymen Hymenaee io.

O Hymen Hymenaee.

Corifeo:

Adspice intus ut accubans

vir tuus Tyrio in toro

totus immineat tibi.

Coro:

O Hymen Hymenaee io.

O Hymen Hymenaee.

Corifeo:

領唱者：

看，你丈夫的家多有權

有勢又富麗堂皇啊：

請允許它為你效力。

合唱：

噢，許門！啊，許門！

噢，許門！許門！

領唱者：

直到白髮蒼蒼的老年，

顫巍巍地，對每事

每物，點頭示意。

合唱：

噢，許門！啊，許門！

噢，許門！許門！

領唱者：

沾滿喜氣，輕移你

金色的小腳，跨過門檻，

從光鮮亮麗的門走進去。

合唱：

噢，許門！啊，許門！

噢，許門！許門！

領唱者：

看，你的夫婿躺在

紫色的床上，蓄勢待發，

熱切地等著你。

合唱：

噢，許門！啊，許門！

噢，許門！許門！

領唱者：

生命與愛情的讚頌

Illi non minus ac tibi	他內心深處，跟你
pectore uritur intimo	一樣，烈火燃燒，
flamma, sed penite magis.	但越深處越熾烈。

Coro: — 合唱：

| O Hymen Hymenaee io. | 噢，許門！啊，許門！ |
| O Hymen Hymenaee. | 噢，許門！許門！ |

Corifeo: — 領唱者：

Mitte bracchiolum teres,	小花童，放開
praetextate, puellulae:	少女柔荑的手臂，
iam cubile adeat viril.	她要上她夫婿的床！

Coro: — 合唱：

| O Hymen Hymenaee io. | 噢，許門！啊，許門！ |
| O Hymen Hymenaee. | 噢，許門！許門！ |

Corifeo: — 領唱者：

O bonae senibus viris	老伴已摸熟你們門路的
cognitae bene feminae,	好婦人們啊，讓新娘
collocate puellulam.	躺下，身心就位。

Coro: — 合唱：

| O Hymen Hymenaee io. | 噢，許門！啊，許門！ |
| O Hymen Hymenaee. | 噢，許門！許門！ |

接著是「祝婚歌」（Epitalamo），新娘被女子帶進洞房，領唱者也把新郎喚了過來。至中段時，以低音域唱出「時光飛逝」的警告；合唱隊以抒情平滑的 C 音開始，逐漸發展到「善盡其能，不停地讓你的青春活力享噴發之樂」的激昂勸勉：

Epitalamo（祝婚歌）

Corifeo: — 領唱者：

| Iam licet venias, marite: | 現在你可以來了，新郎： |

uxor in thalamo tibi est,	新娘已在洞房等你，
ore floridulo nitens,	花般的容顏泛光，
alba parthenice velut	如一朵白色的甘菊
luteumve papauer.	在彤紅的罌粟花叢中。
At, marite, ita me iuvent	而新郎，上天誠佑
caelites, nihilo minus	我們，你也一樣
pulcer es, neque te Venus	漂亮，維納斯
neglegit. Sed abit dies:	沒有疏忽你。但時光飛逝：
perge, ne remorare.	開始吧，莫遲疑。
Non diu remoratus es:	既來之，就不算
iam uenis. Bona te Venus	耽擱。維納斯會
iuuerit, quoniam palam	好心助你，因你坦蕩地
quod cupis cupis, et bonum	欲求你的情慾，毫不
non abscondis amorem.	掩飾你的真愛。

Coro: 　　　　　　　　　合唱：

Ille pulueris Africi	讓他們先計算
siderumque micantium	非洲的沙數
subducat numerum prius,	以及繁星的數量，
qui uestri numerare uolt	那些想要數清你們
multa milia ludi.	千變萬化魚水之歡的人。

Corifeo: 　　　　　　　　領唱者：

Claudite ostia, virgines:	把門關上，少女們：
lusimus satis. At boni	我們已盡興。但良善的
coniuges, bene uiuite et	新人啊，快樂地生活吧，
munere assiduo ualentem	善盡其能，不停地讓你的
exercete iuuentam.	青春活力享噴發之樂。

　　第六部分——「洞房內新婚夫婦之歌」（Canto di novelli sposi dal talamo）。歌詞取自莎弗的詩作，這段簡短的二重唱是整部清唱劇的抒情

高潮。持續的狂喜的呼喊以震顫音的花腔，音符的反覆，裝飾音及極高的音域表現出來。此曲在女高音的高音顫聲中結束：

Sposo:	新郎：
Galaktos leukotera,	白勝過乳汁，
ydatos apalotera,	柔勝過水，
paktidon emmelestera,	比歌謠還悅耳，
ippo gayrotera,	比駿馬還高貴，
brodon abrotera,	比玫瑰清新，
imatio eano malakotera.	比披風柔滑，
Ah, chryso chrysotera.	啊，比黃金更金黃。
Sposa:	新娘：
Ah!	啊！

　　第七部分——「愛神的出現」（Apparizione di Afrodite）。此為《愛神的勝利》清唱劇裡最後一部分，歌詞取自尤里披蒂的名劇《希波呂托斯》（*Hippolytus*）。根據尤里披蒂的定義，愛神阿芙羅黛蒂・庫普里絲（Aphrodite-Kypris）是眾神及人類之統治者，是司管生命及秩序的女皇，是宇宙的中心太陽。因為她的出現整個婚姻儀式達到狂喜的高潮，也提昇到宇宙性的層次，全劇的主題也更形明顯——兩性之結合是世界目標之實現：

Coro:	合唱：
Sy tan theon akampton phrena kai	你左右了諸神與凡人不屈服的
brotoon ageis, Kypri;	心，愛神阿芙羅黛蒂啊。
syn d'ho poikilopteros ampfibalon	伴著你的是有著多彩翅膀，
okytato ptero.	前翼敏捷揮動的愛神厄洛斯，
Potatai de gaian euachaeton	他飛過地球，飛過喧囂的
th' halmyron epi ponton.	海洋，讓被他的箭射中者著魔。
Thelgei d'Eros, homainomena kradia	翅膀發出閃閃金光，

ptanos ephormasae chrysophaaes,
physin t'oreskoon skymnon pelagion
th'hosa te ga trephei,
tan aithomenos halios derketai,
andras te; sympantoon basilaeida timan,
Kypri, tonde mona kratyneis. Ah.

他讓山中和海上的
幼獸著魔，大地所生所育、
艷陽所視所見的
一切動物，以及人類。
阿芙羅黛蒂啊，你是眾生眾物
獨一無二，尊榮的支配者。啊！

　　綜觀以上七部分，聲樂部分大致以洋溢著熱情的裝飾唱法為主題，奧爾夫以為這種花腔的唱風代表強烈的感情、痛苦等各種極端的心境，是古典悲劇和文藝復興時期人文主義戲劇的特質之一（這種唱腔也表現在奧爾夫幾個取材於古典悲劇的歌劇當中，《安蒂崗妮》和《普羅米修斯》[*Prometheus,* 1968] 即是例證）。而透過此種激情和痛苦，人性中較高層次的質素才能清楚的展現出來。在古代希臘，這類情感又往往與狂喜相連。從字面上來說，「狂喜」（ecstasy）意指某種不能自己的心態，而在這齣清唱劇裡，我們看到在愛的狂喜中，人類同時也尊重世界的秩序，這種不同力量的對立與結合正是本劇所要傳達的信息。愛神阿芙羅黛蒂是狂熱愛情之神，同時也是主宰萬物秩序及意義的女神，她的出現即代表了衝突力量的調和。奧爾夫的「勝利三部曲」，前兩劇所呈現給我們的是狂亂的感官世界──《布蘭詩歌》抒發對狂酒及肉體之愛的渴望，《卡圖盧斯之歌》呈現出性愛的悲劇及誘惑。一直要到第三齣劇《愛神的勝利》，感官的世界才被提昇到儀式和宗教的層次：秩序取代了紊亂，神聖的婚姻之愛取代了迷亂的肉體之愛。愛神的勝利正象徵著人性的勝利。

浪漫主義最後的堡壘

—— 荀白克《古雷之歌》

荀白克（Arnold Schoenberg, 1874-1951）的鉅製《古雷之歌》（*Gurrelieder*）幾次錄成唱片都引起樂壇矚目。較早是 LP 時代庫貝力克（Raphael Kubelik）指揮巴伐利亞廣播交響樂團的錄音（DG），然後是布列茲（Pierre Boulez）指揮 BBC 交響樂團的演奏（CBS），一九七九年小澤征爾指揮波士頓交響樂團及檀格塢（Tanglewood）節日合唱團於波士頓樂團大廳實況錄音的唱片（Philips）推出以後，也廣泛獲得佳評。CD 時代，殷巴爾（Eliahu Inbal）與法蘭克福廣播交響樂團（Denon）、夏伊（Riccardo Chailly）與柏林廣播交響樂團（Decca）、梅塔（Zubin Mehta）與紐約愛樂交響樂團（Sony）、阿巴多（Claudio Abbado）與維也納愛樂交響樂團（Decca）、拉圖（Simon Rattle）與柏林愛樂交響樂團（EMI）、史坦茲（Markus Stenz）與科隆愛樂樂團（Hyperion）等版本，也各有所擅。

① 作曲經緯

十九世紀對新而未經發現的音色領域的追求，導致了廿世紀作曲家對龐大、繁複的音樂力量之熱愛。在此之前，貝多芬自然是始作俑者，他使用極高與極低之音符，極大與極小之音量，開拓了音樂各方面的視野，他的作品之長度，節奏之強烈，結構之宏大，管弦樂音色之豐富都是前無古人的。白遼士（Hector Berlioz, 1803-1869）繼以其堅實的作曲技巧，驅使絢爛而新穎的管弦樂法樹立了新的標題音樂，也擴大了音樂的表現範圍。到了華格納（Richard Wagner, 1813-1883），更博採巴哈、貝多芬以降最複雜之器樂作曲技巧，結合了文學、思想、宗教各種新態度，使他的「樂劇」成為融哲學、詩歌、戲劇、舞蹈、繪畫與音樂於一

爐的綜合藝術，一個「比部分之和更大的全部」。此種追求巨大、宏偉的浪漫傾向至二十世紀荀白克的《古雷之歌》之出現而達於頂點：驚人的浪費，廣闊、流動的旋律，厚重的和弦，以及寬闊、搖擺不定的節奏，在在標識了荀白克此部後期浪漫派作品劃世紀的巨大症。即使是馬勒的第八交響曲（《千人交響曲》，1907），或荀白克本人龐大的歌劇《摩西與亞倫》也無需如此龐博之音樂資源。

　　荀白克自行其是，不理會傳統演奏上的限制。《古雷之歌》的演出要求五位獨唱者（女高音，次女高音，兩個男中音，男低音），三隊四聲部的男聲合唱，一隊八聲部的混聲合唱，管弦樂團的編制包括：

〔木管部〕		〔銅管部〕		〔打擊樂器〕	
短笛	4	法國號	10	定音鼓	6
長笛	4	小喇叭	6	低音大鼓	1
雙簧管	3	低音小喇叭	1	三角鈴	1
英國管	2	次高音伸縮號	1	小鼓	1
豎笛	3	中音伸縮號	4	手鼓	1
降E調豎笛	2	低音伸縮號	1	豎琴	4
低音豎笛	2	倍低音伸縮號	1	木琴	1
低音管	3	土巴號	1	大鑼	
倍低音管	2			鐘琴	
				鋼片琴以及鈸	1

此外還加上特大號的弦樂部分，包括了十聲部的小提琴，八聲部的中提琴，八聲部的大提琴。

　　如此龐大的編制不但是荀白克以經濟、節約出名的弟子魏本（Anton Webern, 1883-1945）所難想像，就是奢侈的大師白遼士、華格納地下有知也要自嘆弗如。

　　此曲寫作於 1900-01 年，介於弦樂六重奏《淨夜》與交響詩《佩利亞與梅麗桑》之間，約略與馬勒的《第四交響曲》，費慈納（H. Pfitzner, 1869-1949）的《愛之花園的玫瑰》，理查‧史特勞斯的《火之饑饉》，德布西的歌劇《佩利亞與梅麗桑》，佛洛伊德的《夢的解析》以及畢卡索的「藍色時期」同時。全曲共分三部分，第一及第二部分寫於一九〇

一年春天，第三部分則一直到 1910-11 年間方譜寫。關於寫作的歷史，荀白克曾表示：「大家可以清楚地看到我一九一〇、一九一一年譜寫的部分在管弦樂作曲法上與前兩部分有很大的不同。我並無意隱瞞此點。相反的，十年的間隔使得我以不同的方式譜曲是自明的事理。在完成全曲時只修改了一些地方，其餘都絲毫未動（包括一些我自覺應該用別的方式表現的）。我無法再找回原來的風格，而任何稍具學養的批評家都應該可以輕易地發現到修改過的四、五個片段。修改這些比全曲的寫作還要費事。」

此部作品在千辛萬苦之下，終於一九一三年二月二十三日在寫作地點維也納，由 Franz Schreker 指揮首演。維也納愛樂合唱團在困難重重中幫助完成了此次廣受議論的演唱。

2 關於原詩

《古雷之歌》原詩作者雅科布森（Jens Peter Jacobsen, 1847-1885）是繼安徒生、齊克果之後聞名國際的丹麥作家。詩人里爾克（Rainer Maria Rilke, 1875-1926）奉之為個人的精神導師：「他是我心靈的伴侶，心中常存的力量。」里爾克在《給一個青年詩人的十封信》的第二、三封中連續談到他，將他與羅丹並列為最能讓其「體驗到關於創作本質以及其深奧與永恆意義」的兩個偉大名字，他說雅科布森的詩「會永遠流傳，不會絕響」。雅科布森原是植物學家，以罹肺結核英年早逝，在世時出版了《莫恩斯》（*Mogens*），《瑪麗·庫柏夫人》（*Fru Marie Grubbe*），《尼斯·呂克納》（*Niels Lyhne*）等著名小說，結匯了印象主義與象徵主義的寫作風格。他遺留下一個中篇小說《仙人掌開花》（*En cactus springer ud*），敘述五個年輕人，在一個等待一株罕見的仙人掌開花的夜晚，輪番將他們手上最新的稿子唸給主人跟他貌美的女兒聽。其中一個以詩與散文說出，是關於丹麥古雷古堡（Gurrie Slot）的故事。這是一個中世紀的傳奇，敘述丹麥王華德馬（Waldemar）與小托薇（Tovelille）的祕密戀情，以及與善妒的王后赫爾維（Helwig）的愛恨

糾葛（據說王后叫人害死了小托薇）。全篇是典型的十九世紀末作品，歷史與神話色彩濃厚，充滿了北歐詭異的氣氛以及雅科布森個人個人對「溫柔人生」特有的禮讚。古雷位於赫爾辛格（Helsingør）西郊外。赫爾辛格在丹麥西蘭島東北角，扼守厄勒（Öresund）海峽北段，曾是丹麥皇室居住之地。古雷古堡是一座皇家城堡，建於十二世紀，1350 年代間增建了環堡城牆和四座高塔。城堡後來荒棄成廢墟，直至 1835 年才重新被發掘，修復成今日樣貌。故事中的華德馬王應該是十四世紀丹麥國王華德馬四世（Valdemar IV Atterdag，約 1320-1375）；他去世於此城堡中。

　　德文譯本於一八九九年由維也納語言學家兼批評家 Robert Franz Arnold 出版。精通文學的荀白克很快地注意到雅科布森此一精心之詩作，並且據以寫成這部突破傳統神劇（oratorio）藩籬的音樂作品；荀白克寫作時可能隱約受到馬勒清唱劇《嘆息之歌》（*Das klagende Lied*, 1880）以及西貝流士合唱交響詩《庫雷佛》（*Kullevo*, 1892）的影響。

③ 全曲概說

　　《古雷之歌》的詩歌原作和音樂，皆可見華格納的影子。與華格納歌劇《崔斯坦與伊索笛》一樣，雅科布森的詩作從中世紀傳說汲取靈感，其所描述的與社會禮法、道德準則相違背的熾熱愛情，正是《崔斯坦與伊索笛》一劇所彰顯的。《古雷之歌》共分為三個部分，每部分以擴大的歌曲結構及管弦間奏組成。第一部分敘述華德馬王對小托薇的愛情，而以詠悼小托薇之死的〈林鴿之歌〉終結。短小的第二部分是華德馬對神爭辯的歌曲。第三部分「瘋狂的搜獵」——華德馬王死去的戰士們夜間的搜獵——把個整闋樂曲帶進強力的最高潮。全曲在救贖與復活的思緒中結束。荀白克在音樂設計上運用了華格納「主導動機」（Leitmotiv）之法，因此第一部分雖然表面上是一系列管弦樂歌曲，卻具有某種「音樂戲劇」的性格。這些音樂動機的緊密連結，聽者也許無法立刻察之，一方面由於此曲厚重的對位結構，一方面由於荀白克常將這些音樂動機轉位，變形。

101

浪漫主義最後的堡壘

〈第一部分〉

　　第一部分由管弦樂序奏、十首歌曲和一首管弦樂間奏組成。由華德馬王與小托薇輪流唱出的前面六首歌，可視作三組情歌對唱。第七首歌〈現在是午夜〉由華德馬王所唱，在音樂和歌詞內容上比較獨立。第八、九首歌，則是另一組情歌對唱。在管弦樂間奏之後是次女高音所唱的第十首歌〈林鴿之歌〉。

　　如同印象主義與象徵主義者所喜愛的，對自然的情感籠罩著這部抒情、戲劇性的作品。全曲以暗示背景（寂靜的薄暮）的管弦樂序奏始，繼之以華德馬王（男高音）唱的第一首歌：

Waldemar:

Nun dämpft die Dämm'rung

jeden Ton von Meer und Land,

Die fliegenden Wolken lagerten sich

wohlig am Himmelsrand.

Lautloser Friede schloß dem Forst

die luftigen Pforten zu,

und des Meeres klare Wogen

wiegten sich selber zur Ruh.

Im Westen wirft die Sonne

von sich die Purpurtracht

und träumt im Flutenbette

des nächsten Tages Pracht.

Nun regt sich nicht das kleinste Laub

in des Waldes prangendem Haus;

nun tönt auch nicht der leiseste Klang:

Ruh' aus, mein Sinn, ruh' aus!

華德馬：

薄暮使陸上海上變得

寂然無聲，

疾飛的雲朵叢集在

天的邊緣。

寧靜已然關閉了

森林的風門，

清澄的海波都

自我催眠入定，

向西方，太陽脫掉

她紫色的衣袍，

在她波浪間的床榻

夢著明日的輝煌。

現在即便最小的樹葉也不要動，

在森林華麗的屋子裡；

現在即便最輕的聲音也不要響起；

靜下來，心啊，靜下來！

Und jede Macht ist versunken	每種力量都安睡於
in der eignen Träume Schoß,	自己的夢的懷裡,
und es treibt mich zu mir selbst	它要我回歸自身,
zurück, stillfriedlich, sorgenlos	安詳寧靜,無牽無掛。

　　接著是小托薇(女高音)的歌唱,這是整部作品中最優美動人的部分之一,溫柔的木管奏出月夜的氣氛,獨奏弦樂器模擬的樂句與主旋律交織進行著:

Tove:	托薇:
Oh, wenn des Mondes Strahlen	啊,當月光
leise gleiten,	輕柔地滑著,
und Friede sich und Ruh	和平與寧靜
durchs All verbreiten,	瀰漫著這世界,
nicht Wasser dünkt mich dann	巨大的海洋
des Meeres Raum,	看來遂不再像水,
und jener Wald scheint nicht	遠處的森林不再是
Gebüsch und Baum.	樹叢與樹,
Das sind nicht Wolken,	裝飾天空的雲
die den Himmel schmücken,	不是雲,
und Tal und Hügel	山谷與山不是
nicht der Erde Rücken,	地的表面,
und Form und Farbenspiel,	形狀與色彩的嬉戲
nur eitle Schäume,	只不過是泡沫,
und alles Abglanz	而一切都只是上帝夢境
nur der Gottesträume.	榮光的倒映。

　　音樂隨即轉折,預告華德馬王內心的焦燥不安。渴望趕緊與他心愛的托薇會面的國王唱道:

Waldemar:

Roß! Mein Roß!

Was schleichst du so träg!

Nein, ich seh's, es flieht der Weg

hurtig unter der Hufe Tritten.

Aber noch schneller mußt du eilen,

bist noch in des Waldes Mitten,

und ich wähnte, ohn' Verweilen

sprengt' ich gleich in Gurre ein.

Nun weicht der Wald,

schon seh' ich dort die Burg,

die Tove mir umschließt,

indes im Rücken uns der Forst

zu finstrem Wall zusammenfließt;

aber noch weiter jage du zu!

Sieh! Des Waldes Schatten dehnen

über Flur sich weit und Moor!

Eh' sie Gurres Grund erreichen,

muß ich stehn vor Toves Tor.

Eh' der Laut, der jetzo klinget,

ruht, um nimmermehr zu tönen,

muß dein flinker Hufschlag, Renner,

über Gurres Brücke dröhnen;

eh' das welke Blatt—

dort schwebt es—,

mag herab zum Bache fallen,

muß in Gurres Hof dein Wiehern

fröhlich widerhallen!

Der Schatten dehnt sich,

華德馬：

馬啊，我的馬啊，

你為什麼如是緩慢呢？

但，我看到路在你的

快蹄下急馳而過。

然而，你還要跑得更快！

你還只是在森林的半路，

而我的心早已飛到

古雷堡上，

現在森林隱去，

我看得見高聳的城堡，

那兒藏著我的托薇，

同時我們背後的森林

退為一牆黑影；

但你得繼續再往前趕路！

瞧！森林的陰影擴散

籠罩原野和沼澤！

在它們漫及古雷之前，

我必須在托薇的門口守護。

在現在響起的聲音

消逝，永不再現之前，

你靈巧的腳，馬兒啊，

必須重重踩在古雷橋上。

在懸浮於該處的

枯葉，墜落入

溪流之前，

你的嘶鳴聲將快樂地

迴盪於古雷的庭園！

陰影擴散，

der Ton verklingt,　　　　　　　　聲音消逝，

nun falle, Blatt, magst untergehn:　葉子啊，你可以掉落了：

Volmer hat Tove gesehn!　　　　　華德馬看見托薇了！

接下去托薇詩歌般的回答是前面素材的變奏，這是一段洋溢幸福的旋律：

Tove:　　　　　　　　　　　　托薇：

Sterne jubeln, das Meer,　　　　群星歡騰，海，

es leuchtet, preßt an die Küste　閃閃發光，它狂跳的

sein pochendes Herz,　　　　　心緊壓著海岸。

Blätter, sie murmeln,　　　　　葉子們喃喃細語，

es zittert ihr Tauschmuck,　　　露珠顫抖其上。

Seewind umfängt mich　　　　　海風大膽戲謔地

in mutigem Scherz,　　　　　　擁抱著我。

Wetterhahn singt,　　　　　　　風信雞歌唱，

und die Turmzinnern nicken,　　城垛點頭，

Burschen stolzieren　　　　　　少男們昂首闊步，

mit flammenden Blicken,　　　　目光放電，

wogende Brust voll üppigen Lebens　花樣的少女們努力想讓

fesseln die blühenden　　　　　她們生機滿漲的胸脯

Dirnen vergebens,　　　　　　　平靜下來，卻徒勞。

Rosen, sie mühn sich,　　　　　玫瑰極力

zu spähn in die Ferne,　　　　眺望遠方，

Fackeln, sie lodern　　　　　　火把燃燒，

und leuchten so gerne,　　　　　歡欣輝耀。

Wald erschließt　　　　　　　　森林解開

seinen Bann zur Stell',　　　　禁錮的符咒，

horch, in der Stadt nun　　　　啊聽，城裡的

Hundegebel! 狗吠聲！

Und die steigenden Wogen 節節湧起的

der Treppe tragen zum Hafen 波浪階梯

den fürstlichen Held, 送高貴的英雄入港，

bis er auf alleroberster Staffel 直到他一腳踏上最高處，

mir in die offenen Arme fällt. 掉進我張開的臂彎。

華德馬底下的曲調〈即使天使們在神的寶座前的舞蹈〉（So tanzen die Engel vor Gottes Thron nicht）聽來像民歌的手法，他熱烈地向托薇述說他的愛：

Waldemar: 華德馬：

So tanzen die Engel 即使天使們在

vor Gottes Thron nicht, 神的寶座前的舞蹈，也不如

wie die Welt nun tanzt vor mir. 此刻世界在我面前的舞蹈。

So lieblich klingt 他們豎琴流出的最動人

Ihrer Harfen Ton nicht, 音樂也比不上我華德馬

wie Waldemars Seele dir. 靈魂對你的歌唱。

Aber stolzer auch saß 而與神同座的基督，

neben Gott nicht Christ 在結束殘酷的

nach dem harten Erlösungsstreite, 救贖之戰後，

als Waldemar stolz nun 也沒有華德馬此刻這麼

und königlich ist 榮耀——尊貴驕傲地站在

an Toveliles Seite. 小托薇身旁。

Nicht sehnlicher möchten 靈魂對天國的憧憬，

die Seelen gewinnen 再怎樣熱烈，

den Weg zu der Seligen Bund, 也比不上我對

als ich deinen Kuß, 你的吻的渴望，

da ich Gurres Zinnen 當我從厄勒

sah leuchten vom Öresund.

望見古雷

Und ich tausch' auch nicht

閃耀的塔樓。

Ihren Mauerwall

而我不願將被城堡

und den Schatz,

忠誠守護著的

den treu sie bewahren,

你這珍寶，

für Himmelreichs Glanz

與一切天上的光輝，

und betäubenden Schall

喧囂，以及

und alle der heiligen Schaaren!

高高在上的聖位交換！

而與之成對比的是托薇深情委婉的情歌：

Tove:

托薇：

Nun sag ich dir zum ersten Mal:

終於，我第一次說出：

"König Volmer, ich liebe dich!"

「華德馬王，我愛你！」

Nun küss' ich dich zum erstenmal,

終於，我第一次吻你，

und schlinge den Arm um dich.

並且把你擁進我懷裡。

Und sprichst du,

而如果你說

ich hättes schon früher gesagt

我已經說出口，

und je meinen Kuß dir geschenkt,

也把吻獻給了你，

so sprech' ich: "Der König ist ein Narr,

我將說：「國王是個傻子，

der flüchtigen Tandes gedenkt."

竟喜歡無聊的小飾品。」

Und sagst du: "Wohl bin ich solch ein Narr,"

如果你說：「是呀，我是傻子。」

so sprech ich: "Der König hat recht;"

我將說：「不，國王是不會錯的。」

doch sagst du: "Nein, ich bin es nicht,"

但如你回答：「不，並非如此。」

so sprech ich: "Der König ist schlecht."

我將說：「國王很壞。」

Denn all meine Rosen küßt' ich zu Tod,

因為我把我的玫瑰都吻死了，

dieweil ich deiner gedacht.

當我一想到你。

浪漫主義最後的堡壘

此曲婉轉流露出托薇對華德馬王的思念，並且是整闋樂曲主題所在。許多片段預告荀白克的第一號室內交響曲。

　　逐漸逼近的災難預感在由加上弱音器的弦樂和喇叭伴奏的〈現在是午夜〉（Es ist Mitternachtszeit）一歌中獲得鬆弛。華德馬如是歌唱：

Waldemar:	華德馬：
Es ist Mitternachtszeit,	現在是午夜，
und unsel'ge Geschlechter	邪惡的物類
stehn auf aus vergess'nen,	自遺忘、傾陷的
eingesunknen Gräbern,	墳中升起，
und sie blicken mit Sehnsucht	渴望地凝視著
nach den Kerzen der Burg	古堡的燭光
und der Hütte Licht.	以及茅屋的燈火。
Und der Wind schüttelt spottend	嘲笑的風把豎琴的歌聲，
nieder auf sie Harfenschlag	叮噹的碰杯聲和情歌
und Becherklang und Liebeslieder.	搖落到他們身上。
Und sie schwinden und seufzen:	而後他們嘆息地隱去！
"Unsre Zeit ist um."	「我們的時限到了。」
Mein Haupt wiegt sich	流動的波浪
auf lebenden Wogen,	輕搖我的頭，
meine Hand vernimmt	我的手可以感覺
eines Herzens Schlag,	一顆心在跳。
lebenschwellend strömt	湧向生命，
auf mich nieder	一串熱吻如紫色的雨
glühender Küsse Purpurregen,	流到我身上，
und meine Lippe jubelt:	我的雙唇狂喜著：
"Jetzt ist's meine Zeit!"	「這一刻是屬於我的！」
Aber die Zeit flieht,	但時間不停地逝去，
und umgehn werd' ich	而我同樣也必須在

zur Mitternachtsstunde	午夜死去！
dereinst als tot,	既死之後
werd' eng um mich	我將緊裹著
das Leichenlaken ziehn	屍衣，
wider die kalten Winde	抗拒寒風，
und weiter mich schleichen	讓自己在深夜的
im späten Mondlicht	月光中躑躅，
und schmerzgebunden	死守著痛苦；
mit schwerem Grabkreuz	並且用墳頭沈重的十字架
deinen lieben Namen	把心愛的你的名字
in die Erde ritzen	刻進土裡，
und sinken und seufzen:	而唱著唱著，我將悲嘆：
"Uns're Zeit ist um!"	「我們的時限到了！」

　　隨後托薇與華德馬之間的最後一組情歌，以夜曲的情緒表達出對死亡醉心的渴望：

Tove:	托薇：
Du sendest mir einen Liebesblick	你贈我以深情的凝視，
und senkst das Auge,	而後移開你的目光，
doch das Blick preßt	僅僅那一視就足以讓我
deine Hand in meine,	感覺你我雙手交握，
und der Druck erstirbt;	而現在緊握的手鬆開了。
aber als liebeweckenden Kuß	為求將愛喚醒的一吻，
legst du meinen Händedruck mir	你在我嘴上用你的唇
auf die Lippen	和我的唇握手。
und du kannst noch seufzen	你為何還像
um des Todes Willen,	哀悼愛人般嘆息，
wenn ein Blick auflodern kann	當僅僅一個凝視就能

wie ein flammender Kuß?

Die leuchtenden Sterne

am Himmel droben

bleichen wohl, wenn's graut,

doch lodern sie neu jede

Mitternachtzeit

In ewiger Pracht.

So kurz ist der Tod,

wie ruhiger Schlummer

von Dämm'rung zu Dämmrung.

Und wenn du erwachst,

bei dir auf dem lager

in neuer Schönheit

siehst du strahlen

die junge Braut.

So laß uns die goldene

Schale leeren ihm,

dem mächtig verschönenden Tod.

Denn wir gehn zu Grab

wie ein Lächeln,

ersterbend im seligen Kuß.

Waldemar:

Du wunderliche Tove!

So reich durch dich nun bin ich,

daß nicht einmal mehr

ein Wunsch mir eigen;

so leicht meine Brust,

mein Denken so klar,

和吻一樣地燒起大火？

天上

閃耀的星星

在破曉時分隱去，

却在每個子夜

重新輝煌，

發出永恆的光芒。

死亡如此短暫，

像薄暮與黎明間的

寧靜睡眠。

當你醒來時，

你將在身邊

發現一個

清新脫俗

年輕貌美的新娘。

所以讓我們一飲而盡

金杯之酒，向祂致敬，

那賜我們美的偉大死亡。

因為我們可以含笑

走向墳墓，

永眠於極樂之吻中。

華德馬：

托薇啊，你真奇特！

因為你，我好富有，

再沒有任何

其他願望；

我的心何其輕盈，

我的思緒何其自若，

ein wacher Frieden	一種警敏的安詳
über meiner Seele.	籠罩著我的靈魂,
Es ist so still in mir,	我內心如此平靜,
so seltsam stille.	如此奇妙的平靜。
Auf der Lippe weilt	一個詞湧到唇邊
brückeschlagend das Wort,	呼之欲出,
doch sinkt es wieder zur Ruh'.	卻又回歸寧靜。
Denn mir ist's, als schlüg'	我感覺
in meiner Brust	你的心
deines Herzens Schlag,	在我胸膛跳動,
und als höbe mein Atemschlag,	彷彿我的呼吸,托薇啊,
Tove, deinen Busen.	也在你胸口起伏。
Und uns're Gedanken seh ich	我們的心思
entstehn und zusammengleiten	隱藏不住,彼此交融
wie Wolken, die sich begegnen,	如雲朵聚合,
und vereint wiegen sie sich	以不斷變換的影像
in wechselnden Formen.	游移結合。
Und meine Seele ist still,	我心寧靜,凝視著你的
ich seh in dein Aug und schweige,	雙眼,甚麼話也不想說:
du wunderliche Tove.	托薇啊,你真奇特!

　　此種對死與黑夜宿命而又狂喜的擁抱確然讓人想起華格納的《崔斯坦與伊索笛》。接下去的管弦樂間奏曲則暗示此事件(死亡)之完成。諸主題的結合彷彿必然地製造出戲劇性、命定的氣氛。

　　間奏曲之後的〈林鴿之歌〉敘述托薇之死(次女高音唱)。此曲像一首敘事詩(ballad),分成若干小節而由短暫的間奏貫串而成。各小節所敘述之事件以「音畫」繪成——林鴿之咕嚕,送葬的行伍、喪鐘,以及高站在城垛之上仇恨滿懷的善妒的王后——

Tauben von Gurre! Sorge quält mich,
vom Weg über die Insel her!
Kommet! Lauschet!
Tot ist Tove! Nacht auf ihrem Auge,
das der Tag des Königs war!
Still ist ihr Herz,
doch des Königs Herz schlägt wild,
tot und doch wild!
Seltsam gleichend einem Boot
auf der Woge,
wenn der, zu dess' Empfang
die Planken huldigend
sich gekrümmt,
des Schiffes Steurer tot liegt,
verstrickt in der Tiefe Tang.
Keiner bringt ihnen Botschaft,
unwegsam der Weg.
Wie zwei Ströme waren ihre Gedanken,
Ströme gleitend Seit' an Seite.
Wo strömen nun Toves Gedanken?
Die des Königs winden sich
seltsam dahin,
suchen nach denen Toves,
finden sie nicht.
Weit flog ich, Klage sucht' ich,
fand gar viel!
Den Sarg sah ich
auf Königs Schultern,

林鴿的聲音：

古雷之鴿啊，我心充滿憂傷，
在穿越島嶼的途中！
來吧！聽啊！
托薇已死！黑夜安歇於她的眼睛，
那兒卻是國王的白晝！
她的心已然靜止，
國王的心卻狂亂地跳著，
心死，卻依然狂野！
奇異得像在浪中起伏的
一艘小船，
當船板
彎身
恭示他的到臨，
舵手卻已葬身
糾結的海草之中。
無人傳遞訊息，
無路可以通行。
他們的思緒像兩條
平行流動的溪流。
托薇的思緒漂到哪裡去了？
國王的思緒迂迴
曲折地
試圖尋找，
卻遍尋不著。
我飛行千里，尋找憂傷，
見到憂傷遍地！
我自國王肩上
看到棺木，

Henning stürzt' ihn;	亨寧扶靈在側；
finster war die Nacht,	夜色漆黑，
eine einzige Fackel	沿途只見一根
brannte am Weg;	燃燒的火炬；
die Königin hielt sie,	皇后拿著火炬，
hoch auf dem Söller,	站在城堡的高樓上，
rachebegierigen Sinns.	充滿報復的心機。
Tränen, die sie nicht weinen wollte,	她不讓眼淚掉落，
funkelten im Auge.	淚光卻在眼眶閃爍。
Weit flog ich, Klage sucht' ich,	我飛行千里，尋找憂傷，
fand gar viel!	見到憂傷遍地！
Den König sah ich,	我看到國王
mit dem Sarge fuhr er,	駕著棺木前行，
im Bauernwams.	一身農人裝扮。
Sein Streitroß,	他的戰馬
das oft zum Sieg ihn getragen,	從前帶他奔往勝利，
zog den Sarg.	而今拖曳著棺木。
Wild starrte des Königs Auge,	國王目光狂亂，
suchte nach einem Blick,	想尋回一個凝視，
seltsam lauschte des Königs Herz	國王內心躁動，
nach einem Wort.	想聽見她說一句話。
Henning sprach zum König,	亨寧和國王說話，
aber noch immer suchte er	但是他仍在尋找
Wort und Blick.	凝視和話語。
Der König öffnet Toves Sarg,	國王掀開托薇的棺木，
starrt und lauscht	凝視，傾聽，
mit bebenden Lippen,	嘴唇顫抖，
Tove ist stumm!	托薇不發一語！
Weit flog ich, Klage sucht' ich,	我飛行千里，尋找憂傷，

fand gar viel!	見到憂傷遍地！
Wollt' ein Mönch am Seile ziehn,	僧侶拉動鐘繩
Abendsegen läuten;	準備做黃昏的祝禱；
doch er sah den Wagenlenker	但他看到馬車夫，
und vernahm die Trauerbotschaft:	知道此噩耗：
Sonne sank, indes die Glocke	夕陽西下，
Grabgeläute tönte.	喪鐘響起。
Weit flog ich, Klage sucht' ich	我飛行千里，尋找憂傷
und den Tod!	和死亡。
Helwigs Falke war's, der grausam	赫爾維的獵鷹，
Gurres Taube zerriß.	殘酷地殺死了古雷之鴿。

第一部分就在林鴿哀婉的悲歌中結束。

〈第二部分〉

　　管弦樂前奏賡續了第一部分結尾沈重的和弦。華德馬王內心的哀痛與絕望經由痛切銳利的先前〈林鴿之歌〉諸主題之變形表現出來。荀白克的變奏法則乃是為求強調心理之描寫。華德馬王控訴上帝殘忍地坐視托薇死去，剝奪了他唯一的喜悅：

Waldemar:	華德馬：
Herrgott, weißt du, was du tatest,	上帝啊，你可知你在做什麼
als klein Tove mir verstarb?	當我的小托薇死去時？
Triebst mich aus der letzten Freistatt,	你將我驅離我為我的幸福贏得的
die ich meinem Glück erwarb!	最終的可靠寄託！
Herr, du solltest wohl erröten:	上帝啊，你應當羞愧，
Bettlers einz'ges Lamm zu töten!	居然叫乞者唯一的羔羊死去！
Herrgott, ich bin auch ein Herrscher,	上帝啊，我同樣也是一個帝王，
und es ist mein Herrscherglauben:	而我的信條是：

Meinem Untertanen darf ich nie	絕不剝奪我的臣民他們
die letzte Leuchte rauben.	最後的一線希望。
Falsche Wege schlägst du ein:	你的路走錯了：
Das heißt wohl Tyrann,	你因此是個暴君,
nicht Herrscher sein!	而不是國王！
Herrgott, deine Engelscharen	上帝啊，你的天使們
singen stets nur deinen Preis,	不斷地歌唱讚美你,
doch dir wäre mehr vonnöten	但你更需要人來
einer, der zu tadeln weiß.	指責你。
Und wer mag solches wagen?	而誰敢做這種事情？讓我
Laß mich, Herr, die Kappe	來吧，上帝，讓我做你的弄臣！

　　簡短的第二部分即由此十數行詩構成。華德馬王自比為上帝的弄臣，亦為第三部分〈弄臣克勞斯之歌〉做預告。

〈第三部分〉

　　第三部分開始了狂風暴雨般的「瘋狂的搜獵」。華德馬王振臂高呼，要他死去的戰士拾起鏽刀舊盾，騎著死馬，死命奔向古雷城堡。此種陰森森之夜半「鬼行動」源自古代日耳曼的傳說。第一部分華德馬王的夜歌在此被轉成 D 小調，做為緩慢序奏的主題材料。弱音和弦響自華格納的土巴號裡，彷彿傳自「遺忘、傾陷的墳中」。管弦樂跟著迸出狂怒的尾曲：

Waldemar:	華德馬：
Erwacht, König Waldemars	起來，華德馬王的
Mannen wert!	尊貴隨從們！
Schnallt an die Lende	在腰間配上
das rostige Schwert,	生鏽的劍,
0holt aus der Kirche	自教堂取出

verstaubte Schilde,	塵灰滿佈
gräulich bemalt mit wüstem Gebilde.	畫有可怖場景的灰色盾牌。
Weckt eurer Rosse modernde Leichen,	叫醒你們屍身腐壞的戰馬，
schmückt sie mit Gold,	將之披金戴銀，
und spornt ihre Weichen:	以馬刺踢其腹側：
Nach Gurrestadt seid ihr entboten,	聽從指令前往古雷城，
heute ist Ausfahrt der Toten!	今天是死者的出征日。

在接下去簡短的插曲中，一個農夫（男中音唱）因為目睹這些急奔而過的鬼隊伍而嚇呆了。這「活見鬼」的插曲，半謔半哀地表現了可憐的人類面對超自然力量時無能避免的恐懼：

Bauer:	農夫：
Deckel des Sarges	棺材的蓋子
klappert und klappt,	啪噠作響，
Schwer kommt's her	沉沉的疾步聲
durch die Nacht getrabt.	劃破靜夜。
Rasen nieder vom Hügel rollt,	草皮自山丘滾落，
über den Grüften	越過墓穴，
klingt's hell wie Gold!	聲音響亮如黃金。
Klirren und Rasseln	鏗鏗鏘鏘，
durch's Rüsthaus geht,	穿過兵器庫，
Werfen und Rücken mit altem Gerät,	以古老的器械搬動推移。
Steinegepolter am Kirchhofrain,	石頭如冰雹般落在教堂墓園，
Sperber sausen	食雀鷹呼嘯著
vom Turm und schrein,	由塔頂猛然飛下，
auf und zu fliegt's Kirchentor!	教堂的門開開闔闔飛動不停！
Da fährt's vorbei!	他們過來了！
Rasch die Decke übers Ohr!	趕快用毛毯遮住耳朵！

(*Waldemars Mannen*: Holla!)	（華德馬的隨從：嗬啦！）
Ich schlage drei heilige	我快速畫了
Kreuze geschwind	三次十字，
für Leut' und Haus,	為我的家人和房子，
für Roß und Rind;	為我的馬和牛。
dreimal nenn ich Christi Namen,	我三次呼喊基督之名
so bleibt bewahrt der Felder Samen.	好保住我田裡的種子。
Die Glieder noch bekreuz ich klug,	我也精明地在我身上畫十字，
wo der Herr seine heiligen	在主耶穌
Wunden trug,	負傷的部位，
so bin ich geschützt	這樣我就得到庇護，
vor der nächtlichen Mahr,	不怕夜間的鬼魅，
vor Elfenschuß und Trolls Gefahr.	不受小精靈和巨魔之害。
Zuletzt vor die Tür noch	最後，我用
Stahl und Stein,	鋼鐵和石頭堵住門，
so kann mir nichts Böses	不讓任何壞東西
zur Tür herein.	進門來。

　　隨之而來的是華德馬隨從的宏偉合唱（主要以卡農曲式寫成），藉由銅管樂器加以戲劇化，成為整闋樂曲力度、強度的最高潮：

Waldemars Mannen:	華德馬的隨從：
Gegrüßt, o König, an Gurre-Seestrand!	敬禮！王啊，在古雷岸邊！
Nun jagen wir über das Inselland!	我們已搜獵過整座島嶼！
Holla! Vom stranglosen Bogen Pfeile zu senden,	嗬啦！用空洞之眼和骨瘦之手
mit hohlen Augen und Knochenhänden,	自無弦之弓射出箭，
zu treffen des Hirsches Schattengebild,	去擊打雄鹿幽靈似的影像，
daß Wiesentau aus der Wunde quillt.	好讓傷口滲出草地露水。

Holla! Der Walstatt Raben Geleit uns gaben, 　嗬啦！絞刑架上的烏鴉跟著我們，
über Buchenkronen die Rosse traben, 　　　馬匹疾馳過山毛櫸之地。
Holla! So jagen wir nach gemeiner Sag' 　　嗬啦！我們將再一次用古法搜獵，
eine jede Nacht bis zum jüngsten Tag. 　　夜復一夜，直到晨後的審判日。
Holla! Hussa Hund! Hussa Pferd! 　　　　嗬啦！衝啊獵犬，衝啊馬匹！
Nur kurze Zeit das Jagen währt! 　　　　這趟狩獵需時短暫！
Hier ist das Schloß, wie einst vor Zeiten! 　城堡就在眼前，宛如古堡！
Holla! Lokes Hafer gebt den Mähren, 　　嗬啦！把洛基神的燕麥給給我們的老馬，
wir wollen vom alten Ruhme zehren. 　　讓我們發揚光大昔日的榮光。

作曲家魏勒茲（Egon Wellesz, 1885-1974），荀白克最早的評論者之一，
曾說過：「自華格納《諸神的黃昏》眾臣群聚一景以後，再不曾出現過
如此強悍有力的音樂作品。」

　　鬼魅的活動停下，華德馬王的聲音響起，弦樂也奏出托薇的主題：

Waldemar:　　　　　　　　　　　　　　華德馬：

Mit Toves Stimme flüstert der Wald, 　　林中輕傳出托薇的聲音，
mit Toves Augen schaut der See, 　　　　湖水盪漾著托薇的目光，
mit Toves Lächeln leuchten die Sterne, 　托薇的微笑自群星間閃現，
die Wolke schwillt wie des Busens Schnee. 　雲朵鼓漲如胸前雪。

Es jagen die Sinne, sie zu fassen, 　　　諸感官加快腳步追趕她，
Gedanken kämpfennach ihrem Bilde. 　　眾思緒奮力尋覓她的影像。
Aber Tove ist hier und Tove ist da, 　　但托薇在這裡，托薇在那裡，
Tove ist fern und Tove ist nah. 　　　　托薇在遠方，托薇在近處。
Tove, bist du's, mit Zaubermacht 　　　托薇，你是否被施了魔法
gefesselt an Sees- und Waldespracht? 　　困鎖於湖泊和森林？
Das tote Herz, es schwillt und dehnt sich, 　我枯死的心再次滿溢，
Tove, Tove, Waldemar sehnt sich nach dir! 　托薇，托薇，華德馬思念著你！

接下去〈弄臣克勞斯〉（男中音唱）一幕是有意的對比安排，插科打諢的弄臣與第二部分自比弄臣嚴肅指責上帝的華德馬王對照是一諷刺。從此處開始，我們可以發覺荀白克的管弦樂法在兩次寫作的十年間顯然大有進展，他以極「現代」的手法驅使管弦樂器，將它們的音域與潛能發揮到極限：

Klaus-Narr:

"Ein seltsamer Vogel ist so'n Aal,

im Wasser lebt er meist,

Kommt doch bei Mondschein

dann und wann

ans Uferland gereist."

Das sang ich oft

meines Herren Gästen,

nun aber paßt's auf mich selber

am besten.

Ich halte jetzt kein Haus

und lebe äußerst schlicht

und lud auch niemand ein

und praßt' und lärmte nicht,

und dennoch zehrt an mir

manch unverschämter Wicht,

drum kann ich auch nichts bieten,

ob ich will oder nicht,

doch - dem schenk ich

meine nächtliche Ruh,

der mir den Grund kann weisen,

warum ich jede Mitternacht

den Tümpel muß umkreisen.

弄臣克勞斯：

「鰻魚是一隻奇怪的鳥，

通常生活在水裡，

卻三不五時

趁著月光夜

旅行到岸邊。」

我常唱這首歌

給我主人的賓客聽，

而現在，這首歌倒

最適合我。

我沒有房子，

生活簡樸，

不邀請誰，

也不喧囂奢華，

但依然有許多無恥之徒

跑來榨乾我。

我已無東西可以奉上，

不管我願不願意。

但我願送上

我夜間的歇息，

如果有人能告訴我，為何

每天夜半

我要繞著那水塘轉？

Daß Palle Glob und Erik Paa
es auch tun, das versteh ich so:
Sie gehörten nie zu den Frommen;
jetzt würfeln sie, wiewohl zu Pferd,
um den kühlsten Ort,
weit weg vom Herd,
wenn sie zur Hölle kommen.
Und der König, der von Sinnen stets,
sobald die Eulen klagen,
und stets nach einem Mädchen ruft,
das tot seit Jahr und Tagen,
auch dieser hat's verdient
und muß von Rechtes wegen jagen.
Denn er war immer höchst brutal,
und Vorsicht galt es allermal
und off'nes Auge für Gefahr,
da er ja selber Hofnarr war
bei jener großen Herrschaft
überm Monde.
Doch daß ich, Klaus Narr von Farum,
ich, der glaubte, daß im Grabe
man vollkomm'ne Ruhe habe,
daß der Geist beim Staube bleibe,
friedlich dort sein Wesen treibe,
still sich sammle für das große
Hoffest, wo, wir Bruder Knut
sagt, ertönen die Posaunen,
wo wir Guten wohlgemut
Sünder speisen wie Kapaunen -

即使上了馬，還在擲骰子，
賭誰可有遠離火灶，
最涼的地方，
當他們到了地獄。
而國王總是發狂，
只要貓頭鷹一叫，
他就不停呼喚著一個死去
多年多日的姑娘的名字。
他算罪有應得，
理當加入搜獵的行動。
因為他向來殘忍，
我們得時時小心翼翼，
睜大眼睛以防危險。
帕勒・格洛和艾力克・帕
為什麼這樣做，我可以理解：
因為他們從不是虔誠的信徒；
他自己就是個弄臣，
對於月亮上方
那偉大的主。
而我，法魯姆的弄臣克勞斯，
我相信人要進了墳墓
才終得安寧，
靈魂與塵土同在，
平和地在那裡留意自己的事，
靜靜地為偉大的天庭盛宴
募集東西，那兒，如克努特兄弟
所言，號角響起，
我等善人將開心地
享用罪人，像享用公雞——

世界的聲音

ach, daß ich im Ritte rase,	唉，我也得跨馬奔馳，
gegen den Schwanz gedreht die Nase,	鼻朝馬尾，
sterbensmüd im wilden Lauf,	瘋狂向前，累得要死。
wär's zu spät nicht,	若非已來不及，
ich hinge mich auf.	我真想上吊去。
Doch o wie süß	但那滋味
soll's schmecken zuletzt,	多甜美啊，
werd ich dann doch in den	若我終能進入
Himmel versetzt!	天堂！
Zwar ist mein Sündenregister groß,	沒錯，我的罪名極多，
allein vom meisten schwatz	但大部分我都能
ich mich los!	狡辯脫罪。
Wer gab der nackten Wahrheit Kleider?	誰掩飾了赤裸的真相？
Wer war dafür geprügelt leider?	誰不幸遭到了鞭打？
Ja, wenn es noch Gerechtigkeit gibt,	啊，如果還有正義，
Dann muß ich eingehn im	我必定能得到
Himmels Gnaden...	天國的恩寵……
Na, und dann mag Gott	那麼一來，上帝
sich selber gnaden.	也要自己求赦免了。

　　弄臣之歌並以弦樂器弓桿敲奏來增強效果。響亮的管弦尾曲導出華德馬王對上帝的抗辯：

Waldemar:	華德馬：
Du strenger Richter droben,	高高在上殘酷的法官啊
du lachst meiner Schmerzen,	你嘲笑我的痛苦，
doch dereinst,	但總有一天，
beim Auferstehn des Gebeins	當肉體復活，
nimm es dir wohl zu Herzen;	你記著，

ich und Tove, wir sind eins. 　我與托薇將合而為一。

So zerreiss' auch unsre Seelen nie, 　所以永不要拆散我們的靈魂，

zur Hölle mich, zum Himmel sie, 　置我於地獄，而她於天堂，

denn sonst gewinn' ich Macht, 　因為如此你將賜予我力量

zertrümmre deiner Engel Wacht 　去摧毀你的天使之威

und sprenge mit meiner wilden Jagd 　並且以狂野的搜獵

ins Himmelreich ein. 　策馬衝入天堂之門。

　　而後，天破曉，鬼魂們在倍低音管和倍低音土巴號的低音音符聲中逐漸隱沒：

Waldemars Mannen: 　華德馬的隨從：

Der Hahn erhebt den Kopf zur Kraht, 　公雞抬起頭啼叫，

hat den Tag schon im Schnabel, 　白日已經在牠的嘴尖。

und von unsern Schwertern trieft 　從我們的劍滴下

rostgerötet der Morgentau. 　鏽紅色的朝露。

Die Zeit ist um! 　時限到了！

Mit offnem Mund ruft das Grab, 　墳墓張開嘴呼喊，

und die Erde saugt 　大地吸進懼光的

das lichtscheue Rätsel ein. 　夜的謎團。

Versinket! Versinket! 　沉下吧！沉下吧！

Das Leben kommt mit 　生命帶著力

Macht und Glanz, 　與光到臨，

mit Taten und pochenden Herzen, 　帶著跳動的心與行動。

und wir sind des Todes, 　我們屬於死亡，

der Sorge und des Todes, 　屬於憂傷，屬於死亡。

des Schmerzes und des Todes, 　屬於苦惱，屬於死亡。

Ins Grab! Ins Grab! 　入墓吧！入墓吧！

Zur träumeschwangern Ruh' 　到孕滿夢的寧靜裡。

Oh, könnten in Frieden	噢，真想能
wir schlafen!	安眠！

　　四根短笛與三根長笛——伴以雙簧管、單簧管和低音管——輕柔但迫人地引出和前面鬼魂們「瘋狂的搜獵」有對比趣味的「夏風瘋狂的搜獵」。

　　此處，在壯盛偉大、結束全作的最後合唱之前，荀白克安排了一位朗誦者朗誦收場白，象徵自我與世界間的妥協，也表達出與自然一體的宇宙情懷。在這裡荀白克第一次將音樂與說白結合在一起，這種手法相繼出現在他以後的作品中，如樂劇《幸運之手》，歌曲集《月光小丑》，喜歌劇《從今天到明天》，《晚禱懺悔詞》，《拿破崙頌》以及清唱劇《華沙的倖存者》。為了配合朗誦的聲音，管弦樂的分量削弱了；獨奏小提琴、獨奏中提琴及豎笛以弱音、印象派音彩重複奏著托薇愛的主題；在唸到「安靜！風究竟想要什麼？」這句，我們可以聽到第一部分第六首歌托薇所唱「終於，我第一次說出：『華德馬王，我愛你！』」的動人旋律：

Sprecher:	朗誦者：
Herr Gänsefuß, Frau Gänsekraut,	蔾藜先生，莧菜夫人，
nun duckt euch nur geschwind,	趕快彎下身子，
denn des sommerlichen Windes	夏風瘋狂的搜獵
wilde Jagd beginnt.	即將開始。
Die Mücken fliegen ängstlich	蚊蚋不安地
aus dem schilfdurchwachs'nen Hain,	從蘆葦叢裡飛起，
In den See grub der Wind	風把銀色的痕跡
seine Silberspuren ein.	鐫刻在湖裡。
Viel schlimmer kommt es,	不幸的事將臨，
als ihr euch nur je gedacht;	遠超過你們的想像。
Hu! wie's schaurig in den	陰森恐怖的笑聲，啊

Buchblättern lacht! 從山毛櫸葉叢裡傳出！

Das ist Sankt Johanniswurm 這是吐著火紅舌頭的

mit der Feuerzunge rot, 聖約翰螢火蟲，

und der schwere Wiesennebel, 草地的濃霧，

ein Schatten bleich und tot! 蒼白，死寂的陰影！

Welch Wogen und Schwingen! 那樣的翻騰和搖曳！

Welch Ringen und Singen! 那樣的喧嚷和歌唱！

In die Ähren schlägt der Wind 風在穀穗間

in leidigem Sinne. 憂鬱地吹著，

Daß das Kornfeld tönend bebt. 麥田顫抖地發出回響。

Mit den langen Beinen 蜘蛛用牠的長腳

fiedelt die Spinne, und es reißt, 拉奏著，風卻扯掉牠

was sie mühsam gewebt. 辛苦織好的東西。

Tönend rieselt der Tau zu Tal, 露水滴答掉落山谷，

Sterne schießen 星星瞬間

und schwinden zumal; 飛過，消逝。

flüchtend durchraschelt 蝴蝶急速地

der Falter die Hecken, 逃離灌木叢，

springen die Frösche 青蛙跳進

nach feuchten Verstecken. 潮濕的庇護所。

Still! Was mag der Wind nur wollen? 安靜！風究竟想要什麼？

Wenn das welke Laub er wendet, 它翻動枯葉，

sucht er, was zu früh geendet; 搜尋那些過早結束的東西；

Frühlings, blauweiße Blütensäume, 藍白鑲邊的春日花朵，

der Erde flüchtige Sommerträume – 大地倏忽而逝的夏夢——

längst sind sie Staub! 它們早已化為塵土！

Aber hinauf, über die Bäume 但往上，在群樹上方，

schwingt er sich nun 它如今飄舞於

in lichtere Räume, 更明亮的空間，

denn dort oben, wie Traum so fein

meint er, müßten die Blüten sein!

Und mit seltsam Tönen

in ihres Laubes Kronen

grüßt er wieder

die schlanken Schönen.

Sieh! nun ist auch das vorbei.

Auf luftigem Steige wirbelter frei

zum blanken Spiegel des Sees,

und dort in der Wellen

unendlichem Tanz,

in bleicher Sterne Widerglanz

wiegt er sich friedlich ein.

Wie stille wards zur Stell'!

Ach, war das licht und hell!

O schwing dich aus dem Blumenkelch,

Marienkäferlein,

und bitte deine schöne Frau

um Leben und Sconnenschein.

Schon tanzen die Wogen

am Klippenecke,

schon schleicht im Grase

die bunte Schnecke,

nun regt sich Waldes Vogelschar,

Tau schüttelt die Blume

vom lockigen Haar

und späht nach der Sonne aus.

Erwacht, erwacht, ihr Blumen

zur Wonne.

那高高處，像纖細的夢，

它想，必有群芳在焉！

它拂過枝葉頂端，

發出奇妙的聲音，

再次問候

那些苗條的佳人。

看！這些都也已過去。

它從大氣的階梯逍遙滑下

到如鏡的湖面。

那兒，在無止盡的

水波之舞中，

在倒映的蒼白星光中，

它平靜地搖自己入眠。

多安靜啊，剎那間！

啊，何等的光與亮！

從花萼裡飛出來吧，

小瓢蟲，

求你美麗的妻子賜你

生命和陽光！

波浪已在

崖邊舞躍，

明艷的蝸牛已在

草間爬行。

林中群鳥騷動，

花朵抖落

她鬢髮上的露珠，

窺探太陽。

醒來，醒來，百花啊，

欣喜吧！

接著，管弦樂逐漸增強，導出整齣作品最後的混聲合唱：

Gemischter Chor:　　　　　　　　　　　混聲合唱：

　　Seht die Sonne!　　　　　　　　　　　看啊，那太陽！

　　Farbenfroh am Himmelssaum,　　　　五彩繽紛，在天空邊緣，

　　östlich grüßt ihr Morgentraum!　　　晨夢在東方向她致意！

　　Lächelnd kommt sie aufgestiegen　　微笑地，她從黑夜的

　　Aus der Fluten der Nacht,　　　　　潮水中升起，

　　läßt von lichter Stirne fliegen　　自她閃耀的額頭奔瀉出

　　Strahlenlockenpracht!　　　　　　　她髮絲燦爛的金光。

　　　這最後的合唱是《古雷之歌》開頭管弦樂序奏的對應，在音樂或劇情上皆遙遙相通：當唱至「太陽」（Sonne）這個字時，宏亮的喇叭奏出最後的主題，這個主題是一開頭主題的變形，對位和模仿的插句與合唱交替更迭（此處的合唱以相當率直的手法寫成）。全曲在和弦主題 C－E－G－A 聲中結束，這是對象徵永恆、新生的太陽的禮讚。前面纏綿的愛情故事，在此全數被轉化成大自然的意象：生之傷悲，人的命運，在沛然莫可禦的大自然活力前已無足輕重。

佛瑞，德布西，魏爾崙

　　佛瑞，德布西，魏爾崙——這三個名字的交集是｛法國／象徵主義／歌｝，或者說靈巧、神祕的詩樂之美。在佛瑞（Gabriel Fauré, 1845-1924）一生逾百首的歌曲創作中，有十七首譜自魏爾崙（Paul Verlaine, 1844-1896）的詩。魏爾崙是法國象徵主義大詩人，他的詩特重氣氛與聲音之營造，堅信在詩中「音樂高於一切」。無獨有偶地，德布西（Claude Debussy, 1862-1916）也將十七首魏爾崙的詩譜成歌（其中三首先後譜了兩次），在他八十多首歌曲中佔有重要地位。這十七首詩當中，同時被這兩位作曲家相中的有六首：〈曼陀林〉（Mandoline）、〈月光〉（Claire de lune）、〈悄悄地〉（En sourdine）、〈這是恍惚〉（C'est l'extase）、〈淚落在我心中〉（Il pleure dans mon coeur，佛瑞題為〈憂鬱〉[Spleen]）、〈綠〉（Green）。想來這些該是詩中之詩，音樂中的音樂。

　　象徵主義的詩除了音樂性外，還強調歧義、暗示性、神祕性，說起來頗晦澀難懂，需直扣原作，反覆斟酌，方能略識其妙。波特萊爾（Charles Baudelaire, 1821-1867）公認是象徵主義詩的鼻祖，而象徵主義詩人的精神導師則是德國作曲家華格納（Richard Wagner, 1813-1883），他倡導「樂劇」觀念，欲把詩、戲劇、舞蹈、繪畫、音樂熔為一爐，成為「總合藝術」。象徵主義的詩重視感覺的交鳴（synesthesia），讓，如波特萊爾所說，「香味，色彩和音響互相呼應」，交匯成一座象徵的森林。

　　自己初接觸西方現代文學、藝術時，震懾於這些名字，對象徵主義異常敬畏、崇拜，模模糊糊，朦朦朧朧地讀了一些象徵主義詩。也許自己讀到的是零零散散、不甚高明的中譯，一開始時並不覺象徵主義詩有什麼好。大四時在師大圖書館借到一本英法對照的《企鵝法國詩選第三冊》，奉為至寶。這本書讓我具體而微地窺視到象徵主義詩人的形貌——雖然仍一知半解。當時在市面上遍尋不著，為了據為己有，還謊報遺失，另購他書賠償。我讀波特萊爾，雖對〈冥合〉（Correspondances）、〈腐屍〉

（Une charogne）等詩印象深刻，但一直要等到聽杜巴克（Henri Duparc, 1848-1933）譜的〈邀遊〉（L'Invitation au voyage），才算真正進入波特萊爾的世界（波特萊爾曾希望有音樂奇才將此詩譜成曲並獻給他所愛的女子，二十二歲的杜巴克採此詩頭尾兩段譜成歌獻給其妻，讓此曲與其譜拉奧 [Jean Lahor, 1840-1909] 詩而成的〈憂傷之歌〉[Chanson triste] 成為他藝術歌曲中的雙璧）。同樣，我一直要等到聽佛瑞、德布西譜的魏爾崙詩歌時，才真正感受到不容易透過翻譯閱讀到的象徵主義詩的美好。

杜巴克、佛瑞、德布西是讓法國藝術歌曲開花結果，臻於完美之境的三位大師。佛瑞在一八八七年譜了魏爾崙的〈月光〉，開啟了他第二階段豐富、動人的歌曲創作。德布西早在一八八二年即譜了魏爾崙的〈月光〉、〈悄悄地〉、〈木偶們〉（Fantoches）、〈曼陀林〉及〈啞劇〉（Pantomime）等，前三首後來在一八九一年又重譜了一次，即是我們今日聽到的《遊樂圖》（Fêtes gallantes）第一集。這些詩出自魏爾崙一八六九年的詩集《遊樂圖》，書名與主題俱讓人想起十八世紀法國畫家華鐸（Antoine Watteau, 1684-1721）的畫——風采迷人的男女，身著華服，彈琴，說愛，遊樂，然而在歡樂的當下卻潛藏一股人生苦短、繁華稍縱即逝的憂鬱感。詩集最開頭的〈月光〉正是這種宇宙性哀愁的濃縮，魏爾崙既不說理，也不吶喊，他透過音樂性的詩句和奇妙的意象演出，優雅而神祕，幽默又憂鬱：

Votre âme est un paysage choisi	你的靈魂是一幅絕妙的風景，
Que vont charmants masques et bergamasques,	那兒假面和貝加摩舞者令人著迷，
Jouant du luth et dansant, et quasi	彈著魯特琴，跳著舞，幾乎是
Tristes sous leurs déguisements fantasques!	憂傷地，在他們奇異的化妝下。
Tout en chantant sur le mode mineur	雖然他們用小調歌唱
L'amour vainqueur et la vie opportune.	愛的勝利和生之歡愉，
Ils n'ont pas l'air de croire à leur bonheur,	他們似乎不相信自己的幸福，
Et leur chanson se mêle au clair de lune,	他們的歌聲混和著月光，

Au calme clair de lune triste et beau,	寂靜的月光，憂傷而美麗，
Qui fait rêver, les oiseaux dans les arbres,	使鳥群在林中入夢，
Et sangloter d'extase les jets d'eau,	使噴泉因狂喜而啜泣，
Les grands jets d'eau sveltes parmi les marbres.	那大理石像間修長的噴泉。

我譯作「貝加摩舞者」的，原文是 bergamasque，是 masque（假面）和 Bergamo（義大利北部一城鎮）的結合，是字典裡找不到的字，或指貝加摩地區的農民舞蹈，流行於十八世紀。德布西另有鋼琴曲集《貝加摩組曲》（*Suite bergamasque*, 1890）──或譯「貝加馬斯克組曲」，其中第三首標題也是「月光」。

佛瑞以「小步舞曲」為其〈月光〉的副題，他推陳出新，寫了一闋典雅優美的小步舞曲做伴奏，貫穿整首歌曲：聲樂的旋律在長近十二小節的鋼琴前奏後悄然進入，從頭到尾自行其是，絲毫不干擾鋼琴小步舞曲的進行，讓我們聽起來以為是歌聲在伴奏琴聲。第二節詩尾，「月光」出來後，鋼琴出現轉調，「寂靜的月光，憂傷而美麗」一句，琶音的使用奇妙地襯出夜的寧靜。

佛瑞傾向於捕捉一首詩整體的情境，釀造出合適的氣氛、色彩。相對的，德布西卻採用精工細雕的手法，近乎逐字逐句地跟隨原文，刻劃詩意。德布西也許是古今音樂家中最深諳詩與音樂融合之奧秘的，堪與比擬者也許只有奧國的沃爾夫（Hugo Wolf, 1860-1903）。他對詩格律與語言節奏的掌握有異於常人的稟賦，敏銳地感應詩中字句細微的變化，又能兼顧全詩的結構。魏爾崙的〈月光〉在德布西筆下委婉細緻地流轉著，沈浸在一種極度詩意的氛圍裡。鋼琴慵懶而即興的四小節前奏定位了全曲異國、誘人的情調。一八九一年的德布西多樣豐富的和聲語彙讓魏爾崙的詩如魚遊於光影交疊、色彩折映的水中。聽「使噴泉因狂喜而啜泣」一句：歌聲如上升的水柱逐漸（且微微地）加強，至全句將盡處又如水柱緩緩落下、減弱──完美的抑揚頓挫，音樂的噴泉！

佛瑞的月光如水或果汁，可以整杯入肚，德布西的月光如酒，適合一小口一小口啜飲。佛瑞擁抱氣氛，德布西字字斟酌。同樣譜魏爾崙的

〈淚落在我心中〉，佛瑞彷彿隔窗看雨落，在雨水迷離的窗玻璃上映見淚落在自己心中，德布西的雨和淚，則一滴一滴直打在心上，德布西感覺它們不同的形狀、重量以及聲音：

Il pleure dans mon coeur	淚落在我心中
Comme il pleut sur la ville.	彷彿雨落在城市上，
Quelle est cette langueur	是什麼樣的鬱悶
Qui pénètre mon coeur?	穿透我的心中？
O bruit doux de la pluie,	噢，溫柔的雨聲，
Par terre et sur les toits!	落在土地也落在屋頂！
Pour un coeur qui s'ennuie,	為了一顆倦怠的心，
O le chant de la pluie!	噢，雨的歌聲！
Il pleure sans raison	淚落沒有緣由
Dans coeur qui s'écoeure.	在這顆厭煩的心中。
Quoi! nulle trahison?	怎麼！並沒有背信？
Ce deuil est sans raison.	這哀愁沒有緣由。
C'est bien la pire peine,	那確是最沈重的痛苦
De ne savoir pourquoi,	不知道悲從何來，
Sans amour et sans haine,	沒有愛也沒有恨，
Mon coeur a tant de peine!	我的心有這麼多痛苦！

　　這首〈淚落在我心中〉出自魏爾崙一八七四年的詩集《無言歌》（*Romances sans paroles*），「被遺忘的小詠歎調」（Ariettes oubliées）之三。魏爾崙在詩前引了一句藍波的詩：「雨溫柔地落在城市上」（Il pleut doucemensur la ville）。這首詩每節首句和末句的最後一字相同，形成一個封閉的圓圈，暗示著詩人的徘徊徬徨、找不到出路的苦悶。詩中還大量使用同音和近音詞，渲染情緒，強化音樂效果。佛瑞與德布西的

歌同樣在一八八八年譜成，皆以鋼琴模仿單調、不絕的雨聲，而歌聲則在須能傳達詩中單調、苦悶的情緒，又不致令聽者感到枯燥無味的情境下半抒情、半機械地走索著。佛瑞的歌者在有限的九度音程內上下，德布西的則不時穿越琴鍵上激起的閃爍的、精琢細磨的雨的光，詠歎無可名狀的憂鬱。

　　無可名狀，因為「沒有愛也沒有恨」，雖然更多時候愛與恨，與哀愁往往一體。一八六九年六月，魏爾崙初遇天真、貌美、有教養的十六歲少女瑪蒂爾德（Mathilde），一見鍾情，為她寫作一輯《良善的歌》（*La bonne chanson*, 1870），做為愛的獻禮。一八七〇年八月，兩人結婚。一八七一年十月，瑪蒂爾德為魏爾崙產下一子。一八七二年五月，不堪婚姻束縛的魏爾崙在狂烈酗酒、毆打瑪蒂爾德欲置之死地，以及險些殺死自己的兒子等事件後，拋棄妻兒，與小他十歲的同性戀情人藍波同遊比利時，後又到倫敦。一八七三年七月，兩人回到布魯塞爾，魏爾崙因恐藍波將離他而去，酒後槍傷藍波，被判刑兩年。寫於一八七二年至一八七三年的《無言歌》是魏爾崙創作的高峰，裡面有魏爾崙的愛與哀愁，對瑪蒂爾德，對藍波。「被遺忘的小詠歎調」中被佛瑞、德布西譜成歌的另有〈這是恍惚〉與〈綠〉。

　　魏爾崙的〈綠〉可說是一首「綠色交響曲」，瀰漫濕潤、鮮沃的綠意，然而全篇並無一個「綠」字，甚至無任何表示顏色的字詞——除了第三行雙手的「白皙」。這是化無綠為綠的無言歌，唱出疲憊的流浪者渴求寧靜的願望：

Voici des fruits, des fleurs, des feuilles des branches	這兒是果實、花朵、樹葉和樹枝，
Et puis voici mon coeur qui ne bat que pour vous.	還有我的這顆心，它只為你跳動。
Ne le déchirez pas avec vos deux mains blanches	不要用你白皙的雙手將它撕裂，
Et qu'à vos yeux si beaux l'humble présent soit doux.	願這謙卑的禮物獲你美目哂納。

J'arrive tout couvert encore de rosée	我來了，身上仍沾滿露珠，
Que le vent du matin vient glacer à mon front.	晨風使它在我額上結霜，
Souffrez que ma fatigue à vos pieds repose	請容許我的疲憊在你腳下歇息，
Rêve des chers instants qui la délasseront.	讓夢中美好時刻帶給它安寧。
Sur votre jeune sein laissez rouler ma tête	在你年輕的胸口讓我枕放我的頭，
Toute sonore encor de vos derniers baisers	我的腦中仍迴響著你最後的吻；
Laissez-la s'apaiser de la bonne tempête	在美好的風暴後願它平靜，
Et que je dorme un peu puisque vous reposez.	既然你歇息了，我也將小睡片刻。

德布西在一八八八年將之譜成歌，佛瑞則在一八九一年。比他們晚生的作曲家浦朗克（Francis Poulenc, 1899-1963）曾說：「譜詩成曲應當是愛的實踐，而不是勉強成婚。」佛瑞的〈綠〉優美、精巧，不斷轉調，充滿青春氣息，但德布西的顯然是更富情愛的詩樂之合。德布西四小節的鋼琴前奏已然完美地呈現出手捧鮮花而來的詩人的渴切和熱情。鋼琴負責旋律與氣氛的鋪陳：在一個由兩小節、兩小節樂句構成的骨架上，開展富變化的旋律。歌聲則專注於節奏與語字的刻繪。這樣的分工使德布西能依循法語自然的聲調變化形塑歌聲的線條。他同時未曾鬆懈對全詩整體架構的關照：詩人的心境由熱情，而遲疑，而懷抱希望，樂曲也從一開始的降 A 小調一直到曲終才轉成降 G 大調，獲得歇息。歌聲在較窄的音域內行進，偶然出現的寬音程的躍進與一字多音的花腔便顯得格外動人。詩人在他年輕戀人（藍波？）的胸口短暫入眠，我們在音樂家樂譜的吊床感受短暫超塵的喜悅。

浪子魏爾崙在獄中開始反省，向天主尋求依靠，但禁忌的過去時時呼喚著他，使他常在頹廢放蕩與虔誠懺悔間擺盪。他五十歲時繼勒孔特·德·李爾（Leconte de Lisle, 1818-1894）被選為「詩人之王」，當了兩年便去世。喪禮中，佛瑞為其親彈管風琴。

「我」那一本《企鵝法國詩選第三冊》有一首魏爾崙的〈詩藝〉（Art poétique），裡頭他說「灰濛濛的歌最為珍貴／模糊與清晰在此

相混⋯⋯／抓住雄辯，扭斷它的脖子⋯⋯／還是要音樂，永遠要音樂⋯⋯」。我這篇模糊與清晰相混的文字，希望不辯、不明地讓大家一窺象徵主義詩歌灰濛濛的珍貴。當魏爾崙遇見德布西遇見佛瑞，我們有的是音樂音樂音樂。

附：杜巴克藝術歌曲兩首詩譯

● 〈邀遊〉（*L'Invitation au voyage*）／波特萊爾（Baudelaire）詩

Mon enfant, ma sœur,	我的孩子，我的妹妹，
Songe à la douceur,	想像那甜蜜，
D'aller là-bas vivre ensemble!	到那邊去一起生活！
Aimer à loisir,	去悠閒地愛，
Aimer et mourir	去愛，去死，
Au pays qui te ressemble!	在與你相似的土地。
Les soleils mouillés	濕濡的太陽
De ces ciels brouillés	在雲翳的天空，
Pour mon esprit ont les charmes	在我心裡生出誘惑，
Si mystérieux	如此地神祕，
De tes traîtres yeux,	一如你不貞的眼睛，
Brillant à travers leurs larmes,	在淚水中透出光采。
Là, tout n'est qu'ordre et beauté,	那兒，一切是和諧，美，
Luxe, calme et volupté.	豐盈，寧靜，與歡愉。
.	
Vois sur ces canaux	看那些運河上
Dormir ces vaisseaux	那些睡著的船隻，
Dont l'humeur est vagabonde;	它們的性情是四處流浪；
C'est pour assouvir	為了滿足
Ton moindre désir	你最微小的願望，
Qu'ils viennent du bout du monde	它們從世界的盡頭來到這兒。

—Les soleils couchants 西沉的太陽

Revêtent les champs, 將田野，將運河，

Les canaux, la ville entière, 將整個城市籠罩在

D'hyacinthe et d'or; 風信子紅與金黃裡；

Le monde s'endort 世界沉睡於

Dans une chaude lumière. 一片溫暖的光中。

Là, tout n'est qu'ordre et beauté, 那兒，一切是和諧，美，

Luxe, calme et volupté. 豐盈，寧靜，與歡愉。

● 〈憂傷之歌〉（*Chanson triste*）／拉奧（Lahor）詩

Dans ton coeur dort un clair de lune, 在你心中睡著一種月光，

Un doux clair de lune d'été, 一種柔和的夏之月光，

Et pour fuir la vie importune, 為了逃避生之煩憂，

Je me noierai dans ta clarté. 我將浸潤在你的光中。

J'oublierai les douleurs passées, 我將忘卻過往的哀愁，

Mon amour, quand tu berceras 啊愛人，當你輕搖

Mon triste coeur et mes pensées 我憂傷的心與思緒

Dans le calme aimant de tes bras. 在你臂彎充滿愛意的平靜裡。

Tu prendras ma tête malade, 你會將我病了的頭，

Oh! quelquefois, sur tes genoux, 噢，有時放在你膝上，

Et lui diras une ballade 對著它唸一首詩歌，

Qui semblera parler de nous; 說的彷彿是我們的故事。

Et dans tes yeux pleins de tristesse, 而從你滿溢憂傷的雙眼，

Dans tes yeux alors je boirai 從你的雙眼我將汲取

Tant de baisers et de tendresse 如此多的吻與溫柔，

Que peut-être je guérirai. 那樣，也許我將霍然而癒。

拉威爾的歌曲世界

—— 〈巨大幽暗的睡眠〉、《天方夜譚》、《鳥獸誌》

　　拉威爾（Maurice Ravel, 1875－1937）一生總共寫了四十九首歌曲，包括三首改編自合唱曲者以及十四首民歌的編曲——其中俄羅斯與法蘭德斯兩首曲譜已佚失。一如他的其他音樂作品，這些歌曲充分顯示了拉威爾創新曲式、驅使音彩的魔力——嫻熟的技巧，明晰的旋律線，加上對兒童與動物世界的同情，對想像的異國或古代事物的嚮往，使他的音樂特具一種融合機智、詼諧、精緻、創意的迷人色彩。

1 巨大幽暗的睡眠

　　譜於一八九五年的〈巨大幽暗的睡眠〉（Un grand sommeil noir），雖是拉威爾早歲之作，卻十分簡潔而深沉。這首象徵派詩人魏爾崙（Verlaine）的詩，將逐漸邁向死亡的人的生命比作是在墳墓裡搖擺的搖籃：

Un grand sommeil noir	巨大幽暗的睡眠
Tombe sur ma vie :	掉落在我的生命。
Dormez, tout espoir,	睡吧，一切希望，
Dormez, toute envie !	睡吧，一切嫉妒。
Je ne vois plus rien,	我不再看見，
Je perds la mémoire	忘卻一切的
Du mal et du bien...	善與惡……
Ô la triste histoire !	噢，可悲的故事！
Je suis un berceau	我是搖籃

Qu'une main balance　　　　　　　　　　隨著一隻手在空洞的

Au creux d'un caveau :　　　　　　　　墓穴裡搖擺：

Silence, silence !　　　　　　　　　　寂靜，寂靜。

　　拉威爾的音樂貼切、生動地傳達了這種絕望的情境。曲子一開始，
隨著搖籃般搖擺的鋼琴伴奏出現的是聖歌般單調的歌聲，低沉的升 G 音
被反覆唱了二十三遍，並且在全曲結束的時再度出現。曲子的中段佈著
一些未解決的不協和音，幾乎要搖撼原有的調性。旋律時而如宣敘調般
重複的唸唱，時而如火箭般遽升——在最高處陡然下降。整個曲子，如
歌詞所示，結束於最後的奄奄一息。

② 天方夜譚

　　譜於一九〇三年的《天方夜譚》（*Shéhérazade*）是由管弦樂的巨大
的音三連畫。拉威爾以極大的創意將友人克林索（Tristan Klingsor, 1874-
1966）充滿想像力與異國情調的詩賦以豐富而官能的色彩。第一首〈亞
洲〉（Asie），可以當作是以人聲伴奏的交響詩。輕飄、多變的管弦樂華
麗抒情地鋪陳神祕氣氛。聲樂的部分主要仍是宣敘調風格，但已由早期
聖歌般刻意的單調轉成較抒情、流暢的樂句，頗可看出德布西歌劇《佩
利亞與梅麗桑》（1902）的影響。拉威爾試圖以接近自然口語的歌唱方
式捕捉原詩精巧的節奏。音樂忠實地依循原詩的結構，段落與段落間各
以小的間奏連結。開頭是宣敘調般的導引，而後隨著情節的開展忽急忽
緩地攀升，至令人心驚的「我想看看因愛或因恨所造成的死亡」一句，
在響亮的降 B 音中達到高潮。尾聲部分又回到宣敘調，以一種不愧為大
師手筆的簡樸總結：

Asie, Asie, Asie.　　　　　　　　　　　　　亞洲，亞洲，亞洲

Vieux pays merveilleux des contes de nourrice　古老童話的夢土，

Où dort la fantaisie comme une impératrice　在那兒，幻想如皇后般

En sa forêt tout emplie de mystère.　　　　睡臥於她無限神祕的森林。

Asie,

Je voudrais m'en aller avec la goëlette

Qui se berce ce soir dans le port

Mystérieuse et solitaire

Et qui déploie enfin ses voiles violettes

Comme un immense oiseau de nuit dans le

 ciel d'or.

Je voudrais m'en aller vers des îles de fleurs

En écoutant chanter la mer perverse

Sur un vieux rythme ensorceleur.

Je voudrais voir Damas et les villes de Perse

Avec les minarets légers dans l'air.

Je voudrais voir de beaux turbans de soie

Sur des visages noirs aux dents claires;

Je voudrais voir des yeux sombres d'amour

Et des prunelles brillantes de joie

En des peaux jaunes comme des oranges;

Je voudrais voir des vêtements de velours

Et des habits à longues franges.

Je voudrais voir des calumets entre des bouches

Tout entourées de barbe blanche;

Je voudrais voir d'âpres marchands aux regards

 louches,

Et des cadis, et des vizirs

Qui du seul mouvement de leur doigt se penche

Accordent vie ou mort au gré de leur désir.

亞洲，

我想隨今夜停泊於港口的

帆船出航，

神祕且孤寂，

它終將張開它紫色的帆船

像一隻巨大的夜鳥在金色的天空。

我想航行到群花的島嶼，

聆聽剛愎的海歌唱，

帶著一種古老而蠱惑人的節奏。

我想遊覽大馬士革以及波斯的城鎮

看高懸於空中的他們的尖塔。

我想看看那些精緻的絲質頭巾

繫在咧著白牙的黝黑的臉上；

我想看看那些因愛而黯淡的眼神

以及因喜悅而閃亮的眼瞳

貼在如橘子一般黃的皮膚上；

我想看看那些天鵝絨的外衣

以及有長長墜飾的袍子。

我想看看四周白鬚圍繞的

雙唇間的煙斗；

我想看看詭詐的商賈，

以及那些下官與大臣——

但憑手指彎曲

即隨心所欲，斷人生死。

Je voudrais voir la Perse, et l'Inde, et puis la Chine,	我想看看波斯，印度，而後中國，
Les mandarins ventrus sous les ombrelles,	陽傘底下那些肥胖的中國官吏
Et les princesses aux mains fines,	以及十指纖細的公主們
Et les lettrés qui se querellent	以及辯論詩歌與美的
Sur la poésie et sur la beauté;	學者們；
Je voudrais m'attarder au palais enchanté	我想徘徊魔宮
Et comme un voyageur étranger	像海外來的遊客
Contempler à loisir des paysages peints	悠閒地賞視框於杉木間
Sur des étoffes en des cadres de sapin	絲絹上塗繪著的風景，
Avec un personnage au milieu d'un verger;	中有一人獨立於果園；
Je voudrais voir des assassins souriant	我想看看刺客們的微笑
Du bourreau qui coupe un cou d'innocent	當劊子手舉起他巨大、東方的彎刀
Avec son grand sabre courbé d'Orient.	往無辜者的頸上砍去。
Je voudrais voir des pauvres et des reines;	我想看看窮人與后妃；
Je voudrais voir des roses et du sang;	我想看看玫瑰與血；
Je voudrais voir mourir d'amour ou bien de haine.	我想看看因愛或因恨所造成的死亡。
Et puis m'en revenir plus tard	然後我從那兒歸來，
Narrer mon aventure aux curieux de rêves	向那些喜歡夢想的人敘說我的冒險。
En élevant comme Sindbad ma vieille tasse arabe	像辛巴達一樣，不時將
De temps en temps jusqu'à mes lèvres	我的阿拉伯杯舉向唇邊
Pour interrompre le conte avec art...	技巧地中斷我的故事……

　　第二首〈魔笛〉（La flûte enchantée）是委婉柔美的小品。描述女僕（或女奴）被屋外情人吹笛聲所迷之景。如訴如泣的長笛以哀怨的旋律對位歌聲，令人印象深刻：

L'ombre est douce et mon maître dort	影子輕柔,而我的主人熟睡著,
Coiffé d'un bonnet conique de soie	圓錐狀的絲帽在頭上
Et son long nez jaune en sa barbe blanche.	長而黃的鼻子在白色的鬍鬚中。
Mais moi, je suis éveillée encore	但我,我仍然醒著,
Et j'écoute au dehors	我聽到外邊
Une chanson de flûte où s'épanche	有笛聲傳出
Tour à tour la tristesse ou la joie.	時而憂傷,時而喜悅——
Un air tour à tour langoureux ou frivole	或徐或疾,我的愛人
Que mon amoureux chéri joue,	吹奏的曲調,
Et quand je m'approche de lacroisée	當我走近窗扉
Il me semble que chaque note s'envole	我彷彿看見每個音符
De la flûte vers ma joue	自笛身飛向我的臉頰
Comme un mystérieux baiser.	如同神祕的親吻。

　　這三首歌當中最凝聚且最具神祕感的,當屬最後一首〈冷漠者〉（L'indifférent）,敘述一名美麗女子對英俊然而曖昧不明的過客悲劇的渴望。透過精心的音樂設計,拉威爾為這短短的一景注入了濃密的人性特質。他運用了長的和聲延留音,一連串豔麗的四分音符,陰沉遲緩的節奏,以及半音的聲樂旋律線。拉威爾成功地避開了此類陰沉遲緩可能帶來的乏味。他安排了一句全無伴奏的簡單的宣敘調,引出失戀的悲痛:「但不,你走過,／我從門口看到你繼續前行……」這個樂句一個音符不改地重現在拉威爾同年所寫的另一首歌〈花之外套〉（Manteau de fleurs）裡——同樣無伴奏,同樣居於全曲樞紐地位。

　　當拉威爾把《天方夜譚》最後一頁曲譜交給指揮家柯隆（Edouard Colonne）時,柯隆對他說:「我希望你找個女人來唱這首歌。」這實在是深諳拉威爾美學觀與性格之論。但這首傑作同時也實有所指。從某一角度而言,這位英俊而冷漠的過客即是拉威爾自己:他將此題獻給愛瑪・巴黛柯（Emma Bardac）,透過詩與音樂,回答她對他的追求——剛

剛離開佛瑞，尚未嫁給德布西的愛瑪，對年輕倜儻的拉威爾似乎著迷已久。這首歌散發沉靜的官能美：

Tes yeux sont doux comme ceux d'une fille,	你的眼睛溫柔如女子，
Jeune étranger,	年輕的陌生客，
Et la courbe fine	而你那柔毛輕覆的
De ton beau visage de duvet ombragé	姣好的面龐
Est plus séduisante encor de ligne.	有著更誘人的曲線。
Ta lèvre chante sur le pas de ma porte	你的舌在我的門口歌唱
Une langue inconnue et charmante	一種陌生而迷人的語言
Comme une musique fausse.	彷彿走調的音樂⋯⋯
Entre! Et que mon vin te réconforte...	進來吧！讓我的酒滋潤你⋯⋯
Mais non, tu passes	但不，你走過，
Et de mon seuil je te vois t'éloigner	我從門口看到你繼續前行
Me faisant un dernier geste avec grace	向我做了個優雅的道別手勢，
Et la hanche légèrement ployée	你的臀部輕擺
Par ta démarche féminine et lasse...	隨著你陰柔、慵懶的步態⋯⋯

鳥獸誌

　　五首一組的動物畫像——《鳥獸誌》（*Histoires naturelles*），問世後即引起爭議。從盧利（Lully, 1632-1687）到德布西，法國歌曲在演唱時，習慣都加重無聲的音節，把字尾無聲的 e 也唱出來，但拉威爾卻打破了此種僵硬的學院傳統，讓歌者如日常生活說話般演唱這些歌。一心鑽研求新的拉威爾，在早期的歌及《天方夜譚》裡即謹慎地略去某些字尾的 e，在《鳥獸誌》裡他進一步拉近詩與口語間的距離，追求一種「不加修飾的朗讀法」，把許多字中無聲的 e 也省略了。因此雖然此曲頗有新意，並復甦了楊康（Janequin）、庫普蘭（Couperin）、拉摩（Rameau）以降法國「動物音樂」的傳統，但一九〇七年在巴黎國家音樂學院首演時卻未獲好評。德布西對拉洛（Louis Laloy）表示，拉威爾再度令他不快，「表現得像個魔術師、騙徒、玩蛇者，能叫花長在椅子上」；佛瑞承認他很驚駭「這些東西居然也被譜成音樂」。

　　以今日的眼光觀之，這首作品仍舊跟初問世時一樣充滿創意，但今天我們卻更清楚感受到它融合嘲諷與含蓄情感的巧思——拉威爾生動地呈現了雷納德（Jules Renard, 1864-1910）散文詩的情境，捕捉住微妙的詩意；〈孔雀〉（La paon）與〈蟋蟀〉（Le grillon）兩首的結尾、〈天鵝〉（Le cygne）、〈魚狗〉（Le martin-pêcheur），皆蘊含一些真正抒情的片刻——與〈雌珠雞〉（La pintade）中的粗暴、滑稽相對照，恰收平衡之妙。這些歌見證了拉威爾對動物的愛，見證了他的詼諧譏諷，以及寫實傳真的功力——孔雀嘴裡「蕾虹！蕾虹！」熱情的呼喊；扭緊小錶發條的蟋蟀的朗誦；模擬傳神的天鵝的旋律美；魚狗的不協和聲以及狂亂的雌珠雞刺耳的槌弓奏法。拉威爾故意叫音樂配合非音樂性的散文，但卻不失原作的詩意與趣味：

Le paon

Il va sûrement se marier aujourd'hui. Ce devait être pour hier. En habit de gala, il était prêt. Il n'attendait que sa fiancée. Elle n'est pas venue. Elle ne peut tarder. Glorieux, il se promène avec une allure de prince indien et porte sur lui les riches présents d'usage. L'amour avive l'éclat de ses couleurs et son aigrette tremble comme une lyre. La fiancée n'arrive pas. Il monte au haut du toit et regarde du côté du soleil. Il jette son cri diabolique : Léon ! Léon ! C'est ainsi qu'il appelle sa fiancée. Il ne voit rien venir et personne ne répond. Les volailles habituées ne lèvent même point la tête. Elles sont lasses de l'admirer. Il redescend dans la cour, si sûr d'être beau qu'il est incapable de rancune.Son mariage sera pour demain. Et, ne sachant que faire du reste de la journée, il se dirige vers le perron. Il gravit les marches, comme des marches de temple, d'un pas officiel. Il relève sa robe à queue toute lourde des yeux qui n'ont pu se détacher d'elle. Il répète encore une fois la cérémonie.

〈孔雀〉

今天一定是他結婚的日子。本來婚禮預訂昨天舉行的──他穿戴所有的華衣美飾，等著他的未婚妻。她還沒來。她不會耽擱太久。他帶著印度王子的神采，佩掛豐美的禮物，趾高氣揚地四處踱著。愛情使他容光煥發，他的雀冠顫動如古希臘的七弦琴。他的未婚妻還沒到來。他爬上屋頂，自陽光普照處眺望，以駭人的叫聲呼喊：「蕾虹！蕾虹！」他如是呼喚著他的未婚妻。他什麼也沒看見，更沒有人回答。那群冷漠的飛禽連頭也不抬一下：他們已倦於仰慕他了。他再度走向庭院。對自己姣好的容顏信心十足，他心中不存在任何怨恨。他的婚禮一定得延到明天了。不知如何打發剩下的時間，他信步走到樓梯口，以鄭重的步伐攀登而上，彷彿那是廟堂的階梯。他抬起他的長尾，兩眼沉重地凝視其上，然後再次排演婚禮的儀式。

Le grillon

C'est l'heure où, las d'errer, l'insecte nègre revient de promenade et répare avec soin le désordre de son domaine. D'abord il ratisse ses étroites allées de sable. Il fait du bran de scie qu'il écarte au seuil de sa retraite. Il lime la racine de cette grande herbe propre à le harceler. Il se repose. Puis il remonte sa minuscule montre. A-t-il fini? est-elle cassé? Il se repose encore un peu. Il rentre chez lui et ferme sa porte. Longtemps il tourne sa clef dans la serrure délicate. Et il écoute: Point d'alarme dehors. Mais il ne se trouve pas en sûreté. Et comme par une chaînette dont la poulie grince, il descend jusqu'au fond de la terre. On n'entend plus rien. Dans la campagne muette, les peupliers se dressent comme des doigts en l'air et désignent la lune.

〈蟋蟀〉

厭倦了嬉遊，此刻該是這隻黑色昆蟲自外歸返，細心修整零亂家園的時候了。首先，他把平狹窄的沙路。找了些鋸屑，將之推向休憩的門檻。他把狹長的草葉的根部銼光磨平。稍事休息，他扭緊小錶的發條。他完工了嗎？錶壞了嗎？他又休息了片刻，然後起身關門，慢慢轉動那細緻門鎖上的鑰匙。他傾聽：外頭沒有驚動聲。但他仍覺得不安全。像滑輪上軋軋作響的鏈子，他深入地底。再沒有任何聲響。在寂靜的鄉間，白楊木像指頭一般立在空中，遙指明月。

Le cygne

Il glisse sur le bassin, comme un traîneau blanc, du nuage en nuage. Car il n'a faim que des nuages floconneux qu'il voit naître, bouger, et se perdre dans l'eau. C'est l'un d'eaux qu'il désire. Il le vise du bec, et il plonge tout à coup son vol vêtu de neige. Puis, tel un bras de femme sort d'une manche, il le retire. Il n'a rien. Il regarde: les nuages effarouchés ont disparu. Il ne reste qu'un instant désabusé, car les nuages tardent peu à revenir, et, là-bas, où meurent les ondulations de l'eau, en voici un qui se reforme. Doucement, sur son léger coussin de plumes, le cygne rame et s'approche ... Il s'épuise à pêcher de vains reflets, et peut-être qu'il mourra, victime de cette illusion, avant d'attraper un seul morceau de nuage. Mais qu'est-ce que je dis? Chaque fois qu'il plonge, il fouille du bec la vase nourrissante et ramène un ver. Il engraisse comme une oie.

〈天鵝〉

他滑行於池上，像白色的雪橇，穿梭雲際，因為他只渴望綿羊般的雲朵——看著它們在水裡生成、轉變、消失。他用他的喙子瞄準，而後突然將他雪白的頸子伸入水中。接著，像女子的手臂自袖子抽出，他頸子伸出水面，什麼也沒抓著。他四下張望：受驚的雲已然消逝。他的失望只持續片刻，因為雲朵不久即再度出現，在那兒，在那連漪逐漸隱去處，另一批雲正在形成。無聲地，駕著輕柔的絨毛座墊，那天鵝越划越近。他厭倦於追逐虛幻的影像；或許他將死去，一名幻像的受害者，來不及抓住任何一片雲彩。但是叫我怎麼說！每次潛泳，他的喙總翻遍多汁的沼泥，銜出一條蟲。他越長越像一頭肥鵝了。

Le martin-pêcheur

Ça n'a pas mordu, ce soir, mais je rapporte une rare émotion. Comme je tenais ma perche de ligne tendue, un martin-pêcheur est venu s'y poser. Nous n'avons pas d'oiseau plus éclatant. Il semblait une grosse fleur bleue au bout d'une longue tige. La perche pliait sous le poids. Je ne respirais plus, tout fier d'être pris pour un arbre par un martin-pêcheur. Et je suis sûr qu'il ne s'est pas envolé de peur, mais qu'il a cru qu'il ne faisait que passer d'une branche à une autre.

〈魚狗〉

沒有魚上鉤，今天晚上，但我卻覺得異常興奮：當我握著魚竿垂下釣線時，一隻魚狗飛來棲息於上。再沒有比這更聰明的水鳥了。他彷彿是開放於長葉柄末稍的大藍花。他的重量弄彎了魚竿。我幾乎屏住了呼吸，為自己被一隻魚狗誤認為一株樹而感到驕傲。我確信他不是因為害怕而飛離；他以為他只不過從一根樹枝路過另一根樹枝。

拉威爾的歌曲世界

Le pintade

C'est la bossue de ma cour. Elle ne rêve que plaies à cause de sa bosse. Les poules ne lui disent rien: Brusquement, elle se précipite et les harcèle. Puis elle baisse sa tête, penche le corps, et, de toute la vitesse de ses pattes maigres, elle court frapper, de son bec dur, juste au centre de la roue d'une dinde. Cette poseuse l'agaçait. Ainsi, la tête bleuie, ses barbillons à vif, cocardière, elle rage du matin au soir. Elle se bat sans motif, peut-être parce qu'elle s'imagine toujours qu'on se moque de sa taille, de son crâne chauve et de sa queue basse. Et elle ne cesse de jeter un cri discordant qui perce l'aire comme un pointe. Parfois elle quitte la cour et disparaît. Elle laisse aux volailles pacifiques un moment de répit. Mais elle revient plus turbulente et plus criarde. Et, frénétique, elle se vautre par terre. Qu'a-t-elle donc? La sournoise fait une farce. Elle est allée pondre son oeuf à la campagne. Je peux le chercher si ça m'amuse. Et elle se roule dans la poussière comme une bossue.

〈雌珠雞〉

她是我天井裡的駝子：正因為她駝背，所以只想找機會打架。其他家禽並未對她說什麼，但是她卻突然撲過去攻擊他們。然後她低下頭，彎起身子，用她虛弱的腿儘快地奔跑，用她堅硬的喙狠狠扎入母雞的尾部——她昂首闊步，惹惱了她。所以她用微帶藍色的頭，愛挑釁的肉垂，從早到晚好勇鬥狠地發著脾氣。她毫無理由的毆鬥，或許她以為他們都在嘲笑她的身材，她的禿頭，以及低矮的尾巴；而且她從不中斷她那刺耳的尖叫聲——像針一般足可戳穿空氣。偶而她會離開天井，暫時消失，讓愛好和平的家禽享受片刻的安寧。但她隨即以更暴烈聒噪的姿態回來，狂野地在地上打滾。這是怎麼一回事？這狡猾的傢伙在裝傻。她在田裡下了一個蛋。如果我願意，我可前去尋找。而她在塵土中打滾，活像一個駝子。

　　史特拉汶斯基曾形容拉威爾是「瑞士錶匠」，指的恐怕是拉威爾客觀、精確包裝音樂素材的匠心吧。拉威爾的音樂富機智、創意，亦不乏優雅與會心的幽默，但絕少直接暴露自己的情感。他像旁觀者般帶著喜悅與愛注視他自己的作品，彷彿它們是精巧的玩具，可愛的機械鳥獸──每一件都是一個小小的工藝世界，多彩多姿且富於變化。拉威爾歌曲世界的最大特色即在於它們的多樣性。他不斷翻新意念、探索新路。雖然他主要的努力似乎放在對韻律學（prosody）──亦即如何貼切表現詩節奏的探討上，但他的成就卻不止於此。他常常能超越韻律的問題，達成一種迷人、純粹的聲樂效果；前面所舉〈巨大幽暗的睡眠〉一首裡的唸唱就不只是逼真的模擬，它本身即具有一種引人入勝的美。拉威爾最好的歌曲都能跨出詩律的界線，讓歌聲自由地流動。他並非固守自然口語的唱法，有時也採「延長加重法」──藉拍子的延長以強調某個重要的字──以求表現生動的效果。〈亞洲〉這首歌中的第一段最後一行的「像一隻巨大的夜鳥」（Comme un immense oiseau de nuit）即是很好的例子。這種手法跟《鳥獸誌》裡大膽的短句相較，又大異其趣。拉威爾總是考慮不同詩人的不同氣質，為所選的歌詞尋求最適當的表現方法。他豐富、多樣的歌曲，已然在世界藝術歌曲寶庫裡佔有一席之地。

啊，波希米亞

在所有歌劇當中，《波希米亞人》是我重聽過最多次的一齣，不僅因為它像烈火般在我青春年少時就徹底燃燒了我，更因為在它永恆的火光中不斷閃現的對青春、藝術與生命的愛。

四個窮困的藝術家同住在巴黎拉丁區的一個小閣樓，寒冷的耶誕夜逼使畫家想拆掉椅子當柴火燒，詩人毅然拿出自己劇作的原稿投進壁爐燒火取暖，抱著一大堆書籍上當鋪的哲學家無功而返，幸好音樂家回來了，帶著酒食和演奏的酬勞。房東突然前來催索房租，四人用計將之哄退，決定一起到街上歡度良宵。詩人因急著完成一段詩稿，稍晚離去，忽然聽到有人敲門。他開門，發現是一位掉了鑰匙，要來借火柴的楚楚可憐的女孩……

然後開始了普契尼歌劇中最著名的兩首詠嘆調：詩人魯道夫的〈你那好冷的小手〉，以及繡花女工咪咪的〈是，人家叫我咪咪〉。我曾經一遍遍地把這段音樂放給不同的學生聽，要他們仔細聆賞研究，因為所有愛與被愛的藝術，所有誘拐異性與被異性誘拐的竅門都在裡面。它們同時是最好的音樂和最好的詩，一經入耳，永生難忘。做為一個同樣寫詩的人，我特別喜歡魯道夫唱的這幾句：「我無懼於貧窮，揮霍詩句和情歌如同王侯。說到夢想、遐想和空中樓閣，我的心有如百萬富翁。但有時我金庫裡所有的珠寶，卻被兩個賊偷了——這兩個賊是一雙美麗的眼睛，它們剛剛隨著你進來……」

刻劃纏綿的愛情顯然是普契尼所拿手，但《波希米亞人》中除了詩人與咪咪的「浪漫之愛」，另有一條對比的輔線：畫家與他輕佻的愛人穆賽塔的「現實之愛」。普契尼利用這條輔線營造了一些熱鬧的場面，並且巧妙地融合兩組質素相異的愛情，造成強烈的戲劇效果：第三幕中，重病的咪咪與因猜忌離她而去的詩人重逢於巴黎郊外地獄門附近的酒店，前嫌盡棄的這對戀人，如漆如膠地在舞台一邊回憶、傾訴往日

愛情的甜蜜，而另一邊則是畫家與穆賽塔相罵的聲音。也就是說，我們同時聽見兩組情緒不同的愛人的二重唱，或者說兩組愛人合起來的四重唱。如果這是話劇，四個人同時說話呈現出來的可能是一團大混亂，但歌劇給了我們其他藝術形式做不到的刺激：透過音樂，普契尼讓我們同時聽到了不同的情感的呈現——兩組二重唱互相衝突，一組充滿詩情，一組激動而無聊。這實在是奇妙的享受：在同一時間內經驗到衝突的熱情，對比的情緒和分離的事件。指揮家兼作曲家伯恩斯坦曾說這是舞台歷史上最動人的一幕：「只有神才可以同時了解多於一種事情，在短短的時間內，我們也被提高到神的水平。」

　　《波希米亞人》也是義大利男高音帕瓦洛帝的最愛，不僅因為魯道夫是他首次職業歌劇演出時擔任的角色，也因為他自身經歷過和劇中藝術家一樣的奮鬥歲月。他認為這齣歌劇充滿對生命的熱愛，是詞曲配合天衣無縫的完美之作，雖然寫成於九十多年前，卻能讓不同時地的觀眾都認同。他相信即使在百年之後，世界各地仍會有眾多魯道夫等候眾多咪咪前來敲門——只要歌劇存在，就會有《波希米亞人》。

附：《波希米亞人》詠嘆調三首詩譯

● 〈你那好冷的小手〉（魯道夫）

Rodolfo:

Che gelida manina,	你那好冷的小手，
se la lasci riscaldar.	讓我來溫暖它。
Cercar che giova?	再找有什麼用？
Al buio non si trova...	黑漆一片，什麼也找不到。
Ma per fortuna	但是幸虧
é una notte di luna,	今晚皓月當空，
e qui la luna	皎潔的月光
l'abbiamo vicina.	就在我們附近。

Aspetti, signorina,	請等一下，小姐，
le dirò con due parole	讓我用兩句話告訴你
chi son, e che faccio,	我是誰，我做什麼，
come vivo. Vuole?	我如何生活？可以嗎？
Chi son? Sono un poeta.	我是誰？是一個詩人。
Che cosa faccio? Scrivo.	我做什麼？寫作。
E come vivo? Vivo.	我如何生活？就是生活。
In povertà mia lieta	我無懼於貧窮，
scialo da gran signore	揮霍詩句和
rime ed inni d'amore.	情歌如同王侯。
Per sogni e per chimere	說到夢想、遐想
e per castelli in aria,	和空中樓閣，
l'anima ho milionaria.	我的心有如百萬富翁。
Talor dal mio forziere	但有時我金庫裡所有的珠寶，
ruban tutti i gioelli	卻被兩個賊偷了——
due ladri, gli occhi belli.	這兩個賊是一雙美麗的眼睛，
V'entrar con voi pur ora,	它們剛剛隨著你進來，
ed i miei sogni usati	令我那些舊夢，
e i bei sogni miei,	那些美夢
tosto si dileguar!	剎那間煙消雲散！
Ma il furto non m'accora,	然而我並不難過，
poiché, poiché v'ha preso stanza	因為失竊所留下的空白已被
la speranza!	希望填滿！
Or che mi conoscete,	現在，你已知道我是誰了，
parlate voi, deh! Parlate.	換你說話吧！請告訴我
Chi siete?	你是誰。
Vi piaccia dir!	請你說吧！

● 〈是，人家叫我咪咪〉（咪咪）

Mimi:

Sì, Mi chiamano Mimì,	是，人家叫我咪咪，
ma il mio nome è Lucia.	但是我的名字是露琪亞。
La storia mia è breve:	我的故事非常簡單：
a tela o a seta	我在棉布與絲緞上繡花，
ricamo in casa e fuori...	在家中或在外頭。
Son tranquilla e lieta	我滿足而快樂，
ed è mio svago	我的樂趣是繡花，
far gigli e rose.	繡百合和玫瑰。
Mi piaccion quelle cose	我喜愛這些
che han sì dolce malìa,	充滿甜蜜魅力的事物，
che parlano d'amor, di primavere,	它們對我談愛情和春天，
di sogni e di chimere,	談夢和遐想，
quelle cose che han	那些被人們
nome poesia.	稱為詩情畫意的東西。
Lei m'intende?	你了解嗎？
（*Rodolfo* Si.）	（魯道夫：是的。）
Mi chiamano Mimì,	人家叫我咪咪，
il perchè non so.	我也不知道為什麼。
Sola, mi fo	我單獨一人
il pranzo da me stessa.	自己作飯。
Non vado sempre a messa,	不常去做彌撒，
ma prego assai il Signore.	卻勤於向上帝祈禱。
Vivo sola, soletta	我一個人住在
là in una bianca cameretta:	一個白色的小房間，
guardo sui tetti e in cielo;	面對著屋頂和天空；
ma quando vien lo sgelo	但當嚴寒的冰雪消融，

il primo sole è mio	早春的陽光便屬於我，
il primo bacio dell'aprile è mio!	四月的初吻也屬於我！
Germoglia	我看到
in un vaso una rosa...	瓶中的玫瑰
Foglia a foglia	一瓣一瓣
la spio! Così gentile	張開！花香
il profumo d'un fiore!	是那麼好聞！
Ma i fior ch'io faccio, ahimè!	然而我自己所繡的花，可嘆，
i fior ch'io faccio, ahimè!	我自己所繡的花，可嘆，
non hanno odore.	一點都不香！
Altro di me non le	我能對你說的只有
saprei narrare.	這一點東西，
Sono la sua vicina	我這個鄰居
che la vien fuori d'ora	如此打擾你
a importunare.	真不是時候。

● 〈穆賽塔的圓舞曲〉（穆賽塔）

Musetta:

Quando me'n vo'	當我獨自一人
soletta per la via,	走在街上，
la gente sosta e mira,	每個人都停下來看我，
e la bellezza mia tutta	搜尋我的每一寸
ricerca in me,	美感，
da capo a' piè.	從頭到腳。
Ed assaporo allor la bramosia	我細細品嚐自他們眼中
sottil che dagli occhi traspira	閃耀出的祕密的慾望。
e dai palesi vezzi intender sa	他們從我外在的魅力

alle occulte beltà.
Così l'effluvio del desìo
tutta m'aggira,
felice mi fa!

E tu che sai,
che memori e ti struggi,
da me tanto rifuggi?

So ben: le angosce tue
non le vuoi dir,
so ben, ma ti senti morir!

推知我隱藏的姿色。
慾望的氣息
像旋風般繞著我——
讓我爽快無比！

而你啊，你知道，
你記得，你煩惱，
你就那樣閃避我嗎？

我非常明白，你不會說出
你內心的痛苦，
非常明白，但你卻苦得想死！

親密書

——楊納傑克的音樂之春

被米蘭・昆德拉譽為二十世紀捷克兩個最偉大人物之一的作曲家楊納傑克（Leos Janáček, 1854-1928）——另一個是小說家卡夫卡——是大器晚成的創作者。他二十一歲以後才想到要當作曲家，近五十歲時完成第一部重要歌劇《顏如花》（Jenûfa）並且在家鄉莫拉維亞的布爾諾首演，但是由於早年得罪了布拉格國家劇院的指揮柯瓦洛維克，他這齣傑作遲遲無法搬到首善之區布拉格，因此在六十歲之前，雖然楊納傑克頗以作曲、教學、指揮等才華在家鄉受到尊敬，但是在莫拉維亞地區以外卻仍沒沒無聞。

一九一六年是他生命的轉捩點：五月二十六日，《顏如花》終於在布拉格國家劇院登場；一夜之間，楊納傑克由地方性人物躍為全國性的作曲家，並且很快地傳名國外。就在這時，他認識了小他三十八歲的卡蜜拉・史特絲洛娃（Kamila Stösslová）——一名古董商人之妻，並且熱烈地愛上了她。這兩件事情改變了楊納傑克的一生。在他生命的最後十年，他表現得像一個充滿活力的天才少年，不斷寫情書給他的愛人，也不斷創造出獨特、迷人，迥異於古今音樂風格的精采作品。

楊納傑克在二十七歲那年娶了他所讀的師範學院院長的女兒——也是他自己的鋼琴學生——十六歲的紫丹卡・舒若娃（Zdenka Schulzová）為妻，他們的婚姻並不協調，因為紫丹卡出身上流社會，既不能理解楊納傑克的農鄉背景，也不能了解他平等主義的理想。楊納傑克是極易動感情的人，性格猛烈而爆炸，充滿土味與自然力。對他而言，生命與藝術之間並沒有分界，他很早就對真實的音響非常神往，喜歡自然的聲音和鳥叫，常常拿著筆記簿四處記錄聽到的聲音——不論是山雀振翅、鳴叫的聲音，市場女人的討價還價聲，工廠女工一邊等候情人、一邊和朋

友閒聊的語言旋律，或者街頭巷尾人們的驚呼、問答，隻言片語。他記下他們抑揚的語調、說話的情緒，彷彿一位企圖捕捉音樂和內心之間神祕環節的心理攝影師。楊納傑克曾說：「生命也好，藝術也好，最要緊的是絕不妥協的真實。」他認為人類，乃至於所有生物，說話或發聲時的音調變化是深妙的真實之源。根植於鄉土的他的音樂因之具有一種強勁、鮮活的生命力。

雖然卡蜜拉是楊納傑克晚年創作靈感的源頭，他們之間的愛情關係似乎只是單向的：楊納傑克寫了七百多封情書給她，百哩外的卡蜜拉卻少有熱烈的回報。她不怎麼喜歡音樂，也不太了解楊納傑克作曲家的地位。然而這並不妨礙他對她的熱情，他依舊不斷地把對她的愛投射在作品裡。第一個例子是一九一九年完成的聯篇歌曲集《一個消失男人的日記》（*Zápisník zmizelého*）：關於一位被吉普賽女郎所誘，棄家出走的農村子弟的故事。楊納傑克曾對卡蜜拉表示：「當我在寫這個作品時，我想的只有你。」一九一九年至一九二五年寫成的三部以女性為中心的歌劇──《卡塔‧卡芭娜娃》（*Káťa Kabanová*）、《狡猾的小狐狸》（*Příhody lišky Bystroušky*）、《瑪珂波魯絲事件》（*Věc Makropulos*），劇中的女主角也都是以卡蜜拉的影像為本。甚至在全屬男性角色的最後的歌劇《死屋手記》（*Z mrtvého domu*）裡，他仍然企圖融入對她的情思，讓女高音唱其中一個韃靼少年的角色。作品成為楊納傑克的情書，寄給他所愛的人，寄給世界。

一九二八年，他真的寫了一首音樂情書給她：第二號弦樂四重奏《親密書》（*Listy důvěrné*）。標題本來要叫做《情書》，但他不願俗世的呆子悲憫他的感情，因而易名。在寫給卡蜜拉的信上，楊納傑克說：「我正著手創作一個奇妙的作品，它將包含我們的生命。我將把它取名做《情書》。我們共同有過多少寶貴的時刻啊！如同小火焰般，它們將在我的心中亮起，並且化做最美的旋律。在這個作品裡，我將獨自與你共處，別無他人……」這一年七月，卡蜜拉和她十一歲的兒子第一次隨楊納傑克到他在胡克瓦第的故居度假。有一天為了尋找她迷路的兒子，楊納傑克淋雨著涼，演成肺炎，數日後終告不治。

在八月十五日他的葬禮上，布爾諾國家劇院的管弦樂團為他演奏了歌劇《狡猾的小狐狸》的最後一景：春回大地，年老的獵場管理員睡著在森林裡，他夢見一隻小狐狸向他跑來，以為是當年在睡夢中吵醒他的那隻小狐狸的女兒，他醒來，發現伸手抓到的是一隻小青蛙，小青蛙對他說當年和小狐狸一起吵醒他的小青蛙是他的祖父，不是他⋯⋯。這是一部將老年與春天以及春天所帶來的生命復甦並置對照的動物寓言劇，楊納傑克生前看這齣戲彩排，看到這裡不禁掉下淚來，對身旁的製作人說，當他死時，一定要為他演奏這段音樂。

　　楊納傑克要演奏這段音樂，因為他在自己的作品裡看到愛情帶給生命和藝術的力量；楊納傑克要演奏這段音樂，因為他知道藝術可以撫慰生命和愛情的缺憾。音樂是楊納傑克親密的書信，記錄他的愛情，記錄世界。

附：《狡猾的小狐狸》終場

〈第三幕：第九景〉

Černý suchý žleb jako v 1. dějství.　　與第一幕一樣，幽暗、乾燥的深谷。
Slunce vysvitne po pršce.　　　　　　雨後天晴。

REVÍRNÍK：　　　　　　　　　　　獵場管理員：

　Neříkal jsem to?　　　　　　　　　　我不是說過嗎？

　Malovaný jako vojáček.　　　　　　　鮮艷如一個玩具士兵！

　Palička kaštanová,　　　　　　　　　像女孩一樣的

　jako děvčátko.　　　　　　　　　　　栗色頭飾。

　(*hladí zdravý štíhlý hřib*)　　　　　（他撫摸著一朵勻稱纖細的蘑菇）

　Je to pohádka či pravda?　　　　　　　這是童話故事或現實？

　Pohádka či pravda?　　　　　　　　　是童話，或者現實？

　Kolik je tomu let,　　　　　　　　　那是多少年前的事了，

　co jsme kráčeli dva mladí lidé,　　　　我們兩個年輕人，漫步至此──

　ona jak jedlička,　　　　　　　　　　她像一棵樅樹，

　on jak šerý bor?　　　　　　　　　　而他像一棵黑松？

　Také jsme hříbky sbírali,　　　　　　我們也採蘑菇，

　tuze pohmoždili,　　　　　　　　　　損害了不少，

　pošlapali,　　　　　　　　　　　　　從它們上面走過，

　protože...　　　　　　　　　　　　　因為……

　protože pro lásku jsme neviděli.　　　因為愛使我們看不見東西。

　Co však huběnek,　　　　　　　　　　但我們採集了

　co však huběnek　　　　　　　　　　多少的吻啊，

　jsme nasbírali!　　　　　　　　　　噢，多少的吻！

　To byl den po naší svatbě,　　　　　那是婚後第二天，

　bože,　　　　　　　　　　　　　　　天啊，

　to byl den po naší svatbě!　　　　　我們婚後第二天！

　(*Usedne, opře pušku o kolena.*)　　（他坐下，獵槍靠著膝蓋）

Kdyby ne much,

člověk by v tu minutu usnul.

A přece su rád,

když k víčerom slunéčko zablýskne.

Jak je les divukrásný!

Až rusalky přijdou zase domů,

do svých lesních sídel,

přiběhnou v košilkách,

až zase přijde k nim květen a láska!

Vítat se budou,

slzet pohnutím

nad shledáním!

Zas rozdělí štěstí sladkou rosou

do tisíců květů,

petrklíčů, lech a sasanek,

a lidé budou chodit

s hlavami sklopenými

a budou chápat,

že šlo vůkol nich nadpozemské blaho.

(*S úsměvem usíná. V pozadí vynoří se jeřáb*

s datlem, sova, vážka a všechna zvířata z 1.

dějství. Revírník se nadzvihne ze snu.)

REVÍRNÍK:

Hoj!

Ale není tu Bystroušky!

(*Přiběhne malinká lištička.*)

Hle, tu je! Maličká, rozmazlená,

ušklíbená—,

要不是這些蒼蠅，

我會立刻睡著。

夕陽的光輝

還是令我心喜。

森林看起來多美妙啊！

精靈們再度回到樹林中

她們夏日的居所，

穿著薄衫蹦跳，嬉戲，

與她們同在的是五月和愛！

她們互相問好，

因重逢而流下

喜悅的眼淚！

她們會再度把如甜美露水的幸福

撒為千萬花朵，

野櫻草，蝶形花和銀蓮花。

男男女女會

低頭走過，

明瞭一種

超乎塵世的至福就在周圍。

（他微笑入睡。背後，跟隨著鶴、

啄木鳥、貓頭鷹、蜻蜓和第一幕裡

所有動物登場。獵場管理員醒來）

獵場管理員：

噢！

但沒看見那狡猾的小狐狸！

（跑過來一隻小狐狸）

她來了！被寵壞的小東西，

一臉滑稽——

jak by mámě z oka vypadla!

Počké,

tebe si drapnu jak tvoju mámu,

ale lepší si tě vychovám,

aby lidi o mně a o tobě

nepsali v novinách.

(*Rozpřáhne ruce,*

ale zachytí Skokánka.)

Eh, ty potvoro studená,

kde se tu bereš?

SKOKÁNEK

Totok nejsem já,

totok beli dědóšek!

Oni mně o vás

veveveve,

oni mně o vás

veveveykládali.

(*Revírníkovi vypadne v zapomenutí*

puška na zem.)

跟她媽媽長得一模一樣！

等等，

我要把你抓住，像抓住你媽一樣，

但我會好好養育你，

人們就不會在報紙上

說你和我的閒言閒語。

（他伸手抓她，但抓到的

只是一隻小青蛙）

你這濕粘的壞傢伙，

你從哪裡跑出來？

小青蛙：

我不是你說的那隻，

那是我祖父！

他們跟我說，說，說了

你所有的故事，

他們跟我說了你

所，所，所有的故事。

（獵場管理員恍然失神，

獵槍掉在地上）

一個消失男人的日記

——重探楊納傑克歌曲集

捷克作曲家楊納傑克（Leoš Janáček, 1854-1928）的作品早為愛樂者所珍惜，但一般人對他的名字還是感到陌生，一直到一九八八年，美國導演考夫曼將捷克作家米蘭‧昆德拉的小說《生命中不可承受之輕》改編成電影（中文片名《布拉格之春》），並以楊納傑克的作品為配樂，才有更多人知道這位被昆德拉稱為「二十世紀捷克最偉大人物」的作曲家。我曾在年輕時提筆介紹楊納傑克的歌曲集《一個消失男人的日記》（*Zápisník zmizelého*），算是島上最早談論他的文字。隔了四分之一世紀，忽然想把當初沒有完整譯出的歌詞譯出來。有一天，帶著捷文、英文對照的 CD 裡的歌詞小冊到茶舖坐尋靈感，喝完茶，居然忘了帶走小冊子，回頭找，已無蹤影。對於這消失了的《一個消失男人的日記》，我甚為懊惱，當下打電話問幾位知音好友，皆說無有此 CD，最後居然是年紀甚輕的一靈同學在他的唱片叢裡找出了兩種版本，火速以相機拍攝 CD 冊子裡的歌詞與解說，電郵給我。感動之餘，我挑燈苦讀圖片檔裡略為模糊的文字，發現有不少新出土的資訊。乃開啟新檔，播放 CD，在電腦前重探這失而復得的《一個消失男人的日記》。

從許多角度來看，楊納傑克的聯篇歌曲集《一個消失男人的日記》都可稱得是一大傑作。首先我們得提到這部作品所依據的原文。原文是以捷克偏遠地區摩拉維亞的瓦拉幾亞（Valašsko，鄰近楊納傑克家鄉 Lašsko）的方言寫成的詩篇，被冠上「出自一名自學者之筆」的標題，分兩組（一九一六年五月十四日和二十一日）刊於捷克中部大城布爾諾（Brno）的《人民日報》（*Lidové noviny*），而作者的名字只有「J. D.」兩個起首字母。根據主其事的編輯說，這些詩的作者是一名自瓦拉幾亞的某村落消失的不知名農家子弟，他於失蹤後留下了一本以韻文寫成的

日記，在日記裡他表白他對一位懷有其骨肉並促使其離家的吉卜賽女郎的愛情。然而，這則動人的故事卻有某些疑點待澄清。首先，我們無法確定這位年輕人的姓名以及他所居住的村名。再者，當時《人民日報》的編輯 Jirí Mahen 是一個詩人，而他又有一位同用瓦拉幾亞方言寫詩、同具浪漫氣質的好友 Jan Misárek。此外，這些刊出的詩作水準頗高，實非一名自修的農村子弟所能望其項背的。那麼，這會不會是編輯的匿名之作呢？沒有人能解答這個問題。而有趣的是，在楊納傑克為這些詩作譜曲之後，在這些詩作以目前的形式問世，並且因國內外的演出和錄音而聲名大噪之後，這詩歌的作者竟犧牲了他分享酬勞的權利，而始終不曾露面。這個讓捷克學者爭辯多年的疑案，一直到一九九七年才獲解決。一名在地的歷史學者偶然發現了一位無藉藉之名的摩拉維亞詩人 Ozef Kalda（本名 Josef Kalda , 1871-1921）的一封信，信中他向朋友提到他開的這個文學玩笑。

做為布爾諾《人民日報》忠實讀者之一的楊納傑克，顯然相信這則故事的真實性，並且深深地被這些詩句所迷。但這些詩作刊出時他人並不在布爾諾，而是在布拉格，參加他的歌劇《顏如花》（*Jenůfa*）的彩排——此劇的成功改寫了這位六十二歲作曲家的命運。一年後，當他一如往常，前往摩拉維亞溫泉療養勝地盧哈科維奇（Luhačovice）避暑時，他帶著這些詩的剪報做為假日閱讀之用。就在盧哈科維奇，另一件改變楊納傑克一生的事情發生了：一九一七年七月，他在此地遇見了小他三十八歲的年輕女子卡蜜拉・史特絲洛娃（Kamila Stösslová, 1892-1935）——一名古董商人之妻——即刻被她「煞」到而不克自拔。他對她的愛，只得到零星的回報，一直到十一年後他死時，都未能圓滿達成心願。他寫了七百二十二封情書給她（著名的楊納傑克學者 John Tyrrell 曾編輯、英譯了他們之間的書信，以《親密書》[*Intimate Letters*] 之名於一九九四年出版），還創作了許多受她激發的音樂作品——《一個消失男人的日記》即是這些作品中最早的一部，且最明顯。詩中那位隨吉卜賽女郎離家的年輕人，即是老而衝動的楊納傑克的寫照——他渴望棄其盡責然而乏趣的糟糠之妻，與黑髮、深色皮膚的卡蜜拉私奔。「我的

《消失男人的日記》裡那名吉卜賽黑女郎──主要就是你。那就是為什麼這些作品充滿熱情的原因。如此的熾熱，果真同時燒著了我們兩人，我們將化為灰燼。」楊納傑克後來向卡蜜拉如此表白。

度完假回家後，在寫給卡蜜拉的最初幾封信裡，楊納傑克記錄了這部作品中一些歌曲成形的情況：「通常在午後，關於那吉卜賽戀情動人小詩篇的一些音樂主題會閃現在我腦中。也許最後會成為一部美妙的小型音樂愛情小說──而會有一點點盧哈科維奇的情境在裡面。」楊納傑克最初幾首歌的草稿印證了此言：第一首標上日期的歌是在一九一七年八月九日，其餘分別是八月十一、十三與十九日。

一開始蠻平順的創作，不久就擱淺了，還沒完成一半，楊納傑克就停下歌曲集的寫作轉向其它東西，直到一年半後，才又回來。他在一九一九年下半著手寫歌劇《卡塔‧卡芭娜娃》（*Káťa Kabanová*）之前，完成了這些歌曲的最後修訂。即便此時，他也不急著把它搬上表演台。他把手稿擱在一旁，直到一名弟子偶然發現了，才做了一次私人演出。楊納傑克接著把高得有點殘忍的高音域部分修改成給男高音唱，而把吉卜賽女郎的女高音改成次女高音。這部傲視世界藝術歌壇的歌曲集於焉完成，一九二一年四月十八日在布爾諾首演後，次年陸續於柏林、倫敦、巴黎演出，成為楊納傑克最為人知的作品之一。

詩人原作由二十三首詩組成，其中一首只有標點符號。楊納傑克譜成音樂後，總共有二十二小段，並非他無力把那首標點符號詩譜成曲，而是他合原詩第十、十一首為一段，另以鋼琴間奏曲的形式（第十三小段）呈現那些標點符號。整部作品表達出一篇包含了二十二小段的連貫故事，換句話說，它是一種必須一次演完才能讓人充分了解故事內容的歌曲形式的小說。楊納傑克這位天生的劇作家將這部作品做了某種程度的戲劇化。他以雄渾的獨白形式──由男高音以第一人稱唱出──來處理主要情節；而這是一種戲劇性的獨白，故事主角忽而對自己，忽而對吉卜賽女郎，忽而又對水牛說話，我們雖然看不到他說話的對象，但是我們幾乎可以想像出對方的表情動作，同時藉此戲劇性的獨白，我們更能掌握主角的心路歷程。

在第九、十和十一這三小段，楊納傑克穿插了吉卜賽女郎（現今通常由次女高音或女低音擔任）的歌聲，並且在第九和第十兩個小段裡穿插了「幕後」的女聲（三名）合唱，一方面陳述故事的發展，一方面以恬靜的音色使得原有的氣氛更具深度，更富情調。

<p align="center">*</p>

整個歌曲集可以第十三小段的鋼琴獨奏為界，劃分成兩大部分：前半段描述男主角楊尼傑克（Janíček：他的名字和楊納傑克只差一音！）從初遇吉卜賽女郎芮芙卡（Zefka）到墜入情網的發展過程和心情變化（由嚮往到不安，由不安到抗拒，由抗拒到接觸，由接觸到最後的投入），後半部則寫楊尼傑克和芮芙卡產生親密的愛情之後內心的懊悔和衝突。

第一小段描述楊尼傑克和吉卜賽女郎的相遇。吉卜賽女郎輕如小鹿的腳步，黑色垂胸的秀髮，無限深沉的眼睛，持久的凝視，以及灼熱的眼神都令他成天心神嚮往。

但是她的久久逗留不去卻又令他不安：「那黑皮膚的吉卜賽女郎始終在附近徘徊。為什麼她逗留良久，為什麼她不去別的地方？」於是他開始祈禱這位少女早點離去。（第二小段）

或許因為禮教，或許因為社會的成見，這位吉卜賽女郎在他心中成為不祥邪惡的象徵，他在心裡抗拒她：「你在那裡等候是沒有用的。我絕不會受到誘惑。如果我出去見你，我的母親將會悲傷。」但是那女郎依然對他有著相當的吸引力，他恐怕自己無法自拔而求助於神：「上帝啊，別拋棄我！請幫助我！」（第三小段）

黎明時分，燕子已醒來，在巢中呢喃鳴囀，但楊尼傑克卻徹夜未能成眠：「一整夜我醒著，彷彿裸睡於荊棘叢中。」（第四小段）

整夜不曾入睡，精神勢必不佳，要想下田耕作是很累人的。一閉上眼，「她又出現在我夢中！」（第五小段）

他還是打起精神下田工作了。他對灰色的水牛說：「小心地拉你的犁啊，不要把你的雙眼投向赤楊樹林！」其實這不正是他自己心神無法

專注的寫照？而他企圖以責罵水牛來掩飾內心的浮動。他還忿忿地詛咒道：「在那裡等候我的人，願她變成石頭，我的頭發熱，恰似一團火在燒！」（第六小段）

儘管他努力地抑制自己，使自己不受誘惑，但命運之神似乎注定了他難逃誘惑。耕作時他的犁軸掉了一個木釘，為了做個新的補上，他必須趕快到樹林裡找材料。（第七小段）

臨走前，他對水牛說：「不要憂傷地盯著我看，我很快就會回來，不要擔心我，我不會讓你失望！黑皮膚的芮芙卡站在那邊赤楊樹林外，她黑色的眼睛如燃燒的煤炭閃閃發光。不要擔心我，即使我向她走近，也不會讓她邪惡的眼睛蠱惑我。」（第八小段）

他走進樹林中。吉卜賽女郎見到他來，說道：「歡迎你，楊尼傑克，歡迎你到樹林來！是什麼樣的好運把你帶到這裡？……你……臉色蒼白，站立不動，莫非你害怕我？」楊尼傑克答道：「我沒有理由，沒有理由怕任何人！我是來找柴枝，幫我的犁軸做木釘。」芮芙卡叫他先別急著做木釘，要他停下來聽她唱吉卜賽人的歌曲。（第九小段）

她唱出吉卜賽人四處流浪的命運，她祈求慈悲的上帝，在她離開這個悲傷的世界之前，賜給她知識以及豐碩的體驗。她叫楊尼傑克不要怕她，叫他坐在她的身旁。她告訴他：「我並非全身都黝黑，陽光照不到的部位，皮膚依然白皙。」她拉起上衣指給他看。看到了她的上身，楊尼傑克的血液衝上腦部，他的情緒開始激動。（第十小段）

接著芮芙卡告訴他，吉卜賽人的睡法——以大地為枕，以天空為被。她躺了下來，身上僅著一件單薄的衣裳。（第十一小段）

楊尼傑克深深地為她著迷：「陰暗的赤楊樹林，清涼的溪水，黑眼的吉卜賽女孩，白閃閃的膝蓋；這四樣東西，我永生難忘。」（第十二小段）

接下去是全篇的高潮——楊尼傑克和芮芙卡發生了親密的關係。在第十三小段，楊納傑克捨棄了人聲而完全採用鋼琴獨奏的象徵性音符來表達此一「愛情場景」。鋼琴低沉、舒緩、吟詠般的聲音暗示出這段戀情不是狂喜無憂的經驗，而是甜美中摻雜了苦痛的因子。

太陽昇起，陰暗退去，但是楊尼傑克的心裡卻蒙上了陰影。在前夜的經驗中，他獲得了愛情，卻喪失了其他許多的事物。（第十四小段）

他恐怕別人知道此事，他不知道該如何面對母親的眼光。（第十五小段）

他開始為自己的衝動感到懊悔，想到他將叫吉卜賽人「爸爸」和「媽媽」，他更是悔恨萬分：「我寧願砍下自己的小指頭！」在此我們可以看出社會的教化力量在他身上所產生的作用：自小社會及家庭教導他吉卜賽人代表不祥邪惡，長大後，此種觀念在他的心中根深蒂固，因此，很自然地他把自己和芮芙卡的戀情視為罪惡的行為。他並不懊悔愛上芮芙卡，他所擔心的是週遭人們的指責。他希望公雞永遠不啼，白日永遠不來，這樣他就可以夜夜擁芮芙卡入懷，而不用面對現實的一切了。（第十六～十八小段）

他甚至偷取妹妹晾在花園裡的襯衣給芮芙卡穿。愛情使他改變良多，他對自己的轉變感到惶恐：「噢上帝，親愛的上帝，我怎麼變到這種地步？為什麼我心思大變？」（第十九小段）

而芮芙卡已懷有他的孩子，她的腹部逐漸隆起，「她的粗裙逐漸向上提高，高過她的膝蓋。」（第二十小段）

楊尼傑克深受禮教和現實的壓力所煎熬，他為自己不能依從父親的安排成親感到痛苦。他認為自己誤入歧途，必須獨自付出代價：「我同樣，必須接受我的命運」，別無解脫之道。（第二十一小段）

最後，他決定帶著芮芙卡離開他生長的村落。在不能兩全的情況下，他選擇了愛情，放棄了親情，他懇求他的父母和他鍾愛的妹妹原諒他，因為「芮芙卡站在那裡等我，手上抱著我的兒子！」從此，他就自這個村落消失了，而在另一個陌生的地方開創未來。（第二十二小段）

*

《一個消失男人的日記》的確是楊納傑克晚期的傑作。旋律圓滑的流動著，全然符合楊納傑克「語言般旋律理論」之精神。楊納傑克未曾使用任何主導動機，而讓所有的歌曲都以一種旋律性的吟誦方式唱出。

鋼琴在整部作品中扮演重要的角色。它不僅具有伴奏的作用，同時也是整個故事的音樂注腳，極富暗示性地烘托出背景：在第十三小段裡，楊納傑克甚至完全用鋼琴取代人聲並交待情節。整體而言，音樂流動的幅度非常富有變化，主唱者必須具備高度的歌唱技巧，方能淋漓盡致地表現出歌曲的精髓。

在聆聽這部作品時，除了欣賞動人的故事情節和優美音樂外，也不可忽視其思想內容。在這部歌曲集裡，楊納傑克找到了令他感動且著迷的每一樣事物——愛，激情，內心的掙扎，罪惡之感受與調和，尤其是對磨難的同情。同時，他也在其中找到了一部分的自己：他發現自己的最愛並非結褵近五十年的髮妻，而是一名來自波西米亞的猶太女子。歌曲裡那位鄉下青年楊尼傑克所嚐到的愛情滋味，雖然和他擁有的遲來卻熱烈的愛情經驗不盡相同，卻是他內在生命的投射。楊納傑克寫給卡蜜拉的信到處流瀉著詩的氣質，他創構奇妙的比喻——描繪卡蜜拉的胸部，描繪他自己的寂寞——並且在一封接一封的信裡進行變奏。在兩人關係變得更親近的一九二七年，他幾乎日日寫信並且下筆熱烈。他稱她為妻子，並且想像她懷孕了，雖然很明顯地他們並不曾有過肌膚之親。他出入於自己建構的歌曲世界與現實生活：音樂消失的地方，由現實接續；生活幻滅的地方，樂聲再次響起。

楊納傑克在萊比錫學生時代，曾寫作（並毀棄）了兩組聯篇歌曲集。他早期還寫了幾首歌曲，後來並風格獨具地改編了許多首摩拉維亞民歌。但《一個消失男人的日記》無疑是他唯一到達圓熟之境的一組歌曲。他以小搏大，在比歌劇規模小的聯篇歌曲這樣的聲樂類型裡，展現他戲劇的才華。《一個消失男人的日記》之後，他密集完成了晚年四大歌劇——《卡塔‧卡芭娜娃》、《狡猾的小狐狸》、《瑪珂波魯絲事件》、《死屋手記》，卻不曾再碰觸聯篇歌曲。《一個消失男人的日記》可說是他全部作品中孤立、特異之作——孤立、特異，同時偉大、動人，一如他對卡蜜拉的愛，一如所有消失又復現的不毀記憶。

附：楊納傑克《一個消失男人的日記》詩譯

1

Potkal sem mladou cigánku,
nesla se jako laň,
přes prsa černé lelíky
a oči bez dna zhlaň.
Pohledla po mně zhluboka,
pak vznesla sa přes peň,
a tak mi v hlavě ostala
přes celučký, celučký deň.

我遇見一位吉卜賽女郎，
她優雅如一頭小鹿，
黑色秀髮垂在胸前，
眼睛如兩座深井。
她深深地看了我一眼，
然後輕快躍過樹樁離去，
那倩影留在我腦海，
整天，整天揮之不去。

2

Ta černá cigánka
kolem sa posmětá.
Proč sa tady drží,
proč nejde do světa?
Byl bych snad veselší,
gdyby odjít chtěla;
šel bych sa pomodlit
hnedkaj do kostela.

那黑皮膚的吉卜賽女郎
始終在附近徘徊。
為什麼她逗留良久，
為什麼她不去別的地方？
我也許會比較輕鬆，
如果她願意走開。
那麼我會立刻奔去
教堂，跪下祈禱。

3

Svatojanské mušky
tančija po hrázi,
gdosi sa v podvečer
podle ní prochází.
Nečeskaj, nevyjdu,
nedám já sa zlákat,
mosela by po téj
má maměnka plakat.
Měsíček zachodí,
už nic vidět není,
stojí gdosi, stojí
v našem záhumení.
Dvoje světélka
zářija do noci.
Pane Bože, nedaj!
Stoj mi ku pomoci!

螢火蟲在灌木叢
四周飛旋，
黃昏時我看見
有人在那兒走動。
別在那裡等候，我不會出去，
不會受誘惑。
我如果出去見你，
會讓我母親傷悲。
夜色昏暗，
我什麼也看不到，
有人站在那兒，
站在我們庭院前。
兩隻灼灼的眼睛
在黑夜中閃爍。
上帝啊，別拋棄我！
請幫助我！

4

Už mladé vlaštúvky
ve hnízdě vrnoží,
ležal sem celú noc
jako na trnoži.
Už sa aj svítání
na nebi patrní,
ležal sem celú noc
jako nahý v trní.

年輕的燕子們
已然在巢中呢喃鳴囀，
一整夜我醒著，
彷彿躺臥於荊棘之床。
天空終於
露出曙光，
一整夜我醒著，
彷彿裸睡於荊棘叢中。

5

Těžko sa mi oře,
vyspal sem sa malo,
a gdyž sem odespal,
o ní sa mi zdálo!

下田耕作是痛苦的難事，
因為我一夜無眠，
每次我閉眼打盹，
她又出現在我夢中！

6

Hajsi, vy siví volci,
bedlivo orajte,
nic vy sa k olšině
nic neohledajte!
Ode tvrdéj země
pluh mi odskakuje,
strakatej fěrtúšek
listím pobleskuje.
Gdo tam na mne čeká,
nech rači zkamení,
moja chorá hlava
v jednom je plameni.

嗨，灰色的水牛，
小心地拉你的犁啊，
不要把你的雙眼
投向赤楊樹林！
堅硬的土地不時
讓我的犁晃動，
一條鮮艷的頭巾
在樹葉間輝耀著。
在那裡等候我的人，
願她變成石頭──
我的頭發熱，
恰似一團火在燒！

7

Ztratil sem kolícek,
ztratil sem od nápravy,
postojte volečci, postojte,
nový to vyspraví.
Půjdu si pro něho
rovnú ja do seče.
Co komu súzeno,
tomu neuteče.

我掉了一個木釘，
從犁軸這兒掉下的，
停下啊，小水牛，
我要做個新的補上。
我要趕快去那
樹林中找，
人無法逃避
命運的安排。

169
一個消失男人的日記

8

Nehleď'te, volečci,
tesklivo k úvratím,
nebojte sa o mne,
šak sa vám neztratím!
Stojí černá Zefka
v olšině na kraju,
temné její oči
jiskrú ligotajú.
Nebojte sa o mne,
aj když k ni přikročím,
dokážu zdorovat
uhrančlivým očím.

不要憂傷地盯著我看，
我很快就會回來，
不要擔心我，
我不會讓你失望！
黑皮膚的芮芙卡站在
那邊赤楊樹林外，
她黑色的眼睛如
燃燒的煤炭閃閃發光。
不要擔心我，
即使我向她走近，
也不會讓她
邪惡的眼睛蠱惑我。

9

Alt:
Vítaj, Janíčku,
vítaj tady v lese!
Jaksá šť'astná trefa
Ť'a sem cestú nese?
Vítaj, Janíčku!
Co tak tady stojíš,
bez krve, bez hnutí,
či snad sa mne bojíš?

女低音：
歡迎你，楊尼傑克，
歡迎你到樹林來！
是什麼樣的好運
把你帶到這裡？
歡迎你，楊尼傑克！
你為什麼那模樣——
臉色蒼白，站立不動，
莫非你害怕我？

Tenor:
Nemám já sa věru,
nemám sa koho bát,
přišel sem si enom

男高音：
我沒有理由，
沒有理由怕任何人！
我是來找木柴，

nákolníček ut'at!

Alt:
Neřež můj Janíčku,
neřež nákolníčku!
Rači si poslechni
cigánskú pěsničku!

Sbor:
Ruky sepjala,
smutno zpívala,
truchlá pěsnička
srdcem hýbala.

10

Alt:
Bože dálný, nesmrtelný,
proč's cigánu život dal?
By bez cíle blúdil světem,
štván byl jenom dál a dál?
Rozmilý Janíčku,
čuješ-li skřivánky?
Přisedni si přeca
podlevá cigánky!

Sbor:
Truchlá pěsnička
srdcem hýbala.

幫我的犁軸做木釘。

女低音：
不要管它，楊尼傑克，
不要管什麼木釘！
倒不如聽我唱一首
吉卜賽歌曲！

女聲合唱：
她緊扣她的雙手，
悲傷地歌唱，
那哀戚的小調
讓他心痛。

女低音：
永恆的上帝啊，
你為何造出吉卜賽人？
讓他們漫無目標地流浪
世界，不斷受迫害？
親愛的楊尼傑克，
你聽到雲雀在歌唱嗎？
來，坐在這
吉卜賽女孩旁邊。

女聲合唱：
那哀戚的小調
讓他心痛。

Alt:

Bože mocný! Milosrdný!

Než v pustém světě zahynu,

daj mi poznat, daj mi cítit!

Sbor:

Smutná pěsnička

srdcem hýbala.

Alt:

Pořád tady enom

jak solný slp stojíš,

všecko mi připadá,

že sa ty mne bojíš.

Přisedni si blížej,

ne tak zpovzdaleka,

či t'a moja barva

preca enom laká?

Nejsu já tak černá

jak sa ti uzdává,

gde nemože slnce,

jinší je postava!

Sbor:

Košulku na prsoch

krapečku shrnula,

jemu sa všecka krev

do hlavy vhrnula.

女低音：

萬能，慈悲的上帝啊！

在我離開這孤寂的世界前，

給我知識，給我豐碩的體驗吧！

女聲合唱：

那悲傷的小調

讓他心痛。

女低音：

你為什麼站在那兒

呆若木雞，

我真的讓你

害怕嗎？

到這兒，

坐在我身邊，

我的膚色

讓你不安嗎？

我並非全身

都黝黑，

陽光照不到的部位，

皮膚依然白皙。

女聲合唱：

她拉開上衣

露出乳房，

他體內的血液

全部衝上腦部。

11

Tenor:
Tahne vůňa k lesu
z rozkvetlé pohanky.

Alt:
Chceš-li Janku vidět,
jak spija cigánky?

Tenor:
Halúzku zlomila,
kámeň odhodila;
Tož už mám ustlané,
v smíchu prohodila.

Alt:
Zem je mi za polštář,
nebem sa přikrývám,
a rosú schladlé ruce
v klíně si zahřívám.

Tenor:
V jedné sukénce
na zemi ležala
a moja poctivosť
pláčem usedala.

男高音：
樹林裡飄滿
成熟蕎麥的芳香。

女低音：
楊尼傑克，你想看
吉卜賽人怎麼睡覺嗎？

男高音：
她折斷一根樹枝，
扔走那些石頭：
「床鋪好了，」
她笑著說。

女低音：
「大地是我的枕頭，
天空是我的被子，
我在我的大腿上
溫暖我冰涼露濕的手。」

男高音：
她只穿著一件單薄的
衣裳，躺在地面上，
我為我即將
不保的純潔而泣。

一個消失男人的日記

12

Tmavá olšinka,

chladná studénka,

černá cigánka,

bílé kolénka:

nato štvero, co živ budu,

nikdy já už nezabudu.

陰暗的赤楊樹林，

清涼的溪水，

黑眼的吉卜賽女孩，

白閃閃的膝蓋；

這四樣東西，

我永生難忘。

13

— — — — — — — — — —

14

Slnéčko sa zdvihá,

stín sa krátí.

Oh! Čeho sem pozbyl,

gdo mi to navrátí?

太陽昇起，

陰影消逝。

啊，誰能把我失去的

東西，還給我？

15

Moji siví volci,
co na mne hledíte?
Esli vy to na mne,
esli vy povíte!
Nebudu já biča
na vás šanovat,
budete to potem,
budete banovat!
Nejhorší však bude,
vrát'a sa k polednu,
jak já jen mamĕnce
do očí pohlednu!

我灰色的公牛，
你幹嘛盯著我看？
如果你能說話，
不知會說出怎樣的故事！
不可以洩密，
不可以出賣我，
不然，我的鞭子
可不會饒你！
最糟的還在後頭：
我中午得回家，
要如何找到勇氣
直視母親的雙眼？

16

Co sem to udĕlal?
Jaká to vzpomnĕnka!
Gdyž bych já mĕl pravit
cigánce mamĕnka.
Cigánce mamĕnka,
cigánu tatíček,
rači bych si ut'al
od ruky malíček!
Vyletĕl skřivánek,
vyletĕl z ořeší,
moje truchlé srdce
nigdo nepotĕší.

我到底做了什麼？
記憶揮之不去！
我現在得叫一個
吉卜賽女人「媽媽」。
若要我叫吉卜賽女人「媽媽」
叫吉卜賽男人「爸爸」，
我寧願砍下
自己的小指頭！
雲雀飛走了，
飛離了榛木林，
再也沒有人可讓
我憂傷的心雀躍。

17

Co komu súzeno,
tomu neuteče.
Spěchám já včil často
na večer do seče.
Co tam chodím dělat?...
Sbírám tam jahody.
Lísteček odhrňa,
užiješ lahody.

命中注定，
難以逃避。
每個黃昏我匆匆
來到林間空地。
我為何到此？
為採草莓而來。
在那葉叢底下
有甜美的歡愉等著我。

18

Nedbám já včil o nic,
než aby večer byl,
abych si já s Zefkú
celú noc pobyl.
Povšeckým kohútom
hlavy bych zutínal,
to aby žádný z nich
svítání nevolal.
Gdyby chtěla noc
na věky trvati,
abych já na věky
mohl milovati.

而今我所求無它
只盼夜晚快點到來，
一心只想和芮芙卡
共度整個夜晚。
每次清晨雞啼，
我真想扭斷公雞脖子，
讓牠們無法宣告
黎明的降臨。
但願良夜
長在，
我們的愛
便能永不止息。

世界的聲音

19

Letí straka letí,
křídlama chlopotá,
ztratila sa sestře
košulenka z plota.
Gdo jí ju ukradl,
aj, gdyby věděla,
věckrát by se mnú
řečňovat nechtěla.
Oh, Bože, rozbože,
jak sem sa proměnil,
jak jsem své myšlenky
ve svém srdci změnil.
Co sem sa modlíval,
už sa hlava zbyla,
jak gdyby sa pískem
zhlybeň zařútila!

一隻喜鵲飛啊飛，
拍動著翅膀，
我妹妹晾在籬笆上的
襯衣怎麼了？
誰偷走了它？
如果她知道真相，
她將永遠不會
和我說話。
噢上帝，親愛的上帝，
我怎麼變到這種地步？
為什麼我
心思大變？
腦袋忘光
所有的禱詞，
只剩下
泥沙堵塞！

20

Mám já panenku,
ale po kolenka
už sa jí zdvíhá
režná košulenka.

我得到我的真愛：
她的粗裙逐漸
向上提高，
高過她的膝蓋。

21

Můj drahý tatíčku,
jak vy sa mýlíte,
že sa já ožením,
kterú mi zvolíte.
Každý, kdo pochybil,
nech trpí za vinu;
svojemu osudu
rovněž nevyminu!

親愛的爸爸，
你錯以為
我會和你所
選擇的人結婚。
所有犯錯者必須
為罪過付出代價：
我同樣，必須
接受我的命運！

22

S Bohem, rodný kraju,
s Bohem, má dědino!
Navždy sa rozlúčit,
zbývá mi jedino.
S Bohem, můj tátíčku
a i Vy, maměnko,
S Bohem, můj sesřičko,
mých očí pomněnko!
Ruce Vám obtúlám,
žádám odpuštění,
už pro mne návratu
žádnou cestou není!
Chci všecko podniknút,
co osud poručí!
Zefka na mne čeká,
se synem v náručí!

別了，我的家鄉，
別了，我的村莊！
如今我擁有的
只是永遠的告別。
別了，親愛的父親，
還有你，啊媽媽，
別了，我的妹妹，
我眼中永遠的蘋果！
我把手伸向你，
請求你原諒。
在我前面等待的
是一條不歸路！
我欣然接受
命運加諸我的一切。
芮芙卡站在那裡等我，
手上抱著我的兒子！

愛與自由

——楊納傑克最後的歌劇《死屋手記》

「這齣黑色的歌劇花了我許多工夫。我覺得自己似乎逐漸地沉潛其間，深入人性的底層，深入全人類最悲慘的境地。這是一趟艱苦的旅程。」（未注明日期）

「我加緊完成一部部的作品——似乎在為自己的生命下注腳——而在寫作這齣新的歌劇時，我像將麵包丟進烤箱的麵包師一般地趕工。」（1927 年 11 月 30 日）

「我正在寫作我最偉大的作品——這齣最近期的歌劇。我激動得血液直往外流。」（1927 年 12 月 2 日）

再也沒有人能夠更生動地表達出楊納傑克在寫作《死屋手記》（Z mrtvého domu）時所感受的那股奇異的興奮了。在他寫給卡蜜拉的信件裡，他抱怨這部作品是如何地折磨了他兩年，他是如何與時間對抗。他似乎很直覺地知道這將是他最後的作品：

我強烈地覺得該把筆擱下了……你無法想像當《死屋手記》完成之時，我的心頭將卸下何等重大的擔子。它縈繞我已經三年了，日日夜夜地。而我仍不曉得這會是什麼樣的劇本。我的筆記越積越厚，巴別塔已逐漸成形，當它倒塌在我身上時，我將被埋葬。（1928 年 5 月 5 日）

楊納傑克這齣最後、最偉大，也最不尋常的歌劇是在他生命中最後兩年（1927-28）完成的。在他七十四歲生日時（1928 年 7 月），此作實質上已經完成。一個月後，他去世。雖然楊納傑克似乎在一九二七年才

動手寫作此歌劇的初稿，但或許早些時候他就已開始構思，因為他宣稱此歌劇花費了二至三年。一九二六年是楊納傑克晚年中無歌劇創作的一年。在這一年裡，他完成了幾個重要的非歌劇作品，如《小交響曲》，為合唱、風琴和管弦樂的《格拉哥里彌撒》（Glagolská mše，格拉哥里字母為已廢棄、最古老的斯拉夫語字母），以及《奇想曲：為左手鋼琴的室內協奏曲》。當他重拾歌劇時，他投注了新的方向。

他最後的這齣歌劇之所以特別引人注目，乃在於其缺乏楊納傑克從前歌劇中的情愛衝動。楊納傑克寫過的歌劇包括《卡塔‧卡芭娜娃》（1919-21）、《狡猾的小狐狸》（1921-23）、《瑪珂波魯絲事件》（1923-25）等；根據楊納傑克自己的說法，這些作品的創作靈感源於他生命中最後十年對卡蜜拉的愛慕，也因此其間充滿了激情與熱力。但《死屋手記》卻是一齣沒有女性角色的歌劇（除了第二幕裡有幾小節妓女的台詞）。但是，即使在這齣歌劇裡，楊納傑克仍然企圖融入他對卡蜜拉的情思。在寫給她的一封信裡，他暗示她即是第三幕裡夏許可夫（Shishkov）故事中的女子雅庫卡（Akulka），同時也是韃靼男童阿耶亞（Alyeya）。阿耶亞的部分是為女聲而作（這是他企圖處理少年角色的嘗試之一），而且以阿耶亞和葛楊齊可夫（Gorjančikov）為主的那幾場戲都表現出溫煦的抒情語調，這些說明了楊納傑克將卡蜜拉和阿耶亞互相認同的企圖。

這齣歌劇和他早期其他歌劇還有另一強烈的不同點——這齣戲沒有中心人物。全劇始於葛楊齊可夫的到達而終於其離去，他幾乎可說是全劇的主角，但楊納傑克並沒有花太多的心力去充實或發展他的個性，因此，在大部分的時間他只是一個旁觀者。這個作品基本上是一個合唱劇，其中包含了許多相當具體的合唱場景，獨唱部分往往只是曇花一現，在設計安排上與「高個子的犯人」和「矮個子的犯人」一樣不顯眼。例如：路卡（Luka）的長篇敘述主宰了第一幕的後半部，但後來就不再出現；夏許可夫的敘述出現於第三幕第一景，但那是第一次也是唯一的一次他唱出自己的遭遇。

楊納傑克並未刻意去刻劃人物，他的人物及其遭遇就像一個個各自獨立的「點」，這些點或許大小不同、輕重不一，但彼此卻有類似之處。

把這些點串連在一起，我們可找到一至二條主線，全劇的主題就隱伏其間。簡而言之，《死屋手記》是一齣有關「愛」與「自由」的歌劇。葛楊齊可夫和阿耶亞之間近似父子的親情，史庫拉脫（Sukrato）與露意莎（Luisa）之間的愛情，夏許可夫、雅庫卡和費爾科（Filka Morozov，即「路卡」）之間的三角關係，是三則不同類型但同等感人的愛的故事。前者溫煦自然，充滿了關懷之情；後兩者剛烈狂野，充滿了激情與衝突。為了沖淡全劇陰鬱逼人的氣氛，楊納傑克在第二幕後半部插入了一個輕鬆諧趣的啞劇（磨坊主人美麗的妻子偷漢子陰錯陽差的故事）。這個戲中戲的手法、語調，和全劇的愛情故事全然不同，但卻有一共通處——都涉及愛情的貞潔與忠實，只是前者以喜鬧劇收場，後者以悲劇收場。史庫拉脫和夏許可夫無法容忍摻了雜質的愛情，為了保有完整的愛情，不惜將之摧毀，因而下獄，失去自由。《死屋手記》以牢營為背景，事實上，除了這個有形的牢籠之外，還存在著一個無形的牢籠，像路卡、史庫拉脫和夏許可夫這些人，他們不但身遭囚禁，就連情感也自囚於狹隘的情愛信念之中。或許阿耶亞最喜愛的《聖經》引言——「寬恕，不傷害他人，並且去愛」——才是掙脫情感桎梏所應秉持的信念，唯有如此，靈魂才能毫無羈絆地翱翔天際。全劇以老鷹囚於籠中開始，而以老鷹獲釋結束，老鷹即是「自由」的象徵——肉體的以及精神的。這也是為什麼犯人們對被囚的老鷹充滿景仰之情，而對獲釋的老鷹大聲歡呼了。

　　楊納傑克對俄國作家的作品十分感興趣，他曾將奧斯特洛夫斯基（Alexander Ostrovsky, 1823-1886）的《雷雨》改編成歌劇《卡塔·卡芭娜娃》，同時認為托爾斯泰（Leo Tolstoy, 1828-1910）的《安娜·卡列尼娜》與《活屍》都是歌劇的好題材。托爾斯泰、戈果里（Nikolai Gogol, 1809-1852）、茹科夫斯基（Vasily Zhukovsky, 1783-1852）的作品，也都曾引發他寫作器樂曲的動機。楊納傑克會說俄文、閱讀俄文，曾多次訪問俄國，替兩個孩子取俄文名字，同時在捷克中部的布爾諾城組織了俄國圈子，他的親俄態度由此可見一斑。因此，他對杜斯妥也夫斯基（Fyodor Dostoyevsky, 1821-1881）的作品是不會陌生的。

　　杜斯妥也夫斯基的《死屋手記》於一八六〇至一八六二年間連載於

他和哥哥密克海爾合辦的刊物《時代》（*Vremya*）上。這本小說寫於他放逐後不久，是第一部使他聲名大噪的作品（《時代》銷路由是增加了一倍），也是托爾斯泰和屠格涅夫（Ivan Turgenev, 1818-1883）等作家給予最高評價之作。但這並非典型的杜斯妥也夫斯基的作品。表面上這是一個虛構的小說，實際上卻坦率地以回憶錄的形式，呈現出杜斯妥也夫斯基本人在鄂木斯克（Omsk）牢裡（他因加入革命團體而於 1850-54 年間在此服刑）的親身體驗。全書企圖以報導文學的手法書寫，清晰且直接地描述了十九世紀中葉西伯利亞的實際狀況。楊納傑克選擇這樣的題材寫成歌劇，似乎比《狡猾的小狐狸》（在此劇人類與動物同時出現）以及《瑪珂波魯絲事件》（涉及法律事件）更為怪異。然而，楊納傑克那敏銳的戲劇本能再度證明了他的選擇是對的。雖然標題是「死屋手記」，背景是寒冷的西伯利亞冬天，但全劇的處理並不沉悶哀傷，第二幕的題材、語調與陰森的開頭是截然不同的。楊納傑克顯然深受犯人們在回憶犯罪時所表現之廣大、深刻的情感以及他們所受之嚴厲懲罰所吸引。杜斯妥也夫斯基之所以能與這個陌生的國度認同，主要在於「人道主義」四個字。而楊納傑克在寫作此歌劇時，似乎也能直接且強烈地去體驗此一世界。杜氏的《死屋手記》所欲傳達的同情與寬恕的訊息，正是楊納傑克在他許多歌劇中所強調的主題，一如他在《死屋手記》總譜首頁上所題記的——「每一個生命身上都閃現著上帝之光」——他賦予了他的人物豐富的情感，無限的尊嚴和諒解。

附一：《死屋手記》劇情概要

〈第一幕〉

西伯利亞牢營的庭院‧冬天的清晨

　　囚犯們從牢房中走進，漱洗進餐。其中兩名犯人開始爭吵。培托維奇‧葛楊齊可夫（Petrovič Gorjančikov）——一名新進的犯人，據說是一名貴族——被帶入庭院，身上穿著普通百姓的衣服。典獄長開始詢問他，不滿其穿著以及他政治犯的罪名，下令鞭打他一百下。

　　其他的犯人戲弄折翼的老鷹（後台傳來葛楊齊可夫痛苦的哭喊聲），但是看到老鷹不甘被拘於樊籠中所表現出的頑強，心中有幾分崇拜：

> 高個子的犯人：野蠻的動物！牠就是不肯屈服！
>
> 矮個子的犯人：那麼，就讓牠死吧！
>
> 高個子的犯人：但不要在獄中死去。
>
> 　　　　　　　你這狂野的鳥，桀驁不馴，
>
> 　　　　　　　永遠也無法適應監獄。
>
> 矮個子的犯人：的確，牠和我們不同。

　　高個子的犯人繼而推崇牠為「森林之沙皇」，應矮個子犯人的要求，他將老鷹釋放，但是老鷹卻只是拍打幾下斷翼，躲入黑暗的角落。典獄長突然出現，制止此項活動，命令他們散去，開始工作。從事戶外勞動的犯人邊走邊唱著：

> 我的雙眼再也見不到大地——
>
> 那塊我生長的土地。
>
> 再度地忍受折磨啊——
>
> 雖然我並未犯下錯誤。
>
> 我心苦惱，我靈憔悴。

韃靼男童阿耶亞（Alyeya）和一老犯人蹲下工作。史庫拉脫（Sukrato）加入縫補靴子的行列，高聲唱著歌。他的歌聲擾亂了路卡（Luka），兩人開始鬥嘴。史庫拉脫回憶起在莫斯科的生活以及從前所做的行業。說到激動處，他突然狂舞，而後又突然倒地。

　　路卡一邊縫補，一邊回想他早年因遊手好閒而被監禁的往事。他訴說當年自己如何鼓勵其他犯人叛亂，如何殺死前來鎮壓暴動的官員，以及自己如何因此事而受到嚴厲的鞭笞。

　　葛楊齊可夫被警衛送進牢營的庭院。他因剛受鞭笞而渾身虛弱，一跛一跛地走過空地，他身後的大門砰然關上。其他的囚犯停下了工作，注視著剛剛關上的大門。

〈第二幕〉

亞第緒（Irtish）河岸・一年後的夏天・黃昏

　　一些犯人在一艘船上工作，另一些則在砌磚。葛楊齊可夫、史庫拉脫以及阿耶亞走了過來，加入搬磚的行列。

　　葛楊齊可夫問及男童阿耶亞的身世，主動提出教他認字讀書。一天的工作告一段落，獄方宣布有貴賓到來，晚上有娛樂節目。一名牧師為此次餐會祝禱。犯人們和貴賓一同坐下進食。

　　史庫拉脫述說自己「為戀愛而下獄」的故事：在德國服兵役期間，他結識了一位純真可愛的德國女孩露意莎（Luisa），兩人真心相愛。但有一天，露意莎避不見面——原來有位有錢的親戚要娶她為妻。後來露意莎被迫成親，史庫拉脫用手槍打死了新郎。當其他犯人問及露意莎的下場時，史庫拉脫狂亂地揮手不語。

　　接著，一群犯人穿上臨時的戲服（腳上仍戴著腳鐐），在臨時搭建的戲台上演出兩齣戲：第一齣是《卡垂爾和唐璜》，另一齣是啞劇《磨坊主人美麗的妻子》。

　　散戲之後，大部分的囚犯都回到牢營裡。一名年輕的犯人帶著一名很醜的妓女離去。葛楊齊可夫與阿耶亞仍留在原處一塊喝茶。矮個子的

犯人看他們不順眼而存心找碴，並且用茶具打傷了阿耶亞。警衛趕到，驅散圍觀的犯人。

〈第三幕〉第一景
監獄醫院・向晚時分・一排排的木板床

　　阿耶亞發著高燒，囈語狂叫：

　　　　阿耶亞：耶穌，上帝的先知，
　　　　　　　　傳播上帝之言。
　　　　葛楊齊可夫：他的話語中，你最愛那幾句？
　　　　阿耶亞：寬恕，不傷害他人，
　　　　　　　　並且去愛！
　　　　　　　　他創造了偉大的奇蹟，
　　　　　　　　他用泥土造鳥；
　　　　　　　　在泥上吹氣，
　　　　　　　　鳥就飛上了天空！
　　　　　　　　牠往上飛去！越飛越遠！

　　契庫諾夫（Chekunov）為阿耶亞和葛楊齊可夫遞上茶水，路卡——此時已奄奄一息——在一旁譏諷他為「僕人」，於是兩人針鋒相對。另一名犯人夏普金（Shapkin）述說警察詢問他並且差點揪掉他耳朵的經過。史庫拉脫自床上跳起，瘋狂地舞蹈，嘴裡叫著露意莎的名字——原來他在打死他的情敵的同時，也殺死了露意莎。

　　黑夜降臨，四下一片幽暗寂靜。一個老犯人仍點著蠟燭，尚未入眠。大部分的病人都睡著了。

　　夏許可夫（Shishkov）和屈瑞文（Cherevin）坐在床上談話。在屈瑞文的慫恿下，夏許可夫敘述他的愛人雅庫卡（Akulka）的事。他娶雅庫卡時，費爾科（Filka Morozov）即宣稱已玷汙過她。後來他發覺雅庫卡仍深愛著費爾科，於是用刀子刺殺了雅庫卡。

在夏許可夫的故事接近尾聲時，路卡悄然去世。夏許可夫認出路卡即是費爾科！警衛前來，抬走了路卡的屍體。不久，葛楊齊可夫被召去見典獄長。

〈第三幕〉第二景
與第一幕同

典獄長喝醉了酒，在其他犯人面前向葛楊齊可夫道歉，並且告訴他：他即將獲釋！

阿耶亞自醫院來到，向他道別。

當葛楊齊可夫離去時，犯人們釋放了那隻老鷹，並且為牠的重獲自由而歡呼。

警衛命令他們散去，開始工作。

附二：《死屋手記》第二幕選譯

〈第二幕〉

黃昏的亞第緒河岸。一些犯人在船上工作，另一些則在砌磚。

「啊，啊……」的工作聲從大草原上傳來，夾雜鋤鎬的聲音。

葛楊齊可夫、史庫拉脫和阿耶亞加入搬磚的行列。

GORJANČIKOV:

 Milý, milý Aljejo!

 Poslyš, Aljejo!

 Tys měl sestru?

葛楊齊可夫：

 親愛，親愛的阿耶亞！

 聽我說，阿耶亞！

 你有姊妹嗎？

ALJEJA:

 Měl — a proč se ptás?

阿耶亞：

 有——你為什麼問？

GORJANČIKOV:

 Myslím, že byla krasavice,

 byla-li tobě podobna.

葛楊齊可夫：

 我想她是個美女，

 如果她長得像你。

ALJEJA:

 Ach, co na mně vidíš?

 Ona byla taká krasavice,

 že v celém Dagestaně nebylo krásnější.

 Tys neviděl nikdy takou krasavici.

 I moje matka krasavice byla.

阿耶亞：

 啊，你在我身上看到什麼？

 她的確是個美女，

 全達吉斯坦最漂亮的女孩。

 你從沒見過這樣的美女。

 我媽媽也很漂亮。

GORJANČIKOV:

 A milovala tě?

葛楊齊可夫：

 她愛你嗎？

ALJEJA:

 A co mluvíš?

 Ona jistě ted' z hoře umžrela.

 Ona mě měla víc než sestru ráda.

阿耶亞：

 你說什麼？

 我確信她已因憂傷而死。

 她愛我勝過我姊姊。

Ona dnes v noci ke mně pžišla, 昨晚我夢見她，

a nade mnou plakala. 為我哭泣。

GORJANČIKOV: 葛楊齊可夫：

Polsyš, Aljejo! 聽我說，阿耶亞！

Chci tě uěit ěíst s psát. 我想教你認字、寫字。

ALJEJA: 阿耶亞：

O, rád bych, 噢，我真想，

rád bych nauěil se! 真想學這些！

Nauě, prosím tě. 請你教我。

VĚZŇOVÉ: 囚犯們：

Hoj-ho, hoj-hi! 嗨吼，嗨唏！

GORJANČIKOV: 葛楊齊可夫：

Nauěím tě. 我會教你。

VĚZŇOVÉ: 囚犯們：

Hoj-ho, hoj-hi! 嗨吼，嗨唏！

Hoj-ho, hoj-hi! Hoj-ho, hoj-hi! 嗨吼，嗨唏！嗨吼，嗨唏！

Hoj-ho, hoj-hi! Hoj-ho, hoj-hi! 嗨吼，嗨唏！嗨吼，嗨唏！

Prazdnik…! 收工了……！

Prazdnik! 收工了！

Prazdnik! 收工了！

（遠方鐘聲響起。犯人們把工具
放置一旁）

蕭斯塔高維契的兩部歌劇

——《鼻子》和《慕真斯克的馬可白夫人》

　　蕭斯塔高維契（Dmitri Shostakovich, 1906-1975）的一生，說明了一個天才藝術家在一個文化受官方箝制的國家內的奮鬥歷程。一九〇六年生於俄國聖彼得堡，蕭斯塔高維契很早就顯露其音樂才華，十三歲進入列寧格勒的音樂學校修習鋼琴，二十一歲參加第一屆國際蕭邦鋼琴大賽，雖只獲「榮譽獎」，但比賽過程中被公認為最具冠軍相者。

　　儘管蕭斯塔高維契的音樂創作才氣得到肯定，而且作品也表現出他所抱持的社會理想及愛國情操，然而他的作品卻一再成為官方批評家抨擊的對象，一則因為他在樂曲中融入了許多不協和及前衛的成分，一則因為他對社會的諷刺及批判。蕭斯塔高維契一生寫作了兩個歌劇——《鼻子》（*Nos*，1930 年首演）和《慕真斯克的馬可白夫人》（*Ledi Makbet Mtsenskogo Uyezda*，1934 年首演），而這兩個歌劇卻先後遭到同樣悲慘的命運：《慕真斯克的馬可白夫人》被迫更名為《卡特麗娜‧伊斯梅洛夫》（*Katerina Ismailov*），並在音樂及內容上做一些修改；《鼻子》曾遭禁演達四十四年之久，而《慕真斯克的馬可白夫人》亦自列寧格勒劇院的劇目表上除名達二十七年。直到一九七〇年代後，蕭斯塔高維契的歌劇才獲重演，並先後於一九七五年和一九七九年完成首次錄音。事實上，不僅蕭斯塔高維契的歌劇未受賞識，就連他的若干交響曲（如慶祝俄國革命十週年而寫的《第二交響曲》），以及其他的樂曲（包括《二十四首前奏曲與賦格》），也因使用「不協和音」的技巧而屢遭貶抑。儘管如此，蕭斯塔高維契並不因此而停止一流音樂的創作，他始終企圖在自身獨創的靈感與官方可能允許的限制之間尋求最理想的表現方式。

1 果戈里，《鼻子》與蕭斯塔高維契

《鼻子》是俄國作家果戈里（Nikolai Gogol, 1809-1852）於一八三三年寫就的短篇小說。這是一則以「故作嚴肅」的手法道出的荒誕、古怪、不合常理的滑稽傑作，其中隱含社會諷刺的意味。整個故事是一個人尋找其遺失的鼻子的記錄，情節似乎與政治扯不上關係，卻引起了俄國官方的檢查——有一段描述原以喀山（Kazansky）大教堂為背景，被迫改寫成其他地點。

大約一世紀之後，年輕的蕭斯塔高維契（當時才二十一歲）將這故事改編成歌劇。他謹慎地保留了果戈里原有的荒謬要素，同時還加入另一種活潑的成分——充滿怪誕趣味的模擬反諷。整齣歌劇——從管弦樂奏出的第一聲「噴嚏」到低音鼓的最後一擊——充斥著滑稽的效果。令人不解的是蕭斯塔高維契卻否認自己藉音樂去模擬反諷的意圖。一九三〇年此劇首演時，蕭斯塔高維契曾寫下這麼幾段話：

> 我於一九二八年計畫編寫歌劇。我選擇果戈里的東西有下列幾個理由：俄國作家創作了許許多多重要的作品，但是對我來說，想把它們改編成歌劇是相當困難的……

> 在我們這個時代，具有嘲諷特質的古典題材是相當適宜的……。《鼻子》旨在諷刺沙皇尼古拉一世當政的時期，是果戈里最有力的作品……其內容與文字相互輝映，稱得上是果戈里《聖彼得堡故事集》裡含意最豐富的。在將之轉換成音樂形式及戲劇場景時，我遇到了許多有趣的問題。

> 在這齣歌劇裡，音樂不是最重要的部分，內容才是首要。另外我要聲明一點：我並無意讓音樂具有模擬反諷的效果。雖然舞台上表演是幽默的，但音樂本身絕對不是滑稽的。我持這種看法，因為果戈里是以一種嚴肅的態度處理喜劇的場景，這也是其幽默之精神所在。他從來不說「俏皮話」——我的音樂也不打算如此。

從這幾段話，我們可以看出蕭斯塔高維契似有自我欺騙之嫌。如果說果戈里的幽默是含蓄內歛的，那蕭斯塔高維契的幽默則是誇大的——在這齣歌劇裡，他從頭到尾說著「俏皮話」。有人問他為什麼在聲樂部分使用如此高的音域，他回答說：「我企圖將說白與音樂合為一體……就拿巡警一角來說，他一向都用刺耳的聲音說話，這已成為一種習慣，也是我賦予這個角色如此高音域的緣故。」但是，一個身材魁梧的警察以此種歌喉歌唱，總不免產生嘲諷的效果。

　　至於劇本本身，有一點值得我們注意——歌劇中所有的對白幾乎是逐字地自果戈里的故事和其他作品中摘錄下來。這樣，它保存了罕見的文學傳真性。在塑造腳本時，蕭斯塔高維契有專家協助，這三人同署為此劇之作者：扎米亞京（Yevgeny Zamyatin, 1884-1937；一九二〇年代俄國著名的諷刺文體大師），易歐寧（Georgy Ionin；生平不詳），以及普雷斯（Alexander Preiss, 1905-1942；數年後與蕭斯塔高維契再度合作《慕真斯克的馬可白夫人》）。扎米亞京對新的蘇俄政體毫無敬畏之心，也難怪托洛斯基稱他為「內在的亡命徒」了。一九二九年，在《鼻子》一劇首演前不久，扎米亞京被迫退出蘇俄作家聯盟，飽受無情的辱罵。最後他終於獲准移居國外，一九三七年逝世於巴黎。

　　《鼻子》的腳本中創新的部分應歸功於扎米亞京。第三幕開頭一景——驛馬車離去，由旅行者與警察所組成的喧囂的群眾，乃至於鼻子（具有人形）的最後消失——即是根據果戈里的一絲暗示而重新創作的，其功力可見一斑。收場白更是天才的筆觸——由四名演員（二男二女）逐字唸誦果戈里的故事結尾，適時地表達出作者所隱含的自我嘲諷：「令人感覺奇怪且猜不透的是……居然有作家選取這類題材。我承認這絕對是不可思議的，這好像是……不，不，我真搞不懂……首先，它對國家毫無用處；其次，它本身一無是處。我真搞不懂這玩意兒。」

　　的確，沒過多久蘇俄當局就認定《鼻子》一劇對國家——尤其對社會寫實主義——「毫無用處」。雖然一九三〇年一月十八日的首演相當成功，且在一連數月內演出了十六場，但此後該劇即自列寧格勒劇院的劇目中消失，被打入冷宮達四十四年之久；直到一九七四年才在莫斯科

再度演出，次年完成錄音。

　　一九三〇年，一些睿智的樂評家曾給蕭斯塔高維契此劇相當高的評價。Victor Belayev 將《鼻子》一劇形容為「偉大的文學傑作」，並且認為蕭斯塔高維契解決了俄國歌劇史上始終存在的問題──「歌劇對白」或「唱白」（speech-song）（穆索斯基在將果戈里另一短篇〈婚姻〉改成歌劇時，亦曾探討此一問題，可惜該劇在完成第一幕之後宣告流產）。蕭斯塔高維契並不追求語言的自然韻律，而企圖用一種不順應自然、矯飾且古怪的方式──一種強化效果的模擬──來處理語言。在這方面，他與普羅高菲夫（Sergei Prokofiev, 1891-1953）改編自杜斯妥也夫斯基小說的歌劇《賭徒》（Igrok：亦完成於同一個十年間）風格較接近。蕭斯塔高維契所受的影響尚有亨德密特（Paul Hindemith, 1895-1963；德國作曲家），克任乃克（Ernst Krenek, 1900-1991；奧國作曲家），米堯（Darius Milhaud, 1892-1976；法國作曲家），貝爾格（Alban Berg, 1885-1935；奧國作曲家）等人的歌劇──這幾位都是帶動一九二〇年代列寧格勒文化圈流行風尚的主力。從西方表現主義音樂的觀點來看，《鼻子》是相當新潮的──這也是俄國官方批評家對它大肆抨擊的真正原因。有一著名的歷史學家曾作如下斷語：「該劇是極端左傾流派的極致」（在此「極端左傾」意指不協和、頹廢之罪惡）。竟連一向頗能接納新意的傳記作家馬丁諾夫（Ivan Martynov）也說：

　　這位作曲家似乎忘記了歌劇的所有和每一要件。譬如，根據他的指示，飾演「鼻子」之角色應該輕捏鼻子唱歌……管弦樂應奏出各種噪音──馬匹踐踏聲（以鍵盤樂器伴以敲擊樂器），刀片刮鬍子的聲音（由低音提琴和聲）等等。整個樂譜充滿了這類自然主義的把戲。

　　很顯然的，俄國樂評家毫無幽默感可言，而蕭斯塔高維契對音樂中的幽默表現卻始終有著特別的喜愛，觀眾開心，他也覺得心滿意足。或許《鼻子》一劇走在時代的尖端，它是開路先鋒，正如 Belayev 所說：「這是一種新樂風的建立，目前為止，合格的演員還未出現。」事實

上，《鼻子》一劇的舞台設計相當艱難，這也是此劇未在列寧格勒以外的蘇俄其他劇院上演的原因。

在俄國境外的幾場演出——在義大利的佛羅倫斯，在美國新墨西哥州的聖塔菲，及在德國各城——都不太成功，因為俄文本身極不易翻譯（其音樂和文字合為一體），使得觀眾聆聽時感受力大打折扣。倒是選自歌劇《鼻子》的組曲（作品編號 15 a）——四個器樂曲和三個聲樂曲——反而更受歡迎，曾在世界各地演出多場，也因此減低了人們觀賞或聆聽俄文全曲的欲望。

現在有了完整的錄音，可以清楚看到蕭斯塔高維契的成就。他處理管弦樂的手法十分經濟，獨奏樂器的使用多於合奏。他所使用的樂器範疇很廣，包括俄式三弦琴，十六、七世紀俄式長頸魯特琴，同時還運用敲擊樂器的琶音。在這齣歌劇裡，就有一個間奏曲完全是為敲擊樂器而作。聲樂部分的寫作有稜有角，音節分明，每一字都清楚地把握住。全劇包括了好幾個編制龐大且複雜的合唱場景——八個旋律線（各賦予不同的歌詞）以卡農的形式交織在一起；只有三首曲子可勉強稱作「準獨唱曲」。蕭斯塔高維契曾說：「我並不認為一齣歌劇在基本上得是一部音樂作品。」為了推翻舊式歌劇的窠臼，他成功地為音樂劇場創作了這部令人激賞且富活力的作品。毫無疑問地，在二十三歲就有這樣的成就是不凡的。

蕭斯塔高維契是最早熟的音樂天才之一。他的《第一號交響曲》寫於一九二五～二六年間，當時他才十幾歲，還在列寧格勒的音樂學校就讀。《第二號交響曲》——「為十月而作」——完成於一九二七年。一九二八～二九年間，在寫作《鼻子》的同時，蕭斯塔高維契還從事其他有關舞台和電影等的工作——為無聲電影《新巴比倫》寫總譜，為馬雅可夫斯基（Vladimir Mayakovsky, 1893-1930）的喜劇《臭蟲》配樂。這些經驗都反映在《鼻子》一劇裡，使得整個歌劇的某些情節以電影的步調開展。

對蕭斯塔高維契而言，一九七四年九月是個值得歡欣的日子，因為他這部年輕時代的傑作《鼻子》在冰凍四十四年之後得以重演。在莫斯

科室內歌劇院（1971 年成立）排演的過程中，蕭斯塔高維契扮演著十分活躍的角色。他和指揮羅傑斯特汶斯基（Gennady Rozhdestvensky）以及導演波克羅夫斯基（Boris Pokrovsky）合作無間，他出席了每一場預演，並且同意劇中某些次要細節的修改。收場白的安排——由演員坐在觀眾席間以即興的方式說出——即是在這段期間產生。每一個人——包括樂評家——都帶著愉快的心情離開劇院。蕭斯塔高維契出席了前六場的演出，對觀眾的反應頗感興奮。在錄音期間，他更親臨督導。蕭斯塔高維契能夠活著目睹這齣歌劇的重演是值得告慰的，因為不到一年（1975 年 8 月 9 日），他就去世了。

附一：《鼻子》劇情概要

〈序幕〉

在序曲之後，科瓦利奧夫（Kovalyov）少校出場，理髮師伊凡‧雅可雷維奇（Ivan Yakovlevich）正替他刮鬍子。他們交談了幾句。

〈第一幕〉

第一景：理髮師的寓所

理髮師正要睡覺，他的太太烤著麵包。他醒了，聞到香味，便向太太要一塊麵包當作晚餐。他將麵包切成薄片，就在這個時候，他發現麵包裡頭有個鼻子，他嚇壞了！他狡詐的妻子指控他說：「一定是你在喝醉時，把顧客的鼻子割了下來！」她把他——連同鼻子——一塊兒驅出屋外，命他把那個鼻子處理掉。

第二景：河邊

伊凡沿著河流疾行。他正想把鼻子丟掉，忽然來了個警察，告訴他東西掉了，他於是又將它拾起。每次他想丟掉那個用報紙包著的鼻子時，總是遇到熟朋友。最後，他的古怪舉動引起了巡警的注意。巡警想知道伊凡到底在橋上想幹些什麼。理髮師想找理由替自己解圍，但沒有成功。天色逐漸暗了下來。

間奏：敲擊樂器間奏

第三景：科瓦利奧夫少校的臥房

　　科瓦利奧夫睡醒之後，想起昨天鼻子上長了顆粉刺，於是叫僕人伊凡拿鏡子來。一照鏡子，他嚇壞了──哇！鼻子不見了！他想大概是自己還沒醒，就命僕人捏他、捏他。結果他發現自己根本是清醒的──可是，鼻子不見了。他趕緊穿上衣服，去找警察局長。

第四景：喀山大教堂

　　科瓦利奧夫少校走進教堂。我們聽到無歌詞的合唱聲和女高音獨唱。科瓦利奧夫用手帕遮著臉，在做禮拜的人叢裡發現了「鼻子」──穿著議員的制服。少校試著跟鼻子交談，告訴他沒有鼻子他將無法生活下去。而鼻子卻假裝不懂，只敷衍地說道：「我倆之間的親密關係的確是不容置疑的。」這時一名女子走進教堂做禮拜，科瓦利奧夫的注意力轉移到她的身上，當他再回過頭來時，鼻子已經不見了。科瓦利奧夫懊惱地留在原地。

〈第二幕〉

序幕：科瓦利奧夫少校坐在馬車裡

　　他正開車前往警察局找局長，而局長卻剛剛離去。

第五景：一間狹小且擁擠不堪的報社

　　一名灰頭髮的職員正在受理顧客的廣告。女伯爵的僕從前來刊登一則尋找走失小狗的啟事，說女伯爵願意付一百盧布給尋獲者，雖然那隻狗的價值還不到百分之八盧布。此時，有八名腳夫在一旁列隊等候。

　　科瓦利奧夫少校慌亂地跑進來，想刊登一則尋找「遺失的鼻子」的廣告。他的困境引起在場者的騷動。在一番爭論之後，報社職員拒絕受理這項廣告。他說這樣做會破壞他們報紙的聲譽。為了安撫科瓦利奧夫，他把自己的鼻煙遞給他。少校生氣地拒絕（因為他根本沒有鼻子可吸），並且立刻衝出報社。

這一景以腳夫的詼諧八重唱（歌詞內容取材自各式各樣的廣告）作結。

間奏：管弦樂間奏

第六景：科瓦利奧夫少校的公寓

科瓦利奧夫少校的僕人伊凡躺臥在長椅上，一面彈奏俄式三弦琴，一面對著天花板唱歌（歌詞出自杜斯妥也夫斯基之作品）。有人敲門：是科瓦利奧夫。他氣沖沖地走進房裡。接著他發表了一段感人至深的獨白，此幕便在平靜中結束。

〈第三幕〉

第七景：聖彼得堡市郊的馬車站

巡警——用假聲歌唱——正在調佈他的十名警員（蕭斯塔高維契在歌劇《慕真斯克的馬可白夫人》裡亦有類似的怪誕場景）。各式各樣的旅客湧到，打算搭乘驛馬車：先是一對夫妻和一名男子，而後是一家四口（父母及兩個兒子）。他們在馬車站道別。兩名男士以華爾滋的節拍互相致意；一名年老的貴婦人向人訴說她對逼近之死亡的預感；一名兜售脆餅的女販引起了警察的好奇。驛馬車即將駛去：到處都是道別聲。突然，鼻子出現，尖叫道：「停！停下來！」四下一片混亂，槍聲響起，鼻子被誤認為竊賊，眾人起而圍攻。暴動平息之後，具有人形的鼻子消失無蹤，只留下真正的鼻子躺落在地面。巡警將它拾起，小心翼翼地把它包在手帕裡，而後率領他的部下開步離去。音樂持續片刻，喇叭奏出輕快的旋律。

第八景：舞台分而為二：一邊是科瓦利奧夫少校的公寓，另一邊是波多柴納夫人（Madame Podtochina）的公寓

巡警前來拜訪科瓦利奧夫，原封不動地歸還那只遺失的鼻子。少校大喜，酬賞了巡警。而後少校跑到鏡前，想把鼻子接回臉上，卻怎麼也黏附不住。他驚嚇不已，趕緊叫僕人伊凡去找醫生來。

醫生來了，仔細地檢視他的病人。「你其他的部位都還正常吧？」

他焦慮地問道。他所下的診斷是——一切順其自然，沒有鼻子你也可以活得同樣快樂。醫生勸他把這鼻子浸放在醋和伏特加酒中保存起來——說不定還可賣個好價錢呢！科瓦利奧夫再次試著把鼻子黏附回去，但又失敗了：他終於絕望了。他的朋友雅士金（Yaryzhkin）到來。他勸科瓦利奧夫用口水試試看。科瓦利奧夫試了，還是不管用。何不改用心理治療法？科瓦利奧夫確信再沒有人比波多柴納夫人更令他著迷了（而波多柴納夫人卻要他娶她的女兒），但是他不知道該向她求愛還是只和她談談？雅士金勸他寫封信給她，於是他開始動筆。

在這同時，我們看到舞台的另一邊是波多柴納夫人和她的女兒，她們正在算命。僕人伊凡拿著科瓦利奧夫的信走進。她倆一起看信，唱出一段二重唱，慢慢地，二重唱擴充成四重唱——科瓦利奧夫和雅士金加入。波多柴納夫人堅決地推拖一切責任，並要少校相信她並沒犯任何過錯。

接著是一個繁複的合唱場景。各式各樣的人在街上漫步，看著報紙，並且談論著有關科瓦利奧夫鼻子的奇異冒險。謠言滿天飛；大家都確信自己曾經看到鼻子在某個地方散步。一聽說鼻子出現於瓊克百貨公司，群眾紛紛湧向該處。有一名巡警為了獲得清楚的視野，還想租用木製長凳。現場一片紊亂。突然有人大喊：「鼻子在公園裡！」人群又湧向公園。有一個東方君王 Khozrev-Mirza 也到來；他坐在由宦官抬著的轎子裡，對那個會走路的鼻子非常感興趣。鼓聲急促地敲打，籲請大家注意。警察和消防人員趕到現場，他們用水驅散人群，把每個人的衣服都打濕了。至此，整個場景的騷亂達到高潮，所有的人大叫：「它在那裡？」

第九景：科瓦利奧夫少校的臥房

科瓦利奧夫突然從床上跳起，抓著他的鼻子大叫：「它在這裡！」他不敢相信自己的鼻子又恢復了原位——臉部的正中央。他叫僕人伊凡仔細地打量他的鼻子——竟連原先長在鼻子上的粉刺也不見了！科瓦利奧夫高興得跳起舞來。理髮師伊凡走進，準備為少校修面。少校叫道：「你的手乾淨嗎？」理髮師回答：「老天在上，絕對乾淨。」他們三

人──科瓦利奧夫，理髮師伊凡，僕人伊凡──大笑。科瓦利奧夫就其位置，當理髮師碰到他的鼻子時，他大叫：「小心啊！」理髮師嚇得鬆手，往後退了一步。

第十景：聶夫斯基（Nevesky）大道

科瓦利奧夫興高采烈地沿著聶夫斯基大道散步。朋友們像往常一樣地和他打招呼，他又恢復了信心，因為從別人的反應，他知道自己的鼻子仍在正常的位置。他遇到波多柴納夫人和她的女兒。他說了個淫穢的笑話給她們聽，三人笑成一團。波多柴納夫人邀請他吃晚餐，並且向他暗示她的女兒「仍然管用」。他禮貌地告辭──不，他還不打算踩入婚姻的陷阱呢！他和一名女販調情取樂。

此時，我們聽到以說白形式表現的收場語──由四名演員自觀眾席間以交談的方式說出。這個故事究竟有何含意？果戈里曾這樣寫著：「我承認這個故事非常不可思議……但是，不是到處都存在著荒謬嗎？……不論誰說了些什麼，這類事情的確發生在這個世界上──雖然罕見，但確實存在。」

附二：《鼻子》第一幕第三景中譯

科瓦利奧夫少校的臥房。可以聽到簾幕後他睡醒的聲音。

KOVALYOV:

Brr, Brr, Brr, brr, brr, brr, brr, brr. Mm...

(Vikhodit uz-za shirmï. On bez nosa)

Vcherashnim vecherom vskochil

u menya prïshchik na nosu...

(Ivanu, lakey Kovaleva)

Zerkalo mne.

(Ivan podayet Kovalevu zerkalo.)

Kak, Shto takoye? Shto? Nos..

Gde zhe nos?

Ne mozhet bït. Vodï mne, polotentse.

Tochno, Net nosa. Ne mozhet bït...

Da ya eshche,verno, splyu.

(Ivanu)

Ushchipni!

Oy! Net, kazhetsya ne splyu!

(Opyat smotrit v zerkalo.)

Vsyo, net nosa...

Odetsya mne!

IVAN:

A esli sprosyat, kuda ushli, kak skazat?

KOVALYOV:

K ober-politsmeysteru.

(Kovalev ukhodit)

科瓦利奧夫：

卜，卜，卜……嗯，嗯……

（他繞過簾幕登場，臉上不見鼻子）

昨天晚上，我鼻子上長了顆

粉刺……

（叫他的僕人伊凡）

快拿鏡子來！

（伊凡拿給他一面鏡子）

什麼？咦，怎麼了？我的鼻子！

它跑到哪裡去了？

不，不可能！快給我水和毛巾！

還是一樣，沒有鼻子。不可能……

也許我還在睡夢中。

（對伊凡說）

捏我！

噢，不對，我沒有睡著！

（他再度注視鏡中的自己）

沒錯，鼻子不見了……

我要趕緊把衣服穿上！

伊凡：

人家問你去哪裡，我該怎麼說？

科瓦利奧夫：

說我去找警察局長。

（科瓦利奧夫退場）

② 重見《慕真斯克的馬可白夫人》

一九三四年十二月，蕭斯塔高維契的第二個歌劇《慕真斯克的馬可白夫人》在列寧格勒首演。此劇取材於列斯科夫（Nikolai Leskov, 1831-1895）的故事，但並未忠於原作，蕭斯塔高維契加入了許多自己的東西。當時的樂評家認為這齣歌劇是柴可夫斯基《黑桃皇后》之後，俄國音樂史上最具深度和最有分量的作品。事實證明這種看法是正確的，如今大家常將此劇與貝爾格的《伍采克》（Wozzeck）並列為二十世紀最偉大的兩齣歌劇。但在音樂劇場史上，這齣歌劇的命運也是最悲慘的。

一九三六年元月，史達林在莫斯科觀賞此劇後，怒氣沖沖地離開劇場。在此之前，這齣歌劇一直是極度成功的，光是列寧格勒就有八十三場的戲票被搶購一空；但這一切成就似乎在一夜之間就被否定了。官方的黨報《真理報》（Pravda）上刊載了一篇詆毀此劇的社論，標題為「不是音樂，而是紊亂」，《慕真斯克的馬可白夫人》一劇自蘇俄劇院的劇目表上除名，達二十七年之久。

這二十多年來，蕭斯塔高維契的歌劇不但被打入冷宮，同時飽受官方報紙的辱罵，稱該作品為「喧嘩，咬牙切齒，尖叫」，「不協和音」，「音樂噪音」的可恥典型。蕭斯塔高維契毫無反駁的機會，因為這些官方報紙有史達林在背後撐腰，勢力龐大；沒有人再提及這部音樂作品。但是這部經過二十六個月苦心經營的成果是不容披抹煞的。我們不妨將這段「冷凍期」看作是蕭斯塔高維契接受嚴格考驗的時期。

英國詩人奧登（W. H. Auden）認為研讀藝術家的傳記並無法幫助我們了解他的作品。這種說法並不正確，蕭斯塔高維契及其作品《慕真斯克的馬可白夫人》即是很好的例證。如果我們對蕭斯塔高維契寫作該歌劇時的社會背景和個人處境有所認識的話，在聆聽此劇時，必能更深入地感受，領會。

蕭斯塔高維契生長在蘇俄的文化中心——列寧格勒，二十出頭就被公認為音樂大家，許多戲劇和電影都請他配樂。他是眾人矚目的焦點，也正因如此，他並不快樂。他並不是活在象牙塔裡的知識分子，他留心

地觀察壓迫民意的官僚政體的建立。他認為一個爽朗且傑出的人格會因壓抑而崩潰。除了官僚政體，瀰漫俄國那股沉滯、煩悶的風氣也是摧殘人格的主要因素。而就在此時，俄國政府又一步步地斷絕俄人與西方溝通的門路（正如普羅高菲夫所說，當時的俄國的作曲家正瀕臨「流於地方化」的危險）。蕭斯塔高維契對這種抑壓發展的社會傾向深感不滿，在《慕真斯克的馬可白夫人》裡，我們可以很清楚地看到「沈滯、煩悶」的主題反覆地出現。

女主角卡特麗娜最初的生活即是典型的俄式的沉悶生活模式。從法律的觀點來看，她和瑟傑的戀情以及謀殺親夫及公公的行為是不道德的。但是她企圖突破沉悶的環境，追求較完整的人格發展，其勇氣是不尋常的。蕭斯塔高維契的同情似乎是向著她的，在蕭斯塔高維契的處理下，她的罪行成為某種抗議。但蕭斯塔高維契並非情緒化或片面地刻劃他的人物、呈現他的主題；他著眼於多重的層次。卡特麗娜為了個人的追求而迫害了三個生命——波里士（她的公公），辛諾維（她的丈夫），以及娑妮葉卡（她的情敵）。這種安排代表著蕭斯塔高維契悲劇性的認知：暴力的抗議往往會變質成另一種暴力的壓迫，而另一些人將成為其反抗的犧牲品。蕭斯塔高維契此種認知顯露出他歷史學家和先知的胸懷。

在《慕真斯克的馬可白夫人》一劇裡還有一點值得我們注意：蕭斯塔高維契對警察組織功用的探討。整個「第七景」描寫警察局的內部——這段插曲可以稱得上是歌劇史上最具嘲諷威力的一頁。蕭斯塔高維契筆下的警局既恐怖，又滑稽——警員們無所事事，等人送紅包，隨便抓人詢問，因有人被殺而喜悅。這裡，蕭斯塔高維契似乎暗示：像警局這類既怪誕又恐怖的機構只能存在於俄國這種以暴力統治的社會裡。而「暴力」正是本劇的另一個重要主題——道德上和肉體上的暴力場景（譬如，瑟傑被鞭打，波里士和辛諾維被謀殺，胖廚娘亞克席娜被塞進桶內飽受戲弄，娑妮葉卡被推進湖裡），充滿全劇。

此劇最後一景由罪犯的話語收場。在此，罪犯無疑象徵著某種高層次的道德力量，扮演著批判的角色。如果說俄國政體是壓迫者，那麼罪

犯們就是被壓迫者，他們的心態代表著俄國人民對俄國社會的觀感，他們絕望的悲唱反映出俄國政體的黑暗面。如果說最後一景是片尾音樂，那麼蕭斯塔高維契要傳達給我們的是一種沈痛的黑色訊息。在精神上，他的歌劇和杜斯妥也夫斯基小說的悲觀基調是一致的。

附一：《慕真斯克的馬可白夫人》劇情概要

〈第一幕〉

第一景：卡特麗娜（Katerina）——富商辛諾維・伊斯梅洛夫（Zinovy Ismailov）的妻子——煩悶地坐在屋子裡；屋子的四周築起了高高的圍牆。歌劇一開始，即是她的詠嘆調〈噢，我已無睡意……〉：她對千篇一律的日常生活——睡覺，起床，和先生一起喝茶，吃飯，又睡覺——感到厭倦。她是個不識字的婦人，毫無嗜好消遣可言，再加上沒有生育兒女，日子更形苦悶。她開始怨恨起她的丈夫。

辛諾維因生意得出趟遠門，臨走時，卡特麗娜的公公波里士（Boris Ismailov）強迫她跪在聖像前發誓，保證她對丈夫將永遠堅貞。

間奏

第二景：在伊斯梅洛夫家的後院，工人們胡鬧取樂。他們把肥胖的廚娘亞克席娜（Aksinya）塞進一個桶子裡，然後輪番上陣，將手伸進桶內捏她，逗她，大吃其豆腐。辛諾維臨出門前才雇用的工人瑟傑（Sergey）也參與其間。卡特麗娜前來替亞克席娜解圍，她為女性受男性的欺壓打抱不平，為了顯示女性不是弱者，她接受了瑟傑的挑戰，與他摔角。在瑟傑的臂彎裡，她的力氣頓失。此時她的公公波里士出現，卡特麗娜連忙推說自己被布袋絆倒，瑟傑因扶她也跟著跌倒。波里士警告卡特麗娜，說將把她的一舉一動告訴她丈夫。

間奏

第三景：夜深了。卡特麗娜正準備就寢，她覺得非常寂寞，一面脫衣，一面唱著詠嘆調〈小馬急急奔向母馬……〉。此時瑟傑前來敲門，佯稱

想向她借幾本書閱讀（而卡特麗娜根本就不識字）。瑟傑開始挑逗她，經過短暫抗拒之後，瑟傑佔有了她。

〈第二幕〉

第四景：波里士無法入睡。這個淫穢的老頭想到了他的媳婦卡特麗娜：「如此健美的女人，而她的丈夫又不在家。」他於是提著油燈走到她的窗前，想「安慰她的寂寞芳心」。不巧，瑟傑此時正從窗口爬出，和卡特麗娜難分難捨地道別。波里士怒火中燒，拿出鞭子抽打瑟傑，卡特麗娜在一旁嚇壞了，卻又欲救不能。波里士鞭打得疲倦了，就命卡特麗娜去煮些蘑菇給他吃。卡特麗娜在蘑菇裡下毒，波里士吃了一命歸天。牧師前來為他舉行告別式。沒有人懷疑卡特麗娜，因為有些蕈類是有毒的。

間奏

　　第五景：瑟傑和卡特麗娜睡在一張大床上。卡特麗娜喚醒熟睡的瑟傑，要他熱情地擁吻她。瑟傑敷衍地應付她，並說自己是個敏感的男人，對他倆這種偷偷摸摸的勾當感到憂慮，而卡特麗娜卻始終熱情如一。卡特麗娜看到波里士的鬼魂出現在屋角，她一點也不害怕地說：「你嚇不了我！」有了瑟傑，她什麼都不怕了。不久，她的丈夫辛諾維回來了；瑟傑躲了起來。辛諾維質問卡特麗娜他的父親是怎麼死的，這段日子他不在家，究竟發生了什麼事情。他聽到一些閒言閒語，又看到瑟傑的皮帶，他威脅卡特麗娜告訴他實情。卡特麗娜不再畏懼她的丈夫，她稱他「懦弱冷感如魚」，不配做她的丈夫。辛諾維大怒，用皮帶抽打她。她叫出瑟傑，兩人合力將辛諾維扼死，並且把屍體藏到地窖裡。現在，卡特麗娜完全自由了。

間奏：管弦樂間奏

〈第三幕〉

　　第六景：卡特麗娜常常不自覺地對地窖發呆，辛諾維的屍體使她害

怕。瑟傑勸她及時行樂，為美好的未來而歡欣，因為今天是他們結婚的日子。有一名衣衫襤褸的農工發現卡特麗娜老是望著地窖，他想裡頭一定藏有許多美酒，於是打開鎖頭，進去探個究竟。他聞到腐臭味，接著發現了辛諾維的屍體。他嚇得趕緊跑向警察局。

間奏

第七景：無聊的氣氛和惡劣的情緒瀰漫著警察局。幾個警察自我解嘲地唱著：「如果我們不在這裡鬼混，我們到哪裡去賺外快？」「我們的薪水不多，而出高價賄賂的人實在太少。」他們無事可做，加上卡特麗娜又沒有邀請他們參加喜宴，他們只好轉而嘲弄一名膽怯的教員——因為他相信上帝的存在，並且認為青蛙也有靈魂，只不過牠們的靈魂比較卑微而且無法永恆。這時那名農工趕來報告：辛諾維的屍體在地窖裡。警察們大悅，因為他們總算有點事情可以做了。於是，大夥兒興致勃勃地衝往伊斯梅洛夫住宅。

間奏

第八景：在伊斯梅洛夫住宅，婚宴正在進行。醉酒的賀客舉杯祝福這對新人——瑟傑和卡特麗娜。就在眾人讚許新娘之美貌時，卡特麗娜忽然發現地窖的門是開著的——這表示有人看到了屍體。她告訴瑟傑他倆得儘快逃走。可是太遲了，警察已經到門口了。卡特麗娜坦承一切罪行後，就被帶走了；瑟傑在一陣毒打後，也遭到同樣的命運。

〈第四幕〉

第九景：在一望無際的西伯利亞草原上，有一隊罪囚緩緩行進，卡特麗娜和瑟傑也在其中。黃昏時分，罪犯們在林間的湖畔停下來準備過夜；男女罪犯們分隔開來。卡特麗娜用錢賄賂步哨，潛往瑟傑處。瑟傑反應冷漠，並且責怪卡特麗娜毀了他的一生；卡特麗娜沮喪地離去。瑟傑對卡特麗娜已感到厭倦，他現在看上另一名年輕的女犯娑妮葉卡（Sonyetka）。為了討好娑妮葉卡，他從卡特麗娜那裡騙來了長襪給娑妮葉卡祛寒，而後兩人到林中取樂。他們更公然地嘲笑卡特麗娜的愚蠢。

卡特麗娜絕望透了，求生的意志盡失。她把婂妮葉卡推下湖裡，然後自己也投湖自盡。

全劇以罪犯們的話語作結，氣氛淒冷、凝重：

> 我們日復一日蹣跚地行進，
> 腳鐐在我們身後拖響。
> 我們疲乏地計數著里程，
> 撩起的塵沙在我們四周飛揚。
>
> 啊，大草原，你是如此地無邊無際，
> 白日與黑夜是這樣地永無窮盡，
> 我們心中的念頭是這樣地陰鬱悲淒，
> 而守衛們又是那麼地冷漠無情，
> 啊……

附二：卡特麗娜詠嘆調兩首

〈第一幕第一景〉卡特麗娜躺在床上，打呵欠。

KATERINA:

Akh, nye spitsa ból'she, popróbuyu.

Nyet, nye spitsa,
ponyátno, noch spalá, vstála,
cháyu s múzhem napilas.
Opyát' leglá.
Vyed' dyélat' ból'she nyéchevo.
Akh, bózhe moy, kakáya skúka!
V dyévkakh lúchshe býlo,
khot' i byédno zhili,
no svobóda bylá.
A tepyér…toská, khot' vyéshaysa.
Ya kupchikha,
suprúga imenitovo kuptsá
Zinóviya Borisovicha Izmáylova.
Muravey taskáet solóminku,
koróva dayót molokó,
batraki krupchátku ssypáyut,
tól'ko mnye odnóy
dyélat' nyéchevo,
tól'ko ya odná toskúyu,
tól'ko mnye odnóy svyet nye mil
kupchikhe.

卡特麗娜：

噢，我已無睡意，但我再試試。
（試圖入睡）

不，我無法入睡。
當然，我睡了一整夜，然後起來
和我丈夫喝茶，
接著又回到床上。
畢竟，我無事可做。
天啊，真無聊啊！
沒出嫁時還比較好，
雖然家裡窮，
至少有一些自由。
但現在，鬱悶得真想上吊。
我是商人婦，
嫁給有名的商人，
辛諾維・鮑里索維奇・伊斯梅洛夫。
螞蟻沿著稻草費力行進，
母牛貢獻奶汁，
農場工人生產麵粉，
但獨獨我
無事可做，
獨獨我一人覺得鬱悶，
獨獨我一人命苦，我啊
一個商人婦。

〈第一幕第三景〉卡特麗娜的臥室。

KATERINA:

Zherebyónok k kobýlke torópitsa,

kótik prósitsa k kóshechke,

a gólub k golúbke stremitsa,

i tól'ko ko mnye niktó nye speshit.

Beryózku vyéter laskáet,

i teplóm svoim gréyet sólnyshko.

Vsyem shto-nibúd' ulybáetsa,

tól'ko ko mnye niktó nye pridyót,

niktó stan moy rukóy nye obnimet,

niktó gúby k moim nye prizhmyót.

Niktó moyú byléluyu grud' nye pogládit,

niktó strástnoy laskoy menyá nye istomit.

Prokhódyat moi dni bezrádostnyye,

promelknyót moyá zhizn byez ulýbki.

Niktó, niktó ko mnye nye pridyót.

Niktó ko mnye nye pridyót.

卡特麗娜：

小馬急急奔向母馬，

雄貓一心追求雌貓，

鴿子忙著尋找伴侶，

但沒有人來我這裡。

微風輕撫著樺樹，

太陽用光溫暖它，

眾生都獲贈微笑，

但沒有人來找我。

沒有人輕摟我的腰，

沒有人把吻印在我唇上。

沒有人撫摸我白皙的乳房。

沒有人用激情的擁抱累死我。

日子單調無趣地進行著，

我的生命一閃而逝全無笑意。

沒有人，沒有人會來找我，

沒有人會來找我。

（卡特麗娜脫光衣服，躺在床上）

蕭斯塔高維契的兩部歌劇

向爵士樂致敬

要為爵士樂（Jazz）下一個簡單的定義是困難而危險的事。所有嚴謹的音樂辭書、百科全書都怯於遽下論斷，一般字典格於篇幅不得不大膽為之，並且是愈小本愈勇敢。袖珍版的《韋氏新世界字典》說爵士樂是「一種使用切分法、極富節奏性的音樂，源自新奧爾良的音樂家，特別是黑人」；《企鵝英語字典》說它是「從繁音拍子、藍調發展來的音樂，特徵為切分法的節奏，以及根據一基本主題或旋律做個別或團體的即興演奏」；牛津大學出版的一本為以英語為外國語者編的字典則說它是「源自美國黑人、節奏用切分法的喧鬧、不安的音樂」。

習於聽古典音樂的我最初的確認為爵士樂是喧鬧、不安的，或者更準確地說，認為凡喧鬧、不安的就是爵士樂；大學畢業後新讀了幾本音樂史與音樂欣賞指南，發覺他們把爵士樂跟古典音樂相提並論，才「勢利地」對它另眼看待。然而仍只是「眼」而已，聽進耳朵仍覺不甚自在。我開始強迫自己閱讀有關爵士樂的書籍，發現短短百年的爵士樂史，出現的名字比從蒙特威爾第到梅湘四百年古典音樂史裡的還多，而且盡是一些奇怪的名號：「果凍捲」摩頓（Jelly Roll Morton）、「肥仔」華勒（Fats Waller）、「國王」奧利佛（King Oliver）、「公爵」艾靈頓（Duke Ellington）、「暈眩」基列士比（Dizzy Gillespie）……

聽古典音樂，你只要盯住幾個大作曲家，反覆聆賞，很快地就可以登堂入室。但爵士樂不然，每一個演奏家都是作曲家，他不照固定的樂譜演奏，而是即興地、恣意地在規定的和聲架構下創造音樂。古典音樂的演奏者總是力求表達原作與原作曲者的思想，但爵士樂者並不在乎表達的內容，他在乎的是表現的方式，他只是利用某個主題來表現自己的意圖，表現自己的個性——不斷地運用獨特的語法、音響製造高潮，製造張力。所以爵士樂大匠路易·阿姆斯壯說：「你必須要珍愛自己能演奏。」演奏是爵士樂的生命。任何人若不能領略演奏者在演奏時爆發的

生命力，便無法進入爵士樂的殿堂。

　　嚴謹深刻的古典音樂彷彿茶杯裡的風暴，音樂元素經由呈示、排比、組合、發展、再現等技術逐步推向數個張力的高峰，然而即使在最飽滿時，整個情緒仍然在節制的杯子之內。爵士樂卻好像魔術杯子裡的水，杯水不斷溢出杯外，卻又神奇地倒回杯內——一次又一次地變化顏色、形狀，激發出新的音響；當一群傑出的演奏者同時或接力演奏時，我們就好像看到一個由好幾個杯子組成的噴泉，此起彼落地迸發、交換著音樂的魔力。

　　這些年透過視聽設備，有機會坐在家裡分享爵士樂者創造的快樂。日本人是喜愛爵士樂的，我在衛星電視上曾看到他們小學生爵士樂隊有模有樣的演奏，也看過他們的音樂家在世界舞台上演奏蘊含東方風格的爵士樂。爵士樂早已經是國際語言了。但最能打動我似乎仍是那些傳自亞美利加本土的：從鼓著氣球般的兩頰吹小號的基列士比，到兩隻手同時在兩把吉他上彈奏的史坦利・喬登（Stanley Jordon）；從已成絕響的貝絲・史密斯（Bessi Smith）、比莉・哈樂蒂（Billi Holiday）（她們自然在唱片上復活了！），到眼盲心亮、化苦為甘的戴恩・雪（Diane Schuur）。

　　一九九〇年四月在報攤上翻閱《新聞周刊》，赫然發現歌后莎拉・馮（Sarah Vaughan）也在年度死亡名單之內，急急回家拿出她一九八六年十月在新奧爾良史托里維爵士廳演唱的錄影帶。那真是群星閃爍，充滿喜悅的一夜。一群偉大的爵士樂者互敬互愛地在舞台上用音樂相互競技。他們的演奏散發出共通的價值感，卻同時讓我們清楚地看見他們獨立的意志：吹著迷你短號的「爵士樂詩人」唐・薛里（Don Cherry）；在高音的雲梯上翻筋斗的小喇叭手梅納・傅格森（Maynard Ferguson）；容・卡特（Ron Carter）；赫比・韓寇克（Herbie Hancock）；暈眩基列士比……他們真像一家人：在暈眩的瞬間，一同到達至福。

　　歌劇作曲家威爾第曾經說過：「音樂裡有一種東西比旋律和節奏更重要：音樂。」爵士樂最簡單的定義也許就是：音樂。

永恆的爵士樂哀愁

——懷念邁爾士・戴維斯

　　看過克林・伊斯特伍導演，佛里斯・惠特克主演，爵士樂巨匠查理・帕克（Charlie Parker, 1920-1955）的電影《鳥仔》（*Bird*）的人，大概都會對爵士音樂家（特別是黑人爵士音樂家）熱情而又孤寂的生涯留下深刻的印象。爵士樂是演奏者的音樂，在面對觀眾即興演奏時，樂人的生命是熱鬧又充滿激情的，然而一離開舞台，一離開曾經有過的熱烈時刻，空虛與不安往往虎視眈眈地準備撲食他們。許多人藉酗酒、吸毒振奮自己，苦惱與激情互相追逐，很快地他們把自己掏盡了。「鳥仔」帕克即是此種「烈士」的典型：在短促的時間裡，將自己的才華、生命燃燒殆盡。與帕克同領四十年代爵士樂風騷的小喇叭手兼樂團領導「暈眩」基列士比（Dizzy Gillespie, 1917-1993），在電影中告訴潦倒的帕克，他之所以要做好一名領導者，是為了要證明給那些骨子裡不希望黑人成器的白人看的：「我是改革者，而你想當烈士。等你死了，他們會不斷談起你。烈士總是比較令人懷念。」

　　最近去世的小喇叭手邁爾士・戴維斯（Miles Davis, 1926-1991）卻是在生前即被不斷談論的改革者。十五歲領到工會會員證，十八歲即在艾克史汀（Billy Eckstine）的樂團與剛剛創造「咆勃」（Bop）——一種強調即興演奏，非黑人不足以勝任的新爵士風格——的年輕爵士樂革命者基列士比與帕克等一起演奏。之後，他前往紐約，入學茱麗亞音樂學校，但大多數時間卻來往各夜總會追隨帕克學習。一九四五年，他離開茱麗亞，並且加入帕克的五重奏團。與帕克狂暴猛烈的薩克斯風主奏相對照，陪襯的戴維斯的小喇叭有時略嫌膽怯、不穩定。但是他努力琢磨自己的語法，發展出一種簡樸、深情、以中音域為主的演奏風格。一九四八年，他離開帕克，與編曲家吉爾・伊凡斯（Gil Evans）合作，

錄製了後來被標誌為《酷派的誕生》（*Birth of the Cool*）的九人樂隊的演奏。這實在是爵士樂史上的大事；樂隊的音色輕柔如雲霧，獨奏部分則如陽光般不時破雲而出。戴維斯的這個「邁爾士 Capitol 樂隊」只存在了兩個禮拜就解散了──太領先時代了，但卻為往後五十年代「酷爵士」（cool jazz）的發展立下了基型。

戴維斯令人難忘的小喇叭音色以及不斷求變的風格，使他成為四十年來最多樣、偉大，又令人難以捉摸的爵士樂奇才。他獨樹一幟，人聲般，幾乎不用顫音的音色──時而遙遠、憂鬱，時而堅定、明亮──廣泛地被世界各地的樂手模仿。他的獨奏──不管是沈思、低語的歌謠旋律，或是凌駕於節拍之上的急奏──一直是一代又一代爵士音樂家的模範。比技巧更重要的是他處理樂句的方法以及音樂空間感。簡潔、微妙是戴維斯藝術的特質。他說：「我總是注意聽是不是能把什麼省掉。」

那是一種異常純淨、充滿溫柔的音色；是整個世界的映像。他小喇叭吐出來的聲音像晶透的沙粒傾瀉於夢中，每一粒沙都是一個世界，鑑照現代人類的苦悶與負擔。

那是孤寂、哀愁與順忍的聲音。哀愁與順忍，伴隨著壓抑不住的內心的抗議，獨立存在於戴維斯所要表達的一切事物之上。沒有錯，戴維斯也訴說許多有趣、可愛、親切的事物，但總是用這種哀愁與順忍的方式訴說。

有人形容他的音色是「人行走於蛋殼之上」，這真是生動而貼切的比喻。戴維斯充滿斷奏然而依然流暢的律動，基本上不是快樂的音樂。他的音樂戰戰兢兢地反映戰戰兢兢的現代人：偶然迸發的抒情的狂喜總是淹沒在暗鬱的沈思裡。

與音色同樣重要的是他不斷變化的風格。每隔幾年他就弄出新的班底、新的樣式。每一個階段都惹來批評家的抨擊；每一個階段（最近一次除外）都引起爵士樂演奏者持續的回響。戴維斯說：「我必須要變，那是揮不去的詛咒。」

戴維斯長成於「咆勃」的年代，續起的許多風格──「酷爵士」、「硬咆勃」（hard bop：相對於西岸酷爵士，五十年代後半流行於東岸

的一種質野而具熱力的爵士風格）、「調式爵士」（modal jazz：根據調式而非和弦做即興演奏的爵士風格）、「爵士搖滾」、「爵士憤克」（jazz funk：一種仍保有老搖擺樂某些要素以及藍調情緒的後咆勃爵士風格）——都是受他激發而生或因他參與而確立。終其生涯，他根植於藍調，但也從流行歌曲、佛拉明哥、古典音樂、搖滾、阿拉伯音樂、印度音樂等吸取養分。

一開始，一般大眾並不是很能接受他。五十年代初期，他染上毒癮，演奏事業頗為不順。一九五四年，他戒毒成功，錄下了他第一批重要的小型樂隊演奏唱片。〈Walking〉一曲棄絕「酷爵士」風格，宣告了「硬咆勃」的到臨。一九五五年，他出現於新港爵士音樂節，大受全場觀象歡迎。《強拍》（Down Beat）雜誌讀者選他為年度最受歡迎的小喇叭手。突然間，戴維斯的大名響遍各地。他成為爵士史上第一個比白人音樂家身價更高、更受歡迎的黑人音樂家。驕傲的黑人父母親（包括非洲）紛紛把他們的兒子命名為「邁爾士」或者「邁爾士‧戴維斯」。

此時戴維斯組成了他第一個重要的五重奏團，包括寇垂恩（John Coltrane，薩克斯風），張伯斯（Paul Chambers，低音大提琴），葛蘭德（Red Garland，鋼琴）以及喬‧瓊斯（Philly Joe Jones，鼓）。他們的演奏兼得精緻與動力之美，兩年間錄了六張唱片，為後來的爵士五重奏團留下典範。

五十年代末期，戴維斯另外又跟編曲家吉爾‧伊凡斯合作灌錄了三張由大樂隊伴奏的唱片：Miles Ahead（1957）、《乞丐與蕩婦》（Porgy and Bess, 1958），《西班牙素描》（Sketches of Spain, 1960），其中《西班牙素描》包含了西班牙佛拉明哥味的作品，是爵士與世界音樂結合之先河。一九五八年，戴維斯赴法國，為路易‧馬盧導演的電影《電梯與死刑台》錄原聲帶。

一九五九年，戴維斯重組他的五重奏團——鋼琴改由比利‧伊凡斯（Billy Evans）擔任，錄下名片 Kind of Blue。這張唱片是「調式爵士」的先聲，音樂深具潔淨的美感：戴維斯的演奏簡潔雋永，音色純粹永恆。

戴維斯廣受歡迎的一個重要因素是他吹奏加弱音器的小喇叭的方

式——他彷彿對著麥克風「呼吸」，沒有明確的起音。聲音起於捉摸不定的瞬間，彷彿來自虛無，又同樣不明確地終結，在聽者不知不覺間歸於虛無。

六十年中期，戴維斯組成了一個包括蕭特（Wayne Shorter，薩克斯風兼作曲）、韓寇克（Herbie Hancock，鋼琴）、卡特（Ron Carter，低音大提琴）、威廉斯（Tony Williams，鼓）的新的五重奏團，把調性和聲推到極致且發展出燦爛而自由的節奏活力。*Miles Smiles*（1966）是他們錄下的多張優秀唱片中的顛峰之作。

一九六八年以後，戴維斯開始試驗搖滾節奏與電子樂器，並邀柯利亞（Chick Corea，電子鋼琴）、札威努（Joe Zawinul，電子鋼琴）、何蘭德（Dave Holland，低音大提琴）、麥克勞夫林（John McLaughlin，吉他）入團，擴大編組，錄下了被許多人認為是戴維斯「最後傑作」的兩張唱片——*In a Silent Way*（1969）和 *Bitches Brew*（1970）——這兩張唱片成功地拉近了搖滾聽眾和戴維斯間的距離。

戴維斯同時由搖滾轉向「憤克」（funk），以打動年輕一代黑人的心，錄下的唱片如 *On the Corner*（1972）、*Dark Magus*（1974）等，卻是毀譽參半：死硬派不承認其為爵士樂，新而無偏見的一代卻欣然納之。

到了一九七五年底，他的健康情況愈來愈差，潰瘍、喉嚨硬結腫、臀部手術、黏液囊炎諸病齊發。他被迫退隱。六年後，隨著新唱片 *The Man with the Horn*（1981）復出——戴維斯的技巧依舊完好如初，只是音樂首度有商業化的傾向，並且倒退回以往的風格。他一九八三年的 *Star People* 卻是一張以藍調為本，充滿強力美感的不老之作。

戴維斯是個謎樣的人物。他性情多變，經常公開譏評他人。一九五七年，他動完手術除去聲帶上的硬結腫兩天後，因事怒吼，導致聲帶永遠受損，只能發出刺耳的沙沙聲。在公眾眼中他是一個孤高、耀眼、自行其是的人物，經常背對觀眾演奏，奏完自己獨奏的部分後便逕自走下舞台。

然而他的音樂卻非常容易和人相通。他不斷提攜許多年輕的樂手合作演奏，激勵他們，也受到他們的刺激；戴維斯總是從新秀身上獲得

新血，不讓自己的藝術停滯。這些班底在離開他後每多自立門戶，繼續拓展新的風格：寇垂恩是六十年調式爵士的龍頭；扎威努與蕭特合組了 Weather Report 樂團；麥克勞夫林組成 Mahavishnu 樂團；韓寇克、柯利亞以及比爾·伊凡斯也各組了自己的樂團。他們甚至比他走得更快更遠。但戴維斯卻不曾讓自己越界，他總是在傳統與前衛之間擺盪，選擇一種「節制的自由」。

這正是戴維斯似是而非，複雜個性的一部分，一如他「簡樸」的風格其實是「世故的簡樸」：因為他如果想跟技巧精湛、能在小喇叭上吹出任何花樣的前輩基列士比一別苗頭，甚至比他更受歡迎的話，他必須化拙為巧，將自己在技巧上的局限凸顯成優點。

戴維斯在爵士搖滾方面的成功曾使流行與搖滾音樂界極力想抓住他。一九七〇年夏天，全世界愛樂者屏息等候他與搖滾樂手克萊普頓（Eric Clapton）等同台演出，但戴維斯卻拒絕了。他只願和自己的樂團合作：「我不想成為白人，搖滾是白人的字眼。」

這是黑人爵士音樂家戴維斯的另一個心結。他想有更多的聽眾，但他又顧慮到做為這一代黑人應有的驕傲、自信和抗議的精神；他演奏的是「黑人的音樂」，但他必須承認買他唱片、來聽他演奏會的聽眾主要都是白人。他說：「我不在乎買唱片的是誰，只要他們能接觸黑人而我能在死後仍被記得。我並不為白人演奏。我想聽到黑人說：『Yeah，我喜歡邁爾士·戴維斯。』」

這的確是黑人音樂家共同的困局：在心理上、在藝術上，他們希望把屬於黑人的東西演奏給黑人聽，但在現實上，他們必須靠白人購買者的支持。戴維斯也許會咒罵白人，但白人的掌聲比黑人的掌聲更能支持他。難怪他背對觀眾演奏（這麼一種複雜、分裂的人！）。難怪他的喇叭流露出這麼一種孤寂、哀愁的音色。

戴維斯似乎是惟一能與二十世紀歐洲藝術界那些偉大天才——譬如史特拉汶斯基、荀白克、畢卡索、夏戈爾等相提並論的爵士音樂家。特別是與畢卡索——不只因為他們同樣自始至終保有豐沛的創作力，也不只因為他們同樣風格多變——更因為他們在創作生涯的最初就創造出令

人難忘的藝術特色：畢卡索憂鬱、悲憫、人道的「藍色時期」；戴維斯孤寂、哀愁、人性的小喇叭音色。當我們想到那些才華洋溢卻早逝、困頓的爵士音樂家——如查理・帕克時，我們當更能深體那來自虛無， 又歸於虛無的音樂的哀愁了。

戴維斯自己曾經說過：「不要演奏你知道的，演奏你聽到的。」對於閱讀這篇文章的讀者我也要說：「不要以你知道的為樂，以你聽到的為樂。」如果你開始對爵士樂有了新的興趣，就請你找出帕克、基列士比、戴維斯的唱片，聽聽為什麼人家說帕克與基列士比是為現代爵士樂開路的雙子星，而戴維斯是帕克與基列士比之後唯一偉大、完美的音樂家。

奇異的果實

——比莉‧哈樂蒂

比莉‧哈樂蒂（Billie Holiday, 1915-1959）是爵士樂史上令人難忘的奇異的果實。她哀愁、性感、充滿渴望與微妙變化的歌聲，像既甜又酸的果汁，讓人在領受後打從心底升起一股混雜了苦楚的涼意。她的音質獨特，處理樂句的方式優雅而無懈可擊，能巧妙地傳達甚至擴張歌詞蘊含的情感，彷彿每首歌講的都是她自己的故事：為她而寫並且由她第一次唱出。如果爵士歌唱的真髓是使老調翻新、使即便最陳腐的歌詞也能在聽者耳中產生新意，那麼哈樂蒂也許是阿姆斯壯（Louis Armstrong）之後最偉大的爵士歌手。

哈樂蒂的音樂果實是以生命的苦難做發條的。她的一生與男人、酒精、毒品糾纏不清，並且——做為一名黑人女性歌手——飽嘗了種族與性別歧視之苦。在她一生灌唱過的三百多首曲子當中，真正的藍調（Blues）不到十首，但她唱的每一首歌都有藍調的感覺，透露出一種悲淒、厭世的情緒。她的歌是她生命的投射，如同她自己所說：「我唱的每一樣東西都是我生命的一部分。」

哈樂蒂的父母生她時都還只是十幾歲的未婚少年。她的父親是斑鳩琴手兼吉他手。她的童年傷痕累累：十歲時被鄰人強暴，對方入獄，但她自己也以行為不檢之名被送到一家天主教的少女感化所，罰穿破舊的紅衣，歷兩年始獲釋；十幾歲時她在紐約哈林區一家妓院為人擦地板，繼而受物誘賣淫。她的父母結婚又離婚，哈樂蒂隨著母親來到紐約。

她的歌唱生涯始於哈林區的俱樂部。製作人約翰‧漢蒙（John Hammond）聽到後驚為奇才，在一九三三年四月號《樂人》雜誌上如此稱道：「本月分崛起了一位名叫比莉‧哈樂蒂的歌手……雖然才十八歲，她重逾兩百磅，長得出奇美麗，歌藝不輸給任何我聽過的人。」

漢蒙為她製作了第一張唱片，由當時炙手可熱的豎笛手班尼·古德曼（Benny Goodman）領導九人樂隊為她伴奏。一九三五年初，她意外地在艾靈頓爵士（Duke Ellington）的短片《黑色交響曲》（*Symphony in Black*）裡露面唱了一小段。雖然只是曇花一現，卻頗可見哈樂蒂演戲的潛力。可惜的是在這之後哈樂蒂只演過另一部電影：一九四七年鬧劇似的《新奧爾良》（*New Orleans*），她演侍女，阿姆斯壯演領班。爵士樂迷看到他們所景仰的偉大歌手當年只能在銀幕上演小角色，大概都會感到不平，但至少這些電影歪打正著地為巨匠們留下了珍貴的合作紀錄。

　　一九三五年四月，哈樂蒂在哈林區著名的阿波羅戲院首次登台演唱，這家戲院多年來一直被視為是考驗藝人才華的重地，觀眾主要是黑人，以嚴苛、挑剔出名，但卻比全世界其他任何地方的觀眾更能準確、直覺地認出誰是未來的超級巨星。怯場的哈樂蒂被人從後台及時推進場，她唱了兩首歌，並且即興演唱了〈我愛的人〉（The Man I Love）做為安可曲，觀眾狂熱地叫好。同年七月，哈樂蒂開始與鋼琴手泰迪·威爾森（Teddy Wilson）等合作錄製唱片，七年間錄下了約一百張唱片，伴奏的樂手大多是臨時湊集的那個年代最偉大的一些爵士樂人，包括小喇叭手巴克·柯雷頓（Buck Clayton），薩克斯風手賴斯特·楊（Lester Young）等。這些唱片裡的歌往往是二流甚至可笑的作品（黑人藝術家當時只能撿別人不要的剩貨），但哈樂蒂卻把它們轉化成金。這些純真的唱片就像早期印象派的畫一樣，被當時嚴肅的批評家輕視，被大眾冷落，但時間證明它們是不朽的傑作。

　　這些傑作最動人的一部分大概是與賴斯特·楊合作的那些。哈樂蒂與楊相遇於一九三七年一月的錄音演奏，隨後成為一生的知交，不論在音樂上或友情上。與哈樂蒂一輩子不斷愛上的那些引她吸毒、詐她錢財、令她身心俱傷的男人相較，他們的關係是純精神的。他們一見如故，惺惺相惜，楊暱稱哈樂蒂為「蒂夫人」（Lady Day），哈樂蒂也回呼楊為「總統」（簡稱 Prez），因為楊是她心目中第一號薩克斯風手。時間證明他們的確是音樂中的王公貴族。他們的演奏水乳交融：楊的助奏與獨奏充分契合哈樂蒂的情緒；哈樂蒂所唱的旋律線與楊所奏的旋律

線交織為一，誰是主、誰是副——那一條旋律線是聲樂，那一條是器樂的問題已全然不在。哈樂蒂自然是善於詮釋歌詞的，但在音樂上，她的演唱超越了語意的界限：「我不認為我在唱歌，我感覺我自己好像在吹奏喇叭。我試著像楊，或阿姆斯壯，或其他任何我欽佩的人那樣即興演奏。我表現出來的是我的感覺。」他們的合奏體現了爵士樂演奏互相激發、盡情交融的最高美德。聆聽他們的錄音實在是人生一大享受。

　　CBS 唱片公司一九九一年出齊了一套九張 CD 的《比莉‧哈樂蒂精粹集》（*The Quintessential Billie Holiday*），在第三、四、五、六、九集裡我們可以找到許多他們美妙的演奏：第三集第十二首（I Must Have That Man），哈樂蒂的演唱深具古典的簡樸之美，彷彿一襲香奈爾（Chanel）設計的小黑禮服，在獨唱部分結束時臨去秋波似地加厚音量、加粗音質、加猛感情，而楊這位薩克斯風中的尼金斯基，彷彿夢中舞蹈般跟著飄進——那真是迷人的一段薩克斯風獨奏；第五集第十二首（When You're Smiling），我們聽到楊深情、溫柔的獨奏，而哈樂蒂一次又一次哭喊般唱著「smiling」與「smiles」這兩個字，讓我們感覺這些微笑其實是強做歡顏的小丑的眼淚：

When you're smilin', when you're smilin'	當你微笑，當你微笑
The whole world smiles with you	全世界都跟著你微笑
When you're laughin', when you're laughin'	當你歡笑，當你歡笑
The sun comes shinin' through	陽光閃閃照耀
But when you're cryin', you bring on the rain	但當你哭泣，天也跟著下雨
So stop your sighin', be happy again	所以別再嘆氣，要再次開懷
Keep on smilin', 'cause when you're smilin'	讓笑顏常在，因為當你微笑
The whole world smiles with you	全世界都跟著你微笑

　　在哈樂蒂唱過的眾多歌曲當中，有一首〈奇異的果實〉（Strange Fruit）似乎最能表達她個人的悲劇。詩人路易士‧亞倫（Lewis Allen）為她寫了這首歌，拿到她駐唱的「社會餐館」（Café Society）請她唱，一開始

哈樂蒂對這首意象驚聳、氣氛陰森的歌頗感迷惑，然而她的直覺告訴她：這是一首能讓她把心底鬱積的情感宣洩出來的歌。她唱了它，這首歌讓她在一夜間從唱藍天、明月一類情歌的俱樂部歌手變成「偉大的歌者」：

Southern trees bear a strange fruit	南方的樹上結著奇異的果實
Blood on the leaves and blood at the root	血紅的葉，血紅的根
Black bodies swingin' in the Southern breeze	黑色的屍體隨風擺盪
Strange fruit hangin' from the poplar trees	奇異的果實懸掛在白楊樹上
Pastoral scene of the gallant South	華麗的南國田園風景
The bulging eyes and the twisted mouth	突出的眼，扭曲的嘴
Scent of magnolias sweet and fresh	木蘭花清甜的香味
Then the sudden smell of burning flesh	轉眼成了焦灼屍肉的氣味
Here is a fruit for the crows to pluck	這裡有顆果實，讓烏鴉採擷
For the rain to gather, for the wind to suck	供雨水摘取，任風吸吮
For the sun to rot, for the tree to drop	因日照腐朽，自樹上墜落
Here is a strange and bitter crop	這是奇異而苦澀的作物

　　這是一首抗議種族歧視的歌，掛在樹上的「奇異的果實」是受私刑的黑人的屍體。哈樂蒂唱這首歌時似乎把魂魄都唱出來，不只因為她一生也遭遇過無數歧視，她隨亞提·蕭（Artie Shaw）的白人樂團在紐約林肯飯店演唱時，老闆要求她從廚房的門進出，不准她進入酒吧或餐廳，並且除了輪到她唱時，必須獨自待在一間暗黑的小房間；在底特律一家戲院演出時，他們要她塗上黑色的化粧油，以便不被觀眾誤為混血白人，相反地，在另一家戲院和亞提·蕭樂團合作演出時，卻有人擔心她黑色的膚色和白人樂團格格不入──更因為這首歌傳遞了整個黑人的屈辱、無奈和失落。從一九三九年四月到一九五六年十一月，她多次灌唱這首歌，愈到晚年愈見節制：她的歌聲驚異地傳達出恐怖的感受，飛越歌詞，化成凝結的悲嘆，永恆的停頓。在傑瑞米（John Jeremy）

一九八五年的紀錄片《蒂夫人的漫漫長夜》（*The Long Night of Lady Day*）裡，我們看到她唱完這首歌，面對掌聲，神情木然。

哈樂蒂一生受男人之害不下於受酒精之害，並且她似乎不能或不願辨認他們是真心或假意。像一隻飽受驚懼的喪家之犬，她太容易把別人隨意的溫情手勢誤認為終身的信約，一次又一次地累積與男人交往、受害的慘痛經驗，如出一轍地愛上那種只會加深她內心創傷的男人。哈樂蒂自己說過：沒有人用她那種方式唱「飢餓」那個字，或者唱「愛」。

酒與男人之外，糾纏哈樂蒂一生最烈的惡魔即是毒品。她十幾歲開始抽大麻，而後跟著男人們吸食鴉片、嗎啡。一九四七年五月她自願戒毒，被判拘留於奧得森聯邦女子感化院一年又一天。長期吸毒、酗酒，使她的健康惡化、音域變窄、音質變壞。一九五九年七月她病死醫院，臨終前還因持有毒品遭警方在病榻上逮捕。

許多人在聽過哈樂蒂晚年（她只活了四十四歲！）的演唱錄音後，覺得她的聲音只是她昔日極盛期的陰影，再沒有早期錄音的靈活與光輝；她的聲音又粗、又破、又老，然而即使如此，她的歌聲依舊存有魅力。要欣賞春日粉紅翠綠的光彩並不困難，但要領略灰褐、橙黃的秋日之美，必須要有一對親睹夏日逝去的眼睛以及傷痕累累的心靈。聆聽哈樂蒂五十年代的錄音是一種奇特的經驗；當聲音、技巧、柔韌離她而去時，她仍有精神的創造力與表達力支持她成為偉大的藝術家。

比莉・哈樂蒂，奇異的果實，在生之喜悅與生之苦痛兩個極端間懸掛、擺盪，等待採擷，咀嚼。

歐文‧柏林的音樂傳奇

　　每一年耶誕節，在〈平安夜〉、〈耶誕鈴聲〉之外，相信大家都聽過一首〈白色耶誕〉（White Christmas）：

I'm dreaming of a white Christmas	我夢見一個白色耶誕
Just like the ones I used to know	就像我昔日所熟知的那些，
Where the treetops glisten and children listen	群樹閃爍，孩童們傾聽
To hear sleigh bells in the snow	雪中雪橇的聲音。
I'm dreaming of a white Christmas	我夢見一個白色耶誕
With every Christmas card I write	隨著我寄的每一張耶誕卡，
May your days be merry and bright	願你的日子明亮愉快，
And may all your Christmases be white	願你的耶誕年年雪白。

　　也許很多人並不知道這首歌的作者叫歐文‧柏林（Irving Berlin），也許更少人知道活了一百零一歲的歐文‧柏林曾經寫過多達一千五百首的歌曲，包括知名的〈雙頰相依〉（Cheek to Cheek）、〈永遠〉（Always）、〈懷念〉（Remember）、〈藍天〉（Blue Skies）、〈海有多深？〉（How Deep Is the Ocean?）、〈天佑美國〉（God Bless America）以及〈娛樂至上〉（There's No Business Like Show Business）等。歐文‧柏林所譜寫的曲調風靡二十世紀美國將近八十年之久，他在三十歲時已是傳奇人物，而後又為十九部百老匯歌舞劇和十八部好萊塢電影譜曲。這位無師自通的音樂界巨人於一九一一年寫成他第一首成名曲〈亞歷山大的爵士樂隊〉（Alexander's Ragtime Band）。「這首歌使歐文‧柏林的音樂生涯永遠和美國音樂交織在一起」──小提琴家史坦因（Issac Stern）如是說。他又說：「美國的音樂在他的鋼琴下誕生。」一九六六年，歐文‧柏林為重演的歌舞劇《安妮拿起你的槍》（*Annie*

Get Your Gun）寫下了他最後一首歌〈老式婚禮〉（An Old-Fashioned Wedding）。在這五十五年當中，歐文・柏林的創作源源不絕，隻隻動聽，人人耳熟能詳：這些歌深入全美各家庭中，溫暖了每一個人的心房。

歐文・柏林的音樂天分使他成為千萬富翁，但他不會讀譜、寫譜，並且只能用升 F 調作曲。他寫歌時，以一個手指在鋼琴上找出旋律，而由助手在旁將之記錄在紙上。他的鋼琴設有轉調的裝置，以便利他創作升 F 調以外的曲子。

一九一六年，他與赫伯特（Victor Herbert）合作為歌舞劇《世紀女郎》（*The Century Girl*）譜曲，他強烈感覺自己專業技能之不足，他問赫伯特他是否應花點時間去學作曲，赫伯特對他說：「你對文字和音樂有與生俱來的才情，學習理論或許對你有些幫助，但也可能因此砸壞了你的風格。」

歐文・柏林的音樂本質單純且略微濫情，但卻觸動了數百萬美國人的心。一九一九年寫成，一九三九年才發表的〈天佑美國〉儼然是非官方的美國國歌。〈白色耶誕〉則一直是最暢銷的歌曲之一，單曲樂譜及唱片的銷售量突破一億大關。這首歌寫於一九三九年，但直到一九四二年，歐文・柏林將之置於電影《假日旅店》（*Holiday Inn*）的配樂中時，世人方得識之。

一如〈白色耶誕〉，歐文・柏林最流行的歌有許多都是樸實而傷感的民歌，這些歌曲旋律十分簡單，不諳音樂者也能哼唱或以口哨吹之，歌詞也易懂難忘。發表於一九三二年的〈海有多深？〉即是另一個佳例，這首甜美的戀歌由一連串的問句與暗喻組成，沒有什麼深刻的思想或奇怪的語彙——淺顯的歌詞配上簡易的旋律，反而使它歷久彌新：

How much do I love you?	我愛你有多少？
I'll tell you no lie	我不會對你說謊。
How deep is the ocean?	海有多深？
How high is the sky?	天有多高？

How many times a day	我一天
do I think of you?	想你多少回？
How many roses	多少朵玫瑰
are sprinkled with dew?	被露水沾濕？

How far would I travel	我要走多遠
To be where you are?	才能到達你的身邊？
How far is the journey	我要旅行多遠
From here to a star?	才能到達星星？

And if I ever lost you	而如果我失去了你，
How much would I cry?	我將哭泣得多傷悲？
How deep is the ocean?	海有多深？
How high is the sky?	天有多高？

　　歐文・柏林早年被公認是一個拙於言辭的寡言者，但他卻把他的缺點化為優點，用日常的語言寫出簡潔而直接的歌詞。他說：「我的志向是打動一般美國人的心，不是教養高的人，也不是教養低的人，而是廣大的中間群——他們是這個國家真正的代表。」

　　歐文・柏林於一八八八年五月十日生於西伯利亞邊界的村莊，父親是猶太教拉比兼唱詩班領唱者，家中共有八個小孩。在一次屠殺猶太人事件之後，他父親帶著家人來到美國，把最年長的兩個孩子留在俄國。在紐約曼哈頓下城東區長大的歐文・柏林只受過兩年正式的學校教育。八歲那年，他父親過世，他有一陣子充當一位名叫「盲眼索爾」的乞丐歌者的領路人。他十四歲離家，後來在紐約中國城的一家酒館當歌唱侍者。一九○七年他嘗試作曲，寫出第一首歌〈來自晴朗義大利的瑪麗〉（Marie from Sunny Italy），賺了三十七分錢。一九一一年出版的〈亞歷山大的爵士樂隊〉使他聞名全國，這首歌的單曲樂譜在短短的幾年內就賣了一百多萬份。他於一九一二年結婚，但妻子不幸感染傷寒熱，蜜月旅行歸來數月後便去世。十三年之後，再娶電報公司總裁麥凱之女艾

琳為妻——麥凱為天主教聞人，以世俗及宗教理由反對此婚事，造成轟動。麥凱據說曾以斷絕父女關係做威脅，歐文‧柏林的答覆如下：「我並不是因為錢而娶你的女兒，如果你要斷絕父女關係，我只好送她兩、三百萬元的結婚禮物了。」歐文‧柏林和他的岳父及時修好。他的這段婚姻白頭偕老，並且生了三個女兒。

　　歐文‧柏林於一九一七年美國加入一次大戰時入伍，奉命寫了一齣輕鬆的歌舞劇。一九一九年，他以陸軍中士退伍，創辦了自己的音樂出版公司，並且和人合夥在百老匯近郊第四十五街建立歌舞劇院，專門演出他譜寫的音樂劇。一九二〇年代，他的音樂劇幾乎定期在此演出。經濟大蕭條初期，他的創作量銳減。他在三十年代初期的某些作品中即反映了此時的社會情境。但他所寫的輕快歌謠卻成為那個時代人們躲避現實煩憂的心靈慰藉。這些歌包括〈再來一杯咖啡〉（Let's Have Another Cup of Coffee）、〈熱浪〉（Heat Wave）、〈復活節遊行〉（Easter Parade）、〈雙頰相依〉以及〈這不是個可愛的日子嗎？〉（Isn't This a Lovely Day?）等。其中最後兩首是金姬‧羅潔（Ginger Rogers）與弗利得‧亞斯台（Fred Astaire）所主演的好萊塢歌舞電影《高帽》（*Top Hat*, 1935）中的插曲。這是諸多由歐文‧柏林寫曲的歌舞電影中的第一部，由亞斯台主唱的〈雙頰相依〉並為歐文‧柏林贏得第一座奧斯卡最佳歌曲金像獎（第二次是由平‧克勞斯貝主唱的〈白色耶誕〉）：

Heaven, I'm in heaven	天堂，我置身天堂
And my heart beats so that I can hardly speak	我心跳急速，幾乎不能言語
And I seem to find the happiness I seek	我似乎找到我要的快樂
When we're out together dancing cheek to cheek	當我們一同外出，雙頰相依共舞
Heaven, I'm in heaven	天堂，我置身天堂
And the cares that hung around me through the week	整個星期來纏繞著我的煩惱
Seem to vanish like a gambler's lucky streak	像賭徒的好運忽然間消失無蹤
When we're out together dancing cheek to cheek	當我們一同外出，雙頰相依共舞

Oh, I love to climb a mountain and to reach the highest peak	噢我想爬山，攀登最高峰
But it doesnt thrill me half as much as dancing cheek to cheek	那樂趣卻遠不如與你雙頰相依共舞
Oh, I love to go out fishing in a river or a creek	我想外出釣魚，在河上或者溪邊
But I dont enjoy it half as much as dancing cheek to cheek	那樂趣卻遠不如與你雙頰相依共舞
Dance with me	與我共舞
I want my arm about you	我想擁抱你
That charm about you	你身上的魅力
Will carry me through	將帶我度過難關
To heaven, I'm in heaven	直上天堂。我置身天堂
And my heart beats so that I can hardly speak	我心跳急速，幾乎不能言語
And I seem to find the happiness I seek	我似乎找到我要的快樂
When we're out together dancing cheek to cheek	當我們一同外出，雙頰相依共舞

　　二次大戰前他又寫了四部歌舞電影的歌曲。大戰期間，他全力寫作以軍隊為背景的歌舞劇《軍隊在此》（*This Is the Army*）。這齣戲在美國各大城市，及歐、非、澳、南太平洋各軍事基地巡迴演出，歐文・柏林經常親自登場，並且擔任打雜、搬換布景等的工作。

　　歐文・柏林是個害羞而不愛出風頭的人。有一回畢卡索問他對史特拉汶斯基的看法，他說：「我不知道，我對許多優秀的音樂家都不熟悉。」他同時也是無可救藥的失眠者，天生不安、焦躁，無法安定下來。朋友曾和他打賭，說他無法安坐在椅子上五分鐘，結果歐文・柏林輸了。戰後，歐文・柏林繼續創作舞台及電影的歌舞劇，一九五四年的《娛樂至上》再創他事業的高峰，他本想從此封筆不寫了，但八年後又以七十四歲的高齡復出，撰寫歌舞劇《總統先生》（*Mr. President*）的音樂。這齣歌劇並未像他早期作品那樣的獲得好評，有些評論家批評該劇

「陳腐過時，缺乏巧思」，但歐文·柏林似乎不曾因此項批評不安過，他曾對訪問者表示：「如果歐文·柏林的歌是陳腐的，那是因為它們淺顯易懂。就我所知，有些最陳腐、最簡單的歌反而歷久彌新，不管它們是〈白色耶誕〉、〈復活節遊行〉或〈肯達基老家鄉〉。」

歐文·柏林誠然是美國建國以來最知名且最受歡迎的作曲家，他的音樂反映二十世紀數百萬美國人的希望與夢想。作曲家肯恩（Jerome Kern）短短數語，為歐文·柏林在美國樂壇做了最好的定位：「歐文·柏林在美國樂壇無地位可言——他就是美國樂壇。他誠實地吸收自他同時代人們身上散發出的律動，他們的生活方式、風俗習慣，而後將這些印像簡化、純化、崇高化，反過來回報給世界。」作曲家摩爾（Douglas Moore）也說過：「歐文·柏林的異稟使他在當代歌曲作家中顯得與眾不同。這種異稟使他和佛斯特，惠特曼，林賽與桑德堡等同居美國最偉大的遊唱詩人之列。他將民眾的語言、民眾的思想、民眾的信念融入歌中，使之流傳千古。」

歐文·柏林於一九八九年九月二十三日逝世於他曼哈頓的寓所，距他創作第一首歌曲時所居的舊宅僅數哩之隔。

永恆的草莓園

——披頭歌曲入門

1 披頭發展史

披頭合唱團（The Beatles），二十世紀最知名的英國流行樂團，一九五六年成立於利物浦，成員包括約翰·藍儂（John Lennon, 1940-1980），節奏吉他、鍵盤樂及主唱；保羅·麥卡尼（Paul McCartney, 1942-），低音吉他、鍵盤樂及主唱；以及喬治·哈里遜（George Harrison, 1943-2001），主吉他、西達琴、鋼琴及和音。一九六二年，林哥·史達（Ringo Starr [本名Richard Starkey], 1940-）加入，負責鼓及和音。一九七〇年，樂團拆夥，四人分道揚鑣。在一九五六到一九六二年間，他們吸收美國流行音樂的要素——譬如藍調、節奏藍調、搖滾，以及恰克·貝瑞（Chuck Berry）、貓王（Elvis Presley）、比爾·哈利（Bill Haley）等人的音樂——發展成一種跳舞音樂型態的風格。他們早期的作品往往是藍儂寫詞，麥卡尼譜曲，輔以哈里遜創新的主吉他配樂。一九六二年首先灌製了 *Love Me Do* 及 *PS I Love You*；從第二張唱片 *Please Please Me*（1963）起，開始了他們一系列迭獲讚美、熱愛的唱片錄製，一直到一九六七年——可稱是同時代最受歡迎的樂團。披頭合唱團的快速走紅以及他們對國際流行音樂的影響是史無前例的。即使在他們解散之後，他們的唱片仍不斷再發行，他們的歌曲和風格仍盛行不衰。一九六五年，他們獲頒「大英帝國勳章」。

披頭的早期風格可以〈She Loves You〉（1963）一曲為代表：雙拍子，幾乎催眠的節拍，五聲音階的旋律，32 小節的歌曲形式，主音～中音（第三度音）的音關係；歌詞則率皆與青春期的戀愛有關，帶著儀典般「耶，耶，耶」的反覆叫喊。〈Can't Buy Me Love〉（1963）融合了 12 小節藍調曲式和動感十足的搖滾節奏；〈Do You Want to Know a Secret〉

（1963）一曲則驅使了衍自藍調的半音過渡和聲及技巧。在他們的影片《一夜狂歡》（*A Hard Day's Night,* 1964）及《救命！》（*Help!,* 1965）中，披頭們自由地跳脫舞曲樂隊的曲目，創作出像〈Yesterday〉這類精緻、抒情的民歌。這首歌或許是六十年代最受歡迎的歌曲，一如披頭先前的作品，具有藍調所特有的精妙，其中一段仍採五聲音階，但節拍已不像以前那麼樣強烈，典型的搖滾樂合奏也被弦樂四重奏所取代。

從一九六五年灌製的專輯《橡皮靈魂》（*Rubber Soul*）裡，可看出樂團成員歧異日大的創作路線。藍儂的歌詞包含更多強力的意象（譬如〈Run For Your Life〉），充滿文字遊戲，反語，嘲諷，悲觀色彩，甚至怪誕的風格，配上濃烈、強敲重擊的音樂。相對地，麥卡尼樂觀的抒情風格產生了更清澄、流暢而寬闊的歌曲，和聲、音色、節奏巧妙地融合一體（譬如〈I'm Looking Through You〉）。哈里遜在〈Thank For Yourself〉及〈If I Needed Someone〉中，使用了催眠般重複再現的主題。一九六六年的專輯《左輪手槍》（*Revolver*）從許多角度來看都可稱得上是披頭風格的分水嶺，青春浪漫的情歌減少，而普遍性的主題增加：童歌，政治嘲諷，顯明的樂觀主義及殘酷的悲觀主義。麥卡尼那首美得令人忘懷的〈Eleanor Rigby〉涉及悲憫與孤寂（這兩個主題在披頭晚期作品中一再出現）；此首歌以簡樸的民謠風寫成，有著多里安調式及弦樂四重奏的伴奏。搖滾樂後來的許多發展則可追溯到藍儂的〈Tomorrow Never Knows〉——鼓及低音吉他表現出強烈的節奏，印度長頸琴檀布拉（tambura）的持續音給超現實的歌詞，錄音帶拼貼畫般的音效以及電子轉調，提供了靜態的背景。

一九六三年初英國本土的旅行演唱使披頭合唱團陡然竄紅——該年十月，他們的聲譽到達空前的高度，世界各地激起了「披頭熱」（Beatlemania）的現象，青少年一見到他們便尖叫、哭泣，而且變得歇斯底里。在紐約的一場演出，聽眾有五萬五千人；在澳洲，有三十萬以上的人群集歐洲南部的阿得雷城，只為一睹他們到達的風采。在表演事業的前半階段，披頭主要仍是一支巡迴演唱的樂團。一九六六年八月，他們在舊金山做了他們最後一場舞台演出，此後即退居錄音室。

在六十年代中，披頭合唱團開始實驗性地將東方宗教及迷幻藥融入作品中，以期擴展作品的風貌。這些經驗，加上錄音媒體的創意運用以及自《左輪手槍》起即開始發展的音樂方向，終使他們創作出《胡椒軍曹寂寞之心俱樂部樂隊》（*Sgt. Pepper's Lonely Hearts Club Band*, 1967）這張專輯。這或許是他們最具創意也最具影響力的一張專輯。這也是搖滾史上第一張成功的「概念唱片」──從歌曲的安排、錄製，到唱片封套的設計，都經過統一而有創意的規劃。在錄音工程師喬治・馬丁（George Martin）──「第五個披頭」──的指導下，他們發展出新的技巧：先有一音樂意念，將之錄下，復在錄音帶上添加或刪減材料；作曲完全成了錄音室中聽覺和電子重組的過程。披頭們在《胡椒軍曹》中探究了各種不同的風格：藍調，爵士，電子音樂，印度音樂，以及大型管弦樂的音響效果（在〈A Day In The Life〉一曲中）。他們的歌詞更富幻想、更加放縱，拍子更為多樣（哈里遜的〈Within You, Without You〉具有印度 tabla 鼓般的音型）。整張唱片被規劃成一場胡椒軍曹樂隊的演奏會（連觀眾的吵雜聲及舞台上的戲謔聲都錄進去），並且在歌詞內容上（如唱片標題所示）朝孤寂與疏離的主題發展，因之具有相當的統一性。整個作品的張力從頭到尾一直持續著，在最後，在漸強的管弦樂高潮中得到宣洩。

披頭在電視影片《奇幻的神祕之旅》（*Magical Mystery Tour*, 1968）中，身兼編劇、製片、導演及演員數職。這部片子雖然被認為是失敗之作，卻包含了一些他們最好的音樂：麥卡尼的〈Fool On The Hill〉以精妙細微的方式處理崇高的題材；藍儂的〈I Am The Walrus〉顯示出他對殘苛的現實──特別是人類認同感淪失──的關懷。

多樣的實驗是披頭第二階段作品的特色，但他們的第三階段卻是不帶惡意的模擬嘲諷，歸真返樸地回歸到他們的根源。《披頭四》（*The Beatles*, 1968）──或稱《白色專輯》（*White Album*）──這張唱片收了包括對鄉村音樂、雜耍戲院歌曲、沙灘男孩合唱團（The Beach Boys），史托克豪森（Stockhausen）、濫情民歌以及他們自己歌曲的嘲弄的模仿。這些模仿絕無貶斥的意味，也不致流於冗長乏味或喧賓奪主，因

為大部分的歌曲既屬模仿之作，也是原創的作品。《艾比路》（*Abbey Road*, 1969）是他們在一起灌製的最後一張唱片（雖然不是他們最後發行的唱片），第一面是各種風格及音樂特性的大雜燴，收入了該團每一成員的創作。這些歌曲各異其趣，充分顯示出每個成員最顯著的個人特質。第二面在形式上十分具有獨創性，是連貫、相關的聯篇作品（分成三部分），歌曲都很短，主要因為曲子前後的呼應而動人。

在《隨它去》（*Let It Be*, 1970）這張唱片裡，披頭們又回到搖滾。〈I've Got A Feeling〉這首歌具有他們早期粗獷的搖滾風格，而且帶有一些藍調的味道。〈One After 909〉是藍儂十七歲所寫歌曲的修訂版。〈Get Back〉渴望回到基本質素：簡單的歌曲形式、舞蹈節奏及歌詞。麥卡尼寫的保守、甜美的〈Let It Be〉一曲平衡了此種創作態度。

雖然在六十年代他們是最成功、最獨創（可能也是最具影響力且最具才幹）的流行音樂演唱者，但因為經濟、藝術以及個人的理由，他們於一九七〇年初解散。每一成員都曾自由地建立自己的樂風。早在一九六四年，藍儂和麥卡尼就已開始發展各自的風格。從《隨它去》這張唱片，我們可以清楚看到他們的風格已無法相容。在這張唱片裡，披頭們並未攜手共探新的藝術理念。分手後，他們仍繼續個人的創作和演出。藍儂在一九七〇年之後成為一名活躍的音樂家和政治行動者（1969年他出了一本書《藍儂自道》[*In His Own Write*]）。他和妻子小野洋子、塑膠小野樂隊以及另一些人，合作出了一些以黑人節奏及藍調為本的唱片（如 1975 年的 *Rock 'n Roll*）。麥卡尼最初沉寂了一陣子，後來出了一張個人專輯，並且組了「翅膀合唱團」。翅膀合唱團所演唱的歌曲率皆明朗樂觀，幸好麥卡尼那教人百聽不厭的旋律使這些歌曲聽來不至於濫情。哈里遜在 *All Things Must Pass*（1970）中表現出罕見的才華；他的音樂比藍儂和麥卡尼更寬廣，大量使用複奏，音樂肌裡變化微妙，顯示出印度音樂的影響。一如藍儂和麥卡尼，哈里遜也常公開演出。史達（他在七十年代仍與哈里遜繼續合作），尤其明顯地，轉變了自己的披頭形象：他參加好幾部電影的演出，以獨唱者的姿態繼續演唱，並且在唱片（如 1974 年的 *Ringo*）中，表現出對鄉村音樂的偏愛。一九八〇年十二月，藍儂慘遭一名精神失常的男子槍殺致死。

2 披頭歌曲選譯

披頭合唱團從成立到分手，出了至少十三張專輯，二十張單曲唱片。在眾多佳作中，挑出有限的十六首歌曲加以介紹，自難免有遺珠之憾。我特重他們第二階段（1965 到 1967 年間）的作品，因為這實在是披頭最具創意、活力的一個時期：引進新的樂器、音響，和聲與節奏更趨複雜，意念和形式巧妙配合，歌詞多具深意，且不乏晦澀難解者。譯介的最後一首歌〈想像〉（Imagine），是分手後藍儂於一九七一年所寫。這首歌延續了藍儂向有的對現實的批判，對未來的憧憬，相當程度地概括了披頭合唱團理想主義的一面。

（1）而我愛她（And I Love Her）

I give her all my love	給她我所有的愛，
That's all I do	那是我所做的一切；
And if you saw my love	如果你見過我的愛人
You'd love her too	你也會愛上她。
I love her	我愛她。
She gives me everything	她給了我一切事物，
And tenderly	並且是溫柔地；
The kiss my lover brings	我的愛人帶來了親吻，
She brings to me	她帶給我親吻，
And I love her	而我愛她。
A love like ours	像我們這樣的愛情
Could never die	永遠不會消逝，
As long as I	只要有你
Have you near me	在我身旁。
Bright are the stars that shine	閃耀的星光多麼明亮，
Dark is the sky	天空一片黑暗；

I know this love of mine	我知道我這份愛情
Will never die	永遠不會消逝，
And I love her	而我愛她。

　　這首歌收在披頭的《一夜狂歡》（1964）裡，青春期的愛情，AABA的曲式，是披頭早期歌的代表。一如同時期的〈She Loves You〉、〈I Saw Her Standing There〉、〈If I Fell〉等，這也是一首「對話歌」：向一位友伴或密友訴說心中的愛。中庸速度，四四拍子，甜美明朗——正是這種單純的風格，明顯的天真，簡單快樂的歌詞，令千萬歌迷為初出道的他們著迷。披頭四嫻熟地運用平凡的音樂元素，創造出簡潔、可愛，別的音樂家作不出的歌曲。

（2）昨日（Yesterday）

Yesterday, all my troubles seemed so far away	昨日，所有的煩憂似已遠離，
Now it looks as though they're here to stay	如今它們卻彷彿揮之不去，
Oh, I believe in yesterday	哦，我相信昨日。
Suddenly I'm not half the man I used to be	突然間，我有了許多改變，
There's a shadow hanging over me	有一道陰影在我心頭纏繞，
Oh, yesterday came suddenly	哦昨日，來得何其突兀。
Why she had to go	她為什麼要走？
I don't know, she wouldn't say	我不知道，她也沒說。
I said something wrong	我說錯了話，
Now I long for yesterday	如今我渴望昨日。
Yesterday love was such an easy game to play	昨日，愛情是多麼輕鬆的遊戲，
Now I need a place to hide away	如今我卻需要一個藏身之地，
Oh, I believe in yesterday	哦，我相信昨日。

麥卡尼這首旋律優美的〈昨日〉（1965），相信是六十年代流行歌曲中被翻唱或改編演奏次數最多的一首——其中不乏知名的古典音樂演奏者或聲樂家。旋律動人固其原因，麥卡尼的編曲（電吉他加弦樂四重奏）令人耳目一新也是一功。麥卡尼似乎是天生的歌曲作家，隨時能寫出通俗、迷人的旋律，配上貼切的歌詞。

（3）挪威木頭（Norwegian Wood）

I once had a girl	我一度結識過一個女孩，
Or should I say she once had me	或者我應該說她一度結識過我；
She showed me her room	她帶我參觀她的房間，
Isn't it good Norwegian wood?	那豈非上好的挪威木頭？
She asked me to stay	她請我留下，
And she told me to sit anywhere	告訴我隨便坐坐。
So I looked around	我東看西看，
And I noticed there wasn't a chair	發覺一張椅子也沒有。
I sat on the rug biding my time	我坐在地毯上，一面等候時機，
Drinking her wine	一面喝著她的酒；
We talked until two and then she said	我們聊到半夜兩點然後她說：
"It's time for bed"	「該睡覺了。」
She told me she worked	她告訴我她早上要上班，
In the morning and started to laugh	接著開始笑。
I told her I didn't	我告訴她我不用
And crawled off to sleep in the bath	然後爬到洗澡間睡覺。
And when I awoke I was alone	醒來後屋裡只剩下我獨自一個，
This bird had flown	這隻鳥已經飛走；
So I lit a fire	所以我燒了一把火，
Isn't it good Norwegian wood?	那豈非上好的挪威木頭？

一九六五年前後，藍儂與麥卡尼已對他們自己的作品更具自覺。受到鮑伯‧狄倫（Bob Dylan）的啟發，他們了解到搖滾樂也可以用來表達真摯的感情，也可以有內涵。一九六五年十二月發行的《橡皮靈魂》即是這種新自覺下的產物。這張唱片讓許多人對披頭刮目相看，第一次感覺他們是可以跟舒伯特相提並論的歌曲作家。藍儂的這首〈挪威木頭〉是A面的第二首歌，講的還是男女之事。一個男孩認識一個女孩，跟她回家，他們喝酒、聊天，男的一心等著跟女的上床。這女孩的住處用的是上好的挪威木頭，逍遙、自在，一派嬉皮模樣（她甚至從頭到尾都採取主動）。等到半夜兩點，她終於說：「該睡覺了。」他內心大喜，但她馬上解釋說她早上要上班，他們真的該各自睡覺了。他面露尷尬之色，不得不閃到一旁睡覺。醒來後，女的已離開。他不甘自己如是被戲弄，放了一把火，把房子燒了。整首歌講的雖是男女之事，與傳統的流行歌曲卻大異其趣。藍儂的歌詞迂迴而隱晦，聽者必須各自揣摩它的意思，不像以往的流行歌曲說到愛情都是千篇一律陳腔濫調。Richard Goldstein 在他的《搖滾之詩》一書中宣稱：「新音樂自此曲開始。」此話或嫌誇大，但披頭的《橡皮靈魂》的確把流行音樂帶到一個新的境地。

（4）虛無的人（Nowhere Man）

He's a real Nowhere Man	他是個真正虛無的人，
Sitting in his Nowhere Land	坐在他的虛無國，計劃著
Making all his nowhere plans for nobody	他種種虛無的計畫，不為任何人。
Doesn't have a point of view	沒有自己的觀點，
Knows not where he's going to	不知道何去何從，
Isn't he a bit like you and me?	他難道不是有點像你像我？
Nowhere Man, please listen	虛無的人，請聽我說，
You don't know what you're missing	你不知道你錯失了什麼。
Nowhere Man, the world is at your command	虛無的人，這世界全憑你支配。

He's as blind as he can be	盲目得不能再盲目，
Just sees what he wants to see	只看到自己想看到的，
Nowhere Man, can you see me at all?	虛無的人，你究竟能不能看到我？
Nowhere Man, don't worry	虛無的人，不要擔憂，
Take your time, don't hurry	慢慢來，不用著急。
Leave it all 'til somebody else lends you a hand	管他去的，自有旁人來伸出手。

　　受到狄倫的影響，藍儂寫作的曲子愈來愈個人化，不吝惜表達自己的感情。這首收於《橡皮靈魂》中的〈虛無的人〉，或許也是藍儂個人內心困惑和不安的投射，但如果把它當作對所有無知、自私、沒有主見的現代人的批評，也許更為合適。狄倫銳利、深思、詩般的歌詞，在藍儂身上找到回應。

（5）蜜雪兒（Michelle）

Michelle, ma belle	蜜雪兒，我的水姑娘，
These are words that go together well	這些是合起來很調和的字眼，
My Michelle	我的蜜雪兒。
Michelle, ma belle	蜜雪兒，我的水姑娘，
Sont des mots qui vont tres bien ensemble	遮係鬥起來真好勢的話，
Tres bien ensemble	真好勢的話。
I love you, I love you, I love you	我愛你，我愛你，我愛你，
That's all I want to say	那是我要說的一切。
Until I find a way	一直到我找到辦法之前
I will say the only words I know that you'll understand	我將會說這幾個我知道你會了解的字。

I need to, I need to, I need to	我必須，我必須，我必須，
I need to make you see	我必須讓你明白
Oh, what you mean to me	啊，你對我的意義。
Until I do I'm hoping you will know what I mean	一直到我做到之前，我希望你會了解我的心意。
I love you	我愛你……

I want you, I want you, I want you	我要你，我要你，我要你，
I think you know by now	我想你現在一定已知道。
I'll get to you somehow	我要設法獲得你的心，
Until I do I'm telling you so you'll understand	在我做到之前，我要一直告訴你以便你能了解。
And I will say the only words I know that you'll understand	我將會說這幾個我知道你會了解的字，
My Michelle	我的蜜雪兒。

　　《橡皮靈魂》、《左輪手槍》兩張唱片推出後，有學問的批評家便慷慨地推許藍儂和麥卡尼為「舒伯特之後最偉大的歌曲作家」。此話自然部分屬實，因為夾於無謂、乾燥的前衛音樂與喧囂、俗濫的流行歌曲之間，二十世紀的聽眾，太久沒有聽到言之有物又悅耳動心的歌曲了。麥卡尼這首〈蜜雪兒〉（收在《橡皮靈魂》裡）會讓千萬世人著迷，正是這種道理。簡潔、精巧的歌詞，浪漫、抒情的旋律——麥卡尼再一次用他不平凡的藝術創意，豐富了最平凡的愛情題材。愛到深處不必多言。首節的英語歌曲，到了第二節改成法文，還是同樣的意思。結結巴巴、反反覆覆的幾句歌詞居然也能變成扣人心弦的情詩！

（6）艾麗諾・瑞比（Eleanor Rigby）

Ah, look at all the lonely people	啊，瞧所有孤寂的人們！
Ah, look at all the lonely people	啊，瞧所有孤寂的人們！

Eleanor Rigby, picks up the rice	艾麗諾·瑞比，撿起米粒，
In the church where a wedding has been	在舉行過婚禮的教堂；
Lives in a dream	活在夢中。

Waits at the window, wearing the face	在窗口等待，戴著一張被她
That she keeps in a jar by the door	藏在門口甕子裡的臉孔。
Who is it for?	到底為了誰？

All the lonely people	所有孤寂的人們，
Where do they all come from?	他們全都來自何處？
All the lonely people	所有孤寂的人們，
Where do they all belong?	他們全都歸屬何處？

Father McKenzie, writing the words	麥肯錫神父，振筆疾書
of a sermon that no one will hear	無人聆聽的講道詞，
No one comes near	沒有人走近。

Look at him working, darning his socks	看，他在工作，他在夜裡
In the night when there's nobody there	補綴他的短襪，四下無人。
What does he care?	他在乎什麼？

Eleanor Rigby, died in the church	艾麗諾·瑞比，在教堂死去，
And was buried along with her name	隨同她的名字一起被埋葬。
Nobody came	沒有人前來。

Father McKenzie, wiping the dirt	麥肯錫神父，拍拍手上的
From his hands as he walks from the grave	泥土，走出墓地。
No one was saved	無人得救。

　　《左輪手槍》是披頭歌藝逐漸邁向圓熟的一個里程碑。在這張唱片裡，他們顯示出他們不再是華而不實、商業性流行歌曲的追逐者，他們開始重視內容、重視創意，延續前一張唱片《橡皮靈魂》裡即已嶄露的

新的創作靈魂。整張唱片的音樂是複雜與單純的混合，麥卡尼的歌詞優美如詩，藍儂的則趨向超現實。他們以前的歌固不乏詞曲搭配巧妙者，但這張唱片在歌詞內容與音樂形式結合的完美上又往前邁進一步。披頭的歌至此已是藝術——但不是博物館裡的骨董藝術，而是活生生的大眾傳播媒體的藝術。麥卡尼這首〈艾麗諾‧瑞比〉即是動人的範例，藉一位孤寂的老處女與一位孤寂的神父，述說全世界所有孤寂的人們。艾麗諾活著的時候戴著一張「藏在甕子裡的臉孔」與世界交通，死後只有神父為其埋葬；而本應為世人修補靈魂的神父，撰寫的講道詞卻無人聆聽，他只好在夜裡默默地補綴自己的襪子——無人得救。啊，誰來救贖這世界的孤寂與疏離？麥卡尼巴洛克風的弦樂伴奏使全曲更加出色。

（7）這兒，那兒，每一個地方（Here, There, Everywhere）

To lead a better life	為了更美好的生活，
I need my love to be here	我需要我的愛人在這兒，
Here, making each day of the year	這兒，創造每一年的每一天，
Changing my life with a wave of her hand	她揮一揮手，我的生活就有大改變，
Nobody can deny that there's something there	沒有人能否認那兒有不尋常的事物。
There, running my hands through her hair	那兒，讓我的手輕掠過她的頭髮，
Both of us thinking how good it can be	兩個人同想著生命的美好。
Someone is speaking, but she doesn't know he's there	有人說話，但她不知道他在那兒。
I want her everywhere	無論什麼地方我都需要她，
And if she's beside me I know I need never care	如果她在身邊，我知道我就再也不必憂愁。
But to love her is to need her everywhere,	但愛她就是在每個地方都看到她，
Knowing that love is to share	因為愛是分享，
Each one believing that love never dies	彼此相信愛情永不消逝，

Watching her eyes and hoping I'm always there	看著她的眼睛,希望自己永遠在那兒。
I will be there, and everywhere	在那兒以及每一個地方,
Here, there and everywhere	這兒,那兒,每一個地方。

這是一首簡單而動人的情歌,伴奏精緻細膩,和聲素樸優美。乍聽覺得平凡無奇,愈聽愈覺有味,特別是重複出現的「這兒」、「那兒」,交織在腦中真讓人覺得愛無所不在。《左輪手槍》裡的另一首佳作。

(8)黃色潛水艇(Yellow Submarine)

In the town where I was born	在我出生的鎮上
Lived a man who sailed the sea,	住著一位航海者,
And he told us of his life	他告訴我們他的際遇
In the land of submarines	在那潛水艇之國。
So we sailed on to the sun	如是我們航向太陽
Till we found a sea of green	直到發現綠色的海。
And we lived beneath the waves,	我們住在海波底下,
In our yellow submarine	在我們的黃色的潛水艇。
We all live in a yellow submarine	我們都住在黃色潛水艇,
Yellow submarine, yellow submarine	黃色潛水艇,黃色潛水艇。
We all live in a yellow submarine	我們都住在黃色潛水艇,
Yellow submarine, yellow submarine	黃色潛水艇,黃色潛水艇。
And our friends are all aboard	我們的朋友全都在船上,
Many more of them live next door	還有更多就住在隔壁。
And the band begins to play	而樂隊開始演奏。
As we live a life of ease	我們過著快樂的生活,

Every one of us has all we need 　　　　　每個人要什麼就有什麼，

Sky of blue and sea of green 　　　　　　藍藍的天，綠綠的海，

In our yellow submarine 　　　　　　　　在我們黃色的潛水艇。

　　這首童謠體的〈黃色潛水艇〉，聽似簡單，卻饒富深意。表面上是一首描述童話國境、快樂生活的歌，實際上卻反襯現代社會的複雜、不安，現實生活的殘苛、缺憾。想想看，能跟著潛水艇潛進沒有波濤、沒有衝突的太平世界──這不是仙人夢、烏托邦嗎？披頭充滿創意地運用各種器物製造出各種奇妙的聲音，使人彷彿置身光影交錯的電動玩具世界。但「電玩」的世界不是真實的世界；藍天、綠海距離我們愈來愈遠了。藝術的想像力加上對人生的批評使這首《左輪手槍》裡的模擬童歌成為經典之作。

（9）潘尼巷（Penny Lane）

Penny Lane, there is a barber showing 　　潘尼巷，有一位理髮師喜歡給
　　photographs 　　　　　　　　　　　　　大家看

Of every head he's had the pleasure to know 他有幸理過的頭的照片。

And all the people that come and go 　　　來來往往的人都停下來

Stop and say hello 　　　　　　　　　　　打招呼。

On the corner is a banker with a motor car 轉角處有一位開著汽車的銀行家，

The little children laugh at him behind his back 小孩子們都在背後譏笑他。

And the banker never wears a mac in the 　這位銀行家碰到傾盆大雨從不披
　　pouring rain 　　　　　　　　　　　　戴雨布，

Very strange 　　　　　　　　　　　　　非常奇怪。

Penny Lane is in my ears and in my eyes 　潘尼巷在我的耳中，在我的眼裡，

There beneath the blue suburban skies 　　那兒在郊區的藍天下

I sit and meanwhile back in 　　　　　　我坐著，而同時

Penny Lane there is a fireman with an hourglass	回到潘尼巷，有一位消防隊員他有一個沙漏，
And in his pocket is a portrait of the Queen	在他的口袋裡放著一張女王的肖像。
He likes to keep his fire engine clean	他喜歡把他的消防車擦得乾乾淨淨，
It's a clean machine	真乾淨的消防車。
Penny Lane is in my ears and in my eyes	潘尼巷在我的耳中，在我的眼裡，
A four of fish and finger pies	四便士炸魚條，偷偷摸她褲底，
In summer. Meanwhile back	在夏天。而同時回到
Behind the shelter in the middle of a roundabout	圓環中央防空洞的後面，
The pretty nurse selling poppies from a tray	美麗的護士們拿著盤子兜售罌粟。
And though she feels as if she's in a play	雖然她覺得自己彷彿置身戲中，
She is anyway	事實上卻真是如此。
Penny Lane, the barber shaves another customer	潘尼巷，理髮師又理了另一名客人的頭。
We see the banker sitting waiting for a trend	我們看到銀行家坐著，等候人潮。
And then the fireman rushes in from the pouring rain	消防隊員接著從傾盆大雨中衝進來，
Very strange	非常奇怪。

　　〈潘尼巷〉與〈永恆的草莓園〉是麥卡尼與藍儂所寫關於童年、少年時期利物浦的一組讚歌。是披頭在飛黃騰達、名利雙收後，面對急遽變動的世界渴望尋回自我、平衡自我的鄉愁之作。在寫作時間（1967）與精神上，與同年稍後的《胡椒軍曹》是一脈相連的。這兩首歌都是真摯、圓熟，詞曲高度嚙合的個人之作，但風格卻相當不同。麥卡尼的〈潘尼巷〉活潑、明亮，是對於童年、少年美好時光的愉快回想。潘尼巷位於市中心邊緣，是麥卡尼年少時日常往之地。也許由於迷幻藥的經驗，整首歌在明亮中不時帶著一些「非常奇怪」的色彩，彷彿置身夢

中，但卻仍是溫煦、善意的麥卡尼式的夢：充滿銳利、明快的色彩與有趣的人物。「A four of fish and finger pies」這行歌詞頗神祕而費解。「four of fish」指的是四便士價錢的熱食：炸魚塊和薯條。「fish and finger pies」乍看讓人想到「炸魚條」（fish and finger），而「finger pie」實際上是當時青少年們性的暗語。麥卡尼的世界是沒有什麼重大苦難的，他故意將自己的感情塗上一層明亮的外表，以抵禦任何生命陰影的侵入。這種生命態度與藍儂在〈永恆的草莓園〉中所呈現出的情感的宣洩是頗不相同的。

（10）永恆的草莓園（Strawberry Fields Forever）

Let me take you down	讓我帶你前往，
Cause I'm going to Strawberry Fields	因為我要去草莓園。
Nothing is real	一切皆虛，
And nothing to get hung about	無須牽掛任何東西，
Strawberry Fields forever	永恆的草莓園。
Living is easy with eyes closed	閉上眼睛，日子真好過，
Misunderstanding all you see	曲解你見到的一切。
It's getting hard to be someone	要成為大人物愈來愈難，
But it all works out	但還是可以辦到。
It doesn't matter much to me	對我而言這不頂重要。
No one I think is in my tree	沒有人，我想，與我同棲一樹。
I mean it must be high or low	我的意思是那一定非高即低。
That is you can't, you know, tune in	也就是說你無法，你知道，調準。
But it's all right	但這又有什麼關係，
That is I think it's not too bad	我覺得還不太壞呢。
Always, no sometimes, think it's me	始終明白，有時候覺得那是我。
But you know I know when it's a dream	但你知我知，而那是一個夢。

I think I know I mean a yes	我以為我知道你，啊不錯，
But it's all wrong	其實卻大謬不然。
That is I think I disagree	也就是說我認為我與眾不同。

　　披頭後期的許多歌，歌詞往往無法分析。閃爍、跳躍、超現實，自記憶、自報章雜誌片段、自日常言談、自迷幻藥汲取靈感。這首〈草莓園〉是藍儂對童年景物的回憶，透過迷幻之眼所看到的卻是飄飄然、超現實的心景：一個孤獨的孩子獨特、豐富的夢想世界。草莓園是藍儂姑媽家附近的一棟房子，救世軍兒童之家所在，每年夏天舉行園遊會，藍儂和他的友伴們會跑去那兒遊蕩，撿空檸檬水瓶子換錢，玩得很愉快。他曾經解釋過這首歌，說他從小就很嬉皮，標新立異，與眾不同，而且很害羞、缺乏信心，所以「沒有人，我想，與我同棲一樹」。他覺得自己一定不是天才就是瘋子（「非高即低」），因為他老是看到別人所沒有看到的事物。雖然別人以懷疑的眼光看他，但他還是相信自己具有直觀，超自然或詩人般的幻視能力。

　　草莓園在這只是一個意象，象徵生命裡某個鍾愛的角落，就像舒伯特的〈菩提樹〉一樣——你曾經在樹蔭底下「做過美夢無數」，「歡樂和憂傷時候常常走近這樹」，因此不論天涯海角，寒冬黑夜，總會聽到窣窣的樹葉聲向你召喚：「朋友，來到我這兒，你將在此找到安寧！」但藍儂的草莓園似乎更奇妙，半真實，半虛幻，在那兒閉上眼睛，胡思亂想，生活完全沒有負擔（「一切皆虛，無須牽掛任何東西」）。對於成年的藍儂，它是一個永恆的夢的國度，在那兒，透過想像力他可以「曲解看到的一切」，煉金術般點苦成甘，化平庸為神奇；現實生活裡要成為大人物多麼困難啊，但是在想像的王國裡每一個人都可以是國王！這首歌雖然是藍儂個人情感特異的投射，但它同時呈示給我們一個普遍性的真理：想像——或者藝術——也許是生命裡更持久的真實。

（11）胡椒軍曹寂寞之心俱樂部樂隊
（Sgt. Pepper's Lonely Hearts Club Band）

It was twenty years ago today	那是二十年前的今天，
Sgt. Pepper taught the band to play	胡椒軍曹教樂隊演奏音樂。
They've been going in and out of style	他們曾領一時風騷，也曾落伍過時，
But they're guaranteed to raise a smile	但保證他們仍能博君一粲。
So may I introduce to you	所以容我向各位介紹
The act you've known for all these years	多年來各位所熟知的節目，
Sgt. Pepper's Lonely Hearts Club Band	胡椒軍曹寂寞之心俱樂部樂隊。
We're Sgt. Pepper's Lonely Hearts Club Band	我們是胡椒軍曹寂寞之心俱樂部樂隊，
We hope you will enjoy the show	希望你們會喜歡這場表演。
Sgt. Pepper's Lonely Hearts Club Band	胡椒軍曹寂寞之心俱樂部樂隊，
Sit back and let the evening go	請大家坐好，盡情地歡度今宵。
Sgt. Pepper's Lonely, Sgt. Pepper's Lonely	胡椒軍曹寂寞，胡椒軍曹寂寞，
Sgt. Pepper's Lonely Hearts Club Band	胡椒軍曹寂寞之心俱樂部樂隊。
It's wonderful to be here	真正高興來到這兒，
It's certainly a thrill	的的確確令人興奮。
You're such a lovely audience	你們是無比可愛的觀眾，
We'd like to take you home with us	真想帶你們一起回家，
We'd love to take you home	真想帶你們回家。
I don't really want to stop the show	我真不想停止這場表演，
But I thought that you might like to know	但我想各位也許樂於知道
That the singer's going to sing a song	歌手正準備要唱一首歌，
And he wants you all to sing along	而他希望大家跟著一起唱。
So let me introduce to you the one and only	所以容我向各位介紹獨一無二的
Billy Shears	比利·薛爾思
And Sgt. Pepper's Lonely Hearts Club Band	以及胡椒軍曹寂寞之心俱樂部樂隊。

論者皆同意《胡椒軍曹寂寞之心俱樂部樂隊》是搖滾史上最值得大書特書的一張唱片:有人認為它主題連貫、形式多樣,是創意、內涵兼備的不朽傑作;有人認為它內容不夠均衡,「缺乏愛、缺乏思想」,只能算是錄音技巧的大勝利。持平而論,《胡椒軍曹》在歌詞內涵上固非首首深刻,並且在主題上也未緊密相連,但就通俗歌曲的範圍而言,能在一張唱片中說這麼多東西並且說得這麼好聽、這麼有創意的,簡直絕無僅有。披頭虛構了一個「寂寞之心俱樂部樂隊」,為大家演唱一些有關孤寂或治療孤寂的歌。一九六七年六月發行後,馬上成為大家注目的焦點:電台不斷播它,報章雜誌不斷評論它,它不只是音樂的新聞,它變成了整個社會共同的議題。人們聽它,因為他們覺得《胡椒軍曹》唱出了他們心中同有的困擾與感受。整張唱片混合了戲鬧的氣氛,聳動的詩句,神祕主義色彩以及不安的陰影——具體而微地概括了整個時代的感情。一時之間,披頭從流行音樂英雄搖身一變成為時代的代言人與導師。每個人都可以從這些歌裡讀到各自的渴望、期待和慰藉。胡椒軍曹的樂隊真正成了全世界寂寞靈魂相會、相通的俱樂部,一個自身俱足的想像的小宇宙。即使披頭解散逾四十年後的今天聽之,其鮮活、創意、美好仍然未減。

(12)露西在天上帶著鑽石(Lucy in the Sky with Diamonds)

Picture yourself in a boat on a river	想像你自己在河上泛舟,
With tangerine trees and marmalade skies	有橘子樹,還有果醬般的天空。
Somebody calls you, you answer quite slowly	有人喚你,你緩緩回應,
A girl with kaleidoscope eyes	一個有著萬花筒般眼睛的女孩。
Cellophane flowers of yellow and green	黃色綠色的玻璃紙花,
Towering over your head	高高開在你的頭頂。
Look for the girl with the sun in her eyes	尋找那眼中藏有太陽的女孩,
And she's gone	而她已然不見。

Lucy in the sky with diamonds	露西在天上帶著鑽石。
Follow her down to a bridge by a fountain	隨她走到噴泉邊的一座橋，
Where rocking horse people eat marshmallow pies	騎著搖搖馬的人們吃著 藥蜀葵派。
Everyone smiles as you drift past the flowers	人人面露微笑，當你飄流過
That grow so incredibly high	高得驚人的花朵。
Newspaper taxies appear on the shore	報紙做的計程車出現在岸邊，
Waiting to take you away	等著載你離去。
Climb in the back with your head in the clouds	爬進後座，你的頭掛在雲端，
And you're gone	然後你不見了。
Lucy in the sky with diamonds	露西在天上帶著鑽石。
Picture yourself on a train in a station	想像你自己在車站的火車上，
With plasticine porters with looking glass ties	黏土塑的腳夫繫著鏡子般的領帶。
Suddenly someone is there at the turnstile	突然有人在十字旋轉門那裡，
The girl with kaleidoscope eyes	那個有著萬花筒般眼睛的女孩。
Lucy in the sky with diamonds	露西在天上帶著鑽石。

　　藍儂這首歌充滿了幻想與色彩美，雖然歌詞相當曖昧、晦澀。有人認為是飄飄欲仙、迷幻藥經驗的描述，甚至證據鑿鑿地說標題三個主要字的縮寫剛好就是 LSD（一種迷幻藥的名稱）。但藍儂這首歌的靈感其實來自他兒子朱利安畫的一幅蠟筆畫，他畫他的同學露西，背景是五顏六色、閃爍燃燒的星星。藍儂問小朱利安畫名，朱利安說：「露西在天上帶著鑽石。」整首歌就像一幅超現實主義的畫，奇妙地給人一種疏離、幽閉，卻又妖艷、亮麗的感受，彷彿迷失在千變萬化的萬花筒裡。《胡椒軍曹》中的第三曲。

（13）當我六十四歲（When I'm Sixty-Four）

When I get older losing my hair	當我逐漸老去，毛髮漸脫，
Many years from now	許多年後的今日，
Will you still be sending me a valentine	你可還會送我情人節禮物，
Birthday greetings, bottle of wine?	送我美酒祝賀我生日？
If I'd been out till quarter to three	如果我在外逗留到兩點三刻，
Would you lock the door?	你可會鎖上門？
Will you still need me, will you still feed me	你可仍需要我、可仍願為我做飯，
When I'm sixty-four?	當我六十四歲？
You'll be older too	你也將老去。
And if you say the word	只要你開口，
I could stay with you	我可和你作伴。
I could be handy mending a fuse	我可隨時候命，修理保險絲，
When your lights have gone	當你電燈不亮時。
You can knit a sweater by the fireside	你可在爐邊織毛衣，
Sunday mornings, go for a ride	星期天早上去兜風。
Doing the garden, digging the weeds	整理花園，挖除雜草，
Who could ask for more?	誰還能要求更多？
Will you still need me, will you still feed me	你可仍需要我，可仍願為我做飯，
When I'm sixty-four?	當我六十四歲？
Every summer we can rent a cottage on the	每年夏天我們可租一小屋，在
Isle of Wight, if it's not too dear	威特島上，如果不太貴的話。
We shall scrimp and save	我們將省吃儉用，
Grandchildren on your knee	孫兒在抱——
Vera, Chuck, and Dave	維拉，恰克和大衛。

永恆的草莓園

Send me a postcard, drop me a line	寄給我一張明信片，給我隻字片語，
Stating point of view	陳述你的觀點。
Indicate precisely what you mean to say	清清楚楚指名你的意思，
Yours sincerely, wasting away	「敬上」等等可免了。

Give me your answer, fill in a form	告訴我你的答案，用一張表格填好，
Mine forever more	永遠，永遠屬於我。
Will you still need me, will you still feed me	你可仍需要我，可仍願為我做飯，
When I'm sixty-four?	當我六十四歲？

　　這首溫馨的小品為麥卡尼所寫，描述老夫老妻相扶相持、互信互敬的場景，歌詞詼諧感人，曲調如雜耍戲院（music hall）歌曲，平淡中散發無限情意，為冷風枯枝的晚年孤寂預燃溫暖的燈火。《胡椒軍曹》第九曲。

（14）生命中的一天（A Day in the Life）

I read the news today, oh boy	我今天讀到一條新聞，哦真是的，
About a lucky man who made the grade	關於一位卓然有成的幸運之士。
And though the news was rather sad	雖然這條新聞相當令人難過，
Well, I just had to laugh	但我還是忍不住笑了。
I saw the photograph	我看到了照片。

He blew his mind out in a car	他開著車子自殺身亡，
He didn't notice that the lights had changed	他沒有注意到紅綠燈已經轉換。
A crowd of people stood and stared	一大群人圍在旁邊看。
They'd seen his face before	他們曾經看過他的臉，
Nobody was really sure if he was from the House of Lords	但沒有人能確定他是否就是上院議員。

| I saw a film today, oh boy | 我今天讀到一條新聞，哦真是的， |
| The English army had just won the war | 英國軍隊剛剛打贏了戰爭。 |

A crowd of people turned away	一大群人離席而去,
But I just had to look, having read the book	但我還是得看下去,因為我看過了書。
I'd love to turn you on	我想讓你飄飄欲仙。
Woke up, got out of bed	醒來,起床,
Dragged a comb across my head	一把梳子耙過頭頂。
Found my way downstairs and drank a cup	走下樓,喝一杯,
And looking up, I noticed I was late	抬頭,我發覺我遲到了。
Found my coat and grabbed my hat	拿起外套,抓起帽子,
Made the bus in seconds flat	登上雙層巴士。
Found my way upstairs and had a smoke	走到上層,吸口煙,
And somebody spoke and I went into a dream...	有人講話而我墜入夢境……
I read the news today, oh boy	我今天讀到一條新聞,哦真是的,
Four thousand holes in Blackburn, Lancashire	在蘭開夏郡布萊克班有四千個洞。
And though the holes were rather small	而雖然這些洞都相當小,
They had to count them all	他們還是得一個一個算清楚。
Now they know how many holes it	如今他們知道要多少個洞才能
takes to fill the Albert Hall	填滿艾伯特廳。
I'd love to turn you on	我想讓你飄飄欲仙。

　　這首〈生命中的一天〉是《胡椒軍曹》專輯中壓卷之作,也是藍儂與麥卡尼才智互相激盪、戮力合作完成的最好作品之一。全曲以冷靜、疏離的口吻將現代生活的瑣碎、空虛、荒謬表現得淋漓盡致。歌詞仍是跳躍似地拼貼自日常所見所聞,音樂則時而流暢,時而笨重,時而強化歌詞含意,時而與歌詞相抗拮,造成一種緊湊的藝術效果。全曲首言一位事業有成的上流人士,於車中自殺,路人圍觀,道長論短,但無人確知其身分(物質無匱而精神空洞,人與人間只有表面的認識!)。接著一段是對戰爭、對榮譽的嘲諷。而後,忽然插入一句迷幻藥發作似的「我想讓你飄飄欲仙」。接下去是維妙維肖,對單調刻板的日常生活的

模擬刻繪。此段旋律與前後大異其趣，滑稽、生動，充分顯現錄音室作業的功效。至「走到上層，吸口煙，有人講話而我墜入夢境」一句忽然轉成大麻煙似美妙、輕飄的吟唱，彷彿傳自海上女妖。最後一段歌詞顯然是對現實體制的嘲諷，荒謬而超現實。我們不必深究「艾伯特廳」究在何處，試將歌詞改做「要多少洞才能填滿中正紀念堂」，即可體會其中蘊含的荒謬、空洞。

此首歌曲當年曾遭英國國家廣播公司（BBC）禁播，理由：四千個小洞影射海洛因注射者身上的針孔。妙哉，所謂藝術檢查，比藝術更具想像力！曲子最後，披頭請了四十位交響樂團團員各執樂器隨心所欲、亂七八糟地演奏。在披頭的指揮下，整個交響樂團發出一段刺耳、喧鬧、逐漸增強的巨響，暫停片刻後，大崩盤似地在迴盪的和弦中結束全曲。對於這一段結尾藍儂曾說：「這是從虛無到世界末日的聲音之梯。」浮生若夢，在每日沉悶生活中現代人只能做「夢中之夢」似的逃遁。

（15）隨它去（Let It Be）

When I find myself in times of trouble	當我身處煩憂之時，
Mother Mary comes to me	聖母瑪麗來到我身旁，
Speaking words of wisdom, let it be	賜我智慧之語，隨它去。
And in my hour of darkness	在我黯淡的時刻，
She is standing right in front of me	她就站在我的眼前，
Speaking words of wisdom, let it be	賜我智慧之語，隨它去。
Let it be, let it be, let it be, let it be	隨它去，隨它去，隨它去，隨它去，
Whisper words of wisdom, let it be	輕聲說著智慧之語，隨它去。
And when the broken hearted people	當世上心碎的
Living in the world agree	人們都同意時，
There will be an answer, let it be	事情將會有解決之道，隨它去。

For though they may be parted there is	因為雖然他們可能遭阻隔，
Still a chance that they will see	他們仍將覓見機會。
There will be an answer, let it be	事情將會有解決之道，隨它去。

| Let it be, let it be, let it be, let it be | 隨它去，隨它去，隨它去，隨它去， |
| There will be an answer, let it be | 事情將會有解決之道，隨它去。 |

And when the night is cloudy	在濃雲密佈的夜晚，
There is still a light that shines on me	總還有一道光照耀我身上，
Shine until tomorrow, let it be	照耀到天明，隨它去。

I wake up to the sound of music,	我隨著樂聲轉醒，
Mother Mary comes to me	聖母瑪麗來到我身旁，
Speaking words of wisdom, let it be	賜我智慧之語，隨它去。

Let it be, let it be, let it be, let it be	隨它去，隨它去，隨它去，隨它去，
There will be an answer, let it be	事情將會有解決之道，隨它去。
Let it be, let it be, let it be, let it be	隨它去，隨它去，隨它去，隨它去，
Whisper words of wisdom, let it be	輕聲說著智慧之語，隨它去。

　　這首歌旋律甜美，歌詞簡潔，聖歌般反覆吟詠，具有一種單純、動人的安定力量。普遍性的意象傳遞普遍性的訊息：在困難中祈求慰藉，在暗夜中期待光明。然而這首歌也成為披頭的天鵝之歌。一九七〇年四月，麥卡尼宣佈退出披頭合唱團。五月，以此曲為名的披頭專輯發行上市──披頭合唱團最後一張唱片。

（16）想像（Imagine）

Imagine there is no heaven	想像沒有天堂，
It's easy if you try	如果你試，這並不難。
No hell below us	腳底沒有地獄，

Above us only sky	頭頂只有藍天。
Imagine all the people	想像所有的人們
Living for today	只為今天生存。
Imagine there's no countries	想像沒有國家，
It isn't hard to do	要做到並不困難。
Nothing to kill or die for	沒有殺戮或殉難的理由
And no religion, too	而且也沒有宗教。
Imagine all the people	想像所有的人們
Living life in peace	和平共存。
Imagine no possessions	想像沒有私產，
I wonder if you can	我懷疑你是否能做到。
No need for greed or hunger	無需貪婪也無需飢餓，
A brotherhood of man	四海之內皆兄弟。
Imagine all the people	想像所有的人們
Sharing all the world	共享整個世界。
You may say I'm a dreamer	你也許會說我是夢想者，
But I'm not the only one	但我並不是唯一的一個。
I hope someday you will join us	我希望有一天你也加入我們，
And the world will live as one	這世界將合而為一。

　　六十年代中葉後的披頭，他們的生活方式、演唱方式在在與他們週遭的世界互動著。他們作品裡所揭示的對現狀的批判，對個人快樂的追求，對想像的放縱，與整個世代反體制、反權威，渴望自由、愛、和平（從嬉皮、迷幻藥到「花之力量」[flower power]）的氛圍是相通的。解散後，披頭分道揚鑣，個人所寫作品中也頗有能維持各自過去優點者。藍儂一九七一年發表的這首〈想像〉，即賡續了他轉化個人情緒為公眾訊息的創作理念，寧靜地述說他個人以及那個世代的夢想。

　　披頭合唱團是二十世紀六十年代最顯著的現象，他們的崛起、成熟、茁壯，自有其自身與外在環境不得不然的因果律。披頭所處的時代恰好是年輕人覺醒的時代——年輕的一輩亟思擺脫上一代的規範，建立自己的觀點。披頭的出現適時抓住了這種渴望。很快地他們成了年輕一輩心目中的偶像與代言人，所言所行迅速被青少年模仿、認同。一九六三年十一月，藍儂在英國皇家綜藝節目中對在場包括皇太后及瑪麗公主在內的觀眾說：「下一首歌我想請大家一起來。坐在普通席的觀眾請你們跟著拍手，其餘的貴賓不妨搖響你們的珠寶。」一九六六年三月，藍儂對《倫敦晚旗報》（London Evening Standard）記者表示：「基督教要沒落了。我們現在比耶穌更受人歡迎。」凡此種種皆激勵年輕一輩反權威、反體制、勇敢地表達自我的心情；這種自由的氣氛反過來又鼓舞披頭更自信、更自覺地創作。如是披頭與他們的歌迷彼此學習，共同成長。披頭既是影響者，也是被影響者。

　　然則披頭為什麼在七十年代、八十年代……仍繼續受到世人的喜愛？這顯然與他們的音樂品質有關。他們的創意、他們的才幹，使他們在一開始就寫出令世人一新耳目的獨創性作品；隨著時間的演進，他們的歌曲更多樣而成熟。像畢卡索以及其他偉大的藝術家一樣，他們不斷吸取外圍的影響：同時代的音樂、文字、意象、經驗被他們重組、再造，轉化成偉大的音樂作品。麥卡尼與藍儂——一個溫和、樂觀、擅寫俏麗的旋律，一個譏刺、叛逆、時時爆出驚人的詞句——他們迥異的個性使他們在合作寫曲時，時時迸出創意的火花。他們最好的作品往往具有堅實的結構與明確的音樂意念。那些節奏慢的歌每每是心靈最佳的撫慰，節奏快的彷彿激流般湧現著機智、卑俗的愛情以及狂放的想像之旅。

　　雖然他們的某些行動（如對迷幻藥、對性自由的實驗）對世界其實並沒有什麼助益，並且他們在許多時候跟他們所代言的一代一樣的茫然不知所從，但整體來說，他們的歌再現了一個世代最好的希望與最渴切的夢想。他們自覺的天真與勇健的理想主義不時刺激停滯的心靈迎頭趕

上。他們的音樂是喜悅與美的泉源，是世世代代寂寞之心的俱樂部。它們是永恆的草莓園。

註：此文「披頭發展史」部分，據《葛羅夫音樂辭典》第2卷 *Beatles* 條目譯寫成。

世界的聲音

聖者的節奏

——保羅・賽門

　　如果說人如其歌，保羅・賽門（Paul Simon, 1941-）顯然是一位敏感含蓄，溫柔敦厚的君子。他敏銳地捕捉生命的律動——它的苦惱，它的孤獨，它的熱情，它的挫敗，它的希望——化為甜美的歌聲與細膩的詩句。一九六四年，他離開大學，隻身前往英國闖天下，第二年，他的歌〈寂靜之聲〉（The Sound of Silence）意外地在美國本土造成轟動。這首歌，連同其他與其童年友伴葛芬柯（Art Garfunkel）合唱的一些曲子，很快地使他成為穩健派美國學生的代言人：

Hello darkness, my old friend	嘿，黑暗，我的老友
I've come to talk with you again	我又來找你說話了，
Because a vision softly creeping	因為有個靈視悄然潛入，
Left its seeds while I was sleeping	將其種籽留在我的夢裡。
And the vision that was planted in my brain	那植於我腦中的靈視
Still remains	至今依然存在於
Within the sound of silence	寂靜之聲中。
In restless dreams I walked alone	在不安的夢中，我獨自行過
Narrow streets of cobblestone	碎石子鋪成的窄街。
'Neath the halo of a street lamp	在街燈的光暈下，
I turned my collar to the cold and damp	我拉高衣領，迎向濕冷的世界，
When my eyes were stabbed by the flash of a neon light	閃爍的霓虹燈刺痛我的眼。
That split the night	它劃破黑夜，
And touched the sound of silence	觸動了寂靜之聲。

And in the naked light I saw	在光芒刺眼的夜晚，我看到
Ten thousand people, maybe more	數以萬計的人們，或許更多：
People talking without speaking	言而無心的人們，
People hearing without listening	聽而不聞的人們，
People writing songs that voices never share	寫歌卻找不到聲音分享的人們。
And no one dared	而沒有人敢
Disturb the sound of silence	擾亂寂靜之聲。

"Fools" said I, "You do not know	「蠢蛋，」我說：「你們不知道
Silence like a cancer grows	寂靜會像癌細胞一樣擴散。
Hear my words that I might teach you	傾聽我的話，讓我教導你們，
Take my arms that I might reach you"	握住我的手，讓我觸及你們。」
But my words, like silent raindrops fell	但我的話，像寂靜的雨滴落下，
And echoed	回響於
In the wells of silence	寂靜的井裡。

And the people bowed and prayed	而人們向自己創造出的霓虹神
To the neon god they made	膜拜，祈禱。
And the sign flashed out its warning	霓虹招牌閃現出警語，
In the words that it was forming	以逐漸成形的文字。
And the sign said, "The words of the prophets	招牌上寫著「先知的話語寫在地
are written on the subway walls	下道的牆壁
And tenement halls"	與廉價公寓的走廊」，
And whispered in the sounds of silence	並且以寂靜之聲低語著。

　　一九六八年，他與葛芬柯為電影《畢業生》錄製插曲，並且出版了一張圓熟、完美的專集《書夾》（Bookends）。一九六九年，賽門寫出了歌讚友情、風靡全世界的傑作〈惡水上的大橋〉（Bridge Over Troubled Water），為他與葛芬柯的合作關係劃下一個美麗的句點。

　　然後，他繼續走他的路。從雷鬼，從福音歌，從爵士樂汲取創作靈

感。一九七一年，他飛到牙買加首府京士頓，錄下第一首白人雷鬼歌曲〈母子重逢〉（Mother and Child Reunion），收於第一張個人專集《保羅‧賽門》（*Paul Simon*）裡。一九八三年，他第五張個人專集《心與骨》（*Hearts and Bones*）出版，四十二歲的賽門似乎面臨了藝術創作的瓶頸；他寫過許多好歌，享有盛名，受眾人矚目，他必須另闢新徑，否則極易自我重複，流於俗麗而無真味。一九八四年夏，他的友人給了他一卷叫《Gumboots》（原意指南非礦工與鐵路工人工作時穿的重鞋）的南非「市街音樂」的錄音帶；他開始持續地聆聽南非的黑人音樂，驚喜於它們新鮮的節奏與豐富的音樂肌理。一九八五年，他飛到約翰尼斯堡，與南非當地的幾個樂團合作錄音，並且用他們的音樂激發出新的歌。專集《仙境》（*Graceland*）在第二年問世，這是一張成功地融合非洲音樂風格，令人耳目一新的唱片。一九八七年，他帶領非洲音樂家作環球演唱。一九九〇年，又推出一張飽滿、堅實的專集《聖者的節奏》（*The Rhythm of the Saints*）——這次他跑到里約熱內盧錄音，結合了巴西鼓、非洲吉他以及準確、動人的詩。從《仙境》到《聖者的節奏》，賽門似乎重新發現了音樂的快樂。

一九九一年夏天，我連續數天獨自在家聆聽他的《聖者的節奏》，感受到一種我不曾在流行歌曲中聽到過的安定：安定，同時蘊含淨化、昇華。完美主義者賽門精巧地控制了每一個唱片製作的細節：從最微弱的吉他的撥奏到整張唱片歌曲的排列順序。他把飽受生活苦楚的現代心靈放進神祕的、巫術的、原始的、祭典的拉丁美洲節奏與氛圍中，去洗滌、浸淫，直到透露著新可能的光自黑暗中升起。在〈聖者的節奏〉（The Rhythm of the Saints）這首歌中他如是唱著：「探進黑暗／黑暗的探觸／探進黑暗／黑暗的探觸……（Reach in the darkness / A reach in the dark / Reach in the darkness / A reach in the dark...）」這黑暗是清涼、濕潤的靈泉，充滿著〈神靈的聲音〉（Spirit Voices）與魔術的故事：「有些故事像魔術一般，要用唱的／從河流的嘴巴唱出的歌／當世界仍年輕／而所有這些神靈的聲音統治著夜……（Some stories are magical, meant to be sung / Song from the mouth of the river / When the world was young /

And all of these spirit voices rule the night...）」我趁機把賽門四分之一世紀來的作品重新聽一遍，發現我以前似乎未曾真正進入他作品生命的核心：我以前可能喜歡他某首歌歌詞的深刻，旋律的動人，或者詞與曲完美的嚙合，但是我從未發現這一切也許都只是他整個飽滿創作心靈的一部分。他內心的某種律動，某種才幹，某種對音樂與世事的敏感，不斷投向周遭萬物尋求對應——攀附在它們身上，擦拭它們，磨亮它們，並且從反射出來的光中更清楚地察見生命與藝術的祕密。所以當賽門與葛芬柯在英國北海邊的小漁村聽到古老的民謠時，他把它轉化成甜美、哀愁、充滿諷喻的戰爭安魂曲〈史卡博羅市集／頌歌〉（Scarborough Fair / Canticle）；而被巴哈採用於《馬太受難曲》中做為聖詠合唱曲調的十六世紀德國流行歌謠，照樣可以出現在賽門的歌集，成為悲憫美國夢的〈亞美利堅之歌〉（American Tune）：「我所認識的每個心靈都受傷過／我所有的每個朋友沒有人能安定／我所知道的每個夢想都粉碎、破滅過／啊，但是無妨，一切無妨／因為我們已存活了如此久，如此好……（I don't have a friend who feels at ease / I don't know a dream that's not been shattered / or driven to its knees / Oh, but it's all right, it's all right / For we've lived so well so long...）」

　　這種律動也許就叫作「民胞物與」。它可以喜，可以悲，可以承擔自我，也可以負載群體。它出入銅牆鐵壁，藉一切形式運輸一切內容，交通那卑微的與神聖的，愁苦的與狂喜的。在專集《書夾》裡，賽門剪輯了許多從各地老人院錄下來的老人的聲音：「你在這裡快樂嗎？你在這裡和我們在一起快樂嗎，歌者先生……」〈老朋友〉（Old Friends）的旋律接著淡入：

Old friends, old friends	老朋友，老朋友，
Sat on their park bench like bookends	書夾般坐在公園的板凳上，
A newspaper blown through the grass	報紙吹過草地，
Falls on the round toes	落在老朋友們
of the high shoes of the old friends	圓禿的鞋頭上。

Old friends, winter companions, the old men	老朋友，冬日之伴侶，
Lost in their overcoats, waiting for the sun	老人們跌落外套之中，等待日落，
The sounds of the city sifting through trees	城市的喧囂滲過樹林，
Settles like dust on the shoulders of the old friends	塵埃一般落在老朋友的肩膀上。
Can you imagine us years from today	你能想像數十年後的我們
Sharing a park bench quietly	安靜地分享一張公園的板凳？
How terribly strange to be seventy	七十歲，一個陌生得令人心悸的世界！
Old friends, memory brushes the same years	老朋友，記憶沖刷過同樣的歲月，
Silently sharing the same fears	無言地分擔同樣的恐懼。

　　從《寂靜之聲》（*The Sound of Silence*, 1966）到《聖者的節奏》，孤寂誠然是賽門最常觸及的主題。孤寂，疏離，自我懷疑，糾纏、泥陷的人際關係，無所不在的生存危機、生命負擔。在《聖者的節奏》這張專集〈坦白的小孩〉（The Obvious Child）一曲中──

Sonny sits by his window and thinks to himself	桑尼坐在窗戶邊，想著
How it's strange that some rooms are like cages	多奇怪啊有些房間像鳥籠
Sonny's yearbook from high school	桑尼的高中紀念冊
Is down from the shelf	從書架上落下
And he idly thumbs through the pages	他懶散地匆匆翻過：
Some have died	有些已死去
Some have fled from themselves	有些自我逃避
Or struggled from here to get there...	或者掙扎著從這兒鑽到那兒……

而在〈無法奔跑但是〉（Can't Run But）這首歌中──

A cooling system	一個冷卻系統
Burns out in the Ukraine	在烏克蘭燃燒起來
Trees and umbrellas	我們在樹與傘下
Protect us from the new rain	躲避新雨
Armies of engineers	一隊隊工程師
To analyze the soil	前來檢驗土壤
The food we contemplate	檢驗我們所凝視的食物
The water that we boil...	我們所煮的水……
I had a dream about us	我夢見我們
In the bottles and the bones of the night	在夜的瓶子與骨骼裡
I felt a pain in my shoulder blade	我感覺我的肩胛骨疼痛
Like a pencil point?	像鉛筆的黑點？
A love bite?...	愛人的咬嚙？……
A winding river	一條蜿蜒的河流
Gets wound around a heart	緊緊纏繞在心上
Pull it tighter and tighter	緊拉它吧，愈拉愈緊
Until the muddy waters part	直到泥濘的水
Down by the river bank	越堤而出
A blues band arrives	一支藍調樂隊趕到
The music suffers	音樂受苦
The music business thrives...	音樂事業愈來愈蓬勃……

　　賽門並不想要寫詩，他從音樂激發詩，從孤寂，從民胞物與的律動。在最美妙的時候，這些詩與音樂緊密地結合在一起，成為一種聲音，一種思想——成為一種律動。在〈清涼、清涼的河流〉（The Cool, Cool River）這首歌裡，賽門準確生動地呈現了現代生活的荒謬（這些詩，比之艾略特，實在毫不遜色）：

Yes boss. The government handshake	是的老闆。官式的握手
Yes boss. The crusher of language	是的老闆。語言壓碎機
Yes boss. Mr. Stillwater	是的老闆。止水先生
The face at the edge of the banquet	酒席邊的臉孔
The cool, the cool river...	清涼、清涼的河流……
Anger and no one can heal it	憤怒然而無人能治癒它
Slides through the metal detector	穿過金屬偵察器
Lives like a mole in a motel	像鼴鼠般生活在汽車旅館裡
A slide in a slide projector...	幻燈機裡的一張幻燈片……

他期待一條清涼、清涼的河流──

Sweeps the wild, white ocean	沖刷過狂亂、白色的海洋
The rage of love turns inward	愛的狂怒內轉為
To prayers of devotion	虔誠的祈禱
And these prayers are	而這些祈禱是
The constant road across the wilderness	穿越荒野的永恆的道路
These prayers are	這些祈禱是
These prayers are the memory of god	這些祈禱是上帝的記憶
The memory of god...	上帝的記憶……

這條洗滌人間苦難的河流也許是愛，也許是宗教，也許是藝術（雖然賽
門知道「有時候甚至音樂也無法／取代眼淚（And sometimes even music /
Cannot substitute for tears）」），也許是對於希望的樂觀信仰與〈證明〉
（Proof）（「半月隱藏在烏雲背後，親愛的／天空透露出幾點希望的徵
兆／振起你疲倦的雙翼飛向雨中，我的寶貝／用賭徒的肥皂清洗你糾纏
的捲髮（Half moon hiding in the clouds, my darling / And the sky is flecked
with signs of hope / Raise your weary wings against the rain, my baby / Wash
your tangled curls with gambler's soap）」）；或者，它甚至就是那條原

始叢林裡充滿〈神靈的聲音〉（Spirit Voices）的會唱歌的河，「唱著雨水，海水／唱著河水，聖水（Sing rainwater, seawater / River water, holy water）」，以慈悲包裹我們，治癒我們：

Cuidado, coração	心啊，小心
Será util, será tarde	它會有益，它會晚到
Se esmera, coração	心啊，全力以赴
E confia	並且相信
Na força do amanhã	明天的力量……

　　所有虔誠的音樂家都是聖者，用音樂的律動體現宇宙的律動。

想像葡萄牙

——靈魂之歌 Fado 傳奇

I 里斯本 Fado

我不太熱中出國。多年前，兩次受邀到荷蘭、法國唸詩聊詩回來後，有人問我：如果再出國最想去什麼地方？我回答「葡萄牙」。答葡萄牙非因我家鄉花蓮最早的名字「里奧特愛魯」來自十六世紀初路過的葡萄牙水手（里奧特愛魯是葡萄牙語「黃金之河」Rio de Ouro 的音譯）。答葡萄牙是因為葡萄牙的音樂 Fado。

Fado（音「法妒」）是葡萄牙特有的歌曲形式，在世上各種可稱為「都市民間音樂」的音樂形式——美國的藍調、希臘的倫貝蒂卡（Rembetika）、阿根廷的探戈、古巴的倫巴……當中，十九世紀上半已在大西洋畔港市里斯本成形的 Fado，可能是歷史最悠久的。一如藍調之於美國黑人，佛拉明哥之於吉普賽人，Fado 是葡萄牙的靈魂之歌。它的起源不明，但顯然是阿拉伯，非洲，巴西等多股外來音樂與葡萄牙古典與民間詩歌樣式（情歌、朋友歌、嘲笑與辱罵歌、四行詩、Modhina 歌曲等）混雜的結果。許多人相信 Fado 源自葡萄牙水手所唱的歌謠，但有人認為它真正的故鄉在里斯本古老的摩爾區（Mouraria），或者十八世紀中即有許多非洲人和混血者自巴西移入的阿爾法瑪區（Alfama）——這些居民帶來的節奏鮮明、充滿情慾與猥褻描述的 Fofa 與 Lundum 舞曲，成為 Fado 音樂的雛形。

多數人都同意 Fado 最初是窮人和漂泊者之歌。Fado 一字在葡萄牙語中本意為「命運」，Fado 是充滿感傷和哀愁的音樂，涵蓋範圍極廣，從英國潛艇沉沒，到足球員死亡，到食物中毒事件皆可詠嘆。Joaquim Pais de Brito 教授在《Fado：聲音與陰影》（1994）一書中說：「這些歌

的主題從過去到現在不外乎：命運或人類無法操控的強大因素；自然的災難，犯罪，死亡，可恨的行徑。這些題材後來逐漸與特定的都會元素結合，呈現城市的生活──街道，旅店，聚會場所，名人，伴以公眾人物和到訪遊客的新聞。於此同時，怨嘆的語調和失落感也悄悄溶入，忠實地反映出經常是狂暴、不確定、令人不悅的人際關係，敘述各種形式的愛、恨與性。」大體而言，最常出現的主題是愛情，嫉妒，熱情，回憶，鄉愁，對命運無言的反抗，對幻想浪漫的追尋，以及對 Fado 本身的歌讚。一九〇三年，Pinto de Carvalho 在其《Fado 的歷史》中說 Fado 的「歌詞和音樂都反映出人生無常的波折，不幸者多舛的命運，命運的嘲弄，愛情的錐心之痛，沉重的失落或絕望，沮喪的啜泣，渴望的哀愁，人心的善變，難以言喻的心靈交會、短暫相擁的愛戀時刻。」直到百年後的現在，葡萄牙的 Fado 依舊如是。

詩意的歌詞是 Fado 的精髓，而更重要的一個元素則是 Saudade。Saudade 是相當微妙的葡萄牙語，勉強譯做「渴望」或「想望」，可說是 Fado 的靈魂，兩者緊緊相扣，無法分割。那是一種「交織著渴望的回憶，歡喜的回憶，鄉愁，思舊的情懷」。是「對原本可能擁有卻落空之事物的渴望，對未能實現之希望與夢想的痛切嚮往。對不存在且無法存在的事情、對眼前得不到的事物，所懷抱的一種模糊但持續的想望，繼而轉向過去或未來尋求寄託。不是主動的不滿，而是一種慵懶、夢幻似的渴切」。羅德尼‧葛洛普（Rodney Gallop, 1901-1948），英國外交官與民俗學家，一九三一至三三年間住在葡萄牙，對 Saudade 有敏銳的觀察，他說：一言以蔽之，Saudade 是渴望，對無法定義的不確定事物的渴望，對渴望無限制的耽溺；它將「對不可及事物的朦朧渴望」與「使人終知事情無法達成的現實感」合在一起，其結果是沮喪和認命。歌曲 Fado 如是是葡萄牙人對命運（Fado）優雅的接受，以平靜的莊嚴敘說。

無法唱出 Saudade 感覺的歌者，稱不上是優秀的 Fado 歌者，也沒有一個 Fado 樂迷能夠容忍 Saudade 的闕如。一場沒有 Saudade 的演出，會被充滿敵意、毫不留情的聽眾魯莽地打斷。一如佛拉明哥的 Duende，那是歌者與聽者靈魂深處純粹而神祕的交流，忘我的片刻。聽眾必須親身體

驗，方能感受其飽滿的張力，而一旦領受過，日後便能立刻辨認其味。

Fado 的伴奏樂器有二，一是十二弦的葡萄牙吉他（Guitarra），一是六弦的西班牙吉他（Viola）。葛洛普在他的開路之作《葡萄牙民風》裡，提到一九三〇年代的里斯本 Fado 屋：「燈光暗下，色調轉換成紅色，一名女子步上低矮的台子，她是歌者，伴奏者坐在她前方，抱著兩種不同類型的吉他：Guitarra 和 Viola。Guitarra 音色較甜美、清脆，彈奏出 Fado 的主旋律或其華麗變奏；Viola 則以撥弄琴弦的方式伴奏，在主音和屬七和弦之間游移。在幾小節伴奏後，Fado 歌者開始歌唱。她把頭往後甩，半閉雙眼，隨音樂的節奏擺動身體，露出忘我的神情，她依循傳統，以未受過訓練、未經琢磨的奇妙的粗獷聲音，以及質樸、不造作的台風演唱。美聲唱法不適用於 Fado，習慣安安靜靜聆聽 Fado 的聽眾，絕對無法容忍歌劇歌手美化的聲音與職業化的台風。」

熱愛葡萄牙文化的美國旅行作家麥寇爾（Lawton McCaul, 1888-1968），在一九三一年如是描繪他踏進的一間里斯本 Fado 屋：「燈光調弱成暗藍色……聽眾身體前傾，專注看著阿曼迪赫（Armandinho）靈活的手指，出神入化地驅使他的吉他，聲音聽起來彷彿數種樂器的合奏：以延長音和滑音歌唱，綴以燦爛繁複的飾奏；流暢的旋律被充滿活力的斷音和閃電般的急奏打斷；不時還出現『風鳴琴』般清新靈妙的質地。伴奏的吉他為歌曲增添深度，飽滿感和裝飾音。兩人聯手合奏時，微妙的聲之光影不斷變化，魅力的節拍盡情戲耍，耳邊展現的是令人讚嘆的聲音的萬花筒。」

阿曼迪赫（1891-1946）不愧是二十世紀最偉大的葡萄牙吉他演奏家之一，讓麥寇爾一聽即驚艷。麥寇爾繼續寫說：「燈光再度亮起，人們開始交談，樂手們又抽起香菸，但是有一位女士和我還深陷在剛才的『藍色魔力』裡。這些相貌平凡的年輕人——時而和朋友們聊天，讓他們『試彈』其吉他——怎麼會是這麼偉大的吉他演奏家？燈光又轉藍。這一回，我們才剛隨虹彩般叮噹響起的吉他聲神遊入夢境，就被一名歌者的聲音給驚住了。吃驚，因為原先並未想到會是一首歌；更讓人震撼的是歌聲中狂熱的情感濃度。我感覺一股震顫襲上我的脊椎。那名歌

者——一個臉白髮黑的青年——似乎忘卻了周遭的一切。他依然坐著，背對聽眾，像畫眉鳥一樣仰起喉嚨歌唱，這是盎格魯薩克遜人做不到也不敢做的事。對我們而言，以如此激昂的方式表現愛的主題，是令人震驚的。在他唱完後，其他歌者輪番歌唱。他們無人真的受過歌唱訓練，卻演出無礙，因為葡萄牙人認為任何人只要『有感覺』都可以唱，而他們真的就在吉他的魔法下高聲歌唱。」

麥寇爾接著講到他看到一位拜金女模樣的年輕女士被拱到屋子中央，猜想她要唱的大概是夜總會類型的歌曲，沒想到她唱了一首以《聖經》中妓女「抹大拉的馬利亞」為題材的 Fado，講述一個罪人如何蛻變為聖人：「在此世你找不到完美，所以不要冷酷地論斷任何人，即便是最壞的罪人，因為他們也是人。」聽她樸實無華，不浮誇造作地唱這些字句，讓他體悟到 Fado 有時並不只是一首在燈光昏暗的深夜唱出的歌，而是「從心底自然流露的詩，與有感覺、能體會的聽眾共享」。

民俗音樂愛好者保羅·維綸（Paul Veron），一九八七年在舊金山一家二手店偶購得一堆 78 轉的 Fado 唱片，一頭栽進 Fado 的世界，三個月後他到了里斯本。在他一九九八年出版的《葡萄牙 Fado 史》一書裡，他描述他出入里斯本上城區（Bairro Alto）一家 Fado 酒館多夜後歸納的心得：「唱 Fado 的酒館自有一套內規：來客依抵達的先後順序唱歌。他們選出一人負責登記名字，然後以手勢告知誰是下一名歌者。每人所唱歌數不得超過三首，每首長度大約三分鐘。吉他手只為歌者伴奏，不表演獨奏。因此每人上場時間大約十分鐘，在歌唱進行期間，聽眾不得發出任何聲響。當吉他開始序奏，兩首歌之間空檔所出現的現場嘈雜聲會靜下來，若還有殘存的交談聲，聽眾會集體發出『噓』聲制止。每首歌都獲得全神貫注的回應，被聆聽，也被觀賞、感受，這是一次屋子裡每個人共同融入的完滿體驗。歌者總愛以在最後逐漸增加音量、逐漸增強情感的方式，將 Fado 帶到高潮，彷彿好酒沉甕底。最後一個音唱出時，聽眾會報以一波波掌聲、歡呼聲、跺腳聲和口哨聲。如果演出特別精采，聽眾會高喊『Fadista』，歌者通常會閉眼點頭，表示心領。反之，如果聽眾認為演出太糟，會粗魯地在歌唱到一半時就打斷歌者，清楚讓他知

道那簡直是垃圾。我兩度目睹這樣的情況發生：激烈的爭辯爆發，夾雜著粗魯激昂的言詞交鋒，橫飛的口沫，和強烈的肢體語言，不過並未衍成暴力事件。」

Fado 至今已在里斯本的酒館、餐廳、劇場或街頭傳唱近兩百年。第一位傳奇性的 Fado 歌者應屬吉普賽女郎瑪麗亞‧塞薇拉（Maria Severa, 1820-1846），她生長於阿爾法瑪區，據說是妓女，與母親經營一家小酒館，不時演唱 Fado。一八三六年，迷人的鬥牛士維密歐索伯爵（Count de Vimioso）在那裡聽到她演唱，兩人立刻迸發出火熱的戀情，雖然注定不能結合，卻引起大眾側目，進而注意到 Fado 此一音樂類型。演唱時總是圍著黑披肩的塞薇拉可謂為里斯本 Fado 奠基的關鍵人物，她只活了二十六歲，卻在後來許多歌曲、小說、戲劇、音樂劇裡受到頌揚，一九三一年第一部葡萄牙有聲電影《塞薇拉》（A Severa）即以她為題材。Fado 素來被認為是漂泊者的音樂，早期的 Fado 歌者多為無家可歸的浪人，被視為「舉止放蕩的惡徒」，危險分子，但因而增添其浪漫色彩。

另一位傳奇 Fado 女歌者是同樣出身阿爾法瑪區的阿瑪莉亞‧羅德麗葛絲（Amália Rodrigues, 1921-1999），被稱為「Fado 歌后」。一歲時父母離她而去，將她交給外祖母撫養。十四歲時與重回里斯本的父母同住，幫母親在碼頭上賣水果，美妙的嗓音漸為附近人士所知。一九三九年在阿曼迪赫等好手伴奏下，在著名的 Fado 屋「塞薇拉幽境」（Retiro da Severa）首次登台，唱了三首 Fado，此後扶搖直上，名揚國際，成為葡萄牙 Fado 的代名詞。她的聲音非凡：音域寬廣，控制完美，帶給聽者絕美的感受和深邃的情感。她唱過一首 Aníbal Nazaré 寫詞的〈這全都是 Fado〉（Tudo Isto é Fado）：

Perguntaste-me outro dia	幾天前你問我，
Se eu sabia o que era o fado	我是否知道什麼是 Fado，
Disse-te que não sabia	我說我不知道
Tu ficaste admirad	你說你很驚訝。
Sem saber o que dizia	不知該怎麼回答，

Eu menti naquela hora	我當時說了謊,
Disse-te que não sabia	我告訴你我不知道,
Mas vou-te dizer agora	但現在我要跟你說:
Almas vencidas	挫敗的靈魂,
Noites perdidas	失落的夜晚,
Sombras bizarras	怪異的陰影,
Na Mouraria	摩爾區裡
Canta um rufia	妓女歌唱,
Choram guitarras	吉他嗚咽,
Amor ciúme	愛與嫉妒,
Cinzas e lume	灰燼與火光,
Dor e pecado	痛苦與罪惡,
Tudo isto existe	這全都存在,
Tudo isto é triste	這全都令人哀傷,
Tudo isto é fado	這全都是 Fado。
Se queres ser o meu senhor	如果你想成為我的男人,
E teres-me sempre a teu lado	要我永遠在你身旁,
Não me fales só de amor	不要只對我談情說愛,
ala-me também do fado	要向我講述 Fado！
E o fado é o meu castigo	Fado 是我的懲罰,
Só nasceu pra me perder	它注定要我漂泊失落。
O fado é tudo o que digo	Fado 是我說出的一切,
Mais o que eu não sei dizer.	也是我無法說出的一切。

什麼是 Fado？前述 Joaquim Pais de Brito 教授之父，Fado 史上最重要

的創作者之一，詩人／作曲家 Joaquim Frederico de Brito（1894-1977），曾以擬人法寫過一首〈Fado 的身世〉（Biografia do Fado），捕捉其精神：

Perguntam-me p'lo Fado,	他們向我問起 Fado
Eu conheci-o:	我認識這個人：
Era um ébrio, era um vadio,	他是漂泊的醉漢
Que andava pla Mouraria	日日流連於摩爾區
Talvez inda mais magro	他骨瘦如柴
Que um cão galgo	像隻灰色獵犬
A dizer que era fidalgo,	卻以貴族名門自居
Por andar com a fidalguia	常與高尚人士往來
Seu pai era um enjeitado,	他的父親是個棄兒
Que até andou embarcado,	搭乘達伽馬的船隻
Nas caravelas do Gama	揚帆渡海而來
Um malandro andrajado e sujo,	一個髒亂邋遢的傢伙
Mais gingão do que um marujo,	比往昔阿爾法瑪區的水手
Dos velhos becos de Alfama	還要神氣還愛吹噓
Pois eu, sei bem onde ele nasceu	是的，我很清楚他的出身
Que não passou de um plebeu,	知道他只不過是個
Sempre a puxar p'ra vaidade	愛裝模作樣的平民百姓
Sei mais, sei que o Fado é um dos tais	我還知道他和有些人一樣
Que não conheceu os pais,	不曾見過自己的父母
Nem tem certidão de idade	也沒有出生證明
Perguntam-me por ele, eu conheci-o:	他們向我問起他，我認識
Num perfeito desvario,	這個人：一個全然的莽漢
Sempre amigo da balbúrdia	瘋子的忠實盟友

Entrava na Moirama a horas mortas,	在深夜進入摩爾區
E ao abrir as todas as portas,	推開所有的門
Era o rei daquela estúrdia	成為爛醉夜的王者
Foi às esperas de gado,	他去等候牛
Foi cavaleiro afamado,	他是著名的武士
Era o delírio no Entrudo	嘉年華會上的狂言囈語
E dessa vida agitada,	他那騷亂的一生
Ele que veio do nada,	他，來自虛無
Não sendo nada era tudo...	擁有一切也一無所有……

　　一九九四年，德國導演溫德斯電影《里斯本的故事》（*Lisbon Story*）中幾次出現的聖母合唱團（Madredeus），片中演唱的就是 Fado。主唱 Teresa 聲音銀亮，聽她唱〈Guitarra〉一曲，你必須同意葡萄牙 Fado 的「渴望」（Saudade）永在。她平和地歌唱，自在親切，在暗藍的電影中一如在現實裡，讓人墜入哀愁與美與渴望同在的豐富的虛無：

Quando uma guitarra trina	當一把吉他顫抖於
Nas mãos de um bom tocador	吉他好手的指掌間，
A própria guitarra ensina.	一把吉他能教
A cantar seja quem for	世上任何人歌唱。
Eu quero que o meu caixão	我願我的棺木
Tenha uma forma bizarra	具有奇異的形狀，
A forma de um coração	心之形狀，
A forma de uma guitarra	吉他之形狀。
Guitarra, guitarra querida	吉他，親愛的吉他，
Eu venho chorar contigo	我來與你一起哭泣，
Sinto mais suave a vida	我感覺生命變柔些，
Quando tu choras comigo	當你與我一起哭泣。

這首歌的歌曲是聖母合唱團兩位團員所作，但歌詞卻從不同首的傳統 Fado 組成。

一首葡萄牙 Fado，能教我們渴望的葡萄汁入耳而不必吐葡萄皮。

熱愛舞蹈與音樂的西班牙導演索拉（Carlos Saura），在 *Flamenco*（《佛拉明哥》，1995）、*Tango*（《探戈》，台灣片名《情慾飛舞》，1998）後，於 2007 年拍成 *Fados*（台灣片名《傾聽里斯本》），構成他的三部曲。在影片《傾聽里斯本》中，他透過影像投射、鏡子、燈光變化以及濃艷的色彩，音樂與舞蹈交織，魔術般將塞薇拉、阿瑪莉亞‧羅德麗葛絲、木工師傅阿弗列德（Alfredo Marceneiro, 1891-1982）等 Fado 傳奇人物身影，和當今第一線歌者（包括 Fado 天后、生於莫三比克的 Mariza，天王 Camané，巴西詩人歌手 Caetano Veloso 與嘻哈、雷鬼、佛拉明哥等歌者）的表演，串連於舞台上。一方面追溯歷史，向傳統、本格的 Fado 致敬，一方面顯現其來自非洲、巴西的影響，以及與時俱進的變化、革新，告訴我們 Fado 是活的藝術，而非死的檔案。

影片近尾處，有一段再現 Fado 屋場景，九分多鐘長的演唱，讓十位 Fado 歌者、吉他手，像爵士樂手般輪流飆樂。男歌者 Vicente da Câmara，和三位女歌者 Maria da Nazaré、Ana Sofia Varela、Carminho，依次各唱一首歌；Ricardo Ribeiro 和 Pedro Moutinho 兩位男歌者接著競飆一首歌；中間是四位吉他手的合奏、競奏。這真是飽滿、溫暖，令人動容的音樂盛宴，不但美極，而且真極，如詩人濟慈的「希臘古瓶」告訴我們的，兩者合而為一。Vicente da Câmara 首先唱他自己寫詞的一首 Fado：

Uma amizade perdida	失去的友情
Nunca mais pode voltar	無法復回，
É amizade fingida	那非真正的友情
Se vai e volta a brincar	如果它輕易來去。
Ninguém dá nada	人們不會給你東西
Se atrás não vier contravalor	而不求回報，

Só um amigo é capaz 只有真正的朋友

Sem receber de dar amor 能愛你而不必有所得。

女歌者 Maria da Nazaré 接著唱：

Minha mãe, eu canto a noite 媽媽，我歌唱夜，

Porque o dia me castiga 因為白日懲罰我。

É no silêncio das coisas 在萬物的靜謐中

Que eu encontro a voz amiga 我找到友善之聲。

Minha mãe, eu sofro a noite 媽媽，我哭泣夜，

Neste amor em que me afundo 在這將我淹沒的愛裡，

Porque as palavras da vida 因為生命中的話語

Já não têm outro mundo 已別無可存活的世界。

Por isso sou este canto 那就是為什麼我像這首歌，

Minha mãe, tão magoado 媽媽，沉浸於哀愁裡。

Que visto a noite em meu corpo 我的身體垂懸在夜裡，

Sem destino, mas com fado 不知命運，唯有 Fado。

Ana Sofia Varela 隨後唱：

Talvez o fado me diga 也許 Fado 告訴我

O que ninguém quer dizer 別人不想告訴我的東西；

E por isso eu o persiga 也許我追求它，

Para nele me entender 為了藉它了解我自己。

Meu amor tenho cantado 我已經歌唱過我的愛情，

Sobre um céu tão derradeiro 在如此終極的天空下，

Porque me entrego em cada fado 我因此捨身給每一首 Fado

Como se fosse o primeiro 彷彿它是第一首歌。

Talvez o fado não me peça	也許 Fado 沒有向我要求
Tudo aquilo que lhe dou	我給它的所有東西,
Por isso por mais que o esqueça	所以不論我如何善於遺忘,
Ele não esquece o que eu sou	它不會忘記我。

接下去唱〈時光之歌〉（Fado das Horas）的 Carminho，拍攝此段影片時才十九歲，已然是呼之欲出的 Fado 歌唱史上的偉大名字：

Chorava por te não ver,	我以前因見不到你而哭,
por te ver eu choro agora,	而今我哭因為見到你;
mas choro só por querer,	我哭，只因為我想
querer ver-te a toda a hora.	時時刻刻見到你。

Passa o tempo de corrida,	時光飛旋而逝,
quando falas eu te escuto,	你說話，我傾聽;
nas horas da nossa vida,	在我們生命的時光中,
cada hora é um minuto.	每個小時短似一分鐘。

Deixa-te estar a meu lado	緊緊靠近我,
e não mais te vás embora	不要再離去,
para meu coração coitado	好讓我可憐的心
viver na vida uma hora	至少能存活一個小時。

這是一首詩人 António de Bragança 爵士寫詞的摩爾區傳統 Fado。壓軸的兩位男歌者 Ricardo Ribeiro 和 Pedro Moutinho 唱的是 Carlos Conde 作詞、José Lopes 作曲的〈阿爾法瑪的名聲〉（Fama de Alfama）：

Não tenham medo da fama	不要害怕聲名狼藉的
De Alfama mal afamada	阿爾法瑪區的名聲,
A fama ás vezes difama	這名聲有時玷汙了
Gente boa, gente honrada	善良正直的人們。

Fadistas venham comigo	Fado 歌手們，跟我來吧
Ouvir o fado vadio	聽那街上傳來的 Fado，
E cantar ao desafio	並且歌唱那挑戰
Num castiço bairro antigo	在這獨特的老城區。
Vamos lá, como eu lhes digo	來吧，如我所說
E hão-de ver de madrugada	我們將看到曙光，
Como foi boa a noitada	夜晚多美好啊
No velho bairro de Alfama	在老阿爾法瑪區。
Eu sei que o mundo falava	我知道，世人不懷好意地
Mas por certo, com maldade	議論我們，
Pois nem sempre era verdade	但他們所說
Aquilo que se contava	並非真相。
Muita gente ali, levava	許多人在那裡過著
Viva sã e sossegada	健康平和的生活，
Sob uma fama malvada	在不時濺出汙泥的
Que a salpicava de lama	惡名聲籠罩下。

感謝網路的發明，YouTube 的存在，讓我們打開電腦立刻可以跟這些活生生的演唱連線。

命運之輪與 Fado 唱盤，週而復始迴轉出新日新聲，我們的身心垂懸於歌裡，知道命運的唯有 Fado。

II 柯茵布拉 Fado

葡萄牙 Fado 有兩大流派：里斯本 Fado 與柯茵布拉（Coimbra）Fado。

柯茵布拉是位於葡萄牙中部的葡萄牙第三大城（從前曾是首都），有一所「柯茵布拉大學」是歐洲最古老的大學之一。這古老的大學城深具傳統，在狹窄、蜿蜒的古老街道與大學建築間，葡萄牙的文學、詩歌資產，五百多年來，一直被默默珍惜且滋育著。歐洲大學城有一種其他

古城所無的特質：它們彷彿在其絢爛的年代，無意中發現了青春永駐的祕方；但它們懂得善用這股青春活力，將之轉化為成熟的智慧，在前行者的人文精神和哲學思維之上，注入每一個後起世代的活力、熱忱、幻想。到柯茵布拉的人即可強烈感知此種精神。在牛仔褲和 T 恤風行的今日，那裡的學生仍驕傲地披著傳統的黑斗篷，提著繫有代表各學院彩色緞帶的書包：黃色代表醫學院，紅色帶標法學院，藍色代表文學院……。學生們一現身，街道、酒館、餐館便增添不少色澤和生氣。五月期末考之後，大四學生們會在戶外生火，滿心歡喜地燒掉這些彩色緞帶，舉行所謂的「焚緞帶」（Queima das Fitas）儀式。葛洛普在其一九三六年出版的《葡萄牙民風》裡提到，「焚緞帶」後若干天，「蟋蟀共和國大樓──繪有兩隻巨大的蟑螂和『Ab Urbe Ondita A.D. 70』的神祕題字──還歡樂地懸掛著一個芻像，兩張細枝編成的椅子，一個浴缸，一把吉他，和各式各樣最具私密性的家用器皿。這棟建築一度是教授的居所，但大約三十年前，學生們一時突發奇想，將他們逐出，自己進住其內，至今都不曾遭到驅趕。」他說，在柯茵布拉大學，英雄崇拜並非建立於運動技能之上，而是授與那些在歌唱、寫詩和放縱行徑上最浪漫者。

十九世紀末、二十世紀初，就是這樣的柯茵布拉大學生擷取了 Fado 的重要元素（這讓里斯本「基本教義派」者十分不爽），形塑出他們自己的 Fado 風格。來自各地的學生，把葡萄牙國內的鄉間音樂以及巴西民間歌謠帶到柯茵布拉，為這個音樂熔爐注添新材料。柯茵布拉 Fado 雖然保留了里斯本 Fado 的形式和樂器等基本元素，但在音樂理念上卻有著全新的風貌，改變了其音色和表現手法，創造出一種高度浪漫的聲音，兼具抒情和性靈之美，和里斯本 Fado 大異其趣。柯茵布拉 Fado 的演唱者和里斯本那些為了宣洩情感而高歌的公車司機、理髮師、勞工和擦鞋匠，是截然不同的類型。柯茵布拉的歌者詠嘆的不是生命之艱辛或愛情之失落，而是學生生活以及對人生的看法，他們在夜間，漫步到城裡中世紀古街，向情人唱小夜曲表達愛意，他們歌讚柯茵布拉之美，也述說敏感的藝術家在功利庸俗世界中的苦痛。柯茵布拉的學生自覺地劃清兩

種 Fado 流派的界線，大膽挑戰里斯本傳統。柯茵布拉 Fado 的歌者都是男士，人們常說它是氣質較精緻、高雅，風格較溫柔、舒緩的 Fado，然而這樣的用辭並無法精確反映出一個好的柯茵布拉歌者所能顯現的壯盛與情感高度。但不管怎樣，有一點是柯茵布拉 Fado 和里斯本 Fado 相通的──它依然充滿「渴望」（Saudade），那是 Fado 的核心精神。

葛洛普如是定義柯茵布拉 Fado：「是依然保留且珍惜幻想之人，而非喚不回失落幻想之人，所唱出的歌」。一九三〇年代初他對此一音樂類型的描述，於今讀之仍栩栩如生：「在柯茵布拉，Fado 具有全然不同的特質。在此，它不再是平民之歌，它成了沿著蒙德古河（Mondego）河岸或在喬波林園（Choupal）白楊樹林間漫步的學生的資產，他們彈著銀白的吉他，懷抱夢想高歌。他們清亮、溫暖的男高音音色，賦予了歌曲一種更細緻、更富情感──更富貴族氣息──的質地。在柯茵布拉，Fado 似乎與日常現實和憂慮脫節，以凸顯其崇尚性靈的傾向，並且傳達出與這座古大學城氛圍相呼應的浪漫、朦朧渴望。月圓之夜，你會看見學生披著黑色斗篷，遊走於昏暗的白色街道，聽見他們唱著〈哭泣之歌〉（Fado Chorado）難以忘懷的曲調。有一回，大約是凌晨兩點鐘，我被下面街道傳來的吉他撥奏聲弄醒。這座梯形城市在月光中微微發亮。對街陰暗處，四、五名學生靠著牆抬頭仰視一扇窗，其中一人隨即以溫暖的男高音唱出一首古老的柯茵布拉 Fado，充滿憂傷的渴望。對我，對任何人而言，音樂往往是一把金鑰匙，為你打開感官之門，帶你了解斯土斯民內在潛藏的祕密……。那首歌徹夜飄浮而上，向我透露唯有其子民才知曉、才熱愛的柯茵布拉精神。」

一九二〇至三〇年間是柯茵布拉 Fado 的黃金期，至今我們仍然可以幸運地在唱片上聽到當時以梅納努（António Menano, 1895-1969）博士為首的名家們──譬如歌手貝當古（Edmundo de Bettencourt, 1899-1973）博士、朱諾（Lucas Junot, 1902-1968）博士，吉他手帕雷德斯（Artur Paredes, 1899-1980：葡萄牙當代吉他大師 Carlos Paredes 之父）等──的精采演出。

梅納努可謂柯茵布拉 Fado 史上最具影響力的人物，他十一歲即開始演唱、創作 Fado。一九一四、一五年左右，離家到一百五十哩外的柯

茵布拉大學習醫。他加入大學裡知名的合唱團體「奧菲斯學會」,成為第一男高音部的獨唱者及訓練者,不時在各種場合表演 Fado 及其他歌曲,並隨「奧菲斯學會」巡迴演出,足跡遍及葡萄牙、西班牙、法國、巴西。一九二三年四月在馬德里鬥牛場演唱時,西班牙國王、王后也在場,座無虛席,他演唱的 Fado 讓全場著迷,連國王也喊安可,現場沒有任何擴音設備,然而他著名的最弱音卻清晰可聞,可見聽眾屏息靜聽的專注情況。

梅納努於一九二三年獲得醫學博士學位,回鄉開業。然而,身為歌手、作曲者聲名遠播的他,絕不可能就此隱退。同一年,他現身里斯本體育館(Coliseu dos Recreios),在帕雷德斯等好手伴奏下演出。隔年,他在同一場所的演唱卻引發群眾激烈反應,有些人認為他過於背離純正的傳統,另一些人則堅稱他唱出了前所未聞的 Fado。一九二四年,他也在巴黎演唱,顯然比在自己的國家更受賞識。一九二五年,他與貝當古、朱諾、帕雷德斯等人,以柯茵布拉「新」Fado 開創者的身分到巴西演出。這群年輕藝術家,虔誠又狂放地,在傳統架構內打造全新的 Fado 之聲,並且重新詮釋鄉間的民歌和舞曲,為柯茵布拉 Fado 注入新活力。

一九二七、二八兩年間,梅納努在巴黎、里斯本、柏林,為法國 Odeon 公司進行了一段短暫卻密集的錄音生涯,錄製了逾百首歌,此後不曾再進錄音室。這些錄音使他成為最知名的柯茵布拉 Fado 歌者,他作的許多歌曲,譬如〈希拉里奧之歌〉(Fado do Hilário)、〈喬波林園之歌〉(Fado do Choupal)、〈柯茵布拉老教堂之歌〉(Fado da Se Velha)等,也成為葡萄牙 Fado 經典之作。葛洛普在一九三一年即讚美〈柯茵布拉老教堂之歌〉是他「所知最美的歌之一」,而〈Hilário 之歌〉據說即是梅納努十一歲時所作,向英年早逝的前輩 Fado 歌者希拉里奧(Augusto Hilário, 1864-1896)致敬/致哀,這首歌把歌者的黑斗篷比做一位女性,伴送其入墓,歌詞最後一節相當特異:「我願我的棺木/具有奇異的形狀,/心之形狀,/啊,吉他之形狀。」仔細一看,原來被聖母合唱團的〈Guitarra〉一曲挪用了。一九三三年,梅納努前往莫三比克行醫,在那兒服務近三十年,一九六一年才回國定居,他最後住在里斯本,直

到一九六九年死時。一九五六年十月，他曾在里斯本農藝學院舉行一場演唱會，讓人印象深刻。梅納努原本預定在午夜開唱，卻在凌晨兩點才抵達會場，然而聽眾無人離去，依然等候。當時沒有燈光，月光如聚光燈照在梅納努身上，他披著學生斗篷，彷如從天而降。當時報紙寫說：「在黎明，星月靜止的天空下，梅納努的歌聲讓四十年前的柯茵布拉重新升起。」

他最後的兩場表演在他去世前兩年。第一場在柯茵布拉，六月二十四日大清早，在柯茵布拉老教堂階梯頂端，梅納努唱了四首 Fado；第二場十二月六日在里斯本「羅丹藝廊」開幕式上，梅納努唱了兩首他的名曲：〈鳥之歌〉（Fado dos Passarinhos）和〈焦慮之歌〉（Fado de Ansiedade），許多昔日的柯茵布拉大學生都在場聆聽。

與梅納努並列為柯茵布拉 Fado 雙璧的歌手與詩人貝當古，一八九九年出生於馬德拉（Madeira）島上的豐沙爾（Funchal）；一九一八年，他前往柯茵布拉研習法律。他的音樂才氣遠遠勝過他的法學才能，雖然在唱片標籤和目錄上對他都以「博士」相稱，但是他從未畢業。有人形容他的歌聲是「人類喉嚨所能發出的最純淨、最晶亮透明的高音」。1920年代前半，貝當古定期在柯茵布拉舉行黃昏演唱會，並和梅納努及其他歌手巡迴各地演出，很快地在學生群中樹立起幾近神祕的形象和地位。

貝當古的曲目是 Fado 與葡萄牙民間音樂的結合，在學院的框架內將之改鑄，雖然不及梅納努的曲目廣泛，但始終是柯茵布拉 Fado 不可或缺的一環。他留下了好幾首極其動人又流行的歌曲，具有強烈的抒情味。有人稱他是「第一位偉大的革新者」，將亞速群島、葡萄牙中北部下貝拉（Beira Baixa）、中南部阿連特茹（Alentejo）及其他地區音樂素材引進 Fado，「完美地融合了鄉間與都市音樂的語彙」，開啟了後來 Fado 歌者何塞·阿方索（José Afonso, 1929-1987）所走之路。聽他錄唱的〈下貝拉地區之歌〉（Canção da Beira Baixa）——近乎美聲唱法、開嗓高歌的炫技之作——即可充分領受其移植民間傳統、再造新境之功。他最有名的作品無疑是八十多年前寫成，今日網路上一搜便可聽到的〈想望柯茵布拉〉（Saudades de Coimbra）：

Ó coimbra do mondego	啊，蒙德古河岸上的柯茵布拉，
E dos amores que eu lá tive	我有過兩次戀情的柯茵布拉，
Quem te não viu anda cego	未曾見過你的人形同盲目行走，
Quem te não amar não vive	不愛上你的人不算活著。
Do choupal até à lapa	從喬波林園到拉帕山上，
Foi coimbra os meus amores	柯茵布拉是我的愛人。
A sombra da minha capa	我斗篷的陰影
Deu no chão, abriu em flores	在地面開出繁花。

　　這首〈想望柯茵布拉〉，由景入情，盛讚柯茵布拉之美。但有趣的是，真正讓「柯茵布拉」這個名字流傳全世界的不是任何柯茵布拉Fado，而是一首由里斯本歌者、Fado 歌后阿瑪莉亞唱的歌：〈柯茵布拉〉（Coimbra）。這首歌早在一九三〇年代末即由 Raúl Ferrão（1890-1953）寫成，但不斷被退稿，直到一九四七年才被電影《黑斗篷》（Capas Negras）用為插曲。此片描述柯茵布拉大學生活，片中墮入情網的學生向愛人唱出這首小夜曲。阿瑪莉亞雖然是片中要角，但此曲並非由她所唱，一直到三年後，當她因美國「馬歇爾歐洲重建計劃」，於一九五〇年巡迴至都柏林演唱時，法國著名女歌手伊薇特‧姬蘿（Yvette Giraud）請阿瑪莉亞唱幾首她鍾愛的歌，阿瑪莉亞唱了〈柯茵布拉〉以及另一首 Raúl Ferrão 的歌。姬蘿挑了〈柯茵布拉〉，改名〈葡萄牙的四月〉（Avril au portugal），填上新詞，翻唱成法文歌，在巴黎、倫敦演唱，風靡了許多聽眾與樂人。〈柯茵布拉〉從此也成為阿瑪莉亞——甚至象徵葡萄牙這個國家——的招牌歌，不斷被演唱、翻唱，橫掃全世界。住在島嶼台灣邊緣花蓮的我，少年時代即已熟聽此歌旋律，近年接觸葡萄牙歌史，才赫然明白這是我會哼的第一首葡萄牙歌。此曲葡萄牙語歌詞為 José Galhardo 所作，迷人地抓住柯茵布拉這個城市的氛圍，告訴我們以喬波林園著稱的柯茵布拉大學，將永遠是葡萄牙的愛的首都。在這個歌之城，真正的老師是歌者，他們教導夢想的課程；教授們在月

亮上，書本是美麗的女子，每一個學生都該用心研讀她們，才能通過人生的考試：

Coimbra do choupal	喬波林園所在的柯茵布拉，
Ainda és capital	你永遠，永遠是
Do amor em Portugal, ainda	葡萄牙的愛的首都。
Coimbra onde uma vez	柯茵布拉，很久前
Com lágrimas se fez	淚水灌溉出
A história dessa Inês tão linda	伊內絲淒美的戀情。
Coimbra das canções	充滿歌曲的柯茵布拉，
Coimbra que nos põe	你何其溫柔，
Os nossos corações, à luz	將我們的心引向光。
Coimbra dos doutores	教授們的柯茵布拉，
Pra nós os seus cantores	在我們心中，啊歌者
A fonte dos amores és tu	你們是愛的泉源。
Coimbra é uma lição	柯茵布拉是一門
De sonho e tradição	夢想與傳統的課，
O lente é uma canção	課程是一首歌：
E a lua a faculdade	月亮是老師，
O livro é uma mulher	書本是女子，
Só passa quem souber	修完該科的學生
E aprende-se a dizer saudade	都學會如何將「渴望」說出口。

　　歌曲中的伊內絲（Inês de Castro）是十四世紀西班牙貴族，其表姊康斯坦絲嫁給葡萄牙王子培卓（Pedro），但培卓竟愛上陪嫁的她，展開了一段淒美的愛情故事。伊內絲遭暗殺，在今柯茵布拉名為「淚之田園」

（Quinta das Lágrimas）之地。培卓登基為王後，追封伊內絲為王后。

　　葡萄牙二十紀獨裁者薩拉查（Salazar，他也是柯茵布拉大學畢業生！）領導的右翼政黨，極權統治了葡萄牙逾四十年（1932-1974），三、四〇年代間，統治者試圖將那些具有理想性、行動力與革命精神等傳統的柯茵布拉學生改造成溫順、無活力的學者。我們可從音樂看出端倪：柯茵布拉 Fado 變得漸離傳統根源，有時淪為夢囈甚至哭訴，只是假的詩意，假的抒情味。然而，一直要到五〇年代末和七〇年代初，由於幾位作曲者／歌者的出現，柯茵布拉 Fado 才得以重生。其中最耀眼的兩位，應屬何塞・阿方索和費爾南多・馬查多・索睿思（Fernando Machado Soares, 1930- ）。他們延續二〇年代柯茵布拉 Fado 黃金期歌者看重傳統民謠資產，講求詩歌文字純粹性的精神，以時而翻新、時而創新的形式，為 Fado 注入新的音樂理念，這些生動有力的表現方式，與現代人的品味和感覺十分契合。

　　何塞・阿方索，一名澤卡・阿方索（Zeca Afonso），在柯茵布拉大學讀的是歷史和哲學，但一心想要成為歌者。他不只改寫了葡萄牙現代的音樂史，也改寫了政治史、社會史。九歲前，隨父母在安哥拉、莫三比克住過，後來回到葡萄牙與擔任貝爾蒙特（Belmonte）市長、右翼政權堅強支持者的叔叔同住，在此他初識了葡萄牙內部保守的心理狀態，讓他極其不快，但也接觸了貝拉地區的民歌，對他爾後音樂創作有極大影響。一九五三年他錄了他最早的唱片，兩張名為《柯茵布拉 Fados》的 45 轉單曲唱片，第一張 A 面是他自己作曲的〈鷹之歌〉（Fado das Águias），B 面是梅納努的〈孤寂〉（Solitário）。一九五六年另一張唱片，名字也叫《柯茵布拉 Fados》。一九五九年，在全國各地許多場合，他開始他帶有政治與社會指涉的歌曲演唱，這樣的音樂風格成為他的標記，漸獲勞工階層與都市居民注意。一九六〇年，他錄製了唱片《秋歌》（Balada do Outono），四曲中第一首即是他寫的〈秋歌〉。此曲頗富指標性，跨出傳統柯茵布拉 Fado 風格，在看似哀嘆衰竭、無生命的自然與季節中，暗含政治的批判：

Águas pasadas do rio	河水流逝，
Meu sono vazio	我空洞的夢
Não vão acordar	不會醒來。
Águas das fontes calai	水源靜止不動，
Ó ribeiras chorai	喔河水，哭吧，
Que eu não volto a cantar	哭我不再歌唱。
Rios que vão dar ao mar	注向海的河水啊，
Deixem meus olhos secar	請讓我的眼睛乾掉。
Águas do rio correndo	河水奔流，
Poentes morrendo	落日西沉
P'ras bandas do mar	於海的邊緣。
Águas das fontes calai	水源靜止不動，
Ó ribeiras chorai	喔河水，哭吧，
Que eu não volto a cantar	哭我不再歌唱。
Rios que vão dar ao mar	注向海的河水啊，
Deixem meus olhos secar	請讓我的眼睛乾掉。

有心的聽者，一聽便知此歌對令人窒息、壓制人民表達自由的政權的不滿。六〇年代，他帶著他一首又一首的歌，參與學生罷課、示威，爭取民主的運動。Fado 變成抗議與溝通的一種方式，和美國的民歌十分類似。阿方索將阿瑪莉亞〈柯茵布拉〉一曲裡愛的學院，從月亮搬到地上，讓柯茵布拉 Fado 成為葡萄牙的愛的首都——不只是男女之愛，而且是家國之愛。阿方索告訴我們，柯茵布拉 Fado 照樣有能力照應社會正義、自由、同胞愛這些新主題。半世紀後的今天，〈秋歌〉一曲已成為經典，從 YouTube 網站上我們看到，它不只是一首個人唱的歌，也是不同團體、不同階層競唱的合唱曲。

索拉電影《Fados》裡在「革命」這個段落，播映了阿方索另一首經典〈格蘭朵拉，黝黑的小鎮〉（Grândola, Vila Morena）。一九六四年五月，阿方索到阿連特茹地區小鎮格蘭朵拉演唱時，得到靈感寫了這首

歌。薩拉查政府覺得此曲與共產主義有關，禁止其演唱或播放。這首歌又名〈四月二十五日〉（25 de Abril），因為一九七四年四月二十五日午夜，在一片嘈雜聲中，葡萄牙電台播出了這首歌，做為反政府軍隊出發攻佔國內重要據點的信號曲，參與行動者槍上都繫一朵康乃馨，此即葡萄牙「康乃馨革命」，一場終結四十餘年獨裁統治的不流血革命：

Grandôla, vila morena	格蘭朵拉，黝黑的小鎮，
Terra da fraternidade	同胞愛之土，
O povo quem mais ordena	人民的意見高於一切，
Dentro de ti, cidade	在你這裡，噢城市。
Dentro de ti, cidade	在你這裡，噢城市，
O povo quem mais ordena	人民的意見高於一切，
Terra da fraternidade	同胞愛之土，
Grandôla, vila morena	格蘭朵拉，黝黑的小鎮。
Em cada esquina um amigo	每一個角落，都有朋友，
Em cada rosto igualdade	每一張臉上，洋溢著平等，
Grandôla, vila morena	格蘭朵拉，黝黑的小鎮，
Terra da fraternidade	同胞愛之土。
Terra da fraternidade	同胞愛之土，
Grandôla, vila morena	格蘭朵拉，黝黑的小鎮，
Em cada rosto igualdade	每一張臉上，洋溢著平等，
O povo quem mais ordena	人民的意見高於一切。
À sombra duma azinheira	在一棵橡樹的樹蔭下，
Que já não sabia a idade	沒有人現在能說出樹齡，
Jurei ter por companheira	我發誓以之為同伴，
Grandôla a tua vontade	格蘭朵拉，啊你的意志。

想像葡萄牙

Grandôla a tua vontade	格蘭朵拉，啊你的意志，
Jurei ter por companheira	我發誓以之為同伴，
Á sombra duma azinheira	在一棵橡樹的樹蔭下，
Que já não sabia a idade	沒有人現在能說出樹齡。

此首歌四行一環，歌詞逆行迴旋，環環相扣，就像它讚頌的同胞之愛。YouTube上，你看到民眾們手拉手唱這首歌時，眼淚很難不奪眶而出。

　　阿方索在他的唱片《秋歌》裡，錄唱了一首他的同儕索睿思編曲的傳統 Fado〈學生之愛〉（Amor de Estudante）。在柯茵布拉大學讀法律，職業為法官，今年八十歲的索睿思，無疑是當今活著的柯茵布拉 Fado 歌者中最偉大的一位。索睿思受古典 Fado 訓練，卻試著挖掘民俗音樂的根源，將之調理為當代口味，讓其能被更多新一代聽眾接受。這樣的轉折明顯影響了阿方索等同輩歌者。索睿思大學時已隨學校合唱團體至葡萄牙各地、歐洲各國、巴西、非洲演唱，還演出電影《葡萄牙狂想曲》（*Rapsódia Portuguesa*），畢業後，棄「樂」從「法」，好幾年未現身演唱，一九六一年隨「奧菲斯學會」至美國紐約、波士頓、芝加哥等地表演，大獲成功。一九七四年「康乃馨革命」後，轉任里斯本附近地區法官的他，展開了新的音樂生涯。他開始成為里斯本幾家 Fado 屋夜間的常客，最後固定在 Fado 女歌者 Maria da Fé（1945-）開的「酒爺」（Senhor Vinho）這家店，與駐唱的歌者們打成一片，唱他們的歌，也唱柯茵布拉 Fado，以其忽而發出最強音，忽而轉為幽微的最弱音的美妙歌聲取悅聽眾。司法部覺得他「白天穿法袍，晚上披黑斗篷」有辱司法形象，但索睿思依然不改其「法官歌手」的雙重身分，國內國外到處演唱，二〇〇三年以最高法院法官之尊退休。

　　他最有名的一首歌——也是最廣為人知的柯茵布拉 Fado 之一——是他大學畢業那年所作的〈別離之歌〉（Balada da Despedida）。這首歌可以看到他的一些音樂特色——旋律簡單，容易上口，深情而富感染力：

Coimbra tem mais encanto
Na hora da despedida.
Coimbra tem mais encanto
Na hora da despedida.
Que as lágrimas do meu pranto
São a luz que lhe dá vida.

Coimbra tem mais encanto
Na hora da despedida.
Coimbra tem mais encanto
Na hora da despedida.

Quem me dera estar contente
Enganar minha dor
Mas a saudade não mente
Se é verdadeiro o amor.

Coimbra tem mais encanto
Na hora da despedida.
Coimbra tem mais encanto
Na hora da despedida.

Não me tentes enganar
Com a tua formosura
Que para além do luar
Há sempre uma noite escura.

Coimbra tem mais encanto
Na hora da despedida.
Coimbra tem mais encanto
Na hora da despedida...

柯茵布拉更顯迷人，
在離別的時分。
柯茵布拉更顯迷人，
在離別的時分。
我哀愁的淚水，
是給它生命的光。

柯茵布拉更顯迷人，
在離別的時分。
柯茵布拉更顯迷人，
在離別的時分。

真希望我能高興，
假裝不見痛苦。
但渴望並不在意
愛情是否為真。

柯茵布拉更顯迷人，
在離別的時分。
柯茵布拉更顯迷人，
在離別的時分。

不要試圖用
你的美欺騙我，
在月光四周
始終存在著黑夜。

柯茵布拉更顯迷人，
在離別的時分。
柯茵布拉更顯迷人，
在離別的時分……

想像葡萄牙

此曲的迷人除了音樂外也來自歌詞所呈現的人類共通的情感：愛過方知情深，別離時才發現我們所愛之地最為迷人。與其他較孤高的柯茵布拉 Fado 不同的是，這首旋律簡單的歌誘引每一個聽者加入歌唱。伊內絲的淚水，給了柯茵布拉與其歌者，更多的光和生命。

　　我在網路上看到索睿思於二〇〇八年五月在「阿瑪莉亞音樂獎表演會」上的演唱，七十八歲的他唱了三首歌：貝當古的〈想望柯茵布拉〉，阿方索的〈秋歌〉，以及他自己的〈別離之歌〉。披著黑斗篷、握著麥克風的他唱最後一首歌時，雙手顫抖，然而他的聲音依然渾厚。我不知道這一生他唱這首歌多少遍了，但我知道此刻唯有淚水和更多加入的歌聲，能彰顯音樂所映照的生之哀愁與喜悅。二〇〇八年十一月十四日路透社記者自葡萄牙發出一則消息，說十一月十二日晚上索睿思在里斯本的 Fado 屋獻唱，他那曾經在法庭上讓殺人犯震顫的聲音再度響徹 Fado 屋，讓從各地湧來的 Fado 樂迷內心澎湃，淚流不已。

　　我不知道在里斯本唱這首歌的柯茵布拉歌者，如今該屬於葡萄牙 Fado 的哪一流派。柯茵布拉或者里斯本 Fado，在離別時分更顯迷人。葡萄牙在你想像而未能到時，更顯迷人。

燈火闌珊探盧炎

I 其樂

盧炎（1930-2008）是寂寞，晚成，又始終多彩，絢爛的作曲家。青冷的火光中徐徐燃燒著的一爐艷麗的風景。

當他師大音樂系同班同學許常惠，一九五九年從法國留學回台，舉行個人作品發表會，發起成立「製樂小集」（1961），領一時風騷，鼓舞、推動台灣現代音樂運動時——在藝專兼課，隨蕭而化習和聲、對位法的盧炎才剛準備要出國。一九六三年，盧炎搭乘大貨船，費時二十餘天到達美國，在東北密蘇里師範學院攻讀音樂教育碩士。一九六五年，他放棄即將得到之學位轉往紐約，入曼尼斯音樂學院（The Mannes College of Music）學作曲。在這裡，他開始研究巴爾托克、荀白克、貝爾格、魏本等現代大師的作品，聆聽了從前衛、民謠搖滾、爵士，到百老匯音樂劇等各式音樂，寫下了一首為長笛、單簧管、小喇叭、法國號、大提琴與打擊樂的《七重奏》（1967）——這是他發表的第一首作品，但已經非常「盧炎」——非調性，多音彩，幽靜中孕育熱鬧的動因。你可以在其中聽到他所經歷、感受的諸般生命或音樂的色澤、線條（譬如小喇叭的樂句就讓人聯想到黑人爵士樂手的悲情）。但它們是含蓄而內斂的。它們整個構成一種情境，一種孤寂、自在的音樂流動，一爐冷艷的火燄。

盧炎周末在一家猶太人開的夏休旅館餐廳打工，賺取學費和生活費。一九六八年，同在紐約的他的妹夫，恐其將來無法以音樂餬口，強迫他學電腦。一九七一年，盧炎離開曼尼斯音樂學院。七二至七三年，在市立紐約大學選修作曲和電子音樂的課程，同時於一家小出版社工作。一九七六年，他回台灣東吳大學客座一年。一九七七年，又前往美國賓州大學音樂研究所，隨洛克柏格（Geroge Rochberg, 1918-2005）與克蘭姆（Geroge Crumb, 1929-）學作曲，於一九七九年獲碩士學位回到台

灣。這時他已經四十九歲。

　　我大概在一九八二年隨友人陳家帶和作曲家戴洪軒第一次到盧炎住處。陳家帶呼戴洪軒老師，戴又是盧炎的學生，然而盧老師卻很和善、熱忱地同陳家帶和我這樣的外行後輩談他喜歡的音樂，談他自己的作品。單身獨居的他生活相當簡單：教學，作曲，散步，閑居。他從小就喜歡一個人獨處，在南京讀高中時因病休學，從收音機上聽到了貝多芬的《合唱交響曲》、室內樂及舒伯特的《未完成交響曲》，立志要作曲。他在學琴的妹妹的鋼琴上無師自通地作起曲來，由於家住長江畔，內容多與長江有關，包括海鷗、夜間下雨等。那天，在他的住處，他談到了布魯克納，馬勒，布拉姆斯……，跟他們一樣，他也是孤寂而充滿熱情的作曲家。臨走，我請求能拷貝他的作品，他後來錄給了我根據李後主詞譜成的歌曲《浪淘沙》（1973）與管弦樂曲《憶江南Ⅲ》（1982）。少年以來買到、聽到的都是西方古典音樂的我，當時非常期盼能聽到中國人或台灣人的作品，特別是好的作品。

　　這些年來，盧炎的《憶江南Ⅲ》——以及根據同樣音樂素材作成的姊妹作《長笛與鋼琴二重奏》（1982）——由於被我一遍遍播放，已經成為——起碼在我家——中國當代音樂的經典。此曲的結構是典型盧炎式的：始以抑鬱、暗晦、緊張的非調性音樂，終以五聲音階式幽靜、甜美、平和的旋律。結尾漸慢、漸弱，嫋嫋遠去的樂音，頗令人憶起馬勒《大地之歌》曲終，向天上伸延，「永遠，永遠……」，無止盡的呼喊。戴洪軒說此曲開始時一塊塊音組的出現，像盧炎心中的塊壘，「一種不得報償的熱情」，這熱情在中段高潮如熱血猛然噴出，到了終段則異常平靜和美，彷彿月光出來，把一地鮮血照成花朵。標題「憶江南」似乎頗能標誌出從大陸來台的盧炎對江南田園幽靜之美的記憶，曲首嘈雜的音堆彷彿逃難或空襲的飛機聲。然而盧炎告訴我，此曲的產生是由於感情的苦惱，他原來把它作成給長笛與鋼琴的二重奏——由引他苦惱的那位女子首演。他甚至把她姓名中的一字藏進標題裡。這個曲子是個人與國族記憶／際遇奇妙結合的佳例，是私密的，也是公眾的。

　　此曲五聲音階的段落與克蘭姆《鯨魚的聲音》（1971，為擴音長

笛、大提琴與鋼琴）終樂章抒情的「海的夜曲」——在游移、不安後出現的「澄靜，純粹，淨化」——有異曲同工之妙。洛克柏格與克蘭姆皆喜在作品中拼貼、挪用西方或非西方的音樂材料。洛克柏格的作曲風格包涵了從巴洛克、古典、浪漫到無調、電子音樂的影響。克蘭姆經常從世界各地的民族音樂取材，運用來自不同音樂傳統的樂器，驅使特殊的樂器或人聲技巧，調製出異國的、新奇的、詩意的音響與氛圍。他的作品形式簡潔，肌理豐富，充滿感性，技法雖然前衛、當代，但精神卻是浪漫的。受他們啟發，盧炎的作品材料精簡，結構精確，卻始終從感性出發，他在非調性的基礎上，融合音列、調性音樂等各種技術，並加進他從中國詩詞、建築中所體會到的東方精神。盧炎常說他用音符寫詩，憑感覺作曲。或有人以為他曲風前衛，曲調古怪，然而他景仰、追求的卻是過去的音樂裡的重要成就，譬如，「張力和色彩的對比觀念，整體構架的均稱設計，織度的豐富與巧妙的分配手藝，以及內在感觸的深遠與細膩的表達方式」。盧炎較少挪用他人或既有的音樂，他在孤寂而敏感的懷爐裡，鼎鼐中西古今，炮製他自己的火光音色。《鋼琴前奏曲四首》（1979），隨興寫來，卻彷彿經過精密設計，簡潔，悠遠，如輕沾水墨的枯筆走過雪地，在聽者心上留下空靈的音印。為笛、二胡、琵琶、古箏、打擊樂的《國樂五重奏II》（1991），我初聽耳朵為之一亮，他融接傳統與現代，西方與東方，在重新調弦的二十一弦古箏上做魏本式點描，絲竹金木，虛實斷連，音彩迷人。

　　一九九三年盧炎與我同時獲得國家文藝獎，我因而有機會再接近他，向他要得他大部分作品錄音。他得獎作品中，《管弦幻想曲Ⅰ：海風與歌聲》（1987），靈感來自陳達恆春民謠錄音，由陳達恆春民謠而聯想到海，樂曲模擬海風、海浪之音響，在風浪中飄盪出斷續的想像的歌謠聲。他另有《管弦樂曲：暝暝曲》（天黑黑變奏曲，1983），《弦樂四重奏：雨夜花》（1987），取材台灣歌謠。然而他作的絕非表相、形似的國民樂派作品，他純化、陌生化了我們原本熟悉，甚至覺得俗爛了的民謠，毀形存神，使之成為他音樂構成中抽象光、影、形、色的一部分。

一九九六年花蓮文藝季，我約他為「詩・洄瀾・嘉年華」活動中「詩樂新唱」的部分作曲，出乎我意外，他選了我〈家具音樂〉一詩譜曲。我本來以為這首標題來自薩替（Satie），「極簡」傾向，故作平淡的詩，並不是那麼接近盧炎的音樂風格。但他在詩裡讀到了寂寞，並且以凝聚、富張力的音樂語言，將之變成盧炎自己的《家具音樂》。盧炎的曲子跟隨詩句的反覆，用了許多樂句反覆的段落，聽似單調、卻微妙變化著的非調性吟唱，在全詩最後一段轉成抒情的五聲音階旋律，把人生的寂寞化解成歌，如光，留在鐘聲般反覆低鳴的最後的和弦裡，留在「我留下的沈默裡」。盧炎先前曾譜戴洪軒作詞的《林中高樓》（1984），以及洛夫詩的《洛夫歌曲四首》（1988）。前者抒情而富戲劇性，介於浪漫與表現主義之間；後者，四首歌樣式、內涵各異而皆美，但某些地方似乎不違「中國現代藝術歌曲」傳統。我以為盧炎的《家具音樂》翻新了他自己歌樂，乃至於音樂，的面貌。

盧炎是極謙和而童心未泯之人，不善言詞，不慕名利，每喜歡畫一些充滿童趣的簡筆畫自娛。馬年生的他喜歡在樂稿空白處畫一隻驢子作為簽名。其「驢而笨」有如逾三十歲才學作曲，安然恬適，終其一生孜孜矻矻以音符建築大教堂，以上達天聽的布魯克納。近年來，盧炎新作不斷。《長笛獨奏曲》（1995）一反他對密度、對比的追求，隨意流走，鬆適寧靜，是別有韻味的佳品。《鋼琴協奏曲》（1995）體製頗鉅，鋼琴琢磨出來的多樣音色，讓人想起寫《鳥誌》的梅湘，第一樂章且出現打擊樂模仿印尼「甘美朗」音樂的型態。住在台北近郊山上的盧炎，在闌珊的燈火間，俯看人間，自得其樂——創作，是對他創作最好的回報。

這些年來，很多人跟我一樣，在聽過從巴洛克到二十世紀初的西方經典音樂後，很想要找尋更多現代及當代音樂的傑作，很想要找尋是否在東方，在中國，在台灣，也有能滿足我們耳朵與心智，能用純粹的音符給我們慰藉的作曲家。二十世紀快過去了，尋尋覓覓，覓覓尋尋，驀然回首，那人卻在燈火闌珊處。

II 其人

　　和許多二十世紀的中國人一樣，盧炎的生命版圖跨越太平洋兩邊三地。他從出生、成長的舊大陸，來到島嶼台灣，又到異邦的新大陸求學、探索十餘載，近半百之年回到台灣定居。新舊大陸以及腳下的島嶼定義了他生活、學習、工作的疆域，然而他心中卻有一張更大的夢的地圖，用想像與記憶著色，用抽象的音樂線條勾勒山脈平原河海沼澤。

　　他是作曲家，一個寂寞，晚成，又始終多彩，絢爛的作曲家。他是一爐火燄，一爐在青冷的光中兀自詠嘆著的冷艷的火焰。含蓄而內斂，孤寂而又豐富，自足：在夢的地圖徐徐燃燒的冷艷的音樂火焰。

　　一身孑然，未曾結婚的他，外表冷靜，內心熾熱。從年少至今，對於音樂與愛的憧憬未曾稍斷，七十歲的他，木訥害羞的個性依舊：對於音樂，他始終默默、自足地追求、創作著，作品質量之豐，眼前島上的作曲家少有能與之比者；對於愛情，他始終被動以對，幸運之神未曾全然遺棄他，卻也未嘗全程陪他走過任何一段愛的旅程。姻緣與現實的乖舛，添加他人生的歷練，豐富了他的感受。作曲補實了姻緣與現實所虧欠他的。

　　十六歲，就讀基督教蘇州聖光中學高一的盧炎，因惡性瘧疾與胃潰瘍，休學回南京家靜養，經常一個人在長江邊聽音樂。他的姊夫送他一台美製的收音機，在病中，聽著中央電台播放的古典音樂，喜愛音樂，想作曲的念頭就更濃了。暑假，他報考了南京國立音樂院，沒考上，復學回聖光讀高一。學校位於蘇州齊門外，出了齊門後，是古老的石頭路和房子。古老的房子長滿了雜草，顯得荒涼。有陳舊的石板路，也有鵝卵石鋪成的路，一邊是運河，一邊是圍牆。牆上爬滿了藤。盧炎走進校門，發現右邊一棟房子落地的玻璃窗前，一個女孩正在彈鋼琴。長長的頭髮，姣好的身影。她彈著布拉姆斯的《圓舞曲》。作品第三十九號之十五。

彈得很美,人也很美。

　　盧炎立在那兒,不敢驚動玻璃窗內的女孩。那一刻,像夢境,永遠定格在他的心中。永恆的美,與愛,與理想的形象。對女性,盧炎並不在尋一個知己,尋一個傾聽他的美人(listening beauty),而是尋一個偶像。像神一樣。像神,然而有人的軀體,女性的軀體。

　　盧炎後來才發現,這女孩竟與自己同班。她從上海轉來,小學、初中時在重慶彷彿見過,但印象不深,直到開學那天在女生宿舍聽見琴聲,才驚識伊人。班上只有二、三十名學生,但盧炎卻一直不敢與她說話。

　　女孩姓劉,來自有錢人家,父親是銀行總裁,從小學琴,有教養,功課很好。她與盧炎的妹妹頗要好,那時盧炎的妹妹在聖光念初一,因為學校不大,與女孩投緣,一直受她照顧。

　　她似乎知道盧炎對她的心意,那時高年級有位帥哥很喜歡她,常找她,盧炎身材瘦小,只能躲在一旁。盧炎後來聽妹妹說,女孩覺得盧炎很驕傲,因為從不與她說話。其實盧炎是有話說不出,一見她就緊張,不敢付諸行動。只有一回,他偷偷寫了句「我愛你」夾在她的《聖經》中,被同學們發現了,惹得她非常生氣。

　　如此同班一年,高二時學校搬到閶門外另一條運河邊,女孩就轉走了。盧炎後來只要認識其他女孩,總拿她作標準,總覺得沒有當年的感覺好。現實與夢幻拔河,勝利的總是昔日的幻想。

　　十七歲,一個女孩走過他眼前,從未與他交往,卻讓他一輩子不曾再主動追求過女性。

　　女孩後來據說到英國念書,再到美國,大學畢業後嫁給一個她父親欣賞的建築家。多年前在美國一次聖光同學會上,盧炎曾遇見她,還有她先生,一個長得普普通通,老老實實的男人。

<center>*</center>

　　一九六三年,三十三歲的盧炎搭船赴美國,到東北密蘇里師範學院攻讀音樂教育碩士,一九六五年,他放棄即將得到之學位轉往紐約,入

曼尼斯音樂學院學作曲。在這裡，他開始研究巴爾托克、荀白克、貝爾格、魏本等現代大師作品，並且開始他知感兼備，融合非調性、調性、五聲音階調式的音樂創作。

在曼尼斯音樂學院，盧炎遇到了幾位對他不錯的美國女同學。

一九九八年，六十八歲的盧炎獲得第二屆「國家文化藝術基金會文藝獎」時，頒獎給他的他的學生，長笛家樊曼儂女士，曾說過一段有關盧炎的軼事。她說她老師的冰箱裡曾經冰存過一朵玫瑰花，直到花都枯萎了，還被他珍藏在那兒——據說是一位美麗的女子送的。

與盧炎在東吳大學同事多年的張己任則說冰箱裡冰的不是玫瑰花，而是一粒糖。

一九七〇年，張己任到紐約，入曼尼斯音樂院，當時盧炎仍剩幾個科目在修，慷慨地把自己兩房一廳、頗為寬敞的房子，分租給張己任。他們像難兄難弟般共同生活了一年多，早餐、晚餐通常都由張己任下廚。張己任有一次發現盧炎的冰箱裡有一顆糖，冰放在那兒好久了，盧炎既不吃，也不丟掉。他忍不住問盧炎，盧炎支吾以對，最後才透露是他的一位美國女同學送給他的。

這位女同學名叫「安」（Anne）——長得有點像影星茱麗亞·蘿勃茲——是波士頓人，體型很美，氣質迷人，盧炎很喜歡她，很景仰她，彷彿二十幾年前蘇州聖光中學女生宿舍彈布拉姆斯的女孩染金了頭髮重現在他眼前。她主修小提琴，盧炎曾在她畢業演奏會時買了一大束紅玫瑰送給她，並且為她作了一首迄今未曾發表過的《小提琴與鋼琴奏鳴曲》。盧炎在曲中寄託了對她的情意。此曲分三個樂章，第二樂章裡有一個分解和弦似的弦律，充滿浪漫的幻想。盧炎想像自己對著荒涼古道邊，一朵在風中搖曳的小花，徐徐歌唱。安看了他的音樂獻禮後，對盧炎說：「Yen, you are a great lover.」她覺得盧炎是愛情的聖人，把她想得太崇高了，躲得遠遠的，不敢接近她。盧炎後來把這段音樂的材料挪用在一九八八年寫成的《管弦幻想曲II：撫劍吟》中。

安畢業後到歐洲，加入那兒的樂團，也在那兒結交過男友。幾年後回到美國，找盧炎喝咖啡、聊天。不知為什麼，與當年的偶像一夕談

後，原來喜歡她的感覺居然消失了。

另有一位同學凱倫（Karen），英裔美國人，家住明尼蘇達州，人很聰明，但體型不及安漂亮。她很崇拜盧炎的作曲才能，經常找盧炎一起去聽音樂會。盧炎的母親是頗精明而具威嚴的女人，盧炎常將自己與班上女同學相處的情形說給她聽，她聽了後對盧炎說：「凱倫很喜歡你。」盧炎也覺得凱倫喜歡他，勝過安對他的喜歡。安對他也很好，卻非凱倫那樣的感情。他想，如果安能以凱倫對他的感情對他，那就好了。

曼尼斯畢業後，凱倫偶而會找盧炎去她紐約的住處過夜，睡在一起，僅止於清談，沒有動作──兩個談得來的老朋友。

在曼尼斯作曲班上和盧炎一起上課的約有五、六人，還有一位克莉絲汀（Christine）跟盧炎也很好。她是北歐裔的美國人，家住賓州鄉下，長得很美，皮膚很白。

一九七一年，盧炎取得曼尼斯音樂學院的文憑，但仍孜孜於音樂之途，在第二年又進入紐約市立大學的市立學院（City College），選修了一年作曲和電子音樂的課，一邊則在一家出版現代音樂曲譜的小出版社工作。有一天，克莉絲汀突然打電話他，說她很痛苦，老想撞牆，因為她的男友每次和她作愛時間都很短，讓她受不了。之後，克莉絲汀約盧炎去她家吃飯。那天晚上，她做了許多東西請盧炎，飯後，她請盧炎坐下，自己跑進去浴室裡洗澡，不一會，竟裸體走了出來，拉著盧炎上床。盧炎彷彿墜入霧中，迷糊朦朧間與她作了愛，也記不得自己是如何離去，回到家時已經很晚了。

連續五天，深夜十一點，克莉絲汀都打電話找盧炎去陪她。有一次，到克莉絲汀住處，一上床，盧炎突然覺得失去知覺，聽見克莉絲汀對他說：「Yen，已經天亮了。」原來自己累得倒頭就睡著了。

有天夜裡，克莉絲汀打電話來，對他說「Yen，I love you」。盧炎對著電話久久不語，不知如何回答。克莉絲汀後來想，盧炎可能並不愛她，就散了。

一九七六年，盧炎接到大學同班同學許常惠來信，邀請他回國到東吳大學音樂系任教。在東吳一年，盧炎覺得還是想將作曲學好，於是決定再度出國，去費城賓州大學跟隨他心儀的兩位作曲家洛克柏格與克蘭姆。

出國前，樊曼儂介紹一位女學生跟他補習音樂。這女孩當時就讀一所教會女中高三，十八歲，氣質不錯，頗富藝術細胞。

她對盧炎非常好，讓一向不知如何與女孩子相處的盧炎有點迷惑錯亂，也一直對她很好。剛認識時，女孩常跑來東吳，要留在盧炎住處，盧炎總是將她送回女中宿舍。有時她很晚才來，送她回去時女中宿舍已關門，只好推著她翻牆過去。

有一晚她又跑來，盧炎沒有趕她走。她跟盧炎說她要洗澡，盧炎只好讓她進入浴室。洗到一半，她突然把門打開，要盧炎看她的身體。盧炎吃了一驚，在他眼前，一個十八歲女子明媚的胴體……

這是和他有比較親密接觸的女孩。

後來盧炎匆匆出國，女孩也進入東吳音樂系，對盧炎的不告而別頗感生氣。她寫信給盧炎說要去美國找他，盧炎幫她找好了語言學校等她來，但最後並沒有來。她升上大二後，盧炎聽說她結交了一名男友，心裡很難受，當時正在美國研究馬勒的《第九號交響曲》，愈聽愈悽慘。

一九七九年，四十九歲的盧炎學成回國，女孩已升上三年級，還是經常跑到宿舍找他，雖然她已有男友。在女孩大學生活的後兩年，他倆的關係比以前更親近。她對盧炎的態度頗奇怪，若即若離，忽冷忽熱，讓盧炎不明究裡，無所適從，很是苦惱。據盧炎第一號知己戴洪軒的說法，女孩並不清楚自己的感情，她喜歡盧炎，家人卻反對，性情不定，所以想法變來變去。戴洪軒告訴盧炎，若與女孩交往，住在學校宿舍似乎不太適合，盧炎於是搬到天母，搬去後，女孩反而很少來找他。

女孩大學畢業前，請盧炎為她寫首長笛曲子作為畢業禮物。盧炎依她長笛程度，平平實實地著手。曲子寫到一半，盧炎和她們一起參加畢

業旅行。盧炎那時心情很煩悶,回程時,看著車窗外的景色,突然有了靈感,遂記下鋼琴伴奏的部分,回去再據之對位出被許多人認為是盧炎最美旋律的那段五聲音階式長笛主題。第一版的《長笛與鋼琴二重奏》如是完成。

隔一年,台北市立交響樂團向盧炎要首管弦樂曲,盧炎將《長笛與鋼琴二重奏》改編成管弦樂。需要一個標題,盧炎左思右想,將之取名為「憶江南」(《管弦樂曲:憶江南Ⅲ》),把女孩的姓——「江」——嵌進其中。

女孩畢業後嫁給從小認識的她哥哥一位學醫的朋友,家人頗為贊同,但聽說兩人感情並不好。她婚後移居國外,有次回國來找盧炎,但當時盧炎已另有女友。

盧炎至今還記得當年的一個夢,夢見東吳樂團練習後,他去等女孩,等了很久,人都走光了,還是沒有看到她。他聽到吹長笛的聲音,來自遠方的房子,很像是宿舍的方向,心裡覺得很憂愁,就走向前去。上樓後,在昏黃的燈光下,看見一位白衣女子在吹笛,長得也不像她卻覺得是她,叫她也不理,讓盧炎很難過。

她是盧炎生命中重要的一個人。

在為《長笛與鋼琴二重奏》所寫的解說中,盧炎說:「此曲始於(鋼琴上)一個帶有迷茫感覺的和弦,然後長笛以略帶焦躁鬱沉的氣氛進入……經過一段混合五聲音階的過渡句而進入另一段較平靜,放鬆的傷感。第二段或 B 段,則是以五聲音階為主,好似一個人由有壓力的內心走出來,而置身在和諧的大自然中間。第三段是較強烈,急速,緊張的,然後經過渡段,再度進入平靜而略帶憂傷的 B 段,最後音樂是用漸漸消失的方式,好似一個人慢慢走遠,而消失在地平線外。」

消失在地平線外,而音樂長在心中。

<p style="text-align:center">*</p>

許多人對盧炎這樣的作曲家的內心世界感到好奇,他個性淡泊,不慕名利,木訥內斂,不擅逢迎,卻又極端敏感細膩,充滿對美好事物的

渴望與熱情。這樣的作曲家寂寞嗎？他如何排遣凡人皆有的孤獨？他為什麼一直單身？他不想成家嗎？

對於這些問題，也許盧炎自己也難以回答。

少年以來，他內心即憧憬、渴慕著溫柔、美好的女性，但現實生活裡，他卻一直不敢主動接近、追求她們。對於結婚，多年來只是偶而想想，很難想像自己和別人長久相處會怎麼樣。

然而數年前，他卻一度考慮過要與人結婚。這是他今生第一次有此念頭。

一九九〇年，一位年輕的音樂系學生Ｗ，走進他的生命。

她高中念附中音樂班，當時本來想跟也在那兒兼課的盧炎作曲，人很可愛，盧炎很喜歡和她開玩笑。升上大學音樂系後，三、四年級時選盧炎的課，每次看到盧炎都很高興，盧炎看到她也很高興。

她家住板橋，和另一名同學一起跟盧炎補習。她對盧炎很好奇，那時盧炎住天母芝山岩，她常來看他，經常送花給他，讓盧炎很感動。

第一次送他花之前，她曾約盧炎到動物園去玩，盧炎當時心情緊張如一名初次約會的少年郎。心想，自己只要跟女孩子一說話就完了。

Ｗ對他很好，他經常和她出去玩，逛街購物，吃吃喝喝。她對自己主修的鋼琴很有志趣，音樂感頗佳。她對盧炎很好，很關心他。他們年齡相距近四十歲，盧炎和她相處，既像師父般照顧她，也像朋友般與她無所不談。盧炎給我看過一張照片，兩個人在鹽寮海邊玩水時所攝，艷麗燦藍的海，明亮的笑容。盧炎說那是他一生中最快樂的時光。

她是他生命中第一個正式交往的女孩，來自觀念比較傳統、保守的家庭。因為社會的壓力，她不喜歡將這段感情公開，盧炎就從天母搬到新店山區，以避開熟識的朋友。

大學畢業後，女孩報考東吳音樂研究所，因為沒看懂一題半文言、半白話，半台語、半國語的試題，只考到備取。不能在國內讀研究所，盧炎就就鼓勵她出國深造，幫她申請學校，帶她去紐約，借住在盧炎以前的學生家中。後來考上了曼哈頓音樂院。盧炎因為要回國教課，不能留在美國伴她，兩人就靠長途電話維持感情。這樣通話通了兩年，每個

月電話費都超過三萬元。

她在美國念書兩年，很辛苦，因為從來沒有離開過家。後來認識了一位來自大陸的同學，與之交往，兩人在三、四年前結了婚。女孩本以為三人還可以當朋友，可是她先生無法接受這種朋友關係，所以就完全不連絡了。

如果當年她留在台灣，故事結局會不會不同？

盧炎本來以為可以和她結婚的，但最後她還是嫁給了別人。對如此結果，盧炎覺得很失落，但早有心理準備，並不後悔帶她到美國。回想再回想，和她在一起的日子依舊是他今生最快樂的時光之一，那些年，因為太幸福了，所以很少作曲。這段感情，雖也是被動開始，卻讓他終生難忘。

分手後，喝了許多紅酒，肝就壞了。直到現在，還會聽著她當年送的 Nanang 的西藏音樂 CD，百聽不厭。他說等肝病好了，想去西藏走走。

我請盧炎給我多看一些她的照片。盧炎拿出來一些花的照片，裡面都是她送的花。照的時候那些花正艷麗鮮美。照在照片裡，那些花，現在看起來，還是一樣艷麗鮮美。她們將永遠艷麗鮮美。

*

盧炎生在冬天，八字屬木，所以取名「炎」，用火烤。鑽研星象多年的朋友幫他占星，太陽、月亮都落在天蠍座，說這是幹到底的性格。

他還有很多事要做。

他想要寫一部歌劇。

他想要作首自然的曲子，有風在吹的聲音，有雷電的聲音，一首幻想曲。

他想要到西藏走走。

他想要對星期六路過他窗口的晚霞吹口哨。

他想要買一包爆米花，想到那一年夏天在海邊。

他想要到花蓮看陳黎家後面的山合唱〈我的愛是綠色的〉。

他想要寫一封 E-mail 給母親。

他想要愛人。

有一次張己任來花蓮，我送他坐飛機回台北，候機時他說了一段有關盧炎的話，我覺得很有意思。他說，就他所知道的範圍，在我們這個時代，這個國度，能夠用作品表達內心的秘密，能夠透過到音樂讓我們感受情意、詩意，而不只是一堆音響的，盧炎可能是第一個，甚至說，唯一的一個。

多次演出盧炎歌樂的女高音盧瓊蓉說，盧炎的歌很耐唱，愈唱愈有味。

做為聽者的我們也要說，盧炎的音樂很耐聽，愈聽愈有味。

給人世的孤寂溫度與愛的音樂。

冷艷，純青的音樂火焰。

詠歎南管

1

南管是來到台灣的中國大陸南方傳統音樂——相對於北管來自大陸北方。它的原鄉是閩南語系的福建泉州，在那兒他們稱它叫南曲或南音。小時候在花蓮家附近城隍廟榕樹下，常看到一群老者聚在一起，吹嗩吶，敲鑼打鼓，巨大的銅鑼上還漆著「花蓮聚樂社」幾個字。他們演奏的我想一定是北管音樂，因為南管是不用鑼鼓的，通常只用管與弦，樂調清悠，不似北管那般喧鬧。偶而迎神賽會，外地來的幾個樂人坐在車上，綵傘宮燈，悠悠吹彈起音樂，旁邊也許還有一面繡著「御前清客」的彩旗，我想這大概就是南管了。

少年時候，我的西洋音樂史知識是從唱片行的目錄以及買到的一張張翻版唱片拼湊起來的，可惜這樣的規則並不適用於我的台灣音樂史。上大學後，我很容易買到外文或中譯的西洋音樂史專書，卻不容易找到一本中國音樂史，遑論台灣音樂史。一九七八年，許常惠發起的中華民俗藝術基金會策畫了一系列「中國民俗音樂專集」LP 膠質唱片，由第一唱片公司出版。我在台北西門町中華商場的唱片行看到它們。雖然我受巴爾托克、高大宜採集匈牙利、羅馬尼亞民歌影響，對民間音樂頗有好感，但我當時的音樂或「血拼」膽識，竟只讓我買了其中的《陳達與恆春調說唱》以及《蘇州彈詞》兩張，而沒有買編列第八輯的台南南聲社與蔡小月的《台灣的南管音樂》或其他幾張台灣原住民音樂。這是第一次我和「具體的」南管音樂擦身而過。

一九八二年十月，南聲社到法國巴黎公演並且錄製 LP 唱片，一九八八年由法國國家廣播電台製成 CD 發行全世界，這一張，以及同一年由國內歌林公司出版的南聲社《梅花操》，是我最早買到的兩張南管 CD。

2

指、曲、譜是南管音樂的三個樂種。「指」是套曲，包含二至七支

小曲，有詞、譜及琵琶指法，通常只演奏而不唱，現存四十八套，主要有〈自來生長〉、〈一紙相思〉、〈趁賞花燈〉、〈心肝撥碎〉、〈為君出〉五套。「曲」是有詞的散篇唱曲，據說至今數量高達一千首，甚至兩千或三千首，但從旋律、節拍、調式等的異同，可歸納成二、三十種的基本類型。「譜」是器樂曲，無詞，有琵琶指法，分成若干樂章，各有標題，現存十七套，其中〈四時景〉、〈梅花操〉、〈八駿馬〉、〈百鳥歸巢〉合稱四大名譜。

南管樂器主要有琵琶、三弦、洞簫、二弦，稱為「上四管」，加上拍板，成為「五音」，是南管樂隊的主體。另響盞、叫鑼、四寶（又名四塊）、雙鈴，稱為「下四管」。上下四管可合奏「八音」，加上拍板、玉噯（即小嗩吶），成為「十音」。演唱「曲」時所用樂器係上四管，歌者居中手持拍板，頗有漢代相和歌「絲竹更相和，執節者歌」之風。演奏器樂曲時，執拍者居於樂隊指揮地位，下四管打擊樂器的加入往往只在指、譜大曲的最後樂章。

3

初聽南管，頗為其所唱之語言所困惑，對照歌詞細聽，始信其吐出的乃是自己從小到大說的閩南語。原來南管唱的是泉州方言，惟隨詞曲內容、人物身分的變化，讀音有文（讀書音）、白（說話音）、方（方言）、官（官話）、古（古音）、外（外來語）之分，幸好絕大多數使用白話語音，使我們今日聽之，仍能充分領略其熾烈、鮮活的歌唱內容，享受其詞韻收發轉折之美。在我補修台灣音樂史唱片學分的過程，我驚訝地發現在車鼓戲、歌仔戲之外，我的母語竟然有如此節制、內斂、細微、深情的聲音的藝術！在台灣音樂偉大的調色盤上，它和呼吸宇宙萬物氣息，充滿生命色彩的原住民音樂遙遙相映，是精緻、動人的極端。

南管是相當古老的民間音樂，惟起源何時，迄今仍未能確定。晚近，牛津大學龍彼得教授發現了一批失傳已久的十七世紀南管音樂資料，顯示在十六世紀（明朝中葉）南管唱曲已然以今日的面貌存在。

歷四世紀，而樂人詮釋南管的方式幾乎未曾變動！這是一種經由口傳心授，世代延續的演唱藝術。真正的南管歌者是不唱任何非經口授的歌詞的，即便這些歌詞已寫或印成文字。以蔡小月為例，她唱的每一字，每一句皆是師父們親口傳授的。

南管的演奏者都是業餘的樂人，大都來自富有的商人家庭或知識階層。他們為自己演奏，自得其樂。這樣一種民間文化，較之「正統」的士大夫詩樂，猶高一籌。蓋南方城市，如泉州——馬可波羅筆下海上絲路的終點，昔日與近東、中東貿易的中心——生活水準本來就不輸北方的都城。南管歌曲使用泉州方言，不受士大夫矯揉詩風的牽制，正是南方資產階級自信與自尊的展現。

4

由於歌聲與它所彰顯的語言間的專寵關係，使得「曲」的藝術性高過南管其他兩個樂種。和諧、忘我的器樂清奏自然也是一種曼妙的情境，但人聲的加入使樂曲添加了一層微妙的張力。

上四管的演奏彷彿室內樂，四重奏。加上歌聲的散曲是藝術歌曲，也是室內樂（二十世紀無調音樂鼻祖荀白克的《第二號弦樂四重奏》就加入了女高音）。琵琶是上四管的主導樂器，三弦同步以低沈、互補的音色和琵琶融而為一。洞簫在琵琶、三弦的主旋律上奏出如織錦畫般的裝飾音，二弦則如影隨形，協同洞簫編織音樂背景——簡樸的華麗。居中的歌者以拍板擊打節拍，指揮樂隊。但與其說歌者以拍板指揮，不如說是以其歌聲或其「存在」。南管演唱講究咬字吐詞，歸韻收音，聲音必須飽滿圓融，不帶顫音。歌者的聲音試圖模仿琵琶所奏旋律，每個音符清晰吐出，彷彿出自另一把樂器。唇、齒、舌、喉、口、鼻、腹、顎八音反切，表現不同情感。演唱時嘴巴每每半閉，有時甚至全閉！

南管歌曲的內容大多是才子佳人間的情愛，或訴相思別離之苦，或憶昔日恩愛之樂，或詠嘆移情別戀之憤、為愛狂喜之境，率皆取材大家熟知的傳奇故事，譬如《西廂記》、《留鞋記》……但卻有將近一半的歌曲以《荔鏡記》——陳三五娘的故事——為題材：官家子弟陳三巧遇黃五娘，佳人擲荔枝傳情，陳三喜不自勝，假扮磨鏡匠，打破黃家寶

鏡，賣身為奴……。這是專屬於泉州及其文化所播之地的羅曼史，我們從小在台灣歌仔戲、梨園戲中不斷見其現身。

德國藝術歌曲大多用鋼琴伴奏。英國文藝復興時代歌曲則多以魯特琴伴唱，內容與南管一樣——愛情。義大利十六、七世紀牧歌（madrigal）——譬如蒙特威爾第（Monteverdi, 1567-1643）所作——不論其為單音樂曲或複音，無伴奏或器樂伴奏——也多以愛情，甚至性愛為主題。蒙特威爾第有許多五聲部、無伴奏的牧歌，其典雅、優美一如南管五音，但在歌詞情感的呈現上，則較南管直接而具戲劇性。

5

南管歌曲大多是內心獨白，有時突然轉成男女主角對話，但仍是同一歌者所唱，並且音色沒甚麼變化，聽者只能從歌詞判斷。不似，譬如說，德國藝術歌曲，可以藉鋼琴伴奏或人聲體察其寫實或心理的變化。舉費雪狄斯考唱舒伯特〈魔王〉為例，同樣是一個人唱，他藉不同音色、速度，清楚顯現歌德詩中四個角色：敘事者的冷靜，兒子的驚慌，父親的無知，魔王的溫柔。一首短詩在這裡變成一齣聲音的戲劇。

但南管歌曲絕非單調。它的單純處正是它自由及微妙處。試聽蔡小月唱《西廂記》故事的〈回想當日〉。此曲長近二十分鐘，歌詞是張君瑞與崔鶯鶯初夜的對話：「回想當日，佛殿奇逢，忘餐廢寢，致使忘餐共廢寢，兩地相思各斷腸。喜今宵，喜今宵得接繡闈紅妝。消金帳裡，消金帳內，且來權作花月場。」張君瑞一開始這段話久旱逢甘霖，有些得意忘形。蔡小月像擦鑲嵌畫般，逐字擦亮每一塊聲音馬賽克的色彩。這一段她唱了六分五十幾秒。然後是崔鶯鶯令人心憐的唱詞：「背母私奔都是為恁情鍾。汝莫鄙阮是桑中濮上女，乞人恥笑阮是窈窕娘……」蔡小月依然一塊一塊地擦拭馬賽克，但在「背母」與「私奔」之間，唱完「母」之後，她居然「嗚」了三十五秒才迸出「私奔」，讓我們大吃一驚。這就是南管。由個別鮮明的色塊拼成的朦朧畫面，不求情節、動作發展的明快，寧願鋪陳氣氛、色澤、情調。張崔兩人解衣上床後，崔鶯鶯結尾的這一段唱詞只花了三分三十幾秒：「囑東君，恁慢把心慌，念妾身是菡萏初開放，葉嫩秀蕊含香。我未經風雨暴，必須著託賴恁只

採花郎。瓊瑤玉蕊艷色嬌香。惜花連枝愛，愛花連枝惜，東君怎忍擾損花欉。鵲橋私渡諧歡會，顛鸞倒鳳顧不得月轉西廂，顛鸞共倒鳳，顧不得月轉西廂。」欲迎還拒，小月囀西廂，靜中帶動，動中又帶靜。

<div align="center">

6

</div>

近年又得南管 CD 多張：除蔡小月與南聲社在法國續錄的《南管散曲》二、三輯（五張）外，又有台北漢唐樂府南管古樂團錄製的五張。這使我有機會聆聽更多曲目及不同演奏。我注意到有幾首歌曲是兩個樂團都收錄的：〈感謝公主〉、〈有緣千里〉、〈推枕著衣〉、〈非是阮〉、〈望明月〉、〈遙望情君〉，以及一首器樂曲〈梅花操〉。漢唐樂府頗致力於南管欣賞的推廣，兩張《南管賞析入門》，錄音明晰，演奏動人，不只入門，而且登堂。又結合「梨園舞坊」演出，令我想到當年首演蒙特威爾第牧歌的樂團，那些曼杜瓦（Mantua）的歌者借適當的手勢與面部表情，達成一種劇場化的表演風格。聽從泉州來的王心心唱〈遙望情君〉，徒歌而無伴奏，轉折頓挫間另有一種留白之美。今年四月，在花蓮文化中心聽她以琵琶彈唱王昭君〈出漢關〉，益覺其歌聲之清幽曼妙。

有一位朋友幾年前從台灣到泉州，傍晚，在所住飯店聽到附近廟前有男女老小競唱南管，入夜不輟。那樂聲緩緩傳來，穿過泉州街上逐漸增多的車輪聲、喇叭聲，逐漸上升，如一河流的光，在一切的峰頂。這位朋友曾經在台南南聲社秋祭郎君的會上，看到樂人與愛樂人擠在屋子裡，或立或坐，飲茶聊天。裡面一間小房間，有人開始撥彈吹唱，初寥落，而後漸酣熱，直到整個小房間像一個迴響不已的音箱。朋友站在小房間一角，感覺自己是巨大歷史共鳴的一部分。

精研南管的法國學者 François Picard 在談到蔡小月的歌藝特質時說，它們「超越了年齡與體能的限制，臻於一種超凡無形的情境，神祕地融合了更多樣的體驗，更豐實的成熟，展現了某種具體的存在，賦予歌聲更寬廣的人性質地，使其既超塵又人間，既永恆又真實。」他說的其實不只是蔡小月，而是整個南管──既超塵又人間，既永恆又真實。

生命的河流

——馬勒《復活》備忘錄

● 馬勒，畢羅與《復活》

德布西和馬勒（Gustav Mahler, 1860-1911）是橫跨十九世紀末和二十世紀初的兩位音樂大師，對二十世紀音樂的發展具有深遠影響。但德布西的音樂一直都有廣大的聽眾群，而馬勒的作品在一九六〇年代之前，只被少數指揮家、作曲家以及音樂專家所熟知。六十年代之後，藉由唱片錄音之助，馬勒才取得樂壇上的正統地位，成為音樂史上重要的作曲家之一。馬勒在世時是一位極被肯定的指揮家，但做為一位作曲家，他顯然生不逢時，即便他漢堡歌劇院的同僚，首演過好幾部當時最前進的作曲家華格納作品的指揮家畢羅（Hans von Bülow），也不能略識其好。馬勒全長五個樂章的第二號交響曲《復活》，寫作時間經歷六年——一直到一八九四年，畢羅去世，他參加其葬禮，在聽到從教堂管風琴壇上傳來的德國詩人克洛普斯托克（Klopstock, 1724-1803）讚美詩〈復活〉的合唱後，才彷彿電擊般受到感動，完成了附有女聲獨唱與合唱的最後兩個樂章的寫作。但諷刺的是他曾在一八九一年將他名為〈葬禮〉的第一樂章在鋼琴上彈給畢羅聽，畢羅當時聽了說：「跟它比起來，華格納的《崔斯坦》像是一首海頓的交響曲。」又說：「如果我聽到的是音樂，那麼我再也不敢說我懂音樂了。」

● 馬勒作品與生平的重要元素：反諷

馬勒的交響曲體制龐大，將十九世紀音樂所標誌的巨大性發揮到極致。但他同時兼顧諸多細節，使得他的作品有一種親密性的特質。馬勒以過人的天分，將宏偉的音樂架構與室內樂般親密的氣氛融合為一。他

企圖藉由音樂傳達出最深刻的哲學問題：人類在自然和宇宙中的地位，以及由此引發的矛盾的人類經驗：悲劇，歡樂，動亂，救贖……。世界的歡愉和苦難原本就是互相衝突、相互矛盾的，而馬勒透過反諷手法表達此一主題。「反諷」是不斷出現在馬勒作品與生平與的一個重要元素。在他身上，我們可以很清楚地見到一種「二元性」。最常被提到的一個事例，是他死前一年向精神分析大師佛洛依德的告解。

據佛洛依德所記，馬勒的爸爸是個很粗暴的人，與妻子的關係並不好，使馬勒從小就生活在家庭暴力的陰影下。有一次馬勒的父母又開始爭吵，馬勒受不了便奪門而出，到街上卻聽到手搖風琴奏出的流行曲調〈噢，親愛的奧古斯丁〉（即中譯〈當我們同在一起〉）。逃出家裡的爭吵，卻在街上聽見歡樂的歌謠，這是一種很大的情境轉變，此種「人生至大不幸與俚俗娛樂的交錯並置」，自此即深植在馬勒腦中。可以說，馬勒在還沒認識生命之前，就已認識了「反諷」。

馬勒交響曲作品中的「二元性」特質，表現在簡單對應複雜、高雅對應俗艷、官能對應理智、紊亂對應抒情、歡樂對應陰霾……等對立情境。他喜歡在樂曲中做很大的情緒轉變。馬勒曾經表示：一首交響曲就是一個世界，必須無所不包。

● 馬勒《復活》：生命的問答

馬勒說《復活》交響曲第一樂章〈葬禮〉乃其前一首交響曲《巨人》中的英雄之死亡，亦為其一生之剪影，同時也一個大哉問：「你為何而生？為何而苦？難道一切只是一個巨大、駭人聽聞的笑話？」馬勒說他對這問題的解答就是最後一個樂章。的確，整首交響曲的目標乃是往最後面兩個附有歌曲的樂章推進。第一樂章長大（約 20 分鐘）而劇力萬鈞，但它並不是一個直接了當的葬禮進行曲，一首悲歌，或像貝多芬《英雄交響曲》那樣的輓歌，它要更苦些——它是爭辯性的、尋問性的，對顯然毫無意義、充滿矛盾的人生。馬勒說奏完這個樂章後，必須至少要有五分鐘休息的間隔。

第二樂章是明朗快活的蘭德勒舞曲（Ländler，奧地利鄉村舞曲），讓人想到自然之美，山水、田園給人類的慰藉。馬勒說這是對過去的回憶，英雄過去生活中歡樂幸福的一面，純粹無瑕的陽光。我們知道，馬勒這時已在阿特湖畔的史坦巴赫（Steinbach）建了他第一間夏日「作曲小屋」。他在湖光山色間創作，大自然的美景清音盡皆涵化其中。馬勒說：「在我的世界中整個自然界都發而為聲」——發而為聲，讚美那創造它的天主。

　　第三樂章是令人印象深刻的詼諧曲，在表面詼諧的音樂氣氛下，激盪著一股焦躁、難以言述的暗流。馬勒說彷彿從前樂章意猶未盡的夢中醒來，再度回到生活的喧囂中，常常覺得人生不停流動，莫名的恐怖向你襲來，彷彿在遠處，以聽不見音樂的距離看明亮的舞蹈會場。這個樂章的旋律使用了馬勒先前所譜的《少年魔號》歌曲〈聖安東尼向魚說教〉，是由急促的十六分音符音型構成的「常動曲」。原曲是一首諷刺歌，講因沒有人上教堂而改向魚說教，眾魚欣然聚集，然而聽完後依然舊習難改，貪婪的照樣貪婪，淫蕩的照樣淫蕩。馬勒沒有用其歌詞，但原詩的諷刺、戲謔精神在焉。此樂章散發譏誚的幽默，彷彿狂亂的女巫之舞，是馬勒式的第一次鬼怪式的詼諧曲：每日的生活在偏狹、忌妒、瑣碎中延續，旋轉，旋轉，無休止地旋轉。這首詼諧曲具有更多馬勒式的「世俗」風格特色，這是街巷、酒館式的音樂，粗野、魯莽、俚俗，雖然今天，隔了一百多年，坐在國家音樂廳裡聽它，會覺得還相當高尚、優雅（因為它已經變成經典了！）。馬勒是很懂得資源回收，讓用過的音樂材料復活、再生的作曲家。《第一號交響曲》一、三樂章用了兩首自己寫的《年輕旅人之歌》的旋律。《第四號交響曲》第四樂章〈天國的生活〉的旋律早出現在《第三號交響曲》第五樂章裡。《第五號交響曲》第五樂章序奏用了《少年魔號》歌曲〈高知性之歌讚〉開頭的主題。《第七號交響曲》第二樂章引用了《少年魔號》歌曲〈死鼓手〉開頭的進行曲音型。但他大概沒想到，他《復活》交響曲的第三樂章，日後會被別的作曲家回收、再利用。

第四樂章是一個簡短的、冥思默想的樂章，非常柔美動人，由女低音唱出以德國民謠詩集《少年魔號》中〈原光〉一詩譜成的歌（請參考我附的中文譯詞）。其旋律據說是馬勒創作中最優美的。這是馬勒交響曲中第一個有人聲歌唱的樂章。

　　附有女低音、女高音與合唱的第五樂章，長達三十幾分鐘，像是一幅巨大的壁畫，描寫「末日審判」巨大的呼號，以及隨之而來的「復活」。馬勒說末日來臨，大地震動，基石裂開，殭屍站立，所有的人向最後審判日前進，富人和窮人，高貴的和低賤的，皇帝和叫化子，全無區別。而後，啟示的小號響起。在神祕的靜寂中，傳來夜鶯之聲。聖者和天上之人，合唱著：「復活，是的，你將復活，／我的塵灰啊，在短暫的歇息後……」。此樂章的歌詞，前面是克洛普斯托克的聖詩〈復活〉，後面則是馬勒自己所寫：「要相信啊，我的心，要相信：／你沒有失去甚麼！……／要相信啊：你的誕生絕非枉然，／你的生存和磨難絕非枉然！……／生者必滅，／滅者必復活！／不要畏懼！／準備迎接新生吧！……／復活，是的，你將復活，／我的心啊，就在一瞬間！／你奮力以求的一切／將領你得見上帝！」這就是馬勒所說，對於「為何而生？為何而苦？」的問題的解答：對慈愛的天父的信念，對復活後幸福永生的信念。依照這個答案，整首交響曲自然可視作一個自悲劇的人生（第一樂章）、樸實的人生（第二樂章）、衝擊性的混亂人生（第三樂章）解放，進而憧憬死亡、追求永生的過程。

　　但我覺得馬勒此曲不僅表現對救贖的信念與希望、對深奧激情的探索，更表現出人類生活的困頓、混亂、歡娛、荒謬、怪誕……。懷疑、絕望和對信念的渴望、信念的恢復形成鮮明的對比。來世的「復活」固然可以期待，如其不然，這可鄙復可愛的人生，應該也有其存活之道。我覺得馬勒在前三個樂章裡透露給我們很多這樣的訊息。因此，我們或許可以換個方向，不要以描繪期待來世「復活」的第五樂章為高峰，而以鋪陳、調侃現實混亂人生的第三樂章為中心。這第三樂章的確令人著迷，要不然二十世紀作曲家貝里歐怎會將它挪用到他的作品裡？

●《復活》的復活：馬勒與貝里歐

義大利戰後最知名的作曲家貝里歐（Luciano Berio, 1925-2003），一九六八年《交響曲》（為管弦樂團與八名獨唱者，包括朗誦者）的第三樂章，從頭到尾以馬勒《復活》交響曲第三樂章詼諧曲為骨幹，管弦樂在其上拼貼了從蒙特維爾第、巴哈、布拉姆斯到荀白克、魏本、貝爾格、布列茲、史托克豪森等十幾位作曲家的作品片段，獨唱者和朗誦者復織進一層以朗誦為主的歌詞——大多數拼貼自貝克特（Beckett）的小說，不時還可聽到 "Keep going!" 的叫聲。此曲因多層、繁複之拼貼手法廣為人知，其天真、迷人，瓦解了許多人對二十世紀新音樂的敵意。這是貝里歐對馬勒的致敬，也是馬勒第二號交響曲《復活》的另一種復活。

貝里歐說：「馬勒的交響曲啟發了這一樂章音樂材料的處理。人們可以把詞和音樂的這種聯繫看成一種解釋，一種近乎意識流和夢的解釋。因為那種流動性是馬勒詼諧曲最直接的表徵。它像是一條河流，載著我們途經各種景色，而最終消失在周圍大量的音樂現象中。」馬勒與貝里歐的這兩首交響曲的第三樂章，讓我想起詩人瘂弦在〈如歌的行板〉一詩中所說的：「而既被目為一條河總得繼續流下去／世界老這樣總這樣……」

最後我放一段四分多鐘的影片。我剪輯了馬勒歌曲〈聖安東尼向魚說教〉、交響曲《復活》第三樂章，以及貝里歐《交響曲》第三樂章的片段。各位可以在末尾聽到好幾次 "Keep going!" 的聲音。"Keep going!" 就是繼續生活，復活，賴活。這大概也是對人生荒謬、無奈、反諷深有所感的馬勒，要傳遞給我們的生命的答案。

——為國家交響樂團（NSO）2004年11月演奏會前導聆

附：馬勒第二號交響曲《復活》詩譯

● 〈原光〉（*Urlicht*，第四樂章）

O Röschen rot!　　　　　　　　　　　噢，小紅玫瑰！

Der Mensch liegt in größter Not!　　　人類在很大的困境中，

Der Mensch liegt in größter Pein!　　人類在很大的痛苦中，

Je lieber möcht' ich im Himmel sein!　我寧願身在天堂。

Da kam ich auf einen breiten Weg;　　　　我行至寬闊路徑，

da kam ein Engelein und wollt' mich abweisen.　有天使前來，企圖將我遣返。

Ach nein! Ich ließ mich nicht abweisen!　啊，不，我不願被遣返！

Ich bin von Gott und will wieder zu Gott!　我來自上帝，也將回到上帝，

Der liebe Gott wird mir ein Lichtchen geben,　親愛的上帝將給我小小的光，

wird leuchten mir bis in das ewig selig Leben!　導引我向幸福的永生！

●〈復活〉（*Auferstehung*，第五樂章）

CHOR UND SOPRAN

Aufersteh'n, ja aufersteh'n wirst du,
mein Staub, nach kurzer Ruh!
Unsterblich Leben! Unsterblich Lebe
wird, der dich rief, dir geben.

Wieder aufzublühn, wirst du gesä't!
Der Herr der Ernte geht
und sammelt Garben
uns ein, die starben!

ALT

O glaube, mein Herz! O glaube:
Es geht dir nichts verloren!
Dein ist, ja Dein, was du gesehnt,
Dein, was du geliebt, was du gestritten!

SOPRAN

O glaube: Du warst nicht umsonst geboren!
Hast nicht umsonst gelebt, gelitten!

CHOR UND ALT

Was entstanden ist, das muss vergehen!
Was vergangen, auferstehen!
Hör auf zu beben!
Bereite dich zu leben!

合唱與女高音：

復活，是的，你將復活，
我的塵灰啊，在短暫的歇息後！
永生！那召喚你到身邊的主
將賦予你永生。

你被播種，為了再次開花！
收穫之主前來
收割死去的我們
一如收割成捆的穀物！

（以上 Klopstock 詩）

女低音：

要相信啊，我的心，要相信：
你沒有失去甚麼！
你擁有，是的，你擁有渴求的
一切，擁有你鍾愛、力爭的一切！

女高音：

要相信啊：你的誕生絕非枉然，
你的生存和磨難絕非枉然！

合唱與女低音：

生者必滅，
滅者必復活！
不要畏懼！
準備迎接新生吧！

SOPRAN UND ALT

 O Schmerz! Du Alldurchdringer!

 Dir bin ich entrungen!

 O Tod! Du Allbezwinger!

 Nun bist du bezwungen!

 Mit Flügeln, die ich mir errungen,

 in heißem Liebesstreben

 werd' ich entschweben zum

 Licht, zu dem kein Aug' gedrungen!

CHOR

 Mit Flügeln, die ich mir errungen,

 werde ich entschweben!

 Sterben werd' ich, um zu leben!

 Aufersteh'n, ja aufersteh'n wirst du,

 mein Herz, in einem Nu!

 Was du geschlagen,

 zu Gott wird es dich tragen!

女高音與女低音：

 啊，無孔不入的苦痛，

 我已逃離你的魔掌！

 啊，無堅不摧的死亡，

 如今你已被征服！

 乘著以熾熱的愛的動力

 贏得的雙翼，

 我將飛揚而去，

 飛向肉眼未曾見過的光！

合唱：

 乘著贏得的雙翼，

 我將飛揚而去！

 我將死亡，為了再生！

 復活，是的，你將復活，

 我的心啊，就在一瞬間！

 你奮力以求的一切

 將領你得見上帝！

（以上馬勒詩）

延長音

詩人與指揮家的馬勒對話

——陳黎 vs. 簡文彬

這次的主題很清楚,就是「馬勒」。

用筆創作的陳黎與用指揮棒創作的簡文彬,相遇在國家交響樂團的排練室。

對談當天(2004 年 9 月18 日)是國家交響樂團演出「馬勒系列」第一場音樂會的前夕,早上剛經過多次排練的排練室,挑高兩層樓的空間裡,似乎仍殘留著許多馬勒的音符。

工作了一早上、有點倦容的簡文彬,為了讓自己放輕鬆,特地換上短褲拖鞋,與特地從花蓮北上、在要去台南當文學獎評審的路上抽空參加對談的陳黎,腳上帶著旅塵的拖鞋,還真是兩相輝映。

其實兩個人只通過一次電話,但對於對談的邀約,一聽是對方,一聽題目是「馬勒」,隨即答應。陳黎極忙,在教書與文學活動間奔波,卻是個極重度的古典樂迷,為了對談,預先做的功課,竟已有上萬字。

簡文彬說自己之所以對馬勒感興趣,是源於學生時代看的李哲洋翻譯的威納爾(Vinal)的《馬勒》一書,說時遲那時快,陳黎就從書包裡翻出同樣一本、看來頗有歷史的李哲洋譯的《馬勒》,當下,相視莞爾。

陳黎──是什麼樣的想法，讓你想把馬勒介紹給台灣觀眾？

簡文彬──基本上，我覺得「馬勒」這兩個字就很「屌」！

陳──在台灣，從來沒有過這麼密集地演出馬勒一系列作品，這次可說
　　是破天荒之舉，是什麼樣的想法，讓你想把馬勒介紹給台灣觀眾？

簡──基本上，我覺得「馬勒」這兩個字就很「屌」！讀藝專的時候我
　　們都會胡思亂想，除了自己的樂器之外，會想接觸一些很「酷」的
　　東西，像哲學、史賓諾沙之類的，事實上也不懂他講些什麼東西，但
　　是就覺得要去看。我覺得馬勒也是扮演這樣的角色，但是他的音樂很
　　長，那個時候根本就聽不完。

　　　第一次真正接觸馬勒是去看市立交響樂團的排練，那時只覺得
　　「音樂很長」。後來自己在樂團裡演奏馬勒《第一號交響曲》，負責
　　打鑼，但那個時候對馬勒並沒有什麼特別的感覺。

　　　當學生的時候，我就開始聽一些馬勒的作品，但聽不下去，常常
　　聽一聽就睡著了。我接觸到李哲洋翻譯的《馬勒》之後，卻欲罷不能
　　地一直看下去，還在書旁寫或畫了一大堆心得。等到比較老一點，思
　　緒慢慢拉得比較長、想得比較多，就開始覺得自己有一點點可以去欣
　　賞馬勒的作品。

　　　到了維也納後，有一次到郊外去看馬勒的墓碑，受到很大的
　　震撼。我還記得那天是禮拜天早上，天氣有點陰陰的，墓碑上寫著
　　「Gustav Mahler，1860-1911」，我整個人呆住了。

　　　在李哲洋譯的那本書中，把馬勒寫得多偉大，死後大家多傷心，
　　還有兒童合唱團來為他演唱，但是馬勒的墓碑卻只簡簡單單告訴你：
　　「我叫 Gustav Mahler」，完全不跟你廢話，我覺得這太厲害了。那個
　　時候心裡滿激動的，我們還做了一件蠢事，拿了紙寫上「某某某到此
　　一遊，希望某年後還可以再見馬勒的墓碑」，然後用香菸外面的塑膠
　　套把紙包起來，塞到墳墓旁邊。

　　　在維也納看了很多表演，發現維也納的同時，也開始認識馬勒。

雖然維也納國立歌劇院經歷二次大戰破壞後重建，已經不是馬勒當時演出的舞台，但畢竟還是在這個地方，維也納音樂廳也掛了一個馬勒的浮雕像，就這樣覺得自己慢慢在接近馬勒中，那時我才真正地去聽馬勒的音樂。

當時我就開始想「以後一定要在台灣要弄一次馬勒」，但是當時的想法其實是想要看到很多樂團、指揮、歌手，大家來弄一個馬勒音樂節，就像一九二〇年在阿姆斯特丹舉行的第一次「馬勒音樂節」一樣，那次的演出很驚人，幾乎每兩天就表演一部作品，非常密集。

我覺得馬勒是一個里程碑。就像貝多芬的九大交響曲銜接了古典與浪漫，並拓展出未來的路，到了馬勒又做了一次收成，導引出一些不同的路。

陳——一九七一年，義大利導演維斯康堤（Luchino Visconti）改編拍攝德國小說家湯瑪斯・曼（Thomas Mann）的《魂斷威尼斯》，書中本來敘述一位年老的作家，為了一個少年，不顧瘟疫，堅持逗留於威尼斯，維斯康堤將作家改成音樂家，電影配樂從頭到尾都使用馬勒《第五號交響曲》第四樂章，顯然有強烈的馬勒影子存在。這部電影在好萊塢試片時，製片聽到配樂覺得很不錯，問是誰作，旁邊的人答說馬勒，製片說：「下週找他來簽約。」那時馬勒早已不在人世！可見馬勒在一九七〇年代的美國也還未廣為人知，我們現在演出馬勒系列，其實也不算晚。

陳黎——如果要到一個荒島上，你會選擇帶馬勒的哪一部交響曲去？
簡文彬——大概是《第十號交響曲》吧！因為它讓你有想像的空間。

陳——馬勒的作品以「冗長」見稱，在你涉獵馬勒的過程中，是從哪些作品開始一步步接觸馬勒？

簡——一開始接觸馬勒是因為《大地之歌》，覺得這首歌真是太厲害了，裡面採用了很多中國的詩詞，先是被翻成法文，後又被翻成德

文，但是很有趣的是，歌曲的基本意境依舊存在。

　　剛開始我是先接觸純器樂作品，像第一號、第五號這樣比較熱鬧的交響曲。歌曲是在我到維也納之後，幫一些聲樂學生伴奏，覺得馬勒的作品很難彈，於是開始去找一些資料。像《大地之歌》，馬勒就曾經寫過兩個版本，一個是專門寫給鋼琴伴奏，以前的音樂學者對這份文獻的設定有點偏差，認為這份樂曲只是鋼琴總譜，可是後來經過推敲，找到其他資料佐證，馬勒真的有心要譜一首給兩個歌手及鋼琴伴奏的版本。鋼琴伴奏的版本跟現在的版本有很大的差別，有的甚至整段曲調都不一樣，我當時研究這些資料，就覺得很有趣。

　　經由伴奏的過程，我才開始去接觸馬勒沒有被編成管弦樂的曲子，後來簡直愛死《年輕旅人之歌》與《呂克特之歌》。

陳──你覺得馬勒的哪些作品是你很喜歡而且覺得很「安全」，可以推薦給聽眾當作接觸馬勒的入門音樂？

簡──《年輕旅人之歌》應該是不錯，你覺得呢？

陳──我自己也滿喜歡的。

簡──一開始叫大家聽《千人交響曲》（第八號交響曲）應該會「ㄘㄨㄟˋ」起來。

陳──我也很喜歡《呂克特之歌》，尤其是其中的〈我被世界遺棄〉，歌詞本身就很深刻。但我的最愛還是《年輕旅人之歌》，《年輕旅人之歌》的歌詞只有第一首是從德國民謠詩集《少年魔號》轉化而成，其他都是馬勒自己寫的，像〈我愛人的兩隻藍眼睛〉寫著：「一棵菩提樹立在路旁，／那兒，我第一次，安然入睡。／躺在菩提樹下，落花／灑在我身上，／我忘卻了生命的滄桑，／一切都復元了！／一切，一切！愛與哀愁，／與世界，與夢！」這真迷人，而且很「安全」，可以聽得懂，聽得喜歡。我推薦這部作品。

如果要到一個荒島上，你會選擇帶馬勒的哪一部交響曲去？

簡——大概是《第十號交響曲》吧！因為它讓你有想像的空間，馬勒留下的手稿中，只能算勉強完成了第一樂章。還有像《大地之歌》最後一樂章也很厲害，慘到不得了；以及《呂克特之歌》的〈我被世界遺棄〉。看起來好像我比較黑暗面，都喜歡這種比較慘的音樂。

陳黎——就算以今日後現代的標準來看，馬勒的音樂依舊讓人感受強烈，他並置、拼貼了許多的不同事物。

簡文彬——我覺得是因為那個時候沒有電影，馬勒的音樂是有故事、畫面的。

陳——提到馬勒，我們的印象似乎停留後期浪漫主義龐大編制的樂曲，但是馬勒所創作的龐大交響樂中，同時又兼顧了許多小細節，使得他的作品有一種親密性的特質。馬勒的天才，結合了宏偉的音樂架構與室內樂般親密的氣氛，我覺得這是馬勒與其他後期浪漫主義作曲家很不同的地方。

　　在馬勒的作品或生平中，我們可以很清楚地見到一種「二元性」，而這其中被提到最多的，則是他死前一年向精神分析大師佛洛依德的告解。馬勒的爸爸是個很粗暴的人，與妻子的關係並不好，使馬勒從小就生活在家庭暴力的陰影下。有一次馬勒的父母又開始爭吵，馬勒受不了便奪門而出，到街上卻聽到手搖風琴奏出的流行曲調〈噢，親愛的奧古斯丁〉（即中譯〈當我們同在一起〉）。逃出家裡的爭吵，卻在街上聽見歡樂的歌謠，這是一種很大的情境轉變，此種「人生至大不幸與俚俗娛樂的交錯並置」，自此即深植在馬勒腦中。可以說，馬勒在還沒認識生命之前，就已認識了「反諷」。

　　我上次看一部影片，提到幼年馬勒的第一首習作，前半部用了「送葬進行曲」，後半部用了「波卡舞曲」，可見他小時候就知道生命的矛盾與衝突，「二元性」的標誌從小就貼在他的作品中。「二元性」表現在馬勒很多作品上，如簡單與複雜的並置、高雅對應俗艷、

混亂對應抒情、狂喜對應鬱悶，他有很多旋律是很官能的，但目標卻是想理智地傳遞某些東西。

作為一個音樂家，馬勒這種「二元性」特質，對你在詮釋他的作品時，有沒有什麼意義存在？

簡——在布魯克納時期就已經有「二元性」的做法，像他會在一段段農村歡樂氣氛的音樂中，突然出現神聖的管風琴音樂，布魯克納自己形容「就像是在鄉村中遇見一個教堂」。

陳——我們現在講到馬勒的第一號交響曲《巨人》，會覺得很熱鬧，但在當時首演時，觀眾的反應卻很冷漠。在《第一號交響曲》中，先是呈現森林般的舒緩樂曲；但到了第三樂章，馬勒居然把波西米亞的民謠〈兩隻老虎〉，轉成怪誕的送葬進行曲；送葬曲完了之後，又突然出現醉酒般的搖擺節奏，當時的聽眾覺得這樣的樂章實在太怪異了。就算以今日後現代的標準來看，馬勒的音樂依舊讓人感受強烈：他並置、拼貼了許多的不同事物。

簡——我覺得是因為那個時候沒有電影，馬勒的音樂是有故事、畫面的。

陳——你覺得馬勒的音樂是比較偏向標題，還是比較純粹、抽象？

簡——有人說馬勒的音樂是「指揮的音樂」（Kapellmeistermusik），我比較能體會這種感覺。在馬勒的作品中，有一個很重要的關鍵，就是他同時身為一個職業指揮的經驗，而且是在大型歌劇院裡面。在指揮的時候，頭腦必須非常冷靜，因為指揮家必須主控全場，馬勒不但有這些經驗，而且他非常清楚效果，知道怎麼去營造氣氛。

雖然馬勒的《第一號交響曲》首演並不成功，但他自己也在修正，後期的曲子首演都蠻成功的，《第八號交響曲》就更不用說了，根本是歡聲雷動。

陳——我覺得每個時代、每個階段都有可能重新去「再發現」一個作曲家，像《第五號交響曲》成了維斯康堤電影中的配樂，因而受到歡迎。前幾天我看了伍迪·艾倫的《大家都說我愛你》，片中茱莉亞·蘿勃茲飾演一個對婚姻不滿的女子，而伍迪·艾倫的女兒正巧偷聽到她與心理醫師的談話，所以知道茱莉亞內心所有的想法。在女兒幫助下，離婚的伍迪·艾倫開始追求茱莉亞·蘿勃茲。電影中有一幕是伍迪·艾倫假裝巧遇茱莉亞·蘿勃茲，並在談話中提到自己喜歡古典樂，特別是馬勒的《第四號交響曲》，以投茱莉亞·蘿勃茲所好。伍迪·艾倫是個諷刺家，他在編寫這句台詞時，當然也是在諷刺那些對馬勒《第四號交響曲》充滿浪漫想法的人。但這種諷刺未必適合台灣，在台灣的聽眾還沒有充分聽過第四號交響曲之前，這種諷刺沒什麼意思。所以我覺得舉辦「發現馬勒」系列很好，這幾乎是一生的功課。

在馬勒的交響曲中，第七號的評價很特別。一九〇二年馬勒跟愛爾瑪結婚，這應該是他生命中最愉快的階段，可是他卻寫下了第五號、第六號、第七號這樣具有強烈悲劇預感的樂曲。我本來沒有特別注意《第七號交響曲》，直到有一次在小耳朵上看到阿巴多在二〇〇一年指揮柏林愛樂的演奏，嚇了一跳，覺得這音樂非常純粹、音樂性很高，跟馬勒其他作品不同，真是迷人。在我自己發現馬勒的過程中，第七號是讓我覺得很棒的一部作品。

為什麼我會覺得《第七號交響曲》迷人？其實就像我自己寫詩一樣，我在一九八〇年以〈最後的王木七〉得到時報文學獎詩首獎，詩中描寫了礦工們愁慘的生活以及宿命的認知。那時可能還年輕吧！年紀增長後覺得藝術這東西，不能，也不必負擔太多現實或政治的使命。內心的抽象表現是藝術很重要的部分，當詩的聲音、韻律、氣氛都營造好後，就是自身俱足的作品，很好的藝術了。所以當我聽到《第七號交響曲》這樣純粹的音樂時，覺得實在很棒。

我聽阿巴多指揮的第七號，一聽到第四樂章馬勒把銅管樂器、打擊樂器都拿掉，改加上曼陀鈴和吉他，我心裡就浮現：「這是魏本！」後來重看李哲洋譯的《馬勒》，才知道這個樂章預告了魏本作

品 10《五首管弦樂小品》的音響。馬勒對音色的開發，明顯地影響到荀白克、魏本、貝爾格這些二十世紀的現代音樂作曲家。

你覺得馬勒的音樂是比較多十九世紀末的「後期浪漫派音樂」，還是二十世紀初的「表現主義音樂」？

簡——我覺得馬勒承接了十九世紀發展的成果，並為未來留了好幾條大道，就像他自己也講「我的時代終於來臨了」。以實際面來說，馬勒有一個我滿尊敬的地方，就是他在維也納宮廷歌劇院擔任總監時，提攜了非常多人，這很了不起。

陳——我覺得以詞曲來看，馬勒比較多是十九世紀的浪漫主義，還沒有像無調性這麼絕對的作品產生，但是如果他再活下去的話，我相信他的音樂會跟二十世紀嶄新的表現方式不謀而合。

講到《第七號交響曲》，據說馬勒當初一直擔心樂團的管樂首席沒辦法把第七號交響曲處理好。

簡——對呀！因為銅管很重，所以通常管樂會在第一部加一個助理，可是馬勒在指揮《第七號交響曲》的時候，要求第一部、第三部都要加助理，完全是沒有信心。

陳——時代隔了一百年，這種擔心會不會比較少一點？

簡——當然會！不要忘記馬勒第一次首演是在東歐的布拉格，如果跟當時的維也納愛樂比起來是比較差。

陳黎——馬勒在音樂中描繪了很多鳥的聲音，而梅湘更是號稱「鳥人」。你覺得這兩個人可以相比較嗎？

簡文彬——這樣的比較很有趣，但在音樂上我想兩人還是不同。梅湘的音樂從管風琴出發，講求音樂的「色澤」，而馬勒作曲則是完全走實際面，講求與管弦樂團的互動。

陳——對於詮釋馬勒，你有沒有什麼自己的心得或觀察？

簡——就是一直把馬勒的東西裝進腦子，這樣就更能了解他的背景、思想。其實最重要的還是形式問題，作一個指揮很重要的是要能掌控全曲，如果心忽然不見了，就會不知道怎麼接下去，這很恐怖。在碰到樂團之前，指揮家就已經要完全掌握曲子了，有時候是自己敲鍵盤、有時候是聽別人演奏，透過這些方法來增加對曲譜的掌握。

陳——馬勒在音樂中描繪了很多鳥的聲音，而梅湘更是號稱「鳥人」；愛爾瑪對馬勒的音樂有很大的影響，而梅湘夫人羅麗歐（Yvonne Loriod）則是梅湘音樂的首演者。你覺得這兩個人可以相比較嗎？

簡——這樣的比較很有趣，但在音樂上我想兩人還是不同。梅湘的音樂從管風琴出發，講求音樂的「色澤」，像陳郁秀（鋼琴家、前文建會主委）說她在法國上梅湘的樂曲分析，第一堂課梅湘就在鋼琴上任意彈一個音，然後問他們這是什麼顏色。而馬勒作曲則是完全走實際面，講求與管弦樂團的互動，他的作品中不會出現那種沒辦法演奏的東西。

陳——像梅湘那種神祕主義者，跟馬勒的悲觀神經質，當然是很不一樣，但他們都很在意音色。馬勒很少像華格納或布魯克納一樣，動輒讓所有樂器齊奏高鳴，力量全出，他往往把力量分成好幾股，在適當時候再發揮全力，造成更精采的對比效果。

簡——馬勒跟梅湘都很重視音色，但是出發點不一樣。梅湘是在找一個聲音，可是馬勒是用音色來表達他的情感。馬勒常常會要求管弦樂手把樂器舉起來，讓聲音忽然變得很亮，這不只是為了作秀，而是一個「表情記號」。像《大地之歌》就有碰到這種情況，小喇叭必須表現一個不可能吹出來的低音，這時馬勒忽然要樂手把喇叭舉高，用動作

來表達音色。馬勒用所有的媒介在傳達他的感情,不論是管弦樂的樂器、動作或音色。

陳——感謝你讓我們有機會發現馬勒。

簡——我覺得這是一個接軌的問題,馬勒系列人家一九二〇年就做了。像梅湘的《愛的交響曲》(《圖蘭加麗拉交響曲》)已經首演了五十幾年,我們這邊還沒聽過,更別說我們還有更多的音樂沒聽過,所以,我想要多介紹這樣的音樂。

<div align="right">——原載《表演藝術雜誌》2004年11月號</div>

馬勒藝術歌曲三首詩譯

● 〈我愛人的兩隻藍眼睛〉／馬勒（Mahler）詩
（ *Die zwei blauen augen von meinem Schatz* ）

Die zwei blauen Augen von meinem Schatz,
我愛人的兩隻藍眼睛，

Die haben mich in die weite Welt geschickt.
把我驅往廣袤的世界。

Da mußt ich Abschied nehmen vom allerliebsten
我不得不告別我深愛的這

Platz!
地方！

O Augen blau, warum habt ihr mich angeblickt?
噢藍眼睛，為什麼望向我？

Nun hab' ich ewig Leid und Grämen.
使我如今永感哀愁和憂傷。

Ich bin ausgegangen in stiller Nacht
我出發，步入寧靜的夜，

Wohl über die dunkle Heide.
走過石楠叢生的黑野，

Hat mir niemand Ade gesagt.
沒有人跟我話別。

Ade! Mein Gesell' war Lieb' und Leide!
別了！我的同伴是愛與哀愁。

Auf der Straße steht ein Lindenbaum,
一棵菩提樹立在路旁，

Da hab' ich zum ersten Mal im Schlaf geruht!
那兒，我第一次，安然入睡！

Unter dem Lindenbaum,
躺在菩提樹下，

Der hat seine Blüten über mich geschneit,
落花灑在我身上，

Da wußt' ich nicht, wie das Leben tut,
我忘卻了生命的滄桑，

War alles, alles wieder gut!
一切都復元了！

Alles! Alles, Lieb und Leid
一切，一切！愛與哀愁，

Und Welt und Traum!
與世界，與夢！

Ich bin der Welt abhanden gekommen,	我被世界遺棄，
Mit der ich sonst viele Zeit verdorben,	為它我曾耗費許多時光；
Sie hat so lange von mir nichts vernommen,	它如此久沒有我的消息，
Sie mag wohl glauben, ich sei gestorben.	可能以為我已經死亡！
Es ist mir auch gar nichts daran gelegen,	我也絲毫不在意
Ob sie mich für gestorben hält,	它是否以為我死了。
Ich kann auch gar nichts sagen dagegen,	我也不會對此提出異議，
Denn wirklich bin ich gestorben der Welt.	因為對世界我確已死了。
Ich bin gestorben dem Weltgewimmel,	我被世界的喧擾遺棄，
Und ruh' in einem stillen Gebiet.	歇息在一平靜之地。
Ich leb' allein in mir und meinem Himmel,	我獨自活在我的天空，
In meinem Lieben, in meinem Lied.	活在我的愛，我的歌。

● 〈聖安東尼向魚說教〉／少年魔號（Des Knaben Wunderhorn）詩
（*Des Antonius von Padua Fischpredigt*）

Antonius zur Predigt	聖安東尼去講道時
Die Kirche findt ledig.	教堂內空無一人。
Er geht zu den Flüssen	他跑到河邊
und predigt den Fischen;	向魚說教；
Sie schlagen mit den Schwänzen,	牠們輕搖尾巴，
Im Sonnenschein glänzen.	陽光下閃閃發亮。
Die Karpfen mit Rogen	鯉魚帶著牠們的
Sind allhier gezogen,	魚卵，一起擁過來，
Haben d'Mäuler aufrissen,	嘴巴張得開開的，
Sich Zuhörens beflissen;	好聽得更清楚；
Kein Predigt niemalen	從來沒有任何講道
Den Fischen so g'fallen.	讓魚們如此快樂。
Spitzgoschete Hechte,	長著斑點，好勇
Die immerzu fechten,	善鬥的梭子魚，
Sind eilend herschwommen,	也急急趕過來
Zu hören den Frommen;	聽聖人說教；
Auch jene Phantasten,	即使那些長年
Die immerzu fasten;	齋戒的怪類，
Die Stockfisch ich meine,	我是指鱈魚，
Zur Predigt erscheinen;	也來聽講道；
Kein Predigt niemalen	從來沒有任何講道
Den Stockfisch so g'fallen.	讓鱈魚如此快樂。
Gut Aale und Hausen,	纖小的鰻魚和鱒魚，
Die vornehme schmausen,	那些細緻的飲食者，

Die selbst sich bequemen,　　　　　悠閒地橫臥著

Die Predigt vernehmen.　　　　　　加入聆聽的行列。

Auch Krebse, Schildkroten,　　　　還有螃蟹及烏龜，

Sonst langsame Boten,　　　　　　平日行事慢吞吞，

Steigen eilig vom Grund,　　　　　也從海底竄出來

Zu hören diesen Mund:　　　　　　聆聽他的說教：

Kein Predigt niemalen　　　　　　從來沒有任何講道

Den Krebsen so g'fallen.　　　　　讓螃蟹如此快樂。

Fisch große, Fisch kleine,　　　　大大小小的魚，

Vornehm und gemeine,　　　　　　不管身分高低，

Erheben die Köpfe　　　　　　　全都昂起頭，像

Wie verständge Geschöpfe:　　　　智者般聆聽教誨：

Auf Gottes Begehren　　　　　　如上帝所願，

Die Predigt anhören.　　　　　　牠們聆聽講道。

Die Predigt geendet,　　　　　　但講道一結束，

Ein jeder sich wendet,　　　　　個個轉身而去，

Die Hechte bleiben Diebe,　　　　梭子魚照舊偷竊，

Die Aale viel lieben.　　　　　　鰻魚依然好色。

Die Predigt hat g'fallen.　　　　牠們喜歡聽講道，

Sie bleiben wie alle.　　　　　　卻全都依然故我。

Die Krebs gehn zurücke,　　　　螃蟹依然橫行，

Die Stockfisch bleiben dicke,　　鱈魚依舊愚蠢，

Die Karpfen viel fressen,　　　　鯉魚依然塞飽自己，

Die Predigt vergessen.　　　　　全都忘了訓誨。

Die Predigt hat g'fallen.　　　　牠們喜歡聽講道，

Sie bleiben wie alle.　　　　　　卻全都依然故我。

馬勒藝術歌曲三首詩譯

春夜聽《冬之旅》及其他

—— 舒伯特歌之旅

春夜聽冬之旅

—— 寄費雪狄斯考

這世界老了，
負載如許沈重的愛與虛無；
你歌聲裡的獅子也老了，
猶然眷戀地斜倚在童年的菩提樹下，
不肯輕易入眠。

睡眠也許是好的，當
走過的歲月像一層層冰雪
覆蓋過人間的愁苦、磨難；
睡眠裡有花也許是好的，
當孤寂的心依然在荒蕪中尋找草綠。

春花開在冬夜，
熱淚僵凍於湖底，
這世界教我們希望，也教我們失望；
我們的生命是僅有的一張薄紙，
寫滿白霜與塵土，嘆息與陰影。

我們在一撕即破的紙上做夢，
不因其短小、單薄而減輕重量；
我們在擦過又擦過的夢裡種樹，

並且在每一次難過的時候
回到它的身邊。

春夜聽冬之旅，
你沙啞的歌聲是夢中的夢，
帶著冬天與春天一同旅行。

註：一九八八年初，在衛星電視上聽到偉大的德國男中音費雪狄斯考（Dietrich Fischer-Dieskau, 1925-2012）在東京演唱的《冬之旅》。少年以來，透過唱片，聆聽了無數費氏所唱的德國藝術歌曲，多次灌錄的舒伯特聯篇歌曲集《冬之旅》更是一遍遍聆賞。這一次，在闃靜的午夜，親睹一首首熟悉的名曲（菩提樹、春之夢……）伴隨歲月的聲音自六十三歲的老歌者口中傳出，感動之餘，只能流淚。那蒼涼而滄桑的歌聲中包含多少藝術的愛與生命的真啊。

舒伯特藝術歌曲詩譯

● 《冬之旅》（*Die Winterreise*）／穆勒（Müller, 1794-1827）詩

1. 晚安（Gute Nacht）

Fremd bin ich eingezogen,	陌生的，我來到這裡，
Fremd zieh' ich wieder aus.	陌生的，我再度離去。
Der Mai war mir gewogen	五月示我好意，
Mit manchem Blumenstrauß.	以一串串爭艷的花朵。
Das Mädchen sprach von Liebe,	少女傾吐愛意，
Die Mutter gar von Eh',—	她的母親甚且把婚事提——
Nun ist die Welt so trübe,	如今世界一片陰鬱，
Der Weg gehüllt in Schnee.	道路積滿雪。
Ich kann zu meiner Reisen	我不能選擇
Nicht wählen mit der Zeit,	自己旅行的時辰，

Muß selbst den Weg mir weisen	我必須獨自摸索去路,
In dieser Dunkelheit.	在如是的黑暗中。
Es zieht ein Mondenschatten	月光下我的身影
Als mein Gefährte mit,	是我旅途的伴侶,
Und auf den weißen Matten	在雪白的原野上
Such' ich des Wildes Tritt.	我追尋野獸的足跡。
Was soll ich länger weilen,	我為什麼還要流浪徘徊,
Daß man mich trieb hinaus?	難道等著被人趕走?
Laß irre Hunde heulen	讓迷路的狗狂吠吧,
Vor ihres Herren Haus;	在牠們主人的屋前。
Die Liebe liebt das Wandern—	愛情喜歡流浪,
Gott hat sie so gemacht—	上帝如此造定——
Von einem zu dem andern.	從一方到另一方——
Fein Liebchen, gute Nacht!	我的愛人,晚安!
Will dich im Traum nicht stören,	我不願打擾你的好夢,
Wär schad' um deine Ruh',	我不願搗亂你的安眠,
Sollst meinen Tritt nicht hören—	你將聽不到我的足音——
Sacht, sacht die Türe zu!	輕輕,輕輕地我把門關上。
Ich schreibe nur im Gehen	走過時在你門上
An's Tor noch gute Nacht,	寫下晚安,
Damit du mögest sehen,	如是你或會發現
An dich hab' ich gedacht.	我對你的思念。

2. 風信旗(*Die Wetterfahne*)

Der Wind spielt mit der Wetterfahne	風在屋頂上玩弄著風信旗,
Auf meines schönen Liebchens Haus.	在我美麗愛人的屋頂上,
Da dacht ich schon in meinem Wahne,	愁苦的我以為那是

| Sie pfiff den armen Flüchtling aus. | 對可憐逃遁者的揶揄。 |

Er hätt' es ehr bemerken sollen,	他早該注意到
Des Hauses aufgestecktes Schild,	這屋頂上的標記,
So hätt' er nimmer suchen wollen	這樣他就不至於想要
Im Haus ein treues Frauenbild.	在屋裡找到女人的真情意。

Der Wind spielt drinnen mit den Herzen	風在屋內玩弄著人心,
Wie auf dem Dach, nur nicht so laut.	如同在屋上,只是輕聲些。
Was fragen sie nach meinen Schmerzen?	他們豈會在乎我的痛苦?
Ihr Kind ist eine reiche Braut.	他們的孩子是有錢的新娘。

3. 凍結的淚（*Gefrorene Tränen*）

Gefrorne Tropfen fallen	凍結的淚珠
Von meinen Wangen ab:	從我的臉頰滾落:
Und ist's mir denn entgangen,	在不覺間難道
Daß ich geweinet hab'?	我竟曾哭過?

Ei Tränen, meine Tränen,	噢眼淚,我的眼淚,
Und seid ihr gar so lau,	你真是這般微溫嗎?
Daß ihr erstarrt zu Eise	不然何以轉眼成冰
Wie kühler Morgentau?	如同早晨的寒露?

Und dringt doch aus der Quelle	然而你原是湧自
Der Brust so glühend heiß,	我狂熱的心泉,如此猛烈,
Als wolltet ihr zerschmelzen	彷彿要溶化
Des ganzen Winters Eis!	整個冬天的冰雪。

春夜聽《冬之旅》及其他

4. 僵固（*Erstarrung*）

Ich such' im Schnee vergebens　　　　　我徒然地在雪中尋找
Nach ihrer Tritte Spur,　　　　　　　　她走過的足跡，
Hier, wo wir oft gewandelt　　　　　　一度她依偎在我的臂彎
Selbander durch die Flur.　　　　　　　走過這綠色的田野。

Ich will den Boden küssen,　　　　　　我要親吻地面，
Durchdringen Eis und Schnee　　　　　用我的熱淚
Mit meinen heißen Tränen,　　　　　　穿透冰和雪，
Bis ich die Erde seh'.　　　　　　　　直到我見到底下的土地。

Wo find' ich eine Blüte,　　　　　　　何處可尋到花朵，
Wo find' ich grünes Gras?　　　　　　何處可尋到綠草，
Die Blumen sind erstorben　　　　　　花兒已死，
Der Rasen sieht so blaß.　　　　　　　草地一片蒼白。

Soll denn kein Angedenken　　　　　　難道沒有什麼紀念物
Ich nehmen mit von hier?　　　　　　可讓我從這兒帶走？
Wenn meine Schmerzen schweigen,　　當我的痛苦靜止時
Wer sagt mir dann von ihr?　　　　　誰將向我提起她？

Mein Herz ist wie erfroren,　　　　　我的心彷如死去一般，
Kalt starrt ihr Bild darin;　　　　　她的倩影僵固其中：
Schmilzt je das Herz mir wieder,　　即便我心有解凍之日，
Fließt auch das Bild dahin!　　　　　她的倩影也將流失無蹤。

5. 菩提樹（*Der Lindenbaum*）

Am Brunnen vor dem Tore　　城門前噴泉旁邊
Da steht ein Lindenbaum;　　有一棵菩提樹，
Ich träumt in seinem Schatten　　在它的樹蔭底下
So manchen süßen Traum.　　我做過美夢無數。

Ich schnitt in seine Rinde　　在它的樹皮上面
So manches liebe Wort;　　我刻過情話無數，
Es zog in Freud' und Leide　　歡樂和憂傷時候
Zu ihm mich immer fort.　　常常走近這樹。

Ich mußt' auch heute wandern　　今天我又必須走過它
Vorbei in tiefer Nacht,　　身邊，在深深的夜裡，
Da hab' ich noch im Dunkel　　即使在黑暗當中
Die Augen zugemacht.　　我仍閉上我的雙眼。

Und seine Zweige rauschten,　　它的樹枝簌簌作響，
Als riefen sie mir zu:　　彷彿在對我呼喚：
Komm her zu mir, Geselle,　　來吧，朋友，到我這裡，
Hier find'st du deine Ruh'!　　你將在此找到安寧！

Die kalten Winde bliesen　　寒風呼呼地吹來
Mir grad ins Angesicht;　　直對著我的臉，
Der Hut flog mir vom Kopfe,　　帽子從我的頭上飛落，
Ich wendete mich nicht.　　我不曾轉首回看。

Nun bin ich manche Stunde　　如今我離開那地方
Entfernt von jenem Ort,　　已有好些個時辰，
Und immer hör' ich's rauschen:　　然而我仍聽到那簌簌聲：
Du fändest Ruhe dort!　　那兒你會找到安寧！

春夜聽《冬之旅》及其他

6. 洪水（*Wasserflut*）

Manche Trän' aus meinen Augen　　　許多淚自我的眼睛
Ist gefallen in den Schnee;　　　　　墜入雪中，
Seine kalten Flocken saugen　　　　　冰冷的雪片飢渴地
Durstig ein das heiße Weh.　　　　　吸吮我熾熱的苦痛。

Wenn die Gräser sprossen wollen　　　當青草再度發芽
Weht daher ein lauer Wind,　　　　　和風輕輕吹拂，
Und das Eis zerspringt in Schollen　　冰塊將紛紛碎裂，
Und der weiche Schnee zerrinnt.　　　軟雪也將溶解。

Schnee, du weißt von meinem Sehnen,　雪啊，你知道我的願望：
Sag' mir, wohin doch geht dein Lauf?　告訴我，你將流往何方？
Folge nach nur meinen Tränen,　　　　只需跟隨我的眼淚，
Nimmt dich bald das Bächlein auf.　　你將很快流入溪中。

Wirst mit ihm die Stadt durchziehen,　你將跟隨它穿過城鎮，
Munt're Straßen ein und aus;　　　　進出那些熱鬧的街道。
Fühlst du meine Tränen glühen,　　　當你感覺我的眼淚沸騰時，
Da ist meiner Liebsten Haus.　　　　那兒便是我愛人的住處。

7. 小溪旁（*Auf dem Flusse*）

Der du so lustig rauschtest,　　明亮而狂野的小溪啊，

Du heller, wilder Fluß,　　你一度那般歡愉地奔流著，

Wie still bist du geworden,　　如今你變得多麼靜默，

Gibst keinen Scheidegruß.　　沒有一聲臨別的祝福！

Mit harter, starrer Rinde　　硬結堅固的冰雪

Hast du dich überdeckt,　　覆蓋在你的身上，

Liegst kalt und unbeweglich　　你冰冷靜止地躺著

Im Sande hingestreckt.　　橫陳於沙石之上。

In deine Decke grab' ich　　在你的冰殼上

Mit einem spitzen Stein　　我用尖銳的石塊

Den Namen meiner Liebsten　　刻下我愛人的名字，

Und Stund' und Tag hinein:　　以及時辰和日期：

Den Tag des ersten Grußes,　　我初遇她的日子，

Den Tag, an dem ich ging;　　我離去的日子，

Um Nam' und Zahlen windet　　圍著名字和數字

Sich ein zerbroch'ner Ring.　　是一只斷裂的指環。

Mein Herz, in diesem Bache　　我的心啊，你可曾在

Erkennst du nun dein Bild?　　這小溪中認出自己的影像？

Ob's unter seiner Rinde　　在它的殼下

Wohl auch so reißend schwillt?　　可也藏著狂暴的激流？

春夜聽《冬之旅》及其他

8. 回望（*Rückblick*）

Es brennt mir unter beiden Sohlen,	我的腳跟在燃燒，
Tret' ich auch schon auf Eis und Schnee,	雖然走在冰雪之上。
Ich möcht' nicht wieder Atem holen,	我不願停下腳步呼吸
Bis ich nicht mehr die Türme seh'.	在尖塔消逝於視線之前。
Hab' mich an jeden Stein gestoßen,	石塊讓我傷痕累累，
So eilt' ich zu der Stadt hinaus;	在我倉卒離開城鎮之時；
Die Krähen warfen Bäll' und Schloßen	烏鴉自每個屋頂上方
Auf meinen Hut von jedem Haus.	對我的帽子拋擲雪與冰雹。
Wie anders hast du mich empfangen,	你當初待我何其不同，
Du Stadt der Unbeständigkeit!	善變的城鎮！
An deinen blanken Fenstern sangen	在你明亮的窗前
Die Lerch' und Nachtigall im Streit.	雲雀和夜鶯爭鳴。
Die runden Lindenbäume blühten,	圓圓的菩提樹開著花，
Die klaren Rinnen rauschten hell,	清澈的泉水飛濺，
Und ach, zwei Mädchenaugen glühten.—	還有她一雙閃耀的明眸——
Da war's gescheh'n um dich, Gesell!	你因此，朋友啊，失了魂魄。
Kommt mir der Tag in die Gedanken,	當我回想起那一日，
Möcht' ich noch einmal rückwärts	我渴望再次回望，
Möcht' ich zurücke wieder wanken,	好想跌跌撞撞回去，
Vor ihrem Hause stille steh'n	靜靜佇立她的屋前。

9. 鬼火（*Irrlicht*）

In die tiefsten Felsengründe　　　　鬼火逗引我

Lockte mich ein Irrlicht hin:　　　　走進山區深處：

Wie ich einen Ausgang finde,　　　　如何再次找到出去的路

Liegt nicht schwer mir in dem Sinn.　我並不太擔憂。

Bin gewohnt das Irregehen,　　　　　我已習慣迷途，

's führt ja jeder Weg zum Ziel:　　　每條小徑都通往目的地。

Uns're Freuden, uns're Wehen,　　　我們的歡樂，我們的哀愁，

Alles eines Irrlichts Spiel!　　　　　全是鬼火的詭計。

Durch des Bergstroms trock'ne Rinnen　穿過山溪乾涸的河床，

Wind'ich ruhig mich hinab,　　　　　我冷靜地繼續前行。

Jeder Strom wird's Meer gewinnen,　每一條溪都將流入大海，

Jedes Leiden auch ein Grab.　　　　　一切憂傷都將進到墳場。

10. 休息（*Rast*）

Nun merk' ich erst, wie müd' ich bin,　現在我躺下休憩，

Da ich zur Ruh' mich lege:　　　　　才發覺自己是多麼地疲憊；

Das Wandern hielt mich munter hin　流浪使我的精神振作

Auf unwirtbarem Wege.　　　　　　在無處可歇的荒遠的路上。

Die Füße frugen nicht nach Rast,　　我的腳未曾要我休息，

Es war zu kalt zum Stehen;　　　　　它冰冷到無法站穩；

Der Rücken fühlte keine Last,　　　　我的背不覺沉重，

Der Sturm half fort mich wehen.　　暴風驅我前行。

In eines Köhlers engem Haus　　　　在一個燒著炭的小屋

Hab' Obdach ich gefunden;　　　　　我找到了避風處；

Doch meine Glieder ruh'n nicht aus:
So brennen ihre Wunden.

但我的四肢不得安寧，
傷口疼痛萬分。

Auch du, mein Herz, in Kampf und Sturm
So wild und so verwegen,
Fühlst in der Still' erst deinen Wurm
Mit heißem Stich sich regen!

還有你，我的心啊，在搏鬥與風雨之中
如此狂野，如此勇敢，
只有在這安靜時刻，才察覺
劇痛在其中翻攪。

11. 春之夢（*Frühlingstraum*）

Ich träumte von bunten Blumen,
So wie sie wohl blühen im Mai;
Ich träumte von grünen Wiesen,
Von lustigem Vogelgeschrei.

我夢見百花爭艷，
如同盛開在五月天；
我夢見草原青青，
還有輕快鳥鳴。

Und als die Hähne krähten,
Da ward mein Auge wach;
Da war es kalt und finster,
Es schrien die Raben vom Dach.

而當公雞啼叫，
我睜開雙眼；
四下寒冷漆黑，
烏鴉在屋頂聒噪。

Doch an den Fensterscheiben,
Wer malte die Blätter da?
Ihr lacht wohl über den Träumer,
Der Blumen im Winter sah?

但誰在那裡的窗玻璃上
畫了許多樹葉？
你可是嘲笑尋夢者
在冬日見到繁花？

Ich träumte von Lieb' um Liebe,
Von einer schönen Maid,
Von Herzen und von Küssen,
Von Wonne und Seligkeit.

我夢見愛情有了回報，
夢見一位美麗的少女，
夢見擁抱和親吻，
夢見歡樂與狂喜。

Und als die Hähne kräten,	而當公雞啼叫，
Da ward mein Herze wach;	我的心驚醒；
Nun sitz ich hier alleine	我獨自坐在這裡，
Und denke dem Traume nach.	回想我的夢境。
Die Augen schließ' ich wieder,	我再次閉上雙眼，
Noch schlägt das Herz so warm.	心依然溫熱地跳動。
Wann grünt ihr Blätter am Fenster?	窗上的葉子啊，你何時會變綠？
Wann halt' ich dich, Liebchen, im Arm?	何時我才能擁我愛人入懷？

12. 孤寂（*Einsamkeit*）

Wie eine trübe Wolke	如一片陰鬱的浮雲
Durch heit're Lüfte geht,	飄過清朗天空，
Wann in der Tanne Wipfel	當一陣微風
Ein mattes Lüftchen weht:	吹過樅樹頂上：
So zieh ich meine Straße	我如是前行，
Dahin mit trägem Fuß,	拖著遲緩的步履，
Durch helles, frohes Leben,	穿過明亮歡愉的生命，
Einsam und ohne Gruß.	孤寂且無人問訊。
Ach, daß die Luft so ruhig!	啊，空氣何其寧靜！
Ach, daß die Welt so licht!	世界何其亮眼！
Als noch die Stürme tobten,	暴風雨肆虐之時，
War ich so elend nicht.	我也不曾如此悲慘。

春夜聽《冬之旅》及其他

13. 郵車（*Die Post*）

Von der Straße her ein Posthorn klingt.
Was hat es, daß es so hoch aufspringt,
Mein Herz?

Die Post bringt keinen Brief für dich.
Was drängst du denn so wunderlich,
Mein Herz?

Nun ja, die Post kömmt aus der Stadt,
Wo ich ein liebes Liebchen hatt',
Mein Herz!

Willst wohl einmal hinüberseh'n
Und fragen, wie es dort mag geh'n,
Mein Herz?

路邊傳來郵車號角聲。
你怎麼跳得如此狂烈啊，
我的心？

郵差並不會捎來你的信。
你何以如此奇異地抽搐著，
我的心？

噢，原來是因為郵車來自我
深愛過的伊人所住的城鎮，
我的心！

你可想去造訪那兒，
問問她近況如何，
我的心？

14. 白頭（*Der greise Kopf*）

Der Reif hatt' einen weißen Schein
Mir übers Haar gestreuet;
Da meint' ich schon ein Greis zu sein
Und hab' mich sehr gefreuet.

Doch bald ist er hinweggetaut,
Hab' wieder schwarze Haare,
Daß mir's vor meiner Jugend graut—
Wie weit noch bis zur Bahre!

Vom Abendrot zum Morgenlicht
Ward mancher Kopf zum Greise.

霜雪將我的頭髮
覆上一層灰白的色澤；
我以為已然老去，
滿心歡喜。

但不久霜雪融化，
我又烏髮再現。
青春讓我感到驚懼——
到墳場之路還如此遙遠！

從夕暮到黎明
許多人白了頭，

Wer glaubt's? und meiner ward es nicht	誰會相信經過漫長旅程
Auf dieser ganzen Reise!	我的髮色依然烏黑？

15. 烏鴉（*Die Krähe*）

Eine Krähe war mit mir	一隻烏鴉隨我
Aus der Stadt gezogen,	從城裡出來，
Ist bis heute für und für	在我頭上盤旋不去，
Um mein Haupt geflogen.	直到現在。

Krähe, wunderliches Tier,	烏鴉，奇異的動物，
Willst mich nicht verlassen?	你不想離開我嗎？
Meinst wohl, bald als Beute hier	是不是以為很快地
Meinen Leib zu fassen?	就可以飽餐我的身軀？

Nun, es wird nicht weit mehr geh'n	啊，我的手杖伴我
An dem Wanderstabe.	前行的路已無多了。
Krähe, laß mich endlich seh'n,	烏鴉，讓我終於看到一次
Treue bis zum Grabe!	至死方休的忠貞吧！

16. 最後的希望（*Letzte Hoffnung*）

Hier und da ist an den Bäumen	四處仍可見一片
Noch ein buntes Blatt zu seh'n,	色彩斑斕的葉子在樹上，
Und ich bleibe vor den Bäumen	我時常在那些樹前
Oftmals in Gedanken steh'n.	駐足沉思。

Schaue nach dem einen Blatte,	看著那僅存的一葉，
Hänge meine Hoffnung dran;	將我的希望寄託其上；
Spielt der Wind mit meinem Blatte,	如果風逗弄我的葉子，
Zitt'r' ich, was ich zittern kann.	我全身顫抖。

春夜聽《冬之旅》及其他

Ach, und fällt das Blatt zu Boden, 啊，如果葉子掉落地上，
Fällt mit ihm die Hoffnung ab; 我的希望隨之落土，
Fall' ich selber mit zu Boden, 我也跟著倒地，
Wein' auf meiner Hoffnung Grab. 在我希望的墳上哭泣。

17. 在村中（Im Dorfe）

Es bellen die Hunde, es rascheln die Ketten; 群狗吠叫，震響身上的鐵鍊；
Die Menschen schnarchen in ihren Betten, 人們在床上安睡，
Träumen sich manches, was sie nicht haben, 夢著他們未能擁有的東西，
Tun sich im Guten und Argen erlaben; 或好或歹，讓自己精神重振。

Und morgen früh ist alles zerflossen. 到了早晨，一切煙消雲散。
Je nun, sie haben ihr Teil genossen 然而他們已享受過他們的份額，
Und hoffen, was sie noch übrig ließen, 且希望仍能在枕上
Doch wieder zu finden auf ihren Kissen. 與未竟的舊夢重逢。

Bellt mich nur fort, ihr wachen Hunde, 儘管對我吠吧，你們這些看門狗，
Laßt mich nicht ruh'n in der Schlummerstunde! 讓我在睡眠的時刻不得安歇吧！
Ich bin zu Ende mit allen Träumen. 我早已把夢做光，
Was will ich unter den Schläfern säumen? 為何還要流連於睡眠的人群中？

18. 暴風雨的早晨（Der stürmische Morgen）

Wie hat der Sturm zerrissen 暴風雨撕破
Des Himmels graues Kleid! 天空的灰袍！
Die Wolkenfetzen flattern 疲於戰鬥的雲的
Umher im matten Streit. 碎片四處飛散。

Und rote Feuerflammen
Zieh'n zwischen ihnen hin;
Das nenn' ich einen Morgen
So recht nach meinem Sinn!

Mein Herz sieht an dem Himmel
Gemalt sein eig'nes Bild—
Es ist nichts als der Winter,
Der Winter, kalt und wild!

通紅的火焰
自其間射出：
這才是我說的早晨，
與我的心境相符！

我的心在天空中
看到它自己的形象——
這就是冬天，
寒冷，凶暴的冬天！

19. 幻影（*Täuschung*）

Ein Licht tanzt freundlich vor mir her,
Ich folg' ihm nach die Kreuz und Quer;
Ich folg' ihm gern und seh's ihm an,
Daß es verlockt den Wandersmann.

一道友善的光在我面前舞動，
我隨其線條迴旋起舞；
我心甘情願地跟隨它，
看著它誘惑流浪者偏離正途。

Ach! wer wie ich so elend ist,
Gibt gern sich hin der bunten List,
Die hinter Eis und Nacht und Graus
Ihm weist ein helles, warmes Haus.

啊，只有像我這樣的可憐人，
才會歡喜地落入這璀璨的陷阱：
在冰雪、黑夜和恐懼的另一端，
看到一間明亮溫暖的屋子。

Und eine liebe Seele drin.—
Nur Täuschung ist für mich Gewinn!

裡面住著一個親愛的人——
啊，幻影是我唯一的戰利品。

20. 指路碑（*Der Wegweiser*）

Was vermeid' ich denn die Wege,
Wo die ander'n Wand'rer gehn,
Suche mir versteckte Stege
Durch verschneite Felsenhöh'n?

Habe ja doch nichts begangen,
Daß ich Menschen sollte scheu'n,—
Welch ein törichtes Verlangen
Treibt mich in die Wüstenei'n?

Weiser stehen auf den Strassen,
Weisen auf die Städte zu,
Und ich wand're sonder Maßen
Ohne Ruh' und suche Ruh'.

Einen Weiser seh' ich stehen
Unverrückt vor meinem Blick;
Eine Straße muß ich gehen,
Die noch keiner ging zurück.

為什麼我避開別的
旅人們所選的路，
專找那些穿越積雪
巖頂的隱僻小徑？

我沒有犯什麼錯
須避開世人──
是什麼愚蠢的渴求
驅使我走入荒野？

指路碑沿路立著，
指向一座座城鎮，
我不停不停地流浪，
不安地尋找安寧。

我看到一座指路碑
一動也不動地立在眼前；
有一條路我必須要走，
沒人從那條路回來過。

21. 客棧（*Das Wirtshaus*）

Auf einen Totenacker
Hat mich mein Weg gebracht;
Allhier will ich einkehren,
Hb' ich bei mir gedacht.

Ihr grünen Totenkränze
Könnt wohl die Zeichen sein,

我的路把我
帶向墓地，
我將在此投宿，
我這麼想。

悼念死者的綠色花環啊，
你們就是指路碑，

Die müde Wand'rer laden
Ins kühle Wirtshaus ein.

邀請疲憊的旅人
進入清涼的旅店。

Sind denn in diesem Hause
Die Kammern all' besetzt?
Bin matt zum Niedersinken,
Bin tödlich schwer verletzt.

這屋子裡所有的
房間可都住滿了？
我累得即將倒地，
傷痛欲絕。

O unbarmherz'ge Schenke,
Doch weisest du mich ab?
Nun weiter denn, nur weiter,
Mein treuer Wanderstab!

噢無情的客棧，
你就這樣趕我走嗎？
我們走吧，忠實的
手杖，我們往前走！

22. 勇氣（*Muth!*）

Fliegt der Schnee mir ins Gesicht,
Schüttl' ich ihn herunter.
Wenn mein Herz im Busen spricht,
Sing' ich hell und munter.

如果雪飛擊我的臉，
我就將它揮開。
倘若我的心在胸間哭訴，
我就大聲、歡樂地歌唱。

Höre nicht, was es mir sagt,
Habe keine Ohren;
Fühle nicht, was es mir klagt,
Klagen ist für Toren.

我聽不見它說什麼，
我沒有耳朵；
我不為它的悲歡所動，
傻瓜才會怨嘆。

Lustig in die Welt hinein
Gegen Wind und Wetter!
Will kein Gott auf Erden sein,
Sind wir selber Götter!

愉快地走入世界，
迎向風刀霜劍！
假如世上沒有上帝，
我們自己就是神明！

春夜聽《冬之旅》及其他

23. 幻日（*Die Nebensonnen*）

Drei Sonnen sah ich am Himmel steh'n,	我看到天上有三個太陽，
Hab' lang und fest sie angeseh'n;	我凝視久久；
Und sie auch standen da so stier,	它們也停在那裡盯望，
Als könnten sie nicht weg von mir.	彷彿捨不得離開我。

Ach, meine Sonnen seid ihr nicht!	啊，你們不是我的太陽！
Schaut Andren doch ins Angesicht!	去看別人的臉吧！
Ja, neulich hatt' ich auch wohl drei;	不久前，沒錯，我的確有三個太陽；
Nun sind hinab die besten zwei.	但現在最好的兩個已殞落。

Ging nur die dritt' erst hinterdrein!	讓第三個太陽也落下吧！
Im Dunkeln wird mir wohler sein.	在黑暗中我感覺更愜意。

24. 搖琴人（*Der Leiermann*）

Drüben hinterm Dorfe	在村莊後面，
Steht ein Leiermann,	站著一位手搖風琴師，
Und mit starren Fingern	他用凍僵的手指
Dreht er, was er kann.	盡其所能地搖出歌。

Barfuß auf dem Eise	他赤足冰上，
Schwankt er hin und her	身體前後晃動，
Und sein kleiner Teller	他的小盤子
Bleibt ihm immer leer.	始終是空的。

Keiner mag ihn hören,	沒有人聽他，
Keiner sieht ihn an,	沒有人看他，
Und die Hunde brummen	只有狗圍著
Um den alten Mann.	這老人吠叫。

Und er läßt es gehen 而他毫不在意，

Alles, wie es will, 一切順其自然，

Dreht und seine Leier 繼續搖著他的

Steht ihm nimmer still. 風琴，不讓聲音中斷。

Wunderlicher Alter, 奇妙的老者啊，

Soll ich mit dir geh'n? 我可以與你同行嗎？

Willst zu meinen Liedern 你願意伴著我的歌

Deine Leier dreh'n? 搖奏你的風琴嗎？

春夜聽《冬之旅》及其他

● 〈音樂頌〉／蕭伯（Schober, 1796-1882）詩

（*An die Musik*）

Du holde Kunst, in wieviel grauen Stunden,　　噢可親的藝術，多少次在陰暗的時刻，
Wo mich des Lebens wilder Kreis umstrickt,　　當我身陷生命狂亂的圈套，
Hast du mein Herz zu warmer Lieb entzunden,　你在我心中燃起溫暖的愛，
Hast mich in eine beßre Welt entrückt!　　　　引我到一個更好的世界！

Oft hat ein Seufzer, deiner Harf' entflossen,　多少次，你豎琴傳出的柔音，
Ein süßer, heiliger Akkord von dir　　　　　你甜美神聖的樂聲，
Den Himmel beßrer Zeiten mir erschlossen,　為我開啟了幸福的天堂美景，
Du holde Kunst, ich danke dir dafür!　　　　噢可親的藝術，為此我感激你！

● 〈聖母頌〉／司各特（Scott, 1771-1832）原作・Storck（1780-1822）德譯
　（*Ave Maria*）

Ave Maria! Jungfrau mild,	福哉瑪麗亞！仁慈童貞女，
Erhöre einer Jungfrau Flehen,	請聽一個童女的祈求，
Aus diesem Felsen starr und wild	從這堅硬荒涼的岩石上，
Soll mein Gebet zu dir hinwehen.	我的祈禱飛向你。
Wir schlafen sicher bis zum Morgen,	願我們安睡到天明
Ob Menschen noch so grausam sind.	不論人們多麼殘忍。
O Jungfrau, sieh der Jungfrau Sorgen,	噢童貞女，請看一個童女的心事，
O Mutter, hör ein bittend Kind!	噢聖母，請聽一個孩子訴願！
Ave Maria! Unbefleckt!	福哉瑪麗亞！無瑕聖母！
Wenn wir auf diesen Fels hinsinken	當我們在這岩石上受你
Zum Schlaf, und uns dein Schutz bedeckt	眷顧，沉入夢鄉，
Wird weich der harte Fels uns dünken.	岩石對我們似乎是軟的。
Du lächelst, Rosendüfte wehen	你的微笑，以及玫瑰芳香
In dieser dumpfen Felsenkluft,	飄蕩於這黑暗的洞穴。
O Mutter, höre Kindes Flehen,	噢聖母，請聽一個孩子的祈求，
O Jungfrau, eine Jungfrau ruft!	噢童貞女，一個童女向你呼喚！
Ave Maria! Reine Magd!	福哉瑪麗亞！純潔聖母！
Der Erde und der Luft Dämonen,	地上與空中的魔鬼
Von deines Auges Huld verjagt,	被你慈悲的目光驅離，
Sie können hier nicht bei uns wohnen,	不會在這兒與我們同住。
Wir woll'n uns still dem Schicksal beugen,	我們將平靜地順從命運，
Da uns dein heil'ger Trost anweht;	你的慈恩既已垂臨我們。
Der Jungfrau wolle hold dich neigen,	請俯身聆聽這個童女，
Dem Kind, das für den Vater fleht.	這個為父親祈禱的孩子！

春夜聽《冬之旅》及其他

● 〈死與少女〉／克勞狄斯（Claudius, 1740-1815）詩

（*Der Tod und das Mädchen*）

Das Mädchen: 少女：

 "Vorüber! ach, vorüber! 「走開吧！啊，走開！

 Geh, wilder Knochenmann! 快走開，你這粗暴的骷髏客。

 Ich bin noch jung, geh, Lieber! 我還年輕，走開吧，親愛的！

 Und rühre mich nicht an." 不要來碰我。」

Der Tod: 死神：

 "Gib deine Hand, du schön und zart Gebild', 「把你的手給我，嬌美的人兒！

 Bin Freund und komme nicht zu strafen. 我是你的朋友，不會讓你受苦。

 Sei gutes Muts! Ich bin nicht wild, 開心些！我並不粗暴，

 Sollst sanft in meinen Armen schlafen." 在我的懷裡安睡吧。」

● 〈流浪者的夜歌 II 〉╱歌德（Goethe, 1749-1832）詩
（*Wandrers Nachtlied II*）

Über allen Gipfeln	在一切的峰頂
ist Ruh,	是靜，
in allen Wipfeln	在一切的上方
spürest du	你不覺
kaum einen Hauch;	有一絲風。
die Vögelein schweigen im Walde,	鳥兒在林間悄然無聲。
warte nur, balde	等著吧，很快
ruhest du auch!	你也要歇息！

註：此詩為 1780 年 9 月 2 日至 3 日之夜，歌德在伊爾美瑙的吉息爾漢山山頂木
　　屋題壁之作。三十年後，在 1813 年 8 月 29 日（歌德誕辰之次日），歌德再
　　遊時曾將壁上題詩的鉛筆筆跡加深。又二十年後，1831 年 8 月 27 日，歌德
　　生前最後一次誕辰，又遊該山，重讀題壁，感慨無窮，自言自語唸道：「很
　　快你也要歇息！」然後拉淚下山。次年 3 月 22 日果然永遠安息。

春夜聽《冬之旅》及其他

文學叢書 490

INK PUBLISHING 世界的聲音 ── 陳黎愛樂錄

作　者	陳　黎
總 編 輯	初安民
責任編輯	黃子庭
美術編輯	陳淑美
校　對	陳　黎　黃子庭

發 行 人	張書銘
出　版	**INK** 印刻文學生活雜誌出版有限公司
	新北市中和區建一路249號8樓
	電話：02-22281626
	傳真：02-22281598
	e-mail:ink.book@msa.hinet.net
網　址	舒讀網 http://www.sudu.cc

法律顧問	巨鼎博達法律事務所
	施竣中律師
總 代 理	成陽出版股份有限公司
	電話：03-3589000（代表號）
	傳真：03-3556521
郵政劃撥	19000691 成陽出版股份有限公司
印　刷	海王印刷事業股份有限公司

港澳總經銷	泛華發行代理有限公司
地　址	香港新界將軍澳工業邨駿昌街7號2樓
電　話	852-2798-2220
傳　真	852-2796-5471
網　址	www.gccd.com.hk

出版日期	2016 年 6 月 初版
ISBN	978-986-387-100-2

定　價　380元

Copyright © 2016 by Chen Li
Published by INK Literary Monthly Publishing Co., Ltd.
All Rights Reserved
Printed in Taiwan

國家圖書館出版品預行編目(CIP)資料

世界的聲音──陳黎愛樂錄　／陳黎 著.
－初版 .　- 新北市中和區：INK印刻文學，
2016.06　面；　16×23公分. － （文學叢書；490）
ISBN　978-986-387-100-2(平裝)

1.樂評 2.文集

910.7　　　　　　　　　　　　105006989